Mobile & PC 동시 학습이 가능한

쎄듀런 단어 암기 서비스

학생용

문제 유형	유료 서비스		무료 서비스
	영단어 카드학습 영단어 고르기 뜻고르기 예문 빈칸 고르기	예문 빈칸 쓰기 영단어 쓰기 단어 매칭 게임	영단어 카드학습 단어 매칭 게임

ASAP VOCA 온라인 유료 학습 50% 할인쿠폰 (모든 유형)

할인쿠폰 번호 **LFX3EA4D52PK**
쿠폰 사용기간 **쿠폰 등록일로부터 90일**

PC 쿠폰 사용 방법

1 쎄듀런에 학생 아이디로 회원가입 후 로그인해 주세요.
2 [결제내역→쿠폰내역]에서 쿠폰 번호를 등록하여 주세요.
3 쿠폰 등록 후 홈페이지 최상단의 [상품소개→(학생전용) 쎄듀캠퍼스]
 에서 할인쿠폰을 적용하여 상품을 결제해주세요.
4 [마이캠퍼스→쎄듀캠퍼스→[고등] ASAP VOCA]에서
 학습을 시작해주세요.

유의사항

- 학습 이용 기간은 결제 후 1년입니다.
- 본 할인쿠폰과 이용권은 학생 아이디로만 사용 가능합니다.
- 쎄듀캠퍼스 상품은 PC에서만 결제할 수 있습니다.
- 해당 서비스는 내부 사정으로 인해 조기 종료되거나 정가 등이 변경될 수
 있습니다.

ASAP VOCA 온라인 무료 학습 이용권 (일부 유형)

무료 체험권 번호 **TGVFBKWGDYZQ**
클래스 이용기간 **이용권 등록일로부터 90일**

Mobile 쿠폰 등록 방법

1 쎄듀런 앱을 다운로드해 주세요.
2 쎄듀런에 학생 아이디로 회원가입 후 로그인해 주세요.
3 마이캠퍼스에서 [쿠폰등록]을 클릭하여 번호를 입력해주세요.
4 쿠폰 등록 후 [마이캠퍼스→쎄듀캠퍼스→<무료>ASAP VOCA]
 에서 학습을 바로 시작해주세요.

PC 쿠폰 등록 방법

1 쎄듀런에 학생 아이디로 회원가입 후 로그인해 주세요
2 [결제내역→쿠폰내역]에서 쿠폰 번호를 등록하여 주세요.
3 쿠폰 등록 후 [마이캠퍼스→쎄듀캠퍼스→<무료>ASAP VOCA]
 에서 학습을 바로 시작해주세요.

쎄듀런 모바일앱 설치

쎄듀런 홈페이지
www.cedulearn.com/student

쎄듀런 카페
cafe.naver.com/cedulearnteacher

ASAP
As Soon As Possible! Vocabulary.
VOCA

아삽보카 3000

저자

김기훈　現 (주)쎄듀 대표이사
　　　　現 메가스터디 영어영역 대표강사
　　　　現 공단기 영어과 강사
　　　　前 서울특별시 교육청 외국어 교육정책자문위원회 위원
　　저서　천일문 <입문편·기본편·핵심편·완성편> / 천일문 GRAMMAR
　　　　첫단추 BASIC / 쎄듀 본영어 / 어휘끝 / 어법끝 / 문법의 골든룰 101
　　　　절대평가 PLAN A / 리딩플랫폼 / ALL씀 서술형 시리즈 / Reading Relay
　　　　구문현답 / 유형즉답 / The 리딩플레이어 / 빈칸백서 / 오답백서
　　　　첫단추 시리즈 / 파워업 시리즈 / 수능영어 절대유형 / 수능실감 시리즈 등

쎄듀 영어교육연구센터
쎄듀 영어교육연구센터는 영어 컨텐츠에 대한 전문지식과 경험을 바탕으로
최고의 교육 컨텐츠를 만들고자 최선의 노력을 다하는 전문가 집단입니다.

기획·편집	조현미
마케팅	콘텐츠 마케팅 사업본부
영업	문병구
제작	정승호
인디자인 편집	올댓에디팅
디자인	윤혜영
영문교열	Adam Miller

펴낸이	김기훈·김진희
펴낸곳	(주)쎄듀 / 서울시 강남구 논현로 305 (역삼동)
발행일	2020년 5월 18일 초판 1쇄
내용문의	www.cedubook.com
구입문의	콘텐츠 마케팅 사업본부
	Tel. 02-6241-2007
	Fax. 02-2058-0209
등록번호	제22-2472호
ISBN	978-89-6806-185-1

1. 고교 내신과 수능 필수 어휘 총망라

내신, 모평·학평, 수능 기출 어휘 및 EBS 연계교재 수록 어휘의 방대한 데이터를 철저히 분석하여 고교 3년에 필수적인 어휘 3,000개를 엄선하였습니다. 하루 50개씩 60일 학습으로 고교 영단어 실력을 향상할 수 있습니다.

2. 암기 난이도에 따른 점진적 구성

각 어휘의 빈출도 뿐만 아니라 우리말 뜻을 암기하는 데 느끼는 어려움과 쉬움의 정도에 따라 어휘의 난이도가 다릅니다. 시험에 출제되는 빈도와 암기 난이도를 고려하여 3단계로 점진적 학습이 가능하도록 구성하였습니다.

3. 구동사, 다의어까지 완벽 수록

암기가 절대적으로 필요한 주요 구동사와 다의어를 회차별로 5개씩 수록하여 학습 부담을 줄여줍니다. 특히 다의어의 여러 의미를 문맥을 확인하며 파악해보는 매칭 문제를 통해 더욱 효과적으로 학습할 수 있습니다.

4. 암기를 돕는 간결한 예시 어구로 빠르게 학습

간결한 어구 속에서 어휘가 어떻게 쓰이는지를 확인함으로써 긴 예문을 해석할 때 겪는 다른 어려운 어휘나 문법적 요소 같은 방해 요인들을 배제합니다.

5. 쎄듀런으로 효율적이고 스마트한 예습, 복습

PC와 모바일로 모두 학습 가능한 혁신적인 학습 플랫폼 서비스를 제공하여 예습 및 복습이 가능하며 어휘 암기를 극대화합니다. 다양하고 재미있는 학습 장치와 간편한 테스트로 언제 어디서나 편리한 학습이 가능합니다.

○ 쎄듀런 활용법 p. 6

저자

PREVIEW

❶ 필수-상승-심화 3단계 구성

빈출도 **상** × 암기 난이도 **하**　　빈출도 **중** × 암기 난이도 **중**　　빈출도 **하** × 암기 난이도 **상**

❷ 구동사&다의어 SET별 학습

다의어 우리말 뜻 매칭 문제

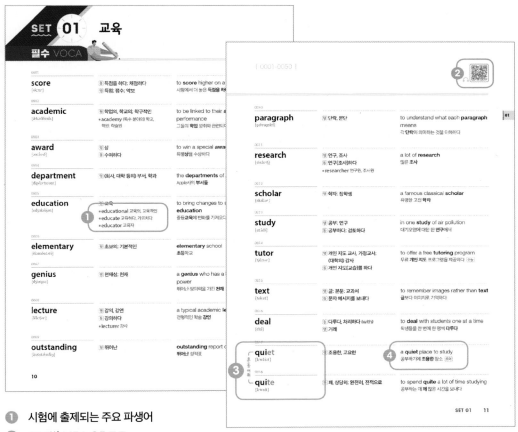

① 시험에 출제되는 주요 파생어

② SET별 MP3 QR코드

　　단어 발음 2회 - 우리말 뜻

③ 철자가 비슷하여 혼동되는 어휘

④ 표제어가 쓰인 간단한 예시 어구와 기출 출처

　　모의 역대 모평, 학평 기출 응용

　　수능 역대 수능 기출 응용

　　EBS 최신 EBS 연계교재 수록 응용

✗ 본문에 쓰인 여러 기호

[] 대신 쓸 수 있는 표현　　　　() 생략 가능한 부분　　　　(()) 의미에 대한 보충 설명

= 유사어(구)　　　　　　　　　↔ 반의어(구)　　　　　　　 cf. 참고 어휘

명 명사　　　동 동사　　　형 형용사　　　부 부사　　　전 전치사　　　접 접속사

ONLINE STUDY

❶ 쎄듀런을 활용한 온라인 단어 암기 무료 서비스 (Mobile) (PC)

✖ 쎄듀런 모바일앱 설치

GET IT ON
Google Play

Download on the
App Store

쎄듀런 홈페이지 **www.cedulearn.com**
쎄듀런 카페 **cafe.naver.com/cedulearnteacher**

✖ 쎄듀런 미리보기

TR

❶ 영단어 카드학습 ❷ 영단어 고르기 ❸ 뜻 고르기
❹ 예문 빈칸 고르기 ❺ 예문 빈칸 쓰기 ❻ 영단어 쓰기 ❼ 단어 매칭 게임

TEST

❶ 영단어 고르기 ❷ 뜻 고르기 ❸ 예문 빈칸 고르기 ❹ 예문 빈칸 쓰기

❷ 어휘출제프로그램을 활용한 부가학습 (PC)

학습한 목차에 대하여 4가지 유형의 테스트를 원하는
구성으로 인쇄하여 풀어볼 수 있습니다.

✕ 어휘출제프로그램 미리보기

✕ 사용방법

1. 쎄듀북 페이지 www.cedubook.com 접속
2. 교재 선택 → [학습자료] → [어휘출제프로그램] 다운로드
3. 압축 풀기 실행 → 프로그램 설치
4. 압축 파일을 풀어 설치를 완료한 후 바탕화면에 저장된 [쎄듀TEST] 실행
5. 교재 ISBN 13자리 입력
6. [NEW 문제 출제]를 선택하여 학습한 유닛의 단어를 테스트할 수 있습니다.

CONTENTS

0001

score
[skɔːr]

동 득점을 하다; 채점하다
명 득점; 점수; 악보

to **score** higher on a test
시험에서 더 높은 **득점을 하다**

0002

academic
[ækədémik]

형 학업의, 학교의; 학구적인
• academy (특수 분야의) 학교, 학원; 학술원

to be linked to their **academic**
performance
그들의 **학업** 성취와 관련되다

0003

award
[əwɔ́ːrd]

명 상
동 수여하다

to win a special **award**
특별**상**을 수상하다

0004

department
[dipáːrtmənt]

명 (회사, 대학 등의) 부서, 학과

the **departments** of Apple
Apple사의 **부서들**

0005

education
[edʒukéiʃən]

명 교육
• educational 교육의, 교육적인
• educate 교육하다, 가르치다
• educator 교육자

to bring changes to secondary
education
중등**교육**에 변화를 가져오다

0006

elementary
[èləméntəri]

형 초보의; 기본적인

elementary school
초등학교

0007

genius
[dʒíːnjəs]

명 천재성; 천재

a **genius** who has a brilliant creative
power
뛰어난 창의력을 가진 **천재** EBS

0008

lecture
[léktʃər]

명 강의, 강연
동 강의하다
• lecturer 강사

a typical academic **lecture**
전형적인 학술 **강연**

0009

outstanding
[àutstǽndiŋ]

형 뛰어난

outstanding report cards
뛰어난 성적표

0010

paragraph
[pǽrəgræf]

명 단락, 문단

to understand what each **paragraph** means
각 **단락**이 의미하는 것을 이해하다

0011

research
[risə́:rtʃ]

명 연구, 조사
동 연구[조사]하다
● researcher 연구원, 조사원

a lot of **research**
많은 **조사**

0012

scholar
[skálər]

명 학자; 장학생

a famous classical **scholar**
유명한 고전 **학자**

0013

study
[stʌ́di]

명 공부; 연구
동 공부하다; 검토하다

in one **study** of air pollution
대기오염에 대한 한 **연구**에서

0014

tutor
[tjú:tər]

명 개인 지도 교사, 가정교사;
　(대학의) 강사
동 개인 지도[교습]를 하다

to offer a free **tutoring** program
무료 **개인 지도** 프로그램을 제공하다 수능

0015

text
[tekst]

명 글; 본문; 교과서
동 문자 메시지를 보내다

to remember images rather than **text**
글보다 이미지로 기억하다

0016

deal
[di:l]

동 다루다, 처리하다 《with》
명 거래

to **deal** with students one at a time
학생들을 한 번에 한 명씩 **다루다**

0017

┌ ## quiet
[kwáiət]

형 조용한, 고요한

a **quiet** place to study
공부하기에 **조용한** 장소 모의

혼동어휘

0018

└ ## quite
[kwait]

부 꽤, 상당히; 완전히, 전적으로

to spend **quite** a lot of time studying
공부하는 데 **꽤** 많은 시간을 보내다

0019

awake
[əwéik]

형 깨어 있는

to stay **awake** in class
수업 중에 **깨어 있다**

0020

bully
[búli]

동 괴롭히다, 따돌리다
명 괴롭히는 사람
- bullying 괴롭히기, 집단 따돌림

to be **bullied** at school
학교에서 **괴롭힘을 당하다**

0021

curriculum
[kəríkjələm]

명 교육과정

the school's **curriculum**
학교의 **교육과정**

0022

encyclopedia
[insàikləpí:diə]

명 백과사전

to be included in an **encyclopedia**
백과사전에 수록되다

0023

enroll
[inróul]

동 등록하다; 입학시키다
- enrollment 등록; 입학

to **enroll** in a mathematics course
수학 수업에 **등록하다**

0024

fluency
[flú:ənsi]

명 (특히 외국어의) 유창함, 능숙함
- fluent 유창한
- fluently 유창하게

academic **fluency**
학문적 **능숙도**

0025

graduate
동[ɡrǽdʒuèit] 명[ɡrǽdʒuət]

동 졸업하다
명 대학 졸업자
- graduation 졸업(식)

to **graduate** from high school
고등학교를 **졸업하다**

0026

undergraduate
[ʌ̀ndərɡrǽdʒuət]

명 대학생, 학부생
형 대학생의

to include both graduate and
undergraduate students
대학원생과 **학부생**을 모두 포함하다 [EBS]

0027

linguistic
[liŋɡwístik]

형 언어(학)의
- linguistics 언어학
- linguist 언어학자
- lingual 언어[말]의; 혀의

a child's **linguistic** development
아이의 **언어** 발달

0028

motivate
[móutəvèit]

동 동기를 부여하다
● motivation 동기 (부여)

to **motivate** students to learn
학생들에게 배우도록 **동기를 부여하다**

0029

prominent
[prάmənənt]

형 유명한; 두드러진

one **prominent** scholar
한 **유명한** 학자

0030

pupil
[pjú:pəl]

명 제자; 학생

a teacher and his young **pupils**
한 교사와 그의 어린 **제자들**

0031

tuition
[tju:íʃən]

명 등록금

his business school **tuition**
그의 경영대학원 **등록금**

0032

guideline
[gáidlàin]

명 가이드라인, 지침, 지표

to give the students some **guidelines**
학생들에게 약간의 **지침**을 알려주다 모의

0033

relevant
[réləvənt]

형 관련된 (↔irrelevant 무관한)
● relevance 관련(성)
(↔irrelevance 무관함)

relevant background information
관련 배경 정보

0034

affair
[əfέər]

명 일, 사건, 문제

to become a private **affair**
사적인 **일**이 되다 EBS

0035

혼동어휘 ┌ **facility**
[fəsíləti]

명 시설, 기관

a new science **facility**
새로운 과학 **시설**

0036

└ **faculty**
[fǽkəlti]

명 (대학의) 학부; 교수진;
(타고난) 능력, 재능

the art **faculty**
인문**학부**

0037

accumulate

[əkjúːmjəlèit]

동 모으다, 축적하다
● accumulation 축적, 쌓아올림

to **accumulate** knowledge
지식을 **축적하다**

0038

confer

[kənfɔ́ːr]

동 상의하다; 수여하다
● conference (규모가 큰) 회의, 회담

the only A-plus he ever **conferred**
그가 **준** 유일한 A+

0039

diploma

[diplóumə]

명 졸업장, 수료증; 학위 (증서)

to earn her high school **diploma**
그녀의 고등학교 **졸업장**을 받다

0040

doctorate

[dáktərət]

명 박사 학위

to earn a **doctorate**
박사 학위를 취득하다

0041

dormitory

[dɔ́ːrmitɔ̀ːri]

명 기숙사

to live in a **dormitory**
기숙사에 살다

0042

illiterate

[ilítərit]

형 문맹의, 글을 읽고 쓸 줄 모르는;
　잘 모르는 (↔ literate 읽고 쓸 줄 아는)
● illiteracy 문맹, 읽고 쓰지 못함
　(↔ literacy 읽고 쓸 줄 아는 능력)

the people who are mostly **illiterate**
대부분 **글을 읽고 쓸 줄 모르는** 사람들

0043

nurture

[nə́ːrtʃər]

동 양육하다; 양성[육성]하다

to **nurture** young talent
젊은 인재를 **양성하다**

0044

sophomore

[sáːfəmɔ̀ːr]

명 (4년제 대학, 고교의) 2학년생

a class for freshmen and
sophomores
신입생과 **2학년생들**을 위한 수업

0045

unlettered

[ʌnlétərd]

형 글을 못 읽는, 문맹의

an **unlettered** humanity
문맹의 인류 수능

×× **Phrasal Verbs**

0046

break up

1. 부서지다, 부수다 2. 해체[해산]하다
The fisherman struck the ice and **broke** it **up** into pieces.
어부가 얼음을 쳐서 조각조각으로 **부쉈다**.
The party will soon **break up**.
그 정당은 곧 **해체될** 것이다.

0047

brush up (on)

복습하다, 다시 공부하다
Sue spent much of last summer **brushing up on** her English.
Sue는 지난여름의 많은 시간을 영어를 **복습하면서** 보냈다.

0048

build up

강화하다, 기르다
My physical therapist advised me to **build up** my muscle strength for my health.
물리치료사는 건강을 위해 근력을 **강화할** 것을 내게 권했다.

×× Voca with **Multiple Meanings**

굵게 표시한 단어의 알맞은 의미를 각각 연결하시오.

0049 **subject** [sʌ́bdʒikt]

1 주제 •	①	male **subjects** between the ages of 18 and 25
2 과목 •	②	her weakest **subject**
3 (그림, 사진 등의) 대상 •	③	to focus the camera on the **subject**
4 연구대상, 피실험자 •	④	the **subject** of a book
5 국민 •	⑤	a British **subject**

0050 **book** [buk]

1 책, 도서 •	①	to **book** a table for two
2 예약하다, 예매하다 •	②	to be filled with **books**

ANSWER --

• **subject** 1-④ 책의 주제 2-② 그녀가 가장 약한 과목 3-③ 카메라의 초점을 대상에 맞추다 4-① 18세에서 25세 사이의 남성 피실험자들 5-⑤ 영국 국민 • **book** 1-② 책으로 가득 차다 2-① 2인용 테이블을 예약하다

0051

theme
[θi:m]

몡 주제, 테마

environmental **themes**
환경적인 **주제**

0052

theory
[θí(:)əri]

몡 이론
● theoretical 이론(상)의, 이론적인

to change the **theory**
이론을 바꾸다

0053

approach
[əpróutʃ]

동 다가가다; 접근하다
몡 접근(법)

to **approach** the subject
그 주제에 **접근하다**

0054

basis
[béisis]

몡 근거; 토대

the **basis** for research
연구를 위한 **토대**

0055

explain
[ikspléin]

동 설명하다
● explanation 설명; 이유

to **explain** something
어떤 것을 **설명하다**

0056

foreign
[fɔ́:rin]

혱 외국의
● foreigner 외국인

to learn a **foreign** language
외국어를 배우다

0057

function
[fʌ́ŋkʃən]

몡 기능
동 기능하다
● functional 기능상의; 실용적인;
 작동되는

educational **functions** of uniforms
교복의 교육적인 **기능들**

0058

instruction
[instrʌ́kʃən]

몡 설명; 지시; 가르침
● instruct 지시[명령]하다; 가르치다
● instructor (특정 기술을 가르치는)
 강사, 교사
● instructive 교육적인, 유익한

a method of **instruction**
교수법

0059

lack
[læk]

몡 부족, 결핍
동 부족하다

a **lack** of knowledge
지식의 **부족**

0060

opportunity
[ὰpərtjúːnəti]

몡 기회

to have the **opportunity** for education
교육의 **기회**를 갖다

0061

phrase
[freiz]

몡 어구
동 표현하다

to read the **phrase**
어구를 읽다

0062

polish
[páliʃ]

동 다듬다; 광을 내다
몡 광택(제)

to **polish** my writing
나의 작문을 **다듬다**

0063

rebuild
[rìːbíld]

동 재건하다, 다시 세우다

to **rebuild** their knowledge base
그들의 지식 기반을 **다시 세우다**

0064

union
[júːnjən]

몡 조합; 협회

the student **union**
학생회

0065

unite
[juːnáit]

동 통합[결속]시키다
• unity 통합, 결합, 통일

to **unite** the students in my class
우리 반 학생들을 **결속시키다**

0066

continue
[kəntínju:]

동 계속하다, 계속되다

to **continue** her studies
그녀의 학업을 **계속하다**

0067

continual
[kəntínjuəl]

형 거듭되는, 반복되는

continual complaints
거듭되는 항의

0068

continuous
[kəntínjuəs]

형 끊임없는
• continuously 연달아

continuous efforts
끊임없는 노력 [EBS]

혼동어휘

0069

sacred
[séikrid]

형 성스러운; 신성시되는; 종교적인

sacred practices and beliefs
신성한 관례와 신념

0070

saint
[seint]

명 성인(聖人), 성자; 성인과 같은 사람

the portraits of many **saints**
많은 **성인(聖人)**의 초상화들

0071

seek
[siːk]

동 추구하다

to **seek** the unknown
미지의 것을 **추구하다**

0072

sin
[sin]

명 (종교, 도덕상의) 죄, 죄악

to consider stealing as a **sin**
절도를 **죄악**으로 간주하다

0073

superstition
[sjùːpərstíʃən]

명 미신
• superstitious 미신을 믿는, 미신적인

belief in **superstition**
미신에 대한 믿음

0074

vice
[vais]

명 악; 악덕
형 대리의; 부(副)의
• vicious 악의가 있는; 잔인한

the lesson that **vice** is punished and virtue rewarded
악은 벌을 받고 선은 보상받는다는 교훈

0075

vow
[vau]

명 맹세, 서약
동 맹세하다

to make a **vow** to myself
나 자신에게 **맹세**하다

0076

weird
[wiərd]

형 기묘한, 기이한

to believe **weird** things
기묘한 것들을 믿다

0077

worship
[wə́ːrʃip]

동 예배하다, 숭배하다
명 예배, 숭배

the **worship** of many natural objects
많은 자연물에 대한 **숭배** [EBS]

02

0078

scope
[skoup]

명 범위; 영역
동 샅샅이 살피다

the **scope** of knowledge
지식의 **범위**

0079

hence
[hens]

부 그러므로, 따라서

He listened to advice, **hence** he came to succeed.
그는 충고에 귀를 기울였고, **그래서** 그는 성공했다.

0080

domain
[douméin]

명 영역; 분야; 범위

to focus on two symbolic **domains**
두 개의 상징적인 **영역**에 초점을 두다 [EBS]

0081

reverse
[rivə́:rs]

동 뒤바꾸다
명 정반대; 뒷면

to **reverse** the tides
흐름을 **뒤바꾸다**

0082

uncover
[ʌnkʌ́vər]

동 뚜껑을 열다; 알아내다

to **uncover** the secrets
비밀을 **알아내다**

0083

assume
[əsú:m]

동 추정하다; (책임 등을) 맡다
• assumption 가정, 추정

to **assume** to have some kind of connection
어떤 종류의 연결 관계가 있을 거라고 **추정하다**

0084

phase
[feiz]

명 단계, 시기

a middle **phase**
중간 **단계**

0085

moral
[mɔ́:rəl]

형 도덕의; 도덕적인
(↔immoral 비도덕적인)
• morally 도덕적으로
• morality 도덕(성)

to accept a **moral** principle
도덕적인 원칙을 받아들이다

0086

morale
[mərǽl]

명 사기, 의욕

worker **morale**
근로자의 **사기** [EBS]

호동어휘

0087

altruism
[ǽltruːìzm]

명 이타주의

altruism coming from self-sacrifice
자기희생에서 나오는 **이타주의**

0088

worldly
[wɔ́ːrldli]

형 세속적인, 속세의

a **worldly** place
세속적인 장소

0089

sophisticated
[səfístəkèitid]

형 정교한; 세련된
● sophistication 정교함; 교양, 세련됨

a more **sophisticated** understanding
더욱 **정교한** 이해

0090

wrath
[ræθ]

명 분노, 노여움

the **wrath** of the gods
신들의 **분노**

0091

causality
[kɔːzǽləti]

명 인과관계

the fundamental nature of **causality**
인과관계의 근본적인 성질

0092

contradict
[kàntrədíkt]

동 부정하다, 반박하다; 모순되다
● contradiction 반박; 모순
● contradictory 모순되는

to **contradict** our theory
우리의 이론을 **반박하다**

0093

creed
[kriːd]

명 (종교적) 교리(敎理); 신념, 신조

his political **creed**
그의 정치적인 **신념**

0094

doctrine
[dɑ́ktrin]

명 교리; 신조; 원칙

written and observed **doctrines**
글로 적히고 준수된 **교리**

0095

foretell
[fɔːrtél]

동 예언하다, 예고하다

to **foretell** the future
미래를 **예언하다** 수능

✖ ✖ **Phrasal Verbs**

0096

hand down

물려주다, (후세에) 남기다
She will **hand** the diamond ring **down** to her daughter.
그녀는 그 다이아몬드 반지를 딸에게 **물려줄** 것이다.

0097

hold down

억제하다, 억누르다
We **held down** prices to gain a larger market share.
우리는 더 큰 시장점유율을 얻기 위해 가격을 **억제했다**.

0098

let down

1. 실망시키다 2. 덜 성공적으로 만들다
Although the weather **let** us **down**, we had a nice holiday.
비록 날씨가 우리를 **실망시켰**지만, 우리는 멋진 휴가를 보냈다.

✖ ✖ Voca with **Multiple Meanings**

굵게 표시한 단어의 알맞은 의미를 각각 연결하시오.

0099 **share** [ʃɛər]

1 공유하다	① to buy and sell **shares**
2 나누다	② to get a **share** in the profits
3 몫	③ to **share** the experience of a lifetime
4 주식	④ to **share** the pizza between the four of us

0100 **solution** [səlúːʃən]

1 해결책	① the **solution** to last week's puzzle
2 해답	② a possible **solution**
3 용액	③ the strength of a **solution**

ANSWER

- **share** 1-③ 일생일대의 체험을 공유하다 2-④ 그 피자를 우리 네 명이 나누다 3-② 이윤에 대한 자기 몫을 갖다 4-① 주식 거래를 하다
- **solution** 1-② 가능한 해결책 2-① 지난주 퍼즐에 대한 해답 3-③ 용액의 농도

필수 VOCA ★

0101

govern
[gʌ́vərn]

동 지배하다
● government 정부, 정권; 통치 (체제)

to be **governed** by free will
자유 의지에 의해 **지배되다**

0102

pardon
[pɑ́ːrdn]

동 용서하다; (죄인을) 사면하다
명 용서; 사면

to beg for God's **pardon**
신에게 **용서**를 빌다

0103

reality
[riǽləti]

명 현실; 실재(實在)
● realistic 현실적인; 사실적인

the only gates to **reality**
실재로 가는 유일한 문

0104

distinguish
[distíŋgwiʃ]

동 구별[식별]하다; 유명해지다
● distinguished 유명한, 성공한

to **distinguish** facts from values
사실과 가치를 **구별하다**

0105

scold
[skould]

동 꾸짖다, 야단치다

to **scold** him for his greed
탐욕에 대해 그를 **꾸짖다**

0106

philosophy
[filɑ́səfi]

명 철학
● philosopher 철학자

his life **philosophy**
그의 인생 **철학**

0107

planet
[plǽnit]

명 행성

the sun and all the **planets**
태양과 모든 **행성들**

0108

universe
[júːnəvə̀ːrs]

명 우주; 은하계

the center of the **universe**
우주의 중심

0109

boundary
[báundəri]

명 경계; 한계

the **boundary** between good and bad
선과 악의 **경계**

03

0110

faith
[feiθ]

명 믿음, 신뢰
- faithful 충실[성실]한 (= loyal)

to have **faith** in their mind
그들의 마음에 **믿음**을 지니다

0111

holy
[hóuli]

형 신성한, 성스러운

those who consider him **holy**
그를 **성스럽게** 여기는 사람들 [EBS]

0112

miracle
[mírəkl]

명 기적; 놀랄 만한 것[사람]
- miraculous 기적적인; 놀랄 만한

evidence for divine **miracles**
신의 **기적**에 대한 증거 [EBS]

0113

myth
[miθ]

명 신화; 근거 없는 믿음
- mythical 신화의; 사실이 아닌
 (= mythic)

a **myth** of creativity
창의성에 대한 **근거 없는 믿음**

0114

religious
[rilídʒəs]

형 종교적인; 독실한
- religion 종교; 신앙(심)

religious discussions
종교적인 토의

0115

source
[sɔːrs]

명 근원, 원천

the various **sources** of human fears
인간의 공포에 대한 다양한 **근원**

0116

realize
[ríːəlàiz]

동 깨닫다; 실현하다
- realization 깨달음; 실현

to **realize** that it can't exist
그것이 존재할 수 없다는 것을 **깨닫다**

0117

interpret
[intə́ːrprit]

동 해석하다; 이해하다
- interpretation 해석; 이해
- interpreter 통역관

to **interpret** what the signal means
그 신호가 무엇을 의미하는지 **해석하다**

0118

interrupt
[ìntərʌ́pt]

동 방해하다; 중단시키다
- interruption 방해; 중단

to **interrupt** when someone else is speaking
다른 사람이 말하고 있을 때 **방해하다**

혼동어휘

0119

stance
[stæns]

몡 태도, 입장

her **stance** toward life
삶에 대한 그녀의 **태도**

0120

ideology
[àidiálədʒi]

몡 이념, 이데올로기

to match our individual **ideologies**
우리의 개인적인 **이념**과 일치하다 모의

0121

devil
[dévəl]

몡 악마, 사탄; 마귀

to believe that God is stronger than
the **Devil**
신이 **악마**보다 더 강하다고 믿다

0122

dimension
[diménʃən]

몡 차원; (공간의) 크기

a spiritual **dimension** in his life
그의 삶의 정신적인 **차원**

0123

divine
[diváin]

혱 신성한, 성스러운; 신(神)의
• divinity 신성(神性), 신; 신학

divine love
신의 사랑

0124

embody
[imbádi]

동 구현하다; 포함하다

to **embody** larger truths
더 큰 진실을 **포함하다**

0125

eternal
[itə́ːrnl]

혱 영원한
• eternity 영원, 영구(永久)

eternal life
영원한 삶

0126

kneel
[niːl]

동 무릎을 꿇다

to **kneel** by the bed in prayer
침대 곁에서 **무릎을 꿇고** 기도하다

0127

notion
[nóuʃən]

몡 개념, 생각

any **notion** of moral truth
도덕적 진실에 대한 어떠한 **개념**

0128

outlook
[áutlùk]

명 관점, 견해; 전망, 예측; 경치

to have very different **outlooks** on the world
매우 다른 세계**관**을 갖다

03

0129

paradigm
[pǽrədàim]

명 사고[이론]의 틀; 체계; 전형적인 예

a widely used **paradigm**
널리 사용되는 **사고의 틀[패러다임]**

0130

paradox
[pǽrədɑ̀ks]

명 역설

a well-known **paradox** of "More haste, less speed."
'급할수록 천천히'라는 잘 알려진 **역설**

0131

priest
[priːst]

명 신부; 성직자

to become a **priest**
성직자가 되다

0132

rational
[rǽʃənl]

형 합리적인; 이성적인
● rationality 합리성
● rationalize 합리화하다

rational understanding
합리적인 이해

0133

reinforce
[rìːinfɔ́ːrs]

동 강화하다; 보강하다
● reinforcement 강화

to **reinforce** their own knowledge
그들 자신의 지식을 **강화하다**

0134

ritual
[rítʃuəl]

명 의식, 의례; 의례적인 일
형 의식의; 의례적인

magic **rituals**
주술 **의식**

0135

ethic
[éθik]

명 윤리
● ethics 윤리학
● ethical 윤리적인, 도덕적으로 옳은

a work **ethic**
직업 **윤리**

혼동어휘

0136

ethnic
[éθnik]

형 민족의, 종족의
● ethnicity 민족성

to marry outside their **ethnic** group
그들의 **종족** 외의 사람과 결혼하다

0137		
immortal [imɔ́ːrtl]	휑 불멸의, 죽지 않는 (↔mortal 영원히 살 수 없는; 치명적인) • immortality 불사, 불멸	the Greek gods who were considered **immortal** **불멸**이라고 여겨졌던 그리스의 신들

0138		
preach [priːtʃ]	동 설교하다; 전도하다 • preacher 전도사	a priest who is **preaching** about tolerance 관용에 대해 **설교하고** 있는 한 성직자

0139		
intrinsic [intrínsik]	휑 고유한, 본질적인	to have **intrinsic** value **본질적인** 가치가 있다

0140		
invariable [invέəriəbl]	휑 변치 않는 • invariably 변함없이, 언제나	**invariable** moral principles **변치 않는** 도덕적 원칙

0141		
inversion [invɔ́ːrʒən]	명 도치, 전도 • invert (순서를) 도치시키다, 뒤집다	grammatical **inversions** 문법적 **도치** 모의

0142		
mystical [místikəl]	휑 신비주의의	a famous **mystical** person 유명한 **신비주의자**

0143		
persecution [pɔ̀ːrsəkjúːʃən]	명 박해; 학대 • persecute 박해하다; 학대하다	to fight against religious **persecution** 종교적 **박해**에 맞서 싸우다

0144		
induce [indʒúːs]	동 유도하다; 유발하다 • induction 유도, 도입; 귀납(법) (↔deduction 공제(액); 추론, 연역) • inducement 유도, 유인(책)	to **induce** happier feelings 더 행복한 감정을 **유발하다** 수능

0145		
zeal [ziːl]	명 열의, 열성 • zealous 열심인, 열성적인	a **zeal** for risk 위험 감수에 대한 **열의**

✖ ✖ **Phrasal Verbs**

0146

live by

1. 먹고 살다 2. (원칙, 신념에) 따라 살다
We have to **live by** what we feel is right and fair.
우리는 우리가 옳고 정당하다고 느끼는 것**에 따라 살아야** 한다.

0147

stop by

(~에) 잠시 들르다
Someone will **stop by** your office.
누군가 당신의 사무실에 **잠시 들를** 것이다.

0148

drop by

(~에) 잠시 들르다
Can I **drop by** to pick up the report for this month?
내가 이번 달의 보고서를 가지러 **잠시 들러도** 될까?

✖ ✖ Voca with **Multiple Meanings**

굵게 표시한 단어의 알맞은 의미를 각각 연결하시오.

0149 **spell** [spel]

1 철자를 말하다[쓰다] •
2 마법, 주문 •
3 (강한) 매력, 마력 •

① to fall under her **spell**
② to tell him how to **spell** the word
③ to break the **spell**

0150 **face** [feis]

1 얼굴 •
2 표면 •
3 마주보다 •
4 직면하다 •

① to turn and **face** him
② to **face** a difficult choice
③ the north **face** of the mountain
④ the look on her **face**

ANSWER --
• **spell** 1-② 그 단어의 철자를 어떻게 쓰는지 그에게 알려주다 2-③ 마법을 풀다 3-① 그녀의 매력에 빠지다 • **face** 1-④ 그녀의 얼굴 표정
2-③ 그 산의 북쪽 면 3-① 돌아서서 그를 마주보다 4-② 힘든 선택에 직면하다

0151		
tradition [trədíʃən]	몡 전통 • traditional 전통의, 전통적인	the world's food **traditions** 세계의 음식 **전통**
0152		
vary [vɛ́(ː)əri]	통 각기 다르다; 변화하다 • variation 변화, 변형; 변주곡 • variable 변하기 쉬운; 변수	to **vary** from culture to culture 문화마다 **서로 다르다**
0153		
worth [wəːrθ]	형 ~할 가치가 있는 몡 가치, 값어치 • worthy (~을) 받을 만한	to be **worth** trying to play a piece at double speed 두 배 속도로 곡을 연주하려고 노력할 **가치가 있다** EBS
0154		
ancient [éinʃənt]	형 고대의; 아주 오래된	in **ancient** times **고대** 시대에
0155		
era [íərə]	몡 시대	fashions from the Victorian **era** 빅토리아 **시대**의 유행 EBS
0156		
legend [lédʒənd]	몡 전설; 전설적인 인물 • legendary 전설적인, 아주 유명한	to be considered a **legend** in IT IT계에서 **전설**로 여겨지다
0157		
border [bɔ́ːrdər]	몡 국경	on the U.S.-Mexico **border** 미국과 멕시코 **국경**에
0158		
slave [sleiv]	몡 노예 • slavery 노예 신분[제도]	to keep **slaves** to work for them 그들을 위해 일할 **노예**를 가지고 있다
0159		
symbol [símbəl]	몡 상징 • symbolic 상징하는, 상징적인 • symbolize 상징하다	a **symbol** of the youth and future 젊음과 미래의 **상징**

0160

dynasty
[dáinəsti]

명 왕조, 왕가
● dynastic 왕조의, 왕가의

China's Ming **Dynasty**
중국의 명 **왕조**

0161

emperor
[émpərər]

명 황제

a Roman **emperor**
로마 **황제**

0162

fame
[feim]

명 명성
● famed 유명한, 저명한

to earn him lasting **fame**
그에게 지속적인 **명성**을 얻게 하다

0163

pride
[praid]

명 자부심; 자존심

national **pride**
국가적 **자부심**

0164

servant
[sə́ːrvənt]

명 하인, 종

to ask for the **servants** to bring food
하인에게 음식을 가져오라고 하다

0165

shift
[ʃift]

동 옮기다; 바꾸다
명 변화; 교대 근무

to **shift** our culture
우리의 문화를 **바꾸다**

0166

civilization
[sìvəlizéiʃən]

명 문명
● civilize 문명화하다, 개화하다
● civil 문명의; 민간[시민]의
● civilian 민간인, 일반 시민

a prehistoric **civilization**
선사 시대의 **문명**

0167

혼동어휘

custom
[kʌ́stəm]

명 관습, 풍습; 습관

a Spanish birthday **custom**
스페인의 생일 **풍습**

0168

customs
[kʌ́stəmz]

명 관세; 세관

to pay **customs** for what he bought in China
그가 중국에서 구입한 것에 대해 **관세**를 지불하다

0169

absorb
[əbsɔ́ːrb]

동 흡수하다; 받아들이다;
열중하게 하다
- absorption 흡수; 열중

to **absorb** Asian culture
아시아 문화를 **받아들이다**

0170

accord
[əkɔ́ːrd]

동 부합하다, 일치하다
명 (공식) 합의, 협정
- accordance 부합, 일치

a theory of well-being that **accords**
with the common belief
일반적인 믿음에 **부합하는** 행복의 이론 EBS

0171

antique
[æntíːk]

형 골동품인; 고대의, 옛날의
명 골동품
- antiquity 고대 (유물), 옛날

an exhibit of **antique** pottery
골동품 도자기 전시회 모의

0172

convention
[kənvénʃən]

명 관습, 관례; 대회; 조약
- conventional 관습적인
 (= customary); 틀에 박힌
- convene (회의 등을) 소집하다, 모이다

to reject tradition and **convention**
전통과 **관습**을 거부하다

0173

dialect
[dáiəlèkt]

명 방언, 사투리

to speak the difficult Osaka **dialect**
어려운 오사카 **사투리**로 말하다

0174

diverse
[divə́ːrs]

형 다양한
- diversity 다양성
- diversify 다양화하다

diverse food traditions
다양한 음식 전통

0175

extinct
[ikstíŋkt]

형 멸종된
- extinction 멸종, 소멸

extinct languages
멸종된 언어들

0176

heritage
[héritidʒ]

명 유산

local cultural **heritages**
지역 문화 **유산** EBS

0177

imperial
[impíəriəl]

형 황제의; 제국의
- imperialism 제국주의

an **imperial** order sent from
St. Petersburg
상트페테르부르크에서 보낸 **황제의**
명령[칙령] EBS

0178

lord
[lɔːrd]

몡 귀족, -경(卿); 영주(領主); 하느님

the **lords** and ladies of the court
왕실의 **귀족들**과 귀부인들

0179

migrate
[máigreit]

동 이동하다, 이주하다
● migration 이동, 이주
● migrant 이주자; 철새

to **migrate** out of Africa
아프리카 밖으로 **이주하다**

0180

primitive
[prímətiv]

혱 원시 사회의

primitive cultures
원시 사회의 문화

0181

proverb
[právəːrb]

몡 속담

to find out the truth of the **proverb**
속담의 진실을 알게 되다

0182

static
[stǽtik]

혱 고정적인; 정지 상태의
몡 정전기; (수신기의) 잡음

a **static** tradition
고정적인 전통

0183

trace
[treis]

동 추적하다
몡 자취, 흔적

to be **traced** back to ancient Greece
고대 그리스로 **거슬러 올라가다**

0184

trait
[treit]

몡 특성, 특징

a cultural **trait**
문화적 **특성**

0185

comprehend
[kàmprihénd]

동 이해하다
● comprehension 이해력
● comprehensible 이해할 수 있는

to **comprehend** cultural differences
문화적 차이를 **이해하다**

0186

comprehensive
[kàmprihénsiv]

혱 종합적인, 포괄적인

a **comprehensive** tour of the house
집에 대한 **종합적인** 구경

0187
assimilation
[əsìməléiʃən]

몡 흡수; 동화

assimilation into Canadian society
캐나다 사회로의 **동화**

0188
decode
[di:kóud]

통 해독하다

the language impossible to **decode**
해독하는 것이 불가능한 언어

0189
deviance
[díːviəns]

몡 일탈

deviance from cultural norms
문화 규범으로부터의 **일탈**

0190
exemplify
[igzémpləfài]

통 전형적인 예가 되다

to **exemplify** Italian food
이탈리아 음식의 **전형적인 예가 되다**

0191
focal
[fóukəl]

혱 중심의, 초점의

to become the **focal** symbol
중심 상징물이 되다

0192
fuse
[fjuːz]

통 융합[결합]되다; 녹이다
몡 도화선
•fusion 융합, 결합; 용해

to **fuse** Western and Asian culture
into his writing
동서양의 문화를 그의 글에 **융합하다**

0193
indigenous
[indídʒənəs]

혱 원산의, 토착의

indigenous communities
토착 사회

0194
norm
[nɔːrm]

몡 표준; ((-s)) 규범

basic **norms** of human culture
인간 문화의 기본적인 **규범**

0195
unearth
[ʌnə́ːrθ]

통 발굴하다, 파내다; 찾다, 밝혀내다

to **unearth** the bones of an elephant
believed to be 500,000 years old
50만 년이 된 것으로 여겨지는 코끼리의 뼈를 **발굴
하다**

✕ ✕ **Phrasal Verbs**

0196

show off

자랑하다, 과시하다
Kids were **showing off** their creatively decorated bicycles in the park.
아이들은 공원에서 자신의 독창적으로 장식된 자전거를 **자랑하고** 있었다.

0197

take off

1. (옷 등을) 벗다 2. 이륙하다 3. 휴가를 보내다
Koreans **take off** their shoes before entering a house.
한국인들은 집에 들어가기 전에 자신의 신발을 **벗는다**.

0198

turn off

1. (전기 등을) 끄다 2. (문 등을) 잠그다 3. 흥미를 잃게 하다
She worried that she might have forgotten to **turn off** the gas range.
그녀는 가스레인지를 **끄는** 것을 잊었을지도 모른다고 걱정했다.

✕ ✕ Voca with **Multiple Meanings**

굵게 표시한 단어의 알맞은 의미를 각각 연결하시오.

0199 **address** [ədrés]

1 주소 •
2 연설(하다) •
3 (문제를) 다루다, 처리하다 •

① to **address** the problem of poverty
② a mailing **address**
③ the President's **address** to the nation

0200 **race** [reis]

1 경주 •
2 경쟁 •
3 인종 •
4 경주하다, 경쟁하다 •

① people of many different **races**
② to win a **race**
③ to **race** against some of the world's top athletes
④ the **race** for the presidency

ANSWER --

• **address** 1-② 우편 주소 2-③ 대통령의 대국민 연설 3-① 빈곤 문제를 다루다 • **race** 1-② 경주에서 우승하다 2-④ 대권 경쟁 3-① 다양한 인종의 사람들 4-③ 세계 최고의 몇몇 선수들과 경주하다

0201

article
[ɑ́ːrtikl]

명 기사, 글

to write an **article** for the magazine
잡지 **기사**를 쓰다

0202

review
[rivjúː]

명 논평; 재검토
동 논평하다; 재검토하다

to read the **review**
논평을 읽다

0203

criticize
[krítisàiz]

동 비평[비판]하다; 비난하다
● critic 비평가, 평론가
● criticism 비평, 비판; 비난

to **criticize** the director's new movie
그 감독의 새 영화를 **비평하다**

0204

journal
[dʒə́ːrnəl]

명 신문; 학술지
● journalist 저널리스트, 보도 기자
● journalism 신문 잡지 편집[집필]

a **journal** article on the same topic
같은 주제에 대한 **학술지** 기사

0205

record
명[rékərd] 동[rikɔ́ːrd]

명 기록
동 기록하다, 적어 놓다

the historical **records**
역사적인 **기록들**

0206

broadcaster
[brɔ́ːdkæstər]

명 방송인, 아나운서; 방송국
● broadcast 방송하다, 방영하다

a famous **broadcaster**
유명한 **방송인**

0207

comment
[kámənt]

명 논평, 언급
동 논평하다

the purpose of the positive **comment**
긍정적인 **언급**의 목적

0208

biography
[baiágrəfi]

명 (인물의) 전기, 일대기
● biographer 전기 작가
● autobiography 자서전

a **biography** of Nelson Mandela
넬슨 만델라의 **전기**

0209

author
[ɔ́ːθər]

명 작가, 저자

a new career as an **author**
작가로서의 새로운 직업

0210

poet
[póuit]

명 시인
- poetry 시(詩)
- poetic 시의; 시적인

her two-volume study of the **poet**
그녀의 그 **시인**에 대한 두 권의 연구 [EBS]

0211

context
[kántekst]

명 맥락, 전후 사정

the **context** of speech
연설의 **맥락**

0212

format
[fɔ́ːrmæt]

명 구성 방식

a book in a new **format**
새로운 **구성 방식**의 책

0213

outline
[áutlàin]

명 개요
동 개요를 서술하다

an **outline** for a book
책의 **개요**

0214

publish
[pʌ́bliʃ]

동 출간하다, 출판하다
- publisher 출판인, 출판사
- publication 출판(물), 발행

to **publish** the final proof in 1995
1995년에 최종판을 **출간하다**

0215

structure
[strʌ́ktʃər]

명 구조
동 조직하다
- structural 구조상의, 구조적인

difficult sentence **structures**
어려운 문장 **구조**

0216

summary
[sʌ́məri]

명 요약, 개요
- summarize 요약하다, 간략하게 말하다

a **summary** of evidence leading to a conclusion
결론에 이르는 증거의 **요약** [모의]

0217

novel
[návəl]

명 소설
형 새로운, 신기한
- novelist 소설가, 작가
- novelty 새로움, 신기함; 새로운 것

to publish his first **novel**
그의 첫 번째 **소설**을 출간하다

0218

noble
[nóubl]

형 고결한, 숭고한; 귀족의
- nobility 고귀함, 숭고함; 귀족

to have **noble** aims
고결한 목적을 갖다

혼동어휘

05

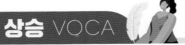

0219

recite
[risáit]

동 (시 등을) 암송하다, 낭독하다
• recitation 암송, 낭독

to **recite** a poem
시 한 편을 **암송하다**

0220

revise
[riváiz]

동 수정하다; 개정하다
• revision 수정 (사항); 개정

to go back to **revise** his writing
되돌아가서 그의 작문을 **수정하다**

0221

agenda
[ədʒéndə]

명 의제, 안건

commercial media's **agenda**
상업 방송 매체의 **안건**

0222

apprehend
[æprihénd]

동 이해하다, 파악하다; 체포하다

to **apprehend** the concepts in his writings
그가 쓴 글의 개념을 **이해하다**

0223

chill
[tʃil]

동 차게 식히다
명 냉기, 한기; 오한
• chilly 쌀쌀한, 추운; 쌀쌀맞은

to **chill** the writer's creative endeavors
작가의 창조적인 노력을 **차게 식히다**

0224

copyright
[kápiràit]

명 저작권

to be protected by **copyright**
저작권에 의해 보호받다

0225

curse
[kəːrs]

명 저주
동 저주하다

TV and film: blessing or **curse**?
TV와 영화: 축복인가 **저주인가**?

0226

draft
[dræft]

명 원고; 초안
동 초안을 작성하다

the first **draft** of the story
그 이야기의 첫 **원고**

0227

edit
[édit]

동 편집하다
• editor 편집자
• edition (출판물의) 판, 호
• editorial 편집상의; 사설, 논설

to **edit** four plays
희곡 네 편을 **편집하다**

05

0228

embrace
[imbréis]

⑧ 포옹하다; 포함하다

to **embrace** social media
소셜 미디어를 **포함하다** EBS

0229

emerge
[imə́ːrdʒ]

⑧ 나오다; 드러나다
● emergence 출현, 발생

to **emerge** from a book
책에서 **나타나다**

0230

endeavor
[indévər]

⑨ 노력; 시도
⑧ 노력하다, 애쓰다

the writer's creative **endeavors**
작가의 창의적인 **노력**

0231

entitle
[intáitl]

⑧ 제목을 붙이다; 자격[권리]을 주다

to **entitle** his book *Empty Chairs*
그의 책에 '빈 의자들'이라는 **제목을 붙이다**

0232

illustrate
[íləstrèit]

⑧ 삽화를 넣다; 분명히 보여주다
● illustration 삽화; 실례, 보기

to **illustrate** your competence
당신의 능숙함을 **분명히 보여주다**

0233

investigate
[invéstəgèit]

⑧ 조사하다; 수사하다
● investigation 조사, 연구; 수사
● investigator 조사자; 수사관

to **investigate** the effects of media
매체들의 영향을 **조사하다**

0234

literal
[lítərəl]

⑨ 글자 그대로의; 직역의
● literally 글자 그대로; 사실상

a **literal** adaptation of the novel
소설에 대한 **글자 그대로의** 각색 수능

0235

literary
[lítərèri]

⑨ 문학의; 문학적인
● literature 문학 (작품)

the biggest **literary** event
최대 규모의 **문학** 행사

0236

literate
[lítərit]

⑨ 읽고 쓸 줄 아는; 교양 있는
● literacy 읽고 쓸 줄 아는 능력
 (↔ illiteracy 읽고 쓰지 못함, 문맹)

to be not **literate** for almost the entire
history of our species
인류의 거의 전체 역사 동안 **읽고 쓸 줄을 모르다**
EBS

혼동어휘

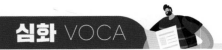
0237

cliché
[kliːʃéi]

® 상투적인 문구

the **cliché** that teachers learn
교사들이 배우는 **상투적인 문구**

0238

coherent
[kouhíərənt]

® 일관성 있는, 조리 있는
● coherence 일관성
cf. cohesion 화합, 결합 (= unity)

proper words for **coherent** writing
조리 있는 작문을 위한 적절한 단어들

0239

colloquial
[kəlóukwiəl]

® 구어의; 대화체의

a **colloquial** expression
구어체의 표현

0240

confine
[kənfáin]

® 국한시키다, 한정하다
● confinement 가둠, 감금; 얽매임

to **confine** the reader's imagination
독자의 상상력을 **한정하다**

0241

critique
[kritíːk]

® 비평, 평론

critiques of the research literature
연구 문헌에 대한 **비평**

0242

narrative
[nǽrətiv]

® 묘사, 이야기
● narrate 서술하다, 이야기하다
● narrator 서술자, 이야기하는 사람
● narration 서술, 이야기함

to write a detailed **narrative**
자세한 **이야기**를 쓰다

0243

nonverbal
[nɑnvə́ːrbəl]

® 비언어적인 (↔ verbal 언어의)

the **nonverbal** message
비언어적인 메시지

0244

predominant
[pridάmənənt]

® 우세한; 두드러진
● predominate 우세하다; 두드러지다

one of today's most **predominant**
writers
요즘 가장 **두드러진** 작가 중 한 명

0245

premature
[priːmətʃúər]

® 예상보다 이른; 시기상조의; 조산의

to think of the world as a **premature**
baby in an incubator
세상을 인큐베이터 속 **조산**아로 생각하다 모의

× × **Phrasal Verbs**

0246

be into

(~에) 관심이 많다; 좋아하다
I **am** not really **into** science fiction.
나는 공상 과학 소설을 그다지 **좋아하지** 않는다.

0247

put into

1. (시간, 노력 등을) 들이다 2. (어떤 특질을) 더하다
If I **put** some extra hours **into** this project, the result will be better.
만약 내가 이 프로젝트에 몇 시간을 추가로 **들인다면**, 결과가 더 좋을 것이다.

0248

run into

1. (~와) 우연히 만나다 2. (곤경에) 부딪히다 3. (어떤 수준에) 이르다
As the characters try to solve the problem, they **run into**
complications which make it worse.
등장인물들이 그 문제를 풀려고 하자 상황을 더 악화시키는 복잡한 문제에 **부딪힌다.** 모의

× × Voca with **Multiple Meanings**

굵게 표시한 단어의 알맞은 의미를 각각 연결하시오.

0249 **volume** [válju:m]

1 용량; 부피	•	① an encyclopedia in 20 **volumes**
2 음량	•	② to turn the **volume** down
3 (시리즈로 된 책의) 권; 책	•	③ to measure the **volume** of a gas

0250 **screen** [skri:n]

1 화면	•	① a computer **screen**
2 영화	•	② to put a **screen** around the bed
3 칸막이, 가리개	•	③ to be **screened** for any disease
4 가리다, 차단하다	•	④ to **screen** his eyes from the sun
5 (질병이 있는지) 검진하다	•	⑤ her first appearance on **screen**

ANSWER
• **volume** 1-③ 기체의 부피를 측정하다 2-② 음량을 낮추다 3-① 20권으로 된 백과사전 • **screen** 1-① 컴퓨터 화면 2-⑤ 그녀의 첫 영화 출연
3-② 침대 주위에 칸막이를 치다 4-④ 그의 눈을 태양으로부터 가리다 5-③ 질병 여부에 대해 검진을 받다

0251

audience
[ɔ́:diəns]

명 청중, 관중

communication between the artist
and the **audience**
예술가와 **청중** 간의 소통 EBS

0252

background
[bǽkgràund]

명 배경

background music
배경 음악

0253

symphony
[símfəni]

명 교향곡

•symphonic 교향악의

Beethoven's Fifth **Symphony**
베토벤 5번 **교향곡**

0254

element
[éləmənt]

명 (구성) 요소, 성분; 원소

the three **elements** of music
음식의 세 가지 **구성 요소**

0255

folk
[fouk]

형 민속의
명 (일반적인) 사람들

the **folk** music of Argentina
아르헨티나의 **민속** 음악

0256

instrument
[ínstrəmənt]

명 악기; 기구

to play a musical **instrument**
악기를 연주하다

0257

march
[mɑ:rtʃ]

동 행진하다; 행군하다
명 행진; 행군

to **march** to their own beat
자신들의 박자에 맞추어 **행진하다**

0258

passion
[pǽʃən]

명 열정

•passionate 열정적인, 열렬한

a **passion** for the guitar
기타에 대한 **열정**

0259

public
[pʌ́blik]

형 공개된; 대중의
명 대중

public performance of music
공개적인 음악 연주

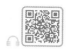

0260

labor
[léibər]

명 노동, 근로
동 일하다
● laborer 노동자, 인부

the fruits of the writer's **labor**
작가의 **노동**의 결실

0261

portrait
[pɔ́ːrtrit]

명 초상(화); 인물 사진; 묘사
● portray (그림, 글로) 묘사하다, 그리다

portraits of kings and queens
왕들과 왕비들의 **초상화**

0262

attempt
[ətémpt]

동 시도하다
명 시도; 도전

to **attempt** to create great art
위대한 예술을 창조하려 **시도하다**

0263

classic
[klǽsik]

형 고전의; 일류의
● classical 고전적인, 고전주의의;
《음악》 클래식의

the early **classic** period
초기 **고전기**

0264

describe
[diskráib]

동 묘사하다, 서술하다
● description 묘사, 서술
● descriptive 묘사하는, 서술하는

to **describe** their feelings
그들의 감정을 **묘사하다**

0265

display
[displéi]

동 전시하다; 보여주다
명 전시; 표현

to **display** his products
그의 제품들을 **전시하다**

0266

elegant
[éligənt]

형 우아한; 멋진
● elegance 우아, 고상

to wear the **elegant** clothes
우아한 옷을 입다 EBS

0267

mean
[miːn]

동 의미하다
형 못된, 심술궂은; 보통[평균]의

to guess the **meaning** of unknown
words by context
문맥으로 모르는 단어의 **의미**를 추측하다 EBS

0268

means
[miːnz]

명 수단, 방법; 재력

a **means** toward the real goals
진정한 목표를 향한 **수단**

06

혼동어휘

0269

metaphor
[métəfɔ̀ːr]

명 은유, 비유
• metaphorically 은유적으로, 비유적으로

the 'cradle to grave' **metaphor**
'요람에서 무덤까지'라는 **은유** EBS

0270

plot
[plɑt]

명 줄거리, 구성; 음모; 작은 땅 조각
동 줄거리를 짜다; 음모를 꾸미다

to gather the **plot** by racing through a novel
소설을 재빨리 읽어 **줄거리**를 이해하다 EBS

0271

publicity
[pʌblísəti]

명 (언론의) 관심; 널리 알려짐; 광고
• publicize 널리 알리다; 광고하다

a great deal of **publicity** surrounding the incident
그 사건을 둘러싼 대단한 **언론의 관심**

0272

quote
[kwout]

명 인용문
동 인용하다
• quotation 인용(구)

one of his favorite **quotes**
그가 가장 좋아하는 **인용문** 중 하나

0273

reference
[réfərəns]

명 참고 (자료)

a **reference** for the readers
독자들을 위한 **참고 자료**

0274

subscribe
[səbskráib]

동 구독하다; (유료 채널 등에) 가입하다
• subscription 구독(료); 기부금; (회비 지불의) 동의, 서명

to **subscribe** to the magazine for as little as $32 a year
1년에 32달러라는 적은 금액으로 그 잡지를 **구독하다**

0275

verse
[vəːrs]

명 운문

to write a short **verse**
짧은 **운문**을 쓰다

0276

version
[vǝːrʒən]

명 형태; 설명, 견해

the book **version** of a story
이야기를 책으로 쓴 **형태**

0277

wicked
[wíkid]

형 사악한, 못된; 짓궂은

a story about a **wicked** witch
사악한 마녀에 대한 이야기

0278

genre
[ʒɑ́:ŋrə]

명 (예술 작품의) 장르, 유형

different literary **genres**
서로 다른 문학 **장르**

0279

humorous
[hjú:mərəs]

형 익살스러운, 유머러스한

repeatedly recounting **humorous**
incidents
반복적으로 이야기하는 **익살스러운** 사건들 EBS

0280

similarity
[sìməlǽrəti]

명 유사(성), 닮은 점

some noticeable **similarities**
between the two plays
두 연극 간의 몇몇 눈에 띄는 **유사점**

0281

tune
[tu:n]

명 곡
동 조율하다; 조정하다

the beautiful waltz **tune**
아름다운 왈츠 **곡**

0282

jam
[dʒæm]

명 혼잡, 교통 체증; 막힘, 걸림; 잼
동 밀어 넣다; 즉흥 연주를 하다

how to **jam** in a live concert
라이브 콘서트에서 **즉흥 연주하는** 법 수능

0283

appraise
[əpréiz]

동 평가하다; 감정하다; 살피다

to **appraise** all the paintings to select
the best work
최고의 작품을 선정하기 위해 모든 그림을 **평가하다**

0284

imaginable
[imǽdʒənəbl]

형 상상할 수 있는

ice cream of every **imaginable** flavor
상상할 수 있는 모든 맛의 아이스크림

0285

imaginary
[imǽdʒənèri]

형 가상의, 상상에만 존재하는

an **imaginary** creature
가상의 동물

0286

imaginative
[imǽdʒənətiv]

형 상상력이 풍부한, 창의적인

a short piece of **imaginative** writing
상상력이 풍부한 짧은 글 한 편

혼동어휘

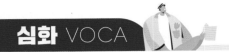

0287

rhetorical
[ritɔ́(ː)rikəl]

형 수사(修辭)적인; 미사여구의
• rhetoric 수사법; 미사여구

to use **rhetorical** expressions
수사적인 표현들을 사용하다

0288

manuscript
[mǽnjəskrìpt]

명 (책, 악보 등의) 원고; 손으로 쓴 것

to review the **manuscript**
원고를 재검토하다 EBS

0289

aesthetic
[esθétik]

형 미적인; 미학적인
• aesthetics 미학

aesthetic experiences
미적인 경험

0290

censorship
[sénsərʃìp]

명 검열
• censor 검열하다; 검열관

severe **censorship** for films
영화에 대한 엄격한 **검열**

0291

depict
[dipíkt]

동 묘사하다
• depiction 묘사, 서술

to **depict** scenes of daily life
일상생활의 장면을 **묘사하다**

0292

exquisite
[ékskwizit]

형 정교한, 매우 아름다운

works of **exquisite** complexity
정교한 복잡성을 갖춘 작품들

0293

heighten
[háitn]

동 고조되다, 고조시키다

to **heighten** one's enjoyment of the music
음악을 즐기는 것을 **고조시키다**

0294

immerse
[imə́ːrs]

동 담그다; 몰두하게 하다
• immersion 담금; 몰두

to become **immersed** in the scene
그 장면에 **몰두하게 되다**

0295

impose
[impóuz]

동 도입하다; 부과하다
• imposition 도입, 시행; 부과

to **impose** meanings on colors
색깔에 의미를 **부과하다**

×× **Phrasal Verbs**

0296

take on

1. (의미, 중요성을) 가지다 2. (일을) 떠맡다
Words **take on** new meanings when they are used over long periods.
단어는 장기간에 걸쳐 사용될 때 새로운 의미를 **가진다**.

0297

call on

1. (짧게) 방문하다 2. 부탁하다
I'm planning to **call on** my grandmother before leaving.
나는 떠나기 전에 할머니 댁을 **방문할** 것을 계획하고 있다.

0298

catch on

1. 유행하다, 인기를 얻다 2. 이해하다
The new fashion style is **catching on** among high school students.
그 새로운 패션 스타일은 고등학생들 사이에서 **유행하고** 있다.

×× Voca with **Multiple Meanings**

굵게 표시한 단어의 알맞은 의미를 각각 연결하시오.

0299 **interest** [íntərèst]

1 관심, 흥미; 관심[흥미]를 끌다 •	① to have an **interest** in jazz
2 이자 •	② to be in the public **interest**
3 이익 •	③ the **interest** on the loan

0300 **character** [kǽriktər]

1 성격, 기질 •	① the main **character**
2 등장인물 •	② interesting aspects of his **character**
3 글자, 부호 •	③ Chinese **characters**

ANSWER ---
• **interest** 1-① 재즈에 관심이 있다 2-③ 대출 이자 3-② 공공의 이익을 위한 것이다 • **character** 1-② 그의 성격의 재미있는 면 2-① 주인공
3-③ 한자

0301
exhibit
[igzíbit]

동 전시하다; (감정 등을) 보이다
명 전시(품)
● exhibition 전시(회); 표출, 발휘

to **exhibit** collections
수집품들을 **전시하다**

0302
fancy
[fǽnsi]

형 화려한
동 원하다; 끌리다
명 공상

a **fancy** dress
화려한 드레스

0303
frame
[freim]

명 액자
동 틀[액자]에 끼워 넣다

a cheap **frame**
싸구려 **액자**

0304
impact
명 [ímpækt] 동 [impǽkt]

명 영향; 충격
동 (~에) 영향[충격]을 주다 《on》

the **impact** of color
색깔의 **영향**

0305
jewelry
[dʒúːəlri]

명 장신구; 보석류

shell **jewelry** crafts
조개껍질로 만든 **장신구** 공예품

0306
oriental
[ɔːriéntl]

형 동양의, 동양인의
● orient 지향하게 하다; (특정 목적에)
맞추다; 《the O-》 동양

Korean **oriental** paintings
한국의 **동양화**

0307
performance
[pərfɔ́ːrməns]

명 공연, 연주; 수행, 실행; 성과
● perform 공연[연주]하다; 수행[실행]
하다

to make their **performance** hard
그들의 **공연**을 어렵게 만들다

0308
prepare
[pripέər]

동 준비하다
● preparation 준비(하는 일들)

to **prepare** to dance
춤을 추려고 **준비하다**

0309
prevent
[privént]

동 막다, 예방하다
● prevention 예방
● preventive 예방을 위한

to **prevent** others from copying our work
다른 사람들이 우리 작품을 베끼지 못하게 **막다**

0310

pursue
[pərsjúː]

동 추구하다
● pursuit 추구; 뒤쫓음, 추적

to **pursue** a career as a designer
디자이너로서의 경력을 **추구하다**

0311

responsible
[rispánsəbl]

형 책임지고 있는; (~에) 책임이 있는
● responsibility 책임(감)

to be **responsible** for the show
그 쇼를 **책임지다**

0312

sculpture
[skʌ́lptʃər]

명 조각(품)
● sculptor 조각가
● sculpt 조각하다

small **sculptures** of wood
나무로 만든 작은 **조각품들**

0313

sequence
[síːkwəns]

명 (일련의) 연속; 순서, 차례
● sequential 순차적인

a common **sequence** of events in
action movies
액션 영화의 공통된 **연속** 사건들

0314

spin
[spin]

동 회전하다, 돌리다
명 회전

to start **spinning** all over the stage
무대 전체에서 **돌기** 시작하다

0315

stare
[stɛər]

동 응시하다, 빤히 쳐다보다
명 응시

to **stare** at the stage
무대를 **응시하다**

0316

clap
[klæp]

동 박수를 치다, 손뼉을 치다
명 박수

to **clap** his hands
그의 **손뼉을 치다**

0317

contract
명[káːntrækt] 동[kəntrǽkt]

명 계약(서)
동 계약하다; 수축하다
● contraction 수축, 축소

to sign a **contract** with a publishing
company
출판사와의 **계약서**에 서명하다

0318

contrast
명[kántræst] 동[kəntrǽst]

명 차이; 대조
동 차이를 보이다; 대조하다

to produce **contrast** effects
대조 효과를 내다 EBS

07

혼동어휘

0319
mimic
[mímik]

[동] 모방하다, 흉내 내다

a talent for **mimicking** famous actresses
유명한 여배우들을 **흉내 내는** 재주

0320
abstract
[동][ǽbstrækt] [형][명][ǽbstrækt]

[동] 추출하다; 요약하다
[형] 추상적인
[명] 개요, 발췌
● abstraction 추출; 추상적 개념

abstract charcoal drawings
추상 목탄화 [모의]

0321
artfully
[á:rtfəli]

[부] 솜씨 있게

an **artfully** arranged display
솜씨 있게 배치된 전시

0322
artifact
[á:rtəfæ̀kt]

[명] 공예품

its language, **artifacts** and main social institutions
그곳의 언어, **공예품**, 그리고 주요 사회 제도

0323
auditorium
[ɔ̀:ditɔ́:riəm]

[명] 객석; 강당

people gathered in some sort of **auditorium**
일종의 **강당**에 모인 사람들 [EBS]

0324
captivate
[kǽptəvèit]

[동] 사로잡다, 매혹하다
● captive 포로(의); 사로잡힌
● captivity 감금, 억류

to **captivate** audience members
청중을 **사로잡다**

0325
ceremony
[sérəmòuni]

[명] 의식, 의례

the opening **ceremony**
개막 **행사**

0326
choir
[kwáiər]

[명] 합창단, 성가대
[동] 합창하다
● choral 합창(단)의

the soprano part of the **choir**
합창단의 소프라노 파트

0327
feature
[fí:tʃər]

[명] 특징; 이목구비; 용모
[동] 특징으로 삼다

the distinctive **features** of the film
그 영화의 독특한 **특징**

0328

masterpiece
[mǽstərpìːs]

명 걸작

masterpieces in design
디자인의 **걸작**

0329

modify
[mádəfài]

동 수정하다, 바꾸다
• modification 수정, 변경;
《문법》 수식, 한정

to **modify** images
이미지를 **수정하다**

0330

monotonous
[mənátənəs]

형 단조로운; 지루한
• monotony 단조로움

the **monotonous** plot of the movie
그 영화의 **단조로운** 줄거리

0331

ornament
명[ɔ́ːrnəmənt] 동[ɔ́ːrnəmènt]

명 장식(품)
동 장식하다
• ornamental 장식용의
 (= decorative)

being decorated with colorful lights
and **ornaments**
다채로운 전등과 **장식들**로 꾸며진

0332

pottery
[pátəri]

명 도자기; 도예
• potter 도예가

to make **pottery** by hand as a hobby
취미로 직접 **도자기**를 빚다

0333

preview
[príːvjùː]

명 시사회; 예고편
동 (시사, 시연 따위를) 보이다

a special **preview** of a new movie
새 영화의 특별 **시사회**

0334

rehearsal
[rihə́ːrsəl]

명 예행연습, 리허설
• rehearse 예행연습[리허설]을 하다

to confirm the **rehearsal** schedule
예행연습 일정을 확정하다

0335

comparable
[kámpərəbl]

형 비슷한, 비교할 만한

comparable ways of sharing
공유할 수 있는 **비슷한** 방법

0336

comparative
[kəmpǽrətiv]

형 비교를 통한, 비교의; 상대적인

a **comparative** study of classical and
modern art
고전 예술과 현대 예술에 대한 **비교를 통한** 연구

혼동어휘

07

0337

incorporate
[inkɔ́ːrpərèit]

⑧ 설립하다; 포함하다
● incorporation 설립; 포함; 회사
● incorporated 법인의

to **incorporate** jazz dance techniques
재즈 댄스 기술을 **포함하다**

0338

intermission
[ìntərmíʃən]

⑲ (연극, 연주회 등의) 중간 휴식 시간;
중지

to be admitted only during
intermission
중간 휴식 시간에만 입장이 허용되다 수능

0339

merge
[məːrdʒ]

⑧ 합병하다, 합치다
● merger (조직, 사업체의) 합병

to **merge** the graphics with text
그래픽과 글을 **합치다**

0340

overlap
⑧[òuvərlǽp] ⑲[óuvərlæp]

⑧ 겹치다; 포개다
⑲ 중복; 겹침[포개짐]

to **overlap** in a star-shaped pattern
별 모양의 패턴으로 **겹치다**

0341

seasonal
[síːzənl]

⑱ 계절에 따라 바뀌는

to enjoy the **seasonal** displays
계절에 따라 바뀌는 전시회를 즐기다

0342

sway
[swei]

⑧ 흔들다, 흔들리다

from simple **swaying** to dancing
단순한 **흔들기**부터 춤추기까지

0343

symmetry
[símətri]

⑲ 대칭; 균형

the perfect **symmetry** of the design
디자인의 완벽한 **대칭**

0344

synchronize
[síŋkrənàiz]

⑧ 동시에 발생하다[움직이다]
● synchronous 동시에 발생하는[존재
하는]

The sound and picture **synchronize**
perfectly in movies.
소리와 영상은 영화에서 완벽하게 **동시에 발생한다**.

0345

vanity
[vǽnəti]

⑲ 허영심, 자만심

the actor's **vanity**
배우의 **허영심**

✗✗ **Phrasal Verbs**

0346

look over

(빠르게 대충) 훑어보다, 살펴보다

I **looked** your poems **over**, and I feel that they show considerable promise.

내가 너의 시를 **훑어보았는데**, 그 시들이 상당한 가능성을 보여주고 있다고 생각된다.

0347

come over

1. (특히 누구의 집에) 들르다 2. (격한 감정이) 밀려오다

The feeling of accomplishment that **came over** me was incredible, and I will never forget it.

나에게 **밀려온** 성취감은 엄청났고, 나는 그것을 절대 잊지 못할 것이다.

0348

get over

(불쾌한 상황, 감정을) 극복하다; 해결하다

I don't know how we're going to **get over** this problem.

나는 우리가 어떻게 이 문제를 **해결할지** 모르겠다.

✗✗ Voca with **Multiple Meanings**

굵게 표시한 단어의 알맞은 의미를 각각 연결하시오.

0349 **present** 형명[prézənt] 동[prizént]

1 현재의	•	① to **present** the book to her
2 참석한	•	② in the **present** situation
3 선물	•	③ 100 people **present** at the meeting
4 주다	•	④ to **present** the final report
5 제시[제출]하다	•	⑤ a birthday **present**

0350 **long** [lɔ(ː)ŋ]

1 긴, 길쭉한	•	① to take a **long** time
2 오랜; 오랫동안	•	② **long** hair
3 간절히 바라다	•	③ to **long** for a chance to become a singer

ANSWER ··

• **present** 1-② 현재의 상황에서 2-③ 회의에 참석한 100명의 사람들 3-⑤ 생일 선물 4-① 그녀에게 그 책을 주다 5-④ 최종 보고서를 제출하다
• **long** 1-② 긴 머리 2-① 오랜 시간이 걸리다 3-③ 가수가 될 기회를 간절히 바라다

필수 VOCA

0351

court
[kɔːrt]

명 법정, 법원; (테니스 등의) 경기장; 궁궐

to go to **court** to see the trial
재판을 보기 위해 **법정**에 가다

0352

jury
[dʒúri]

명 배심원(단); 배심
• **juror** (한 사람의) 배심원

to bow to the **jury** and the audience
배심원과 청중에게 허리를 굽혀 인사하다 EBS

0353

law
[lɔː]

명 법, 법률; 법칙
• **lawyer** 변호사

to break the **law**
법을 위반하다

0354

observe
[əbzɔ́ːrv]

동 관찰하다; (법 등을) 준수하다; (의견을) 말하다
• **observation** 관찰; (관찰에 따른) 의견
• **observer** 관찰자, 감시자; (회의 등의) 참관인

to **observe** a group of teenagers
한 그룹의 십 대들을 **관찰하다**

0355

trial
[tráiəl]

명 재판; 시행
동 (능력 등을) 시험하다

to experience **trial** and error
시행착오를 경험하다

0356

protest
명[próutest] 동[prətést]

명 항의, 시위
동 항의[반대]하다

a peaceful **protest**
평화로운 **시위**

0357

justice
[dʒʌ́stis]

명 정의; 공평성

a special sense of **justice**
특별한 **정의**감

0358

claim
[kleim]

명 주장; 권리
동 주장하다; 요구하다

to hear his **claim**
그의 **주장**을 듣다

0359

follow
[fálou]

동 따라가다; (내용을) 이해하다
• **following** 다음의, 다음에 나오는 (= next)

to **follow** a simple rule
간단한 규정을 **따르다**

0360

judge
[dʒʌdʒ]

동 판단하다; 판정하다
명 판사; 심판
● judg(e)ment 판단(력); 판결

an ability to **judge**
판단하는 능력

0361

rule
[ru:l]

명 규칙
동 통치하다; 지배하다

an unwritten **rule**
불문**율**《암묵적으로 지켜지는 규칙》

0362

defend
[difénd]

동 방어하다; 옹호하다, 변호하다
● defense / defence 방어, 수비;
 옹호, 변호
● defensive 방어의, 방어적인
● defendant 피고

to **defend** themselves
자신들을 **방어하다**

0363

innocent
[ínəsənt]

형 순진한; 무죄의
● innocence 순진; 무죄, 결백
 (↔ guilt 유죄)

to be considered **innocent**
무죄로 간주되다

0364

reveal
[riví:l]

동 드러내다, 폭로하다

to **reveal** its ending
그것의 결말을 **드러내다**

0365

unfold
[ʌnfóuld]

동 펼치다; 밝히다, 밝혀지다

to **unfold** in reality
실제로 **밝혀지다**

0366

definite
[défənit]

형 확고한, 확실한
● definitely 분명히, 확실히

definite rules
확고한 규칙들

0367

lay
[lei]

동 놓다, 두다; (알을) 낳다

to **lay** the key on the desk
열쇠를 책상 위에 **놓다**

0368

lie
[lai]

동 놓여 있다; 눕다; 거짓말하다
명 거짓말

to **lie** about her age
그녀의 나이에 대해 **거짓말하다**

혼동어휘

0369

attorney
[ətə́ːrni]

몡 변호사

to pay the **attorney**'s fee
변호사 수임료를 지불하다

0370

enforce
[infɔ́ːrs]

동 집행하다; 강요하다
●enforcement 집행, 시행

to **enforce** the rule
규칙을 **집행하다**

0371

lawsuit
[lɔ́ːsùːt]

몡 소송, 고소

to file a **lawsuit**
소송을 제기하다

0372

lease
[liːs]

몡 임대차 계약
동 임대하다

to sign a **lease**
임대차 계약에 서명하다

0373

legislate
[lédʒislèit]

동 입법하다, 법률을 제정하다
●legislation 입법, 법률 제정

to **legislate** to protect people's right
to privacy
국민의 사생활에 대한 권리를 보호하기 위해 **법률
을 제정하다**

0374

oblige
[əbláidʒ]

동 의무적으로 ~하게 하다; 강요하다
●obligation 의무
●obligatory 의무적인

to be legally **obliged** to pay the
minimum wage
최저 임금을 지급해야 할 법률상 **의무가 있다**

0375

override
[òuvərráid]

동 기각하다, 무시하다;
(~보다) 더 중요하다

to **override** their standard decision
그들의 표준적인 결정을 **무시하다**

0376

patent
[pǽtənt]

몡 특허
동 (~의) 특허를 받다

a team of **patent** attorneys
특허 변호사 팀

0377

penalty
[pénəlti]

몡 처벌; 불이익
●penalize 처벌하다; 불리하게 하다

to impose a significant **penalty**
상당한 **불이익**을 부과하다

0378

substitute
[sʌ́bstitʃùːt]

- 명 대체물; 대리자
- 동 대신하다
- substitution 대체; 대용품, 대리인

a **substitute** for the actual rewards
실제적 보상의 **대체물**

0379

testify
[téstəfài]

- 동 (법정에서) 증언[진술]하다; 증명하다

to **testify** about what he saw of the accident at the trial
그 사고에 대해 자신이 본 것을 재판에서 **증언하다**

0380

treaty
[tríːti]

- 명 조약, 협정

to agree to the terms of the peace **treaty**
평화 **조약**의 조항들에 동의하다

08

0381

uphold
[ʌphóuld]

- 동 (법 등을) 지키다; 지지하다; 확인하다; 인정하다

a duty to **uphold** the law
법을 **지킬** 의무

0382

verdict
[və́ːrdikt]

- 명 (배심원단의) 평결; 의견, 결정

to reach a guilty **verdict**
유죄 **평결**을 내리다

0383

withhold
[wiðhóuld]

- 동 보류하다, 유보하다

to **withhold** the fee until the work is complete
작업이 완료될 때까지 요금을 **보류하다**

0384

amend
[əménd]

- 동 (법안 등을) 개정하다, 고치다
- amendment 개정, 수정(안)

to **amend** the law to prevent discrimination based on race
인종에 따른 차별을 막기 위해 법률을 **개정하다**

0385

detain
[ditéin]

- 동 구금하다, 억류하다; (가지 못하게) 붙들다
- detention 구금; 붙잡아 둠, 저지

to be **detained** for questioning
심문을 받기 위해 **구금되다**

0386

retain
[ritéin]

- 동 보유하다, 유지하다
- retention 보유, 유지

to **retain** information about you
당신에 대한 정보를 **보유하다**

혼동어휘

0387

convict
[kənvíkt]

동 유죄를 선고하다[입증하다]
● conviction 유죄 선고[판결]; 확신, 신념

to be **convicted** of stealing sheep
양을 훔친 것에 대해 **유죄를 선고받다** 모의

0388

enact
[inǽkt]

동 (법을) 제정하다, 규정하다
● enactment 법률 (제정), 입법

to **enact** new policies to help raise
the birth rate
출산율을 올리는 것을 도와줄 새로운 정책을 **제정
하다**

0389

inviting
[inváitiŋ]

형 매력적인, 솔깃한

inviting lawyers
매력적인 변호사들

0390

mandate
[mǽndeit]

동 의무화하다; 명령하다
명 권한; 명령
● mandatory 의무적인, 강제적인
　(= compulsory)

to **mandate** seat belts
안전벨트를 **의무화하다**

0391

outlaw
[áutlɔ̀ː]

동 불법화하다, 금하다

to **outlaw** television advertising of
the products
그 상품들에 대한 텔레비전 광고를 **불법화하다**

0392

petition
[pətíʃən]

명 청원(서), 탄원(서)
동 청원[탄원]하다

a **petition** to protest the hospital
closure
병원 폐쇄에 항의하기 위한 **탄원서**

0393

plead
[pliːd]

동 애원하다, 간청하다; (재판에서
유·무죄를) 주장하다; 변호하다
● plea 애원, 간청; 항변; 변호

to **plead** to be allowed to see his son
one more time
그의 아들을 한 번 더 보게 해 달라고 **애원하다**

0394

prosecute
[prásikjùːt]

동 기소하다; 공소를 제기하다
● prosecutor 검사

to **prosecute** criminals
범죄자를 **기소하다** 모의

0395

sue
[suː]

동 고소하다, 소송을 제기하다

to be **sued** by the customers for
violating contracts
계약을 위반해서 고객들에게 **소송을 당하다**

×× **Phrasal Verbs**

0396

break in

1. (건물에) 침입하다 2. (대화에) 끼어들다 3. (새것을) 길들이다
Thieves **broke in** and stole thousands of dollars worth of computer equipment.
도둑들이 **침입해서** 수천 달러어치의 컴퓨터 장비를 훔쳐갔다.

0397

bring in

1. (체제 등을) 도입하다 2. 벌어들이다 3. (판결을) 내리다
New safety regulations were **brought in** after the accident.
그 사고 이후에 새로운 안전 규정들이 **도입되었다**.

0398

count in

(어떤 활동이나 계획에) 포함시키다, 넣다
A: The party starts at half past six. Can you make it?
B: Sure, **count** me **in**.
A: 파티는 6시 반에 시작해요. 그때까지 오실 수 있나요?
B: 그럼요. 저를 **포함시켜** 주세요.

×× Voca with **Multiple Meanings**

굵게 표시한 단어의 알맞은 의미를 각각 연결하시오.

0399 **bill** [bil]

1 계산서, 청구서 ·
2 지폐 ·
3 법안 ·
4 (새의) 부리 ·

① to pay the **bills**
② to approve a **bill**
③ a duck's **bill**
④ a ten-dollar **bill**

0400 **sentence** [séntəns]

1 문장 ·
2 형벌, 형 ·
3 (형을) 선고하다 ·

① a short **sentence**
② to be **sentenced** to seven years
③ a life **sentence**

ANSWER --
• **bill** 1-① 계산서를 지불하다 2-④ 10달러짜리 지폐 3-② 법안을 승인하다 4-③ 오리의 부리 • **sentence** 1-① 짧은 문장 2-③ 종신형
3-② 7년 형을 선고받다

0401

mayor
[méiər]

명 시장(市長)

the **mayor** of the city
그 도시의 **시장**

0402

organization
[ɔ̀ːrgənizéiʃən]

명 조직체
● organize 준비[조직]하다; 체계화하다

a highly effective **organization**
매우 효율적인 **기관**

0403

committee
[kəmíti]

명 위원회; 위원 전원

the government **committee**
정부 **위원회**

0404

mission
[míʃən]

명 임무; 사절단
● missionary 선교사; 전도의

the **mission** of the corporation
기업의 **임무**

0405

survey
명[sə́ːrvei] 동[sərvéi]

명 조사
동 살피다, 조사하다 (= investigate)

a telephone **survey**
전화 **조사**

0406

bankrupt
[bǽŋkrʌpt]

형 파산한, 지불 능력이 없는
● bankruptcy 파산, 도산

to go **bankrupt**
파산하다

0407

request
[rikwést]

명 요청
동 요청[요구]하다

the **request** form
요청서

0408

salary
[sǽləri]

명 급여, 월급

to ask for a **salary** increase
급여 인상을 요청하다

0409

retire
[ritáiər]

동 은퇴하다; 그만두다
● retirement 은퇴, 퇴직

to be forced to **retire**
은퇴하도록 강요당하다

0410

translate
[trænsléit]

동 번역[통역]하다; 변형하다, 바뀌다
- translator 번역가, 통역사
- translation 번역(문), 통역

to be **translated** into damage to him
그에 대한 피해로 **전환되다[바뀌다]**

0411

local
[lóukəl]

형 지역의, 현지의
명 현지인

the **local** newspaper
지역 신문

0412

institution
[ìnstitjúːʃən]

명 기관, 단체
- institutional 기관의; 보호 시설의
- institute (연구, 교육) 기관, 협회

a research **institution**
조사 **기관**

09

0413

provide
[prəváid]

동 제공[공급]하다
- provision 제공, 공급

to **provide** the results
결과를 **제공하다**

0414

trend
[trend]

명 동향, 추세

important societal **trends**
중요한 사회적 **동향**

0415

strict
[strikt]

형 엄격한; 엄밀한
- strictly 엄격히; 엄밀히

strict hierarchical structures
엄격한 계층 구조

0416

society
[səsáiəti]

명 사회; 회(會), 협회
- societal 사회의

the role of leaders in **society**
사회 지도층의 역할

0417

sociable
[sóuʃəbl]

형 사교적인, 붙임성 있는
- sociability 사교성, 붙임성

a very active and **sociable** child
매우 활동적이고 **사교적인** 아이

혼동어휘

0418

social
[sóuʃəl]

형 사회적인; 사교상의
- socialism 사회주의
- socialist 사회주의자; 사회주의의

people's **social** behaviors
사람들의 **사회적** 행동

0419

seal
[si:l]

동 봉하다
명 직인, 도장; 바다표범

sealed radioactive sources
밀봉된 방사성 원료 [EBS]

0420

inaction
[inǽkʃən]

명 대책 없음

a state of **inaction**
대책이 없는 상태

0421

remedy
[rémədi]

동 바로잡다, 개선하다
명 해결책; 치료(약)

to **remedy** the social ills
사회악을 **바로잡다**

0422

cease
[si:s]

동 중단되다, 그만두다
● ceaseless 끊임없는 (= incessant)

to **cease** the struggle
그 투쟁을 **그만두다**

0423

chamber
[tʃéimbər]

명 (특정 목적의) –실(室);
(의회) 회의실

the parliamentary **chamber**
의회의 **회의실**

0424

commentary
[káməntèri]

명 논의; 실황 방송
● commentator 해설자

much political **commentary**
많은 정치적 **논의**

0425

workforce
[wəːrkfɔ́ːrs]

명 노동력

a globalized **workforce**
세계화된 **노동력**

0426

wellbeing
[wélbíːiŋ]

명 복지, 안녕

to promote the **wellbeing** of their community
그들 공동체의 **복지**를 증진시키다 [EBS]

0427

discipline
[dísəplin]

명 규율; 훈육; 자제(심); 학문 분야
동 징계하다; 훈육하다

the more practical **disciplines**
좀 더 실제적인 **규율들**

0428

congress
[káŋgris]

명 (대표자, 위원) 회의, 회합;
(미국의) 의회, 국회

an annual academic **congress**
연례 학술 **회의**

0429

administrative
[ædmínistrèitiv]

형 관리[행정]상의
• administration 관리, 행정 (업무);
집행, 시행; (약 등의) 투여, 투약

the new **administrative** position
새로운 **관리직**

0430

certificate
[sərtífikət]

명 증명서, 자격증
• certify (공식적으로) 증명하다;
증명서[자격증]를 주다
• certification 증명; 증명서 교부

to obtain a teaching **certificate**
교사 **자격증**을 취득하다

0431

entrust
[intrʌ́st]

동 위임하다, 맡기다

personal information **entrusted** with
us
우리에게 **맡겨진** 개인정보 모의

0432

nonprofit
[nɑnprɑ́fət]

형 비영리적인
명 비영리 단체

a **nonprofit** organization
비영리 기구

0433

sector
[séktər]

명 부문, 분야

the public **sector**
공공 **부문**

0434

underlie
[ʌ̀ndərlái]

동 (~의) 기초가 되다, 기저를 이루다
• underlying 근본적인
(= fundamental); (다른 것의) 밑에
있는

to **underlie** much of the crime in
today's big cities
오늘날 대도시에서 일어나는 많은 범죄**의 기저를
이루다**

0435

compete
[kəmpíːt]

동 경쟁하다; (시합 등에) 참가하다
• competition 경쟁; 대회, 시합
• competitor 경쟁 상대; 참가자
• competitive 경쟁을 하는; 경쟁력 있는

to **compete** with another company
다른 회사와 **경쟁하다**

0436

competent
[kámpitənt]

형 능력 있는, 능숙한
• competence 능숙함, 능숙도
(↔incompetence 무능)

the expert's image as intelligent and
competent
똑똑하고 **능력 있는** 전문가의 이미지

0437

integrate
[íntəgrèit]

[동] 통합시키다
• integration 통합

to be **integrated** into the mainstream
주류에 **통합되다**

0438

adverse
[ædvə́ːrs]

[형] 역[반대]의; 부정적인; 불리한
• adversity 역경, 불행

an **adverse** effect
역효과

0439

confidential
[kὰnfədénʃəl]

[형] 기밀[비밀]의; 신임하는
• confidentiality 기밀, 비밀

confidential information
기밀 정보

0440

assassination
[əsæsənéiʃən]

[명] 《주로 정치적 이유의》 암살
• assassinate 암살하다
• assassin 암살범

assassination attempts against the
President
대통령에 대한 **암살** 시도들

0441

conspire
[kənspáiər]

[동] 공모하다, 음모를 꾸미다
• conspiracy 공모, 음모

to **conspire** to rob a bank
은행을 털기로 **공모하다**

0442

decentralize
[diːséntrəlàiz]

[동] 분권하다; 탈중앙화하다

to **decentralize** the government
정부를 **분권하다**

0443

eminent
[émənənt]

[형] 저명한
• eminence 명성

eminent statesmen
저명한 정치가들

0444

exert
[igzə́ːrt]

[동] (영향력을) 행사하다
• exertion 행사; 노력

to **exert** pressure
압력을 **행사하다**

0445

exile
[égzail]

[동] 추방하다, 유배하다
[명] 추방, 유배; 망명(자)

to be **exiled** from his home country
그의 조국으로부터 **추방되다**

× × **Phrasal Verbs**

0446

ask out

데이트 신청하다

She **asked** Steve **out** to the cinema this evening, but he turned her down.

그녀는 Steve에게 오늘 저녁에 영화를 보러 가자고 **데이트를 신청했**지만, 그는 거절했다.

0447

break out

1. (안 좋은 일이) 발생[발발]하다 2. 탈출하다

Fighting **broke out** in the stands five minutes before the end of the match.

시합이 끝나기 5분 전에 관중석에서 싸움이 **발생했**다.

0448

bring out

1. (재능, 특징 등을) 끌어내다 2. 출시하다

A crisis can **bring out** the best in people.

위기는 사람들에게서 최고의 것을 **끌어낼** 수 있다.

09

× × Voca with **Multiple Meanings**

굵게 표시한 단어의 알맞은 의미를 각각 연결하시오.

0449 **class** [klæs]

1 학급, 반 •	① new **class** of nuclear submarine
2 수업 •	② people from all social **classes**
3 계층 •	③ to be in the same **class** at school
4 종류, 부류 •	④ to be late for a **class**

0450 **administer** [ædmínistər]

1 관리하다 •	① to **administer** the marketing department
2 집행하다, 시행하다 •	② to **administer** medicines to patients
3 투여하다 •	③ to **administer** a strong punch
4 (타격을) 가하다, 치다 •	④ to **administer** the law

ANSWER ·······
• **class** 1-③ 학교에서 같은 학급을 다니다 2-④ 수업에 지각하다 3-② 모든 사회 계층의 사람들 4-① 새로운 종류의 핵잠수함
• **administer** 1-① 마케팅 부서를 관리하다 2-④ 법을 집행하다 3-② 약을 환자에게 투여하다 4-③ 강력한 펀치를 가하다

0451

politician
[pəlátiʃən]

명 정치인
- political 정치적인; 정당의
- politics 정치(학)

a Republican **politician**
공화당의 **정치인** EBS

0452

declare
[diklέər]

동 선언하다, 공표하다
- declaration 선언, 공표; (세관) 신고

to **declare** to the public
대중에게 **공표하다**

0453

revolution
[rèvəljúːʃən]

명 혁명
- revolutionary 혁명의, 혁명적인

to spark a **revolution**
혁명을 촉발하다

0454

democracy
[dimάkrəsi]

명 민주주의
- democratic 민주주의의
- democrat 민주주의자

a well-functioning **democracy**
잘 작동하는 **민주주의** EBS

0455

candidate
[kǽndidèit]

명 후보자

presidential **candidates**
대통령 **후보자들**

0456

harmful
[háːrmfəl]

형 해로운 (↔ harmless 무해한)
- harm 해; 해를 끼치다

harmful government policy
해로운 정부 정책

0457

leadership
[líːdərʃip]

명 지도력

to exercise strong **leadership**
강력한 **지도력**을 발휘하다

0458

liberty
[líbərti]

명 자유; 해방
- liberal 자유민주적인; 진보적인
- liberate 자유롭게 하다; 해방시키다

to lose their **liberty**
그들의 **자유**를 잃다

0459

minister
[mínistər]

명 장관; 목사, 성직자
- ministry (정부의 각) 부처;
 목사[성직자]의 직책[임기]

to be appointed **Minister** of Environment
환경부 **장관**으로 임명되다

0460

official
[əfíʃəl]

몡 관리
혱 공식적인, 공무상의

to meet with an **official**
관리를 만나다

0461

policy
[pálisi]

몡 정책, 방침

a good education **policy**
훌륭한 교육 **정책**

0462

poll
[poul]

몡 여론 조사; 투표

political **polls**
정치적 **여론 조사**

0463

republic
[ripʌ́blik]

몡 공화국

the Czech **Republic**
체코 **공화국** [EBS]

0464

reform
[ri:fɔ́ːrm]

몡 개혁
됭 개혁하다
• reformer 개혁가

social **reform**
사회적 **개혁**

0465

triumph
[tráiəmf]

몡 승리

a **triumph** of democracy
민주주의의 **승리**

0466

vote
[vout]

몡 투표
됭 투표하다 (= poll)

an on-campus polling station to **vote**
during the election
선거 기간 동안 **투표할** 캠퍼스 내 투표소 [EBS]

0467

혼
동
어
휘

elect
[ilékt]

됭 선출하다; 선택하다
• election 선거; 당선

the **elected** politicians
선출된 정치인들

0468

erect
[irékt]

됭 건설하다; 세우다
혱 똑바로 선 (= upright)
• erection 건립, 설치

to **erect** a fence
울타리를 **세우다**

0469

federal
[fédərəl]

형 연방제의; 연방 정부의

federal officials
연방 정부의 관료들

0470

incentive
[inséntiv]

명 장려책, 우대책

to offer an **incentive**
우대책[격려책]을 제공하다

0471

inevitable
[inévitəbəl]

형 불가피한, 필연적인
● inevitably 불가피하게, 반드시

America's almost **inevitable**
involvement
미국의 거의 **불가피한** 개입

0472

neutral
[njú:trəl]

형 중립적인; 중간[중성]의
● neutralize 중립화하다; 무효화하다;
《화학》 중화하다

to be politically **neutral**
정치적으로 **중립적**이다

0473

overthrow
[òuvərθróu]

동 (제도 등을) 뒤엎다, 전복시키다
명 전복, 타도

a plot to **overthrow** the government
정부를 **전복시키기** 위한 음모 [모의]

0474

rally
[rǽli]

명 (특히 정치적) 집회
동 (지지를 위해) 결집[단결]하다

a political **rally**
정치 **집회**

0475

statesman
[stéitsmən]

명 (경험 많고 존경받는) 정치가

one of the greatest **statesmen** in the
world
세계에서 가장 훌륭한 **정치가** 중 한 명

0476

strategy
[strǽtədʒi]

명 전략, 계획
● strategic 전략적인, 전략상 중요한

an important coping **strategy**
중요한 대처 **전략**

0477

subordinate
명형[səbɔ́:rdənət]
동[səbɔ́:rdənèit]

명 하급자
형 종속된; 부차적인
동 종속시키다; 밑에 두다

the leader's **subordinates**
그 지도자의 **하급자들**

0478

tribe
[traib]

명 부족, 종족
• tribal 부족의, 종족의

to bring conflicting **tribes** together
갈등하는 **부족들**을 화해시키다

0479

autonomy
[ɔːtánəmi]

명 자치권; 자율(성)

to give every state some **autonomy**
to govern themselves
모든 주(州)에 스스로 통치할 **자치권**을 주다

0480

celebrated
[séləbrèitid]

형 유명한, 저명한

the most **celebrated** political images
가장 **유명한** 정치적 이미지들

0481

delegate
명[déligət] 동[déligèit]

명 대표자, 사절
동 대표로 임명하다

delegates from 20 countries
20개국의 **대표자들**

0482

diplomat
[dípləmæt]

명 외교관
• diplomacy 외교(술)
• diplomatic 외교의; 외교적 수완이 있는

diplomats from six nations
6개국의 **외교관들**

0483

embassy
[émbəsi]

명 대사관

to meet with foreign representatives
at the **embassy**
대사관에서 외국 대표들과 만나다

0484

ally
명[ǽlai] 동[əlái]

명 동맹국, 연합국
동 동맹시키다
• alliance 동맹, 연합

an **ally** of the United States
미국의 **동맹국**

0485

loyalty
[lɔ́iəlti]

명 충성(심)
• loyal 충실한, 충성스러운
(↔ disloyal 불충실한)

loyalty to particular websites
특정한 웹사이트들에 대한 **충성심** EBS

0486

royalty
[rɔ́iəlti]

명 왕족(들); (책의) 인세; 저작권 사용료
• royal 왕실의, 왕의

royalty and nobility
왕족과 귀족

심화 VOCA

0487

flee
[fli:]

동 달아나다, 도망가다

to **flee** to another country for safety
안전을 위해 다른 나라로 **달아나다**

0488

hierarchy
[háiərɑ̀ːrki]

명 계급(제도), 계층
● hierarchical 계급의, 계층의

various types of **hierarchy**
다양한 종류의 **계급**

0489

infrastructure
[ínfrəstrʌ̀ktʃər]

명 사회 기반 시설

a nation's **infrastructure**
한 국가의 **기반 시설**

0490

nominate
[námənèit]

동 지명[추천]하다
● nomination 지명; 임명

to be **nominated** by the committee
그 위원회에 의해 **지명되다**

0491

profess
[prəfés]

동 공언하다, 선언하다; (감정 등을)
고백하다; (사실이 아닌 것을) 주장
하다

to **profess** to reduce crime
범죄를 줄이겠다고 **공언하다**

0492

promising
[prάmisiŋ]

형 유망한

promising future leaders
유망한 미래의 지도자들

0493

proponent
[prəpóunənt]

명 지지자, 찬성자

proponents of gun control
총기 규제 **지지자들**

0494

realm
[relm]

명 (지식, 활동 등의) 영역, 범위; 왕국

to be fascinated by the **realm** of
politics
정치의 **영역**에 매료되다

0495

rebel
명[rébəl] 동[ribél]

명 반역자; 반대자
동 반란을 일으키다; 저항하다
● rebellion 반란; 저항 (= uprising)
● rebellious 반역하는; 저항하는

against the **rebels**
반역자들에 대항하여

× × **Phrasal Verbs**

0496

call for

1. 요구하다 2. 예측하다 3. 데리러 가다
Human Rights groups **called for** the release of political prisoners.
인권 단체들은 정치 사범들을 석방하라고 **요구했다**.

0497

go for

1. 얻으려 애쓰다, 목표로 하다 2. 선택하다
Jackson is **going for** the first prize in the piano contest.
Jackson은 피아노 대회 1등을 **목표로 하고** 있다.

0498

make for

(~으로) 향하다
It's time we **made for** his house, or else we will be late.
그의 집으로 **향할** 시간이다. 그렇지 않으면 늦을 거야.

10

× × Voca with **Multiple Meanings**

굵게 표시한 단어의 알맞은 의미를 각각 연결하시오.

0499 **party** [páːrti]

1 정당	•	① a **party** of schoolchildren
2 파티	•	② the leader of the political **party**
3 일행, 단체	•	③ to throw a **party**
4 (소송, 계약) 당사자	•	④ the guilty **party**

0500 **release** [rilíːs]

1 석방(하다)	•	① the **release** of personal information
2 방출(하다), 놓아주다	•	② the latest new **releases**
3 공개(하다)	•	③ to be **released** back into the wild
4 발매 음반; 개봉작	•	④ to **release** a prisoner

ANSWER

• **party** 1-② 그 정당의 지도자 2-③ 파티를 열다 3-① 어린 학생들 일행 4-④ 가해자, 피고 • **release** 1-④ 죄수를 석방하다 2-③ 야생으로 돌려보내지다 3-① 개인 정보의 공개 4-② 최신 개봉작들

0501

admit
[ədmít]

동 인정[시인]하다; 입장[입학]을 허가하다
- admission 인정, 시인; 입학
- admittance 입장 (허가)

to **admit** his guilt
그의 죄를 **인정하다**

0502

footprint
[fútprìnt]

명 발자국

to track **footprints**
발자국을 추적하다

0503

detect
[ditékt]

동 감지하다
- detective 탐정

to **detect** any other sounds
다른 어떤 소리들도 **감지하다**

0504

poison
[pɔ́izən]

명 독
동 독살하다
- poisonous 독이 있는, 유독한

to inject a dose of **poison**
일정량의 **독**을 주입하다

0505

incident
[ínsədənt]

명 사건, 일

an unfortunate **incident**
불행한 **사건**

0506

trick
[trik]

명 요령; 속임수
동 속이다

to obtain a profit from people by a **trick**
속임수를 써서 사람들에게 돈을 얻어내다

0507

legal
[líːgəl]

형 법률과 관련된; 합법적인
(↔ illegal 불법의)
- legally 법률상, 합법적으로

a **legal** right
합법적인 권리 EBS

0508

prove
[pruːv]

동 증명하다, 입증하다
- proof 증거; 증명

to **prove** yourself innocent
네 자신이 무고하다는 것을 **증명하다**

0509

murder
[mə́ːrdər]

명 살인
동 살인하다

a **murder** scene
살인 현장

0510

witness
[wítnis]

몡 목격자; 증인
됭 목격하다

multiple **witnesses** to an event
한 사건에 대한 복수의 **목격자들** 모의

0511

violate
[váiəlèit]

됭 위반하다; 침해하다
• violation 위반; 침해

to **violate** that principle
그 원칙을 **위반하다**

0512

evidence
[évidəns]

몡 증거(물)
• evident 분명한 (= clear), 눈에 띄는
• evidently 분명히, 눈에 띄게

to collect **evidence**
증거를 수집하다

0513

arrest
[ərést]

됭 체포하다; 막다

to **arrest** a criminal
범인을 **체포하다**

0514

capture
[kǽptʃər]

됭 사로잡다; 포획하다
몡 포획

to **capture** our attention
우리의 주의를 **사로잡다**

0515

chase
[tʃeis]

됭 뒤쫓다, 추격하다; 추구하다, 좇다

to **chase** after him
그를 **추격하다**

0516

clue
[klu]

몡 단서; 실마리

to offer **clues**
단서를 제공하다

0517

find
[faind]

됭 찾다, 발견하다

to **find** a critical clue on the table
테이블 위에서 결정적인 단서를 **찾다**

0518

found
[faund]

됭 설립하다
• founder 설립자

to **found** his own company
그만의 회사를 **설립하다**

혼동어휘

0519

adequate
[ǽdikwət]

형 충분한 (↔inadequate 불충분한)

an **adequate** amount of evidence
충분한 양의 증거

0520

arouse
[əráuz]

동 불러일으키다; 자극하다;
 (잠에서) 깨우다

to **arouse** suspicion
의심을 **불러일으키다**

0521

conceal
[kənsíːl]

동 숨기다, 감추다

to **conceal** the fact
사실을 **숨기다**

0522

disguise
[disgáiz]

동 변장[위장]하다
명 변장, 위장

to help **disguise** her gender
그녀의 성별을 **위장하도록** 돕다

0523

guilty
[gílti]

형 죄책감이 드는; 유죄의
• guilt 죄책감; 유죄

to feel **guilty**
죄책감을 느끼다

0524

hostage
[hástidʒ]

명 인질, 볼모

to exchange the **hostages** for money
인질들을 돈과 교환하다

0525

kidnap
[kídnæp]

동 납치[유괴]하다

to be **kidnapped** from her home
그녀의 집에서 **납치당하다**

0526

manipulate
[mənípjulèit]

동 조종하다; 조작하다
• manipulation 조종; 조작

to **manipulate** reality
실제를 **조작하다**

0527

patrol
[pətróul]

명 순찰(대)
동 순찰을 돌다

to **patrol** the town as often as
possible
가능한 한 자주 그 마을을 **순찰하다** 모의

0528

revenge
[rivéndʒ]

명 보복, 복수

an act of **revenge**
보복 행위

0529

secondhand
[sékəndhænd]

형 간접의; 중고의

secondhand evidence
간접 증거

0530

suicide
[sjúːəsàid]

명 자살

a higher **suicide** rate
더 높은 **자살률** 모의

0531

suspect
동[səspékt] 명[sʌ́spekt]

동 의심하다
명 용의자
• suspicion 혐의, 의심
• suspicious 의심스러운, 의심스러워하는

to **suspect** him of murder
그가 살인했다고 **의심하다**

0532

torture
[tɔ́ːrtʃər]

명 고문
동 고문하다
• torturous 고문의; 고통스러운

the **torture** chamber
고문실

0533

imprison
[imprízən]

동 투옥하다, 감금하다
• imprisonment 투옥, 감금

to be **imprisoned** three times for his
illegal actions
그의 불법적 행동으로 세 차례 **투옥되다**

0534

transcribe
[trænskráib]

동 (생각, 말을 글로) 기록하다;
(다른 형태로) 바꿔 쓰다
• transcript (말한 내용을) 글로 옮긴
기록; 성적 증명서

to **transcribe** the witnesses'
statements
증인들의 진술을 **기록하다**

0535

혼동어휘

access
[ǽkses]

명 입장, 접근(권)
동 접근하다, 들어가다
• accessible 접근하기 쉬운

to have **access** to information
정보에 **접근**할 수 있다

0536

assess
[əsés]

동 파악하다; 평가하다
• assessment 평가 (의견)

to **assess** a patient's current
condition
환자의 현재 상태를 **파악하다**

0537

regarding
[rigá:rdiŋ]

젠 ~에 관하여

public opinion **regarding** political issues
정치적인 이슈**에 관한** 여론

0538

regime
[reiʒí:m]

몡 정권; 제도

the old **regime**
오래된 **제도**

0539

reign
[rein]

동 통치하다, 지배하다
몡 통치 (기간)

to **reign** over Britain from 1837 to 1901
영국을 1837년부터 1901년까지 **통치하다**

0540

sovereign
[sávərin]

혱 주권을 가진; 자주적인, 독립된; 최고 권력을 지닌
몡 군주, 국왕

a **sovereign** nation
주권 국가

0541

steer
[stiər]

동 조종하다; 이끌다

to be **steered** by government policy
정부의 정책에 **이끌려가다**

0542

traitor
[tréitər]

몡 반역자, 배신자

to call him a **traitor**
그를 **반역자**라고 부르다

0543

tyranny
[tírəni]

몡 전제 정치; 가혹한 행위
• tyrant 폭군, 독재자; 폭군 같은 사람

a history of opposition to various **tyrannies**
여러 **전제 정치**에 대한 저항의 역사

0544

unanimous
[junǽniməs]

혱 만장일치의

a **unanimous** vote
만장일치의 투표

0545

inaugural
[inɔ́:gjərəl]

혱 취임(식)의

the president's **inaugural** address
대통령 **취임** 연설

⬚⬚ **Phrasal Verbs**

0546

account for

1. 설명하다 2. (~의) 이유[원인]가 되다 3. 차지하다
How do you **account for** your strange behavior last night?
어젯밤 너의 이상한 행동을 어떻게 **설명할**래?

0547

answer for

(~에 대해) 책임지다, 보증하다
When it comes to violence among young people, television has a
lot to **answer for**.
젊은이들 사이의 폭력에 관해선 텔레비전이 **책임질** 일이 많다.

0548

stand for

1. 의미하다, 상징하다 2. 지지하다, 옹호하다
It seems that the three performers **stand for** a king, a knight, and a
peasant.
그 세 명의 연기자들은 왕, 기사, 소작농을 **의미하는** 것 같다.

11

⬚⬚ Voca with **Multiple Meanings**

굵게 표시한 단어의 알맞은 의미를 각각 연결하시오.

0549 **commit** [kəmít]

1 저지르다 •

2 (엄숙히) 약속하다 •

3 (돈, 시간을) 쓰다 •

① to **commit** himself to a wide range of
reforms

② to **commit** large amounts of money to
housing projects

③ to **commit** a crime

0550 **case** [keis]

1 경우, 사례 •
2 사실, 실정 •
3 (소송) 사건 •
4 통, 상자 •

① if that is the **case**
② in some **cases**
③ a jewelry **case**
④ a court **case**

ANSWER --
• **commit** 1-③ 범죄를 저지르다 2-① 폭넓은 개혁을 할 것을 약속하다 3-② 주택 사업에 많은 액수의 돈을 쓰다 • **case** 1-② 어떤 경우에는
2-① 실정이 그러하다면 3-④ 소송 사건 4-③ 보석 상자

0551

crime
[kraim]

명 범죄
• criminal 범죄자

the fight against **crime**
범죄에 대항한 싸움

0552

emphasize
[émfəsàiz]

동 강조하다
• emphasis 강조

to **emphasize** evidence
증거를 **강조하다**

0553

examine
[igzǽmin]

동 검사[조사]하다, 검토하다
• examination 검사, 조사;
시험 (= exam)

to **examine** the evidence
그 증거를 **검토하다**

0554

reason
[ríːzən]

명 이유; 근거
동 판단하다; 추리하다
• reasoning 추론, 추리
• reasonable 합리적인

the **reason** behind this
이 뒤에 숨겨진 **이유**

0555

fault
[fɔːlt]

명 잘못, 책임; 단점; 결함, 고장
• faulty 잘못된; 흠이 있는
• faultless 흠잡을 데 없는

various **fault** detection schemes
다양한 **결함** 탐지 계획 [EBS]

0556

handle
[hǽndl]

동 다루다, 처리하다
명 손잡이

to **handle** the situation
상황을 **다루다**

0557

hidden
[hídn]

형 비밀의; 숨겨진
• hide 숨기다, 숨다

some **hidden** motive
어떤 **숨겨진** 동기

0558

occur
[əkə́ːr]

동 일어나다, 발생하다
• occurrence 발생; 발생하는 것

likely to **occur**
발생할 것 같은

0559

rob
[rɑb]

동 강탈하다; 훔치다
• robbery 강도질, 도둑질
• robber 강도

to **rob** him of all his goods
그에게서 모든 그의 물건들을 **강탈하다**

0560 **theft** [θeft]	명 절도(죄), 도둑질 • thieve 훔치다 • thief 도둑	a diamond **theft** 다이아몬드 절도
0561 **authority** [əθɔ́:rəti]	명 권한; 지휘권; 당국; 권위(자) • authorize 권한을 부여하다; 허가하다	all the **authority** to tell his students what to do 학생들에게 할 일을 명령할 모든 권한
0562 **cheat** [tʃi:t]	동 부정행위를 하다; 속이다, 사기 치다	to **cheat** in a game 게임에서 부정행위를 하다
0563 **victim** [víktim]	명 피해자, 희생자	to become a **victim** of the crime 그 범죄의 희생자가 되다
0564 **leave** [li:v]	동 남기다; 떠나다 명 휴가	to **leave** a mark on something 무언가에 흔적을 남기다
0565 **pretend** [priténd]	동 ~인 척하다	to **pretend** to be guards 경비원인 척하다
0566 **float** [flout]	동 (물에) 뜨다; 띄우다	to **float** on top of water 수면 위에 뜨다
0567 **dead** [ded]	형 죽은	to ask him if the bird is alive or **dead** 그에게 새가 살았는지 죽었는지를 묻다 EBS
0568 **deadly** [dédli]	형 치명적인 부 극도로, 지독히	to have **deadly** consequences 치명적인 결과가 생기다

12

혼동어휘

0569

rust
[rʌst]

통 녹슬다, 부식하다
명 녹
- rusty 녹이 슨

an old car that begins to **rust**
부식되기 시작한 오래된 차

0570

weave
[wiːv]

통 (옷감 등을) 짜다, 엮다

to **weave** baskets in varying sizes
바구니를 다양한 크기로 **짜다**

0571

apparatus
[æpərǽtəs]

명 장치; (정부 등의) 기구;
(신체의) 기관

to set up laboratory **apparatuses** for
the experiment
실험을 위해 실험실 **기구들**을 설치하다

0572

breakdown
[bréikdàun]

명 (기계 등의) 고장; (관계 등의) 실패

frequent **breakdowns**
잦은 **고장**

0573

component
[kəmpóunənt]

명 (구성) 요소, 부품

a key **component**
핵심 **구성 요소**[성분]

0574

gear
[giər]

명 톱니바퀴, 기어; 장비
통 조정하다

a racing bike with ten **gears**
열 개의 **기어**가 있는 경주용 자전거

0575

generate
[dʒénərèit]

통 발생시키다, 만들어 내다
- generation 발생; 세대, 대(代)

to **generate** a lot of power
많은 힘을 **발생시키다**

0576

mechanism
[mékənìzəm]

명 기계 장치; 방법; 구조
- mechanical 기계(상)의; 기계적인
- mechanic 정비사

parrots' voice **mechanisms**
앵무새의 음성 **구조**

0577

portable
[pɔ́ːrtəbl]

형 휴대용의, 휴대가 쉬운
명 휴대용 기기
- portability 휴대성

the company's many **portable**
devices
그 회사의 많은 **휴대용** 기기들

0578

unify
[jú:nəfài]

동 통합[통일]하다
• unification 통합, 통일

to **unify** the system
시스템을 **통합하다**

0579

surface
[sə́:rfis]

명 표면
동 수면으로 올라오다

a flat **surface**
평평한 **표면**

0580

urban
[ə́:rbən]

형 도시의
• urbanization 도시화

urban areas
도시 지역

0581

vacant
[véikənt]

형 비어 있는
• vacancy (호텔 등의) 빈 방; 공석, 결원

a **vacant** house across the street
길 건너의 **빈집**

0582

vertical
[və́:rtikəl]

형 수직의, 세로의
(↔ horizontal 수평의, 가로의)

a series of dark **vertical** stripes
일련의 진한 **세로** 줄무늬 [수능]

0583

warehouse
[wɛ́ərhàus]

명 창고

to be stored in underground
warehouses
지하의 **창고들**에 보관되다 [EBS]

0584

withstand
[wiðstǽnd]

동 견뎌 내다

to **withstand** large loads
큰 하중을 **견디다**

0585

sensible
[sénsəbl]

형 분별 있는, 현명한
• sensibility (특히 문학적, 예술적)
 감수성, 감정

sensible persons
분별 있는 사람들 [EBS]

0586

sensitive
[sénsitiv]

형 민감한; (예술적으로) 감성 있는
• sensitivity 세심함; 감성

sensitive information
민감한 정보

혼동어휘

12

0587

barbarous
[bá:rbərəs]

형 잔혹한, 악랄한

to be considered **barbarous**
잔혹하게 여겨지다

0588

bribe
[braib]

명 뇌물
동 뇌물을 주다
• bribery 뇌물 수수(收受), 뇌물을 받음

to offer a **bribe**
뇌물을 제공하다

0589

counterfeit
[káuntərfit]

형 위조의, 가짜의
명 위조품, 가짜
동 위조하다, 모조하다

to make **counterfeit** computer chips
위조 컴퓨터 칩을 만들다

0590

delude
[dilú:d]

동 현혹시키다, 속이다
• delusion 망상; 착각

to be **deluded** by their lies
그들의 거짓말에 **현혹되다**

0591

distort
[distó:rt]

동 (모습을) 비틀다; 왜곡하다
• distortion 비틀림, 찌그러짐; 왜곡

to **distort** the whole truth
전체 진실을 **왜곡하다**

0592

evade
[ivéid]

동 피하다, 모면하다
• evasion 회피; 모면

to **evade** the police
경찰을 **피하다**

0593

hearsay
[híərsei]

명 전해 들은 말

to involve secondhand evidence, or
hearsay
간접 증거, 혹은 **전해 들은 말**을 포함하다

0594

informant
[infó:rmənt]

명 정보원, 정보 제공자

many of the **informants**
그 **정보원들** 중 많은 수

0595

intimidate
[intímədèit]

동 위협하다, 겁을 주다

one of the most **intimidating** men
가장 **위협적인** 사람들 중의 하나

×× **Phrasal Verbs**

0596

let on

(비밀 등을) 말하다; 누설하다, 폭로하다
Katherine planned the surprise birthday party for her boyfriend
without **letting on** to him.
Katherine은 남자친구에게 **말하지** 않고 그를 위해 깜짝 생일파티를 계획했다.

0597

tell on

1. 고자질하다 2. (특히 안 좋은) 영향을 미치다
John's irregular eating and sleeping habits began to **tell on** his
health.
John의 불규칙한 식사와 수면 습관은 그의 건강에 **영향을 미치기** 시작했다.

0598

wait on

1. 기다리다 2. 식사를 내오다 3. 돌보다
While Sarah was pregnant, her husband **waited on** her hand and
foot for 10 months.
Sarah가 임신해 있는 동안, 그녀의 남편은 10개월간 지극 정성으로 그녀를 **돌봤다.**

12

×× Voca with **Multiple Meanings**

굵게 표시한 단어의 알맞은 의미를 각각 연결하시오.

0599 **fair** [fɛər]

1 타당한	① a book **fair**
2 공정[공평]한	② a **fair** price
3 상당한	③ a **fair** judge
4 박람회	④ a **fair** number of people

0600 **fine** [fain]

1 (질) 좋은	① to pay a $200 **fine** for a speed violation
2 (알갱이가) 고운, 섬세한; 아주 가는	② to grind grains into **fine** powder
3 벌금(을 부과하다)	③ a very **fine** performance

ANSWER
• **fair** 1-② 타당한 가격 2-③ 공정한 심판 3-④ 상당한 수의 사람들 4-① 도서 박람회 • **fine** 1-③ 아주 잘된 공연 2-② 곡물을 고운 가루로 갈
다 3-① 속도 위반으로 200달러의 벌금을 물다

0601

beneath
[biníːθ]

전 아래에, 밑에

two hundred feet **beneath** the sea
바다 200 피트 **아래에**

0602

chart
[tʃɑːrt]

명 도표
동 (과정을) 기록하다; 지도를 만들다

to **chart** their experiences
그들의 경험을 **기록하다**

0603

construct
[kənstrʌ́kt]

동 건설하다; 만들다; 구성하다
● construction 건설, 건축; 구조
● constructive 건설적인

to **construct** the airplane
비행기를 **만들다**

0604

architecture
[ɑ́ːrkətèktʃər]

명 건축
● architect 건축가; 설계자

openness of **architecture**
건축의 개방성

0605

aisle
[ail]

명 통로

to walk along the **aisle**
통로를 따라 걷다

0606

deck
[dek]

명 갑판; 층

to stand on the **deck**
갑판 위에 서 있다

0607

elsewhere
[élsʰwɛ̀ər]

부 다른 곳에서[곳으로]

to find life **elsewhere**
다른 곳에서 삶을 찾다

0608

underground
[ʌ̀ndərgráund]

부 지하에서
형 지하의; 지하 조직의

to meet **underground**
지하에서 만나다

0609

upstairs
[ʌ́pstɛ̀ərz]

부 위층으로; 위층에서
형 위층의
명 위층, 2층

to go **upstairs** to take a nap
낮잠을 자기 위해 **위층으로** 올라가다

0610

angle
[ǽŋgl]

명 각도
동 비스듬히 움직이다

at other **angles**
다른 **각도**에서

0611

curve
[kəːrv]

명 곡선, 커브
동 곡선을 이루다

a pattern of straight lines and **curves**
직선과 **곡선**으로 된 무늬

0612

edge
[edʒ]

명 가장자리
동 (조금씩) 움직이다

to stand on the **edge** of the street
길 **가장자리**에 서다

0613

peak
[piːk]

명 절정; 꼭대기
동 절정에 달하다

the highest **peaks**
가장 높은 **꼭대기**

0614

shape
[ʃeip]

동 형성하다
명 모양

to **shape** the way we live
우리가 사는 방식을 **형성하다**

0615

plant
[plænt]

명 식물; 공장
동 (나무 등을) 심다

an industrial **plant**
산업용 **공장** EBS

0616

lawn
[lɔːn]

명 잔디(밭)

the **lawn** in front of her home
그녀 집 앞의 **잔디밭**

0617

seat
[siːt]

명 좌석, 자리
동 앉히다

to **seat** my dog on my lap
내 개를 무릎에 **앉히다**

0618

sit
[sit]

동 앉다, 앉히다

to **sit** in a chair next to the window
창문 옆 의자에 **앉다**

혼동어휘

0619		
location [loukéiʃən]	몡 장소, 위치 ● locate ~의 위치를 알아내다; (특정 위치에) 두다	a great **location** for shopping and dining 쇼핑과 식사하기에 좋은 **장소**

0620		
margin [máːrdʒin]	몡 차이; 여백; 가장자리 ● marginal 가장자리의	the **margins** of large cities 대도시의 **변두리**

0621		
metropolitan [mètrəpálitən]	혱 대도시의; 수도의 ● metropolis 대도시; 수도	the **metropolitan** beauty of Paris 파리가 가진 **대도시의** 아름다움

0622		
mold [mould]	몡 틀, 거푸집 됭 (틀에 넣어) 만들다	to pour the metal into the square-shaped **mold** 금속을 사각 모양의 **틀**에 붓다

0623		
monument [mɔ́njumənt]	몡 기념물[관]; 유물, 유적 ● monumental 기념비의; 엄청난, 대단한	to stand as historic **monuments** 역사적인 **기념물**로서 서 있다

0624		
outlet [áutlet]	몡 배출구; 할인점	Rome's **outlet** to the sea 바다로 나가는 로마의 **출구**

0625		
oval [óuvəl]	혱 타원형의, 달걀 모양의 몡 타원형	a round or **oval** fruit that grows on tropical islands 열대 섬에서 자라는 둥글거나 **타원형인** 열매 수능

0626		
passage [pǽsidʒ]	몡 통로; 복도	her own secret **passage** 그녀만의 비밀 **통로**

0627		
platform [plǽtfɔːrm]	몡 (기차역의) 플랫폼; 발판	to provide a new **platform** 새로운 **발판**을 제공하다

0628

proportion
[prəpɔ́ːrʃən]

명 부분; 비율
• proportional/proportionate
(~에) 비례하는

to show the **proportion**
비율을 보여주다

0629

range
[reindʒ]

동 (범위가) ~에 이르다
명 범위, 폭

to **range** from 29% to 58%
29%에서 58%에 **이르다**

0630

ratio
[réiʃou]

명 비(比), 비율

a higher surface-to-volume **ratio**
더 높은 표면적 대 부피의 **비율**

0631

slope
[sloup]

명 경사면; 산비탈
동 경사지다

to set the **slope** of a roof
지붕의 **경사**를 설정하다

0632

spectacular
[spektǽkjələr]

형 장관을 이루는; 굉장한
• spectacle 장관; 놀라운 광경;
《-s》 안경

this **spectacular** building
이 **굉장한** 건물

0633

statistical
[stətístikəl]

형 통계적인, 통계학상의
• statistics 《복수》 통계 (자료);
《단수》 통계학

a **statistical** impossibility
통계적으로 불가능한 일

0634

storage
[stɔ́ːridʒ]

명 저장(소)

the **storage** of fruit juice
과일 주스의 **저장**

0635

inhabit
[inhǽbit]

동 거주하다, 살다; 서식하다
• inhabitant 주민, 거주자; 서식 동물

the people **inhabiting** the area
그 지역에 **거주하는** 사람들

0636

inhibit
[inhíbit]

동 억제하다, 저해하다
• inhibition 억제

to **inhibit** the progress of the disease
질병의 진행 과정을 **억제하다**

0637

latitude
[lǽtətjùːd]

명 위도; (행동, 사상 등의) 자유

to lie at similar **latitudes**
비슷한 **위도**에 위치하다

0638

longitude
[lάndʒətjùːd]

명 경도

the modern application of latitude
and **longitude**
위도와 **경도**의 현대적 응용

0639

terrain
[təréin]

명 지형; 지역

to climb steep, rough **terrain**
가파르고 거친 **지형**을 오르다

0640

Mediterranean
[mèdətəréiniən]

명 《the -》 지중해
형 지중해의

a **Mediterranean** climate
지중해의 기후

0641

faucet
[fɔ́ːsit]

명 수도꼭지

like a **faucet** turned off
수도꼭지가 잠긴 것처럼

0642

fragment
[frǽgmənt]

명 조각, 파편
동 산산이 부서지다

fragments of broken pottery
부서진 도자기의 **파편들**

0643

spillage
[spílidʒ]

명 엎지름; 엎지른 것

any reports of floor damage or
spillages
바닥 손상이나 **엎질러진 액체**에 관한 신고

0644

malfunction
[mælfʌ́ŋkʃən]

명 오작동, 고장
동 제대로 작동하지 않다

to result in **malfunctions** or damage
to the machine
기기의 **오작동**이나 손상을 일으키다

0645

viable
[váiəbl]

형 실행[실현] 가능한

a **viable** clean replacement
실행 가능한 깨끗한 대체물

✕ ✕ **Phrasal Verbs**

0646

set up

1. 설치하다 2. 준비하다 3. (사업을) 시작하다
There was a lot of work involved in **setting up** the festival.
축제를 **준비하는** 것과 관련된 많은 일이 있었다.

0647

take up

1. (공간을) 차지하다 2. (일 등을) 시작하다
Water has no calories but **takes up** space in the stomach, which makes you feel full.
물은 칼로리가 없지만 위장에서 공간을 **차지하여**, 포만감을 준다. 모의

0648

turn up

1. (소리, 온도 등을) 높이다 2. 발견되다
Turn the heat **up** — it's freezing!
온도를 **높이세요** 너무 추워요!

✕ ✕ Voca with **Multiple Meanings**

굵게 표시한 단어의 알맞은 의미를 각각 연결하시오.

0649 **even** [íːvən]

1 평평한	•	① to have a very **even** temperament
2 균등한	•	② an **even** number
3 짝수의	•	③ an **even** surface
4 차분한	•	④ an **even** distribution of wealth

0650 **room** [ru(ː)m]

1 방, -실(室)	•	① to take up a lot of **room**
2 공간, 자리	•	② to walk out of the **room**
3 여지	•	③ to be no **room** for doubt

ANSWER ---
• **even** 1-③ 평평한 표면 2-④ 부의 균등한 분배 3-② 짝수 4-① 성품이 아주 차분하다 • **room** 1-② 방에서 걸어 나가다 2-① 많은 공간을 차지하다 3-③ 의심의 여지가 없다

0651

nuclear
[njú:kliər]

[형] 원자력의; 핵의

nuclear power plants
원자력 발전소

0652

blanket
[blǽŋkit]

[명] 담요

to provide a sort of **blanket**
담요 같은 것을 제공하다

0653

crack
[kræk]

[명] (갈라진) 틈, 금
[동] 깨지다

a cup with a **crack**
금이 간 컵

0654

hardware
[háːrdwɛ̀ər]

[명] 철물; 장비

the **hardware** store
철물점

0655

electronic
[ilektránik]

[형] 전자의
● electronics 전자 제품; 전자 공학
● electron 《물리》 전자
cf. electric(al) 전기의
 electricity 전기, 전력

to use **electronic** devices
전자 기기를 사용하다

0656

device
[diváis]

[명] 장치, 기구

some special **devices**
몇몇 특수 **장치**

0657

drill
[dril]

[명] 송곳; 반복 연습
[동] 구멍을 뚫다; 반복 연습시키다;
주입시키다 《into》

to be **drilled** into us for millions of years
수백만 년 동안 우리에게 **주입되다** 수능

0658

install
[instɔ́:l]

[동] 설치하다
● installation 설치, 설비; 장치

to **install** a device in the car
자동차에 장치를 **설치하다**

0659

stuff
[stʌf]

[명] 것(들); 물건
[동] 채워 넣다

the more advanced **stuff**
더 발전된 **것**

0660

wire
[waiər]
뗑 철사; 전선
똠 전선을 연결하다; 송금하다

to connect a few **wires**
몇 개의 **전선**을 연결하다

0661

pot
[pɑt]
뗑 냄비; 주전자; 항아리

to boil hard in a large **pot**
큰 **냄비**에서 펄펄 끓다

0662

tray
[trei]
뗑 쟁반

a **tray** of drinks
마실 것들을 담은 **쟁반**

0663

broom
[bru(:)m]
뗑 비, 빗자루

to use a **broom** to clean up the
kitchen floor
부엌 바닥을 청소하기 위해 **빗자루**를 사용하다

0664

jar
[dʒɑːr]
뗑 단지; 병

to put them in the **jar**
그것들을 **단지**에 넣다

0665

lid
[lid]
뗑 뚜껑, 덮개; 눈꺼풀

to lift the **lid** and look into the pot
뚜껑을 들어 냄비 안을 들여다보다

0666

shelf
[ʃelf]
뗑 선반; 책꽂이

a metal **shelf**
금속 **선반**

0667

near
[niər]
뗙 ~ 가까이에, ~ 근처에
똔 가까이
뗾 가까운

the mountains **near** my home
우리 집 **근처의** 산 [EBS]

0668

nearly
[niərli]
똔 거의

a net gain of **nearly** nine hundred
acres a year
연간 **거의** 900에이커의 순이익 [EBS]

혼동어휘

14

0669

spacious
[spéiʃəs]

형 널찍한, 넓은

the **spacious** kitchen
널찍한 부엌

0670

shelter
[ʃéltər]

명 피신처; 보호소
동 쉴 곳을 제공하다

the animal **shelter**
동물 **보호소** 모의

0671

renovation
[rènəvéiʃən]

명 (낡고 오래된 것의) 수리; 혁신
● renovate 수리[보수]하다; 새롭게 하다

to undergo major **renovations**
대규모로 **수리**를 받다

0672

damp
[dæmp]

형 축축한, 습한
● dampen 축축하게 하다, (물에) 축이다

to live in **damp** places
습한 곳에서 살다

0673

refuge
[réfjuːdʒ]

명 피난(처); 보호 시설
● refugee 피난민, 망명자

the island **refuge**
섬 **피난처**

0674

manufacture
[mænjufǽktʃər]

동 제조[생산]하다
명 제조; 제품
● manufacturer 제조업자, 생산 회사

to **manufacture** metal furniture
금속 가구를 **제조하다**

0675

**gymnasium /
gym**
[dʒimnéiziəm / dʒim]

명 체육관

to play basketball in a **gymnasium**
체육관에서 농구를 하다

0676

barrel
[bǽrəl]

명 통; 한 통의 양

an empty **barrel**
비어 있는 **통**

0677

breadth
[bredθ]

명 너비

to grow in **breadth**
너비가 커지다

0678

copper
[kápər]

명 구리

to be made of **copper**
구리로 만들어지다

0679

cottage
[kátidʒ]

명 오두막집

her tiny **cottage**
그녀의 작은 **오두막집**

0680

flatten
[flǽtn]

동 납작하게 만들다

to **flatten** the box
상자를 **납작하게 만들다**

0681

formula
[fɔ́ːrmjələ]

명 공식
● **formulate** 공식화하다;
 (세심히) 만들어 내다

to be based on a simple **formula**
단순한 **공식**에 기초하다

0682

framework
[fréimwə̀ːrk]

명 뼈대; 체계

a general **framework**
일반적인 **체계**

14

0683

interior
[intíəriər]

명 내부
형 내부의

the **interior** designer
그 **실내** 장식가 EBS

0684

layout
[léiaut]

명 배치

the design of the store **layout**
상점 **배치**의 설계

0685

district
[dístrikt]

명 지구, 구역, 지역

a local conservation **district**
지역 보존 **지구**

혼동어휘

0686

distract
[distrǽkt]

동 산만하게 하다
● **distraction** 집중을 방해하는 것

inputs that **distract** his thinking
그의 생각을 **산만하게 하는** 입력들 EBS

0687

commission
[kəmíʃən]

동 의뢰하다
명 위원회; 수수료

to **commission** architecture
건축을 **의뢰하다**

0688

computation
[kàmpjutéiʃən]

명 연산

for the purpose of calculation and
computation
계산과 **연산**을 위하여

0689

demolish
[dimáliʃ]

동 (건물을) 철거하다
• demolition 파괴, 폭파

to **demolish** a building
건물을 **철거하다**

0690

drip
[drip]

동 (액체가) 뚝뚝 떨어지다
명 (액체) 방울

to **drip** from a leak in the ceiling
천장의 구멍에서 **뚝뚝 떨어지다**

0691

equation
[ikwéiʒən]

명 방정식; 동일시
• equate 동일시하다

notebooks full of **equations**
방정식으로 가득 찬 공책들

0692

furnish
[fə́ːrniʃ]

동 (가구를) 비치하다; 제공[공급]하다

in her **furnished** cottage
가구가 비치된 그녀의 작은 집에서

0693

porch
[pɔːrtʃ]

명 현관

the house's front **porch**
그 집의 앞 **현관**

0694

spatial
[spéiʃəl]

형 공간의, 공간적인

to display **spatial** information
공간적 정보를 보여주다

0695

subtract
[səbtrǽkt]

동 공제하다, 빼다
• subtraction 공제, 삭감, 빼기

to **subtract** 80 from 100
100에서 80을 **빼다**

✕ ✕ **Phrasal Verbs**

0696

drop in (on)

잠깐 들르다, 방문하다

It is considered impolite to **drop in on** somebody without any notice.

어떤 예고도 없이 누군가를 **방문하는** 것은 무례하다고 여겨진다.

0697

fit in (with)

1. 잘 들어맞다, 잘 어울리다 2. (시간을 내어) 만나다[하다]

The new building that we're designing must **fit in** with its surroundings.

우리가 설계 중인 새로운 건물은 그것의 주변 환경과 **잘 어울려야** 한다.

0698

put in

1. (장비, 가구 등을) 설치하다 2. (돈, 노력 등을) 들이다 3. (남의 말을) 거들다

We've **put in** a burglar alarm.

우리는 도난 경보기를 **설치했다**.

✕ ✕ Voca with **Multiple Meanings**

굵게 표시한 단어의 알맞은 의미를 각각 연결하시오.

0699 **flat** [flæt]

1 평평한; (표면이) 고른	•	① to charge a **flat** rate
2 납작한	•	② buildings with **flat** roofs
3 바람이 빠진, 펑크 난	•	③ to get a **flat** tire
4 (요금, 가격 등이) 균일한	•	④ a **flat** screen monitor
5 아파트식 주택	•	⑤ a two-bedroom **flat** with a garden

0700 **stake** [steik]

1 말뚝	•	① a 20% **stake** in the business
2 지분(持分)	•	② to have a personal **stake** in the success of the play
3 (개인적) 관여, 이해관계	•	③ to hammer **stakes** into the ground
4 (돈 등을) 걸다	•	④ to **stake** his whole fortune on one card game

ANSWER

• **flat** 1-② 지붕이 평평한 건물들 2-④ 납작한[평면] 스크린 모니터 3-③ 타이어가 펑크 나다 4-① 균일한 요금을 부과하다 5-⑤ 정원이 있는 침실 두 개짜리 아파트 • **stake** 1-③ 땅에 말뚝을 박다 2-① 그 사업에서 20%의 지분 3-② 그 연극의 성공에 개인적인 이해관계가 있다 4-④ 카드 게임 한 판에 그의 전 재산을 걸다

0701

series
[sí(ː)əriːz]

명 연속, 연쇄; 시리즈

a **series** of car accidents
연쇄적인 자동차 사고

0702

transportation
[trænspərtéiʃən]

명 교통
● transport 운송[수송]하다; 운송 (수단)

public **transportation**
대중**교통**

0703

web
[web]

명 거미줄; (복잡하게 연결된) -망;
《the -》웹, 인터넷

a **web** of streets
도로**망**

0704

traffic
[træfik]

명 (왕래하는) 차량, 교통(량)

to be busy with **traffic**
차량으로 혼잡하다

0705

vehicle
[víːhikəl]

명 차량, 탈것

50 percent of all new **vehicles**
모든 새로운 **차량**의 50퍼센트

0706

violent
[váiələnt]

형 폭력적인; 격렬한
● violence 폭력; 격렬함

viewers of **violent** television
폭력적인 TV를 보는 시청자들

0707

warn
[wɔːrn]

동 경고하다
● warning 경고(문), 주의

a red light to **warn** others
타인에게 **경고하기** 위한 빨간 불빛

0708

medium
[míːdiəm]

명 매체; 도구
형 중간의

a communication **medium**
통신 **매체**

0709

monitor
[mánitər]

동 관찰하다; 감시하다
명 감시 장치; 모니터, 화면

to **monitor** the exterior world
외부 세상을 **관찰하다**

0710

contact
[kántækt]

명 연락; 접촉
동 연락하다; 접촉하다

to keep in **contact**
연락을 지속하다

0711

gain
[gein]

동 얻다
명 증가; 이득

to **gain** information
정보를 **얻다**

0712

passenger
[pǽsəndʒər]

명 승객, 탑승객

air **passengers**
비행기 **승객들**

0713

arrange
[əréindʒ]

동 마련하다; 배열[정리]하다
●arrangement 준비, 마련; 배열, 배치

to **arrange** for another flight
또 다른 비행편을 **마련하다**

0714

arrive
[əráiv]

동 도착하다
●arrival 도착

to **arrive** on time
정각에 **도착하다**

15

0715

automobile
[ɔ́:təməbí:l]

명 자동차

different models of **automobiles**
다른 종류의 **자동차들** EBS

0716

convey
[kənvéi]

동 전달하다; 운반하다

to **convey** information clearly
정보를 확실하게 **전달하다**

0717

aboard
[əbɔ́:rd]

부 (배, 기차 등에) 타고, 탑승하여
전 (기차, 비행기 등의) 안에; ~을 타고

to get **aboard** the plane
비행기에 **탑승하다**

0718

abroad
[əbrɔ́:d]

부 해외로, 해외에(서)

to travel **abroad**
해외로 여행하다

혼동 어휘

0719

relay
[동][riléi] [명][rí:lei]

동 (정보 등을) 전달하다; 중계하다
명 릴레이 경주; 교체자, 교대

to be **relayed** by satellite
위성으로 **중계되다**

0720

barrier
[bǽriər]

명 장벽

to reduce **barriers** to driving
운전의 **장벽**을 줄이다

0721

blink
[bliŋk]

동 (눈, 불빛 등이) 깜박이다
명 (눈의) 깜박거림

without a **blink**
태연히[눈 하나 깜빡하지 않고] EBS

0722

canal
[kənǽl]

명 운하, 수로

canals crossing the city
도시를 가로지르는 **운하들**

0723

cargo
[káːrɡou]

명 (선박, 비행기의) 화물

to load the regular **cargo**
정기 **화물**을 싣다

0724

collision
[kəlíʒən]

명 충돌, 부딪힘
● collide 충돌하다, 부딪치다

a **collision** between two cars
두 자동차의 **충돌**

0725

commute
[kəmjúːt]

동 통근하다
명 통근 (거리)
● commuter 통근자

to **commute** to the city
도시로 **통근하다**

0726

dense
[dens]

형 빽빽한, 밀집한
● densely 빽빽하게; 짙게
● density 밀도, 농도

dense and slow traffic
빽빽하고 느린 차량들

0727

disrupt
[disrʌ́pt]

동 방해하다; 붕괴[분열]시키다
● disruption 중단; 붕괴, 분열

to **disrupt** flight services
항공기 운항에 **지장을 주다**

0728

domestic
[dəméstik]

형 국내의; 가정의
● domesticate (동물을) 길들이다

several **domestic** airlines
여러 개의 **국내** 항공사들

0729

fare
[fɛər]

명 (교통) 요금, 운임

the **fare** to travel from Philadelphia to Boston
필라델피아에서 보스턴으로 가는 **요금** [수능]

0730

halt
[hɔːlt]

명 멈춤, 중단
동 멈추다; 중단시키다

to slow down and come to a **halt**
점차 속도를 늦추어 **멈추다**

0731

interchange
동[ìntərtʃéindʒ] 명[íntərtʃèindʒ]

동 교환하다
명 교환; (고속도로의) 인터체인지, 분기점

to spend a lot of time **interchanging** information
정보를 **교환하느라** 많은 시간을 소비하다

0732

intersection
[ìntərsékʃən]

명 교차로, 교차 지점
● intersect 교차하다; 가로지르다

to wait for a blue van at an **intersection**
교차로에서 파란색 승합차를 기다리다

15

0733

lane
[lein]

명 차선; 좁은 길

to drive along a narrow **lane**
좁은 **차선**을 따라 운전하다

0734

log
[lɔːg]

동 (~에) 접속하다 《on/in》; 벌목하다; 일지를 기록하다
명 통나무; 일지

to **log** on to our website
우리 웹사이트에 **접속하다**

0735

emigrate
[émigrèit]

동 (다른 나라로) 이민 가다, 이주해 가다
● emigrant 이민[이주]자
● emigration 이민, 이주

to **emigrate** to the United States
미국으로 **이주하다**

0736

immigrate
[ímigrèit]

동 (다른 나라에서) 이민 오다, 이주해 오다
● immigrant 이민[이주]자
● immigration 이민, 이주

to **immigrate** to Germany from Serbia
세르비아에서 독일로 **이민 오다**

혼동 어휘

0737

adjacent
[ədʒéisnt]

형 인접한, 가까운

an **adjacent** roadway
인접한 도로

0738

advent
[ǽdvent]

명 (중요한 사건, 인물의) 출현, 도래

prior to the **advent** of rapid transportation
빠른 교통수단의 **출현** 이전에 [모의]

0739

compartment
[kəmpάːrtmənt]

명 객실; 칸, 칸막이

to have hidden **compartments**
비밀 **객실**을 가지고 있다

0740

congestion
[kəndʒéstʃən]

명 (거리, 교통의) 혼잡, 정체
• congested 혼잡한, 붐비는

to reduce **congestion** on a busy roadway
붐비는 도로에서 **차량 정체**를 줄이다

0741

embark
[imbάːrk]

동 (배에) 승선하다; 짐을 싣다; 착수하다

to wait to **embark**
승선하려고 기다리다

0742

facilitate
[fəsílətèit]

동 용이하게 하다
• facilitation 용이하게 함; 조장, 촉진

to **facilitate** effective communication
효과적 전달을 **용이하게 하다**

0743

junction
[dʒʌ́ŋkʃən]

명 교차로

a railroad **junction**
철도 **교차로**

0744

pedestrian
[pədéstriən]

명 보행자

streets used by **pedestrians**
보행자가 이용하는 거리

0745

precaution
[prikɔ́ːʃən]

명 예방 조치
• precautionary 예방의, 경계의

to wear her seatbelt as a **precaution**
예방 조치로 그녀의 안전띠를 매다

0746

pull over

(차를) 길 한쪽에 대다

The police officer made a driver **pull over** because he violated a traffic signal.

한 운전자가 교통신호를 위반해서 경찰이 그에게 **길 한쪽으로 차를 대게** 했다.

0747

run over

1. (차로) 치다 2. (액체가) 넘치다

She got **run over** by a car and was injured seriously.

그녀는 차에 **치여서** 심하게 다쳤다.

0748

stop over

잠시 머무르다; 경유하다

We **stopped over** in New York on our way to Seattle.

우리는 시애틀로 향하는 중에 뉴욕을 **경유했다.**

× × Voca with **Multiple Meanings**

굵게 표시한 단어의 알맞은 의미를 각각 연결하시오.

15

0749 **board** [bɔːrd]

1 판자 •	① to **board** an airplane
2 이사회, 위원회 •	② to cut the **board**
3 탑승하다 •	③ to have a seat on the **board** of directors
4 하숙하다 •	④ to **board** guests during the summer season

0750 **sign** [sain]

1 조짐, 징후 •	① a **sign** for us to be quiet
2 표지판, 간판 •	② to **sign** your name
3 신호 •	③ a no smoking **sign**
4 서명하다 •	④ any **signs** of improvement

ANSWER

• **board** 1-② 판자를 자르다 2-③ 이사진 중 한 자리를 차지하다 3-① 비행기에 탑승하다 4-④ 여름철에 하숙을 치다 • **sign** 1-④ 어떠한 개선의 조짐 2-③ 금연 표지판 3-① 우리에게 조용히 하라는 신호 4-② 서명하다

0751

crash
[kræʃ]

명 충돌
동 충돌하다

a journalist covering a train **crash**
기차 **충돌**을 다루는 한 기자

0752

depart
[dipá:rt]

동 떠나다, 출발하다 (= leave)
● departure 떠남, 출발 (↔ arrival 도착)

to **depart** for the river
강으로 **떠나다**

0753

exchange
[ikstʃéindʒ]

명 교환
동 교환하다

the free **exchange** of information
자유로운 정보의 **교환**

0754

fascinate
[fǽsənèit]

동 매혹하다, 매료하다
● fascination 매혹; 매력

to **fascinate** people
사람들을 **매료하다**

0755

grip
[grip]

명 꽉 잡음; 이해, 파악
동 꽉 잡다; (마음을) 사로잡다

to **grip** the rail on the ship
배 위에서 난간을 **꽉 잡다**

0756

indicate
[índikèit]

동 나타내다; 가리키다
● indication (생각 등을 보여주는) 말,
암시, 조짐
● indicative ~을 나타내는[보여주는]

to **indicate** the direction
방향을 **나타내다**

0757

license
[láisəns]

명 면허
동 (공적으로) 허가하다 (= permit)

a driver's **license**
운전**면허**

0758

marvel(l)ous
[má:rvələs]

형 경이로운, 놀라운; 아주 멋진
● marvel 놀라운 일; 경이로워하다

to have a **marvelous** time
아주 멋진 시간을 보내다

0759

network
[nétwə̀:rk]

명 (도로, 신경 등의) 망, 관계

a television **network**
텔레비전 (방송)**망**

0760

pass
[pæs]

명 통행(권)
동 지나가다

to give him a studio **pass**
그에게 스튜디오 **통행권**을 주다

0761

post
[poust]

동 게시하다, 올리다
명 기둥

to **post** mobile photos
휴대전화 사진을 **게시하다**

0762

tool
[tu:l]

명 도구, 수단 (= means)

a **tool** for communication
의사소통 **도구**

0763

transfer
명[trǽnsfər] 동[trænsfə́:r]

명 전송; 환승
동 옮기다; 환승하다

message **transfers**
메시지 **전송**

0764

combine
[kəmbáin]

동 결합하다
• combination 결합(물), 조합(물)

to **combine** methods
방법을 **결합하다**

0765

react
[riːǽkt]

동 반응하다; 반작용하다
• reaction 반응; 반작용

to **react** to a plan
계획에 **반응하다**

0766

available
[əvéiləbl]

형 이용 가능한; 시간이 있는

no more seats **available**
이용 가능한 좌석 없음

0767

distant
[dístənt]

형 먼; 동떨어진; 거리를 두는
• distance 거리

to make friends who live in **distant**
countries through SNS
SNS를 통해 **먼** 나라에 사는 친구를 사귀다

0768

distinct
[distíŋkt]

형 뚜렷이 다른, 별개의; 분명한
• distinction 구별, 차이; 특징; 탁월함
• distinctive 독특한

products that appeal to **distinct**
customer segments
뚜렷이 다른 고객 부문에 호소하는 제품들 EBS

16

혼동어휘

0769

pavement
[péivmənt]

명 보도, 인도
• pave (길을) 포장하다

to shine on the **pavement**
보도 위에서 빛나다

0770

route
[ru:t]

명 경로, 노선

the fastest **route**
가장 빠른 **경로**

0771

secure
[sikjúər]

형 안심하는; 안전한
동 확보하다; 안전하게 지키다
• security 안심; 보안, 안전
 (↔ insecurity 불안(정))

to feel peacefully **secure**
평온하게 **안전하다**고 느끼다 EBS

0772

toll
[toul]

명 통행료; 사상자 수
동 징수하다; (종이) 울리다

to pay a **toll** of $2.50
2달러 50센트의 **통행료**를 내다

0773

transit
[trǽnsit]

명 수송; 통과, 통행
• transition (다른 상태로의) 이행, 변화

mass **transit**
대량 **수송**

0774

undo
[ʌndú:]

동 풀다; 무효로 만들다

to **undo** my seatbelt
나의 안전띠를 **풀다**

0775

vessel
[vésəl]

명 선박; 그릇

with support **vessels** from the Greek Navy
그리스 해군의 지원 **선박**으로

0776

bypass
[báipæ̀s]

동 우회하다
명 우회 도로

to take the **bypass**
우회 도로로 가다

0777

runway
[rʌ́nwèi]

명 활주로; (패션쇼장의) 무대

to determine which **runway** to use for takeoff
이륙을 위해 어떤 **활주로**를 이용할지 결정하다

0778

vibrate
[váibreit]

동 진동하다, 떨리다
● vibration 진동, 떨림

to **vibrate** as the train passes
열차가 지날 때 **진동하다**

0779

via
[váiə]

전 (~을) 경유하여; (~을) 통하여

via the Internet
인터넷을 **통하여**

0780

veil
[veil]

동 가리다; 베일을 쓰다
명 베일

to be **veiled** in a mist
안갯속에 **가려지다**

0781

wreck
[rek]

명 난파선; 잔해
동 망가뜨리다

the **wreck** beneath the sea
바닷속에 있는 **난파선**

0782

aviation
[èiviéiʃən]

명 비행, 항공
● aviator 비행사

civil **aviation**
민간 **항공**

0783

roadblock
[róudblàk]

명 바리케이드; (진행을 가로막는)
 장애물, 지장

the biggest **roadblock** to play for adults
어른들이 놀기에 가장 큰 **장애를 주는 것** 수능

0784

restrict
[ristríkt]

동 제한하다; 방해하다
● restriction 제한, 규제

to **restrict** the flow
흐름을 **제한하다**

0785

principal
[prínsəpəl]

형 주요한, 주된
명 학장, 교장

to link the **principal** cities of the area
그 지역의 **주요** 도시들을 연결하다

0786

principle
[prínsəpl]

명 원칙, 원리

to explain the **principle**
원칙을 설명하다

혼동어휘

16

0787

reckless
[réklis]

형 난폭한

reckless driving
난폭 운전

0788

stuck
[stʌk]

형 움직일 수 없는, 꼼짝 못하는

to get stuck in a traffic jam
교통체증에 갇히다

0789

tow
[tou]

동 견인하다, 끌다
명 견인

to need somebody to give us a tow
우리[우리 차]를 견인해 줄 누군가가 필요하다

0790

verge
[vəːrdʒ]

명 도로변, 길가; 가장자리;
경계[한계]; 직전

to cut down the grass on the verges
of the road
도로변의 풀을 베다

0791

telecommute
[tèlikəmjúːt]

동 재택 근무하다

to allow their employees to
telecommute one or two days a
week
고용인들이 일주일에 하루나 이틀을 재택 근무하도
록 허락하다

0792

astounding
[əstáundiŋ]

형 믿기 어려운

at an astounding speed
믿기 어려운 속도로

0793

intricate
[íntrikət]

형 복잡한, 뒤얽힌
• intricacy 복잡한 사항; 복잡함

an intricate maze
복잡한 미로

0794

trail
[treil]

명 자국; 자취; 오솔길

the trail to hike
하이킹할 오솔길

0795

usage
[júːsidʒ]

명 (단어의) 용법; 사용

creative usage of a database
데이터베이스의 창의적인 사용 EBS

0796

get off

1. (탈것에서) 내리다 2. 떠나다 3. 퇴근하다
I took the subway and **got off** at the last station.
나는 지하철을 타고 종착역에서 **내렸다**.

0797

go off

1. (알람 등이) 울리다 2. 폭발하다 3. (불, 전기 등이) 나가다
My alarm clock didn't **go off** this morning, so I was late for school.
자명종 시계가 오늘 아침에 **울리지** 않아서 나는 학교에 지각했다.

0798

see off

배웅하다
His mother **saw** him **off** at the station.
그의 어머니는 그를 역에서 **배웅했다**.

× × Voca with **Multiple Meanings**

굵게 표시한 단어의 알맞은 의미를 각각 연결하시오.

0799 **course** [kɔːrs]

1 강의, 강좌	•	① the best **course** of action
2 과정	•	② a basic **course** in computers
3 방향, 방침	•	③ to be discovered in the **course** of research

0800 **track** [træk]

1 (사람들이 걸어다녀서 생긴) 길	•	① train **tracks**
2 (발)자국	•	② to **track** the animal
3 선로	•	③ the bear's **tracks** on the snow
4 추적하다	•	④ a muddy **track** through the forest

ANSWER --
• **course** 1-② 컴퓨터 기초 강좌 2-③ 연구 과정에서 발견되다 3-① 최선의 방책 • **track** 1-④ 숲속으로 난 진창길 2-③ 눈 위에 남아 있는 곰의 발자국 3-① 기차 선로 4-② 그 동물을 추적하다

0801

double
[dʌ́bl]

⑧ 두 배로 하다
⑲ 두 배의
⑱ 두 배

to **double** their orders
그들의 주문을 **두 배로 하다**

0802

earn
[ə:rn]

⑧ (돈을) 벌다; 받다
● earning (일하여) 벌기; (-s) 소득, 수입

to **earn** a lot of money by trading
무역으로 많은 돈을 **벌다**

0803

estimate
⑧[éstimèit] ⑲[éstimət]

⑧ 추산하다
⑱ 추산(치)
● estimation (가치, 자질에 대한) 판단,
평가; 추산

to **estimate** profits
이익을 **추산하다**

0804

expense
[ikspéns]

⑱ 비용, 돈

to cover operating **expenses**
운영 **비용**을 대다

0805

import
⑧[impɔ́:rt] ⑲[impɔ:rt]

⑧ 수입하다 (↔ export 수출하다)
⑱ 수입(품)

to **import** more and more oil
점점 더 많은 기름을 **수입하다**

0806

output
[áutpùt]

⑱ 생산량, 산출량

economic **output**
경제적 **생산량**

0807

produce
⑧[prədjú:s] ⑲[prádju:s]

⑧ 생산하다; 낳다
⑱ 생산물; 농작물
● producer 생산자, 제작자
● product 생산물, 상품
● production 생산(량), 제작
● productive 생산적인
● productivity 생산성

to **produce** more goods
더 많은 제품을 **생산하다**

0808

venture
[véntʃər]

⑧ (위험을 무릅쓰고) 뛰어들다
⑱ 벤처 (사업)

to **venture** into furniture design
가구 디자인에 **뛰어들다**

0809

cost
[kɔːst]

⑧ (비용이) 들다; 희생시키다
⑱ 값; 희생

to **cost** five dollars
5달러가 **들다**

0810

necessary
[nèsəséri]

형 필요한
- necessity 필수품; 필요성
- necessitate ~을 필요하게 만들다

a lack of **necessary** nutrients
필요한 영양소의 부족 [EBS]

0811

fee
[fi:]

명 요금; 수수료

the **fee** for this event
이 행사의 **요금**

0812

advertise
[ǽdvərtàiz]

동 광고하다
- advertisement (신문, TV 등의) 광고

healthy foods **advertised** on television
텔레비전에 **광고된** 건강에 좋은 음식들

0813

alcohol
[ǽlkəhɔ(:)l]

명 술; 알코올

the consumption of **alcohol**
술 소비량

0814

consume
[kənsú:m]

동 소모[소비]하다; 먹다; 마시다
- consumption 소비(량); 섭취
- consumer 소비자

to **consume** far more resources
훨씬 더 많은 자원을 **소비하다**

17

0815

insurance
[inʃúərəns]

명 보험
- insure 보험에 들다; 보장하다
 (= ensure)

insurance products
보험 상품

0816

goods
[gudz]

명 상품, 제품

a variety of electrical **goods**
각종 전기 **제품들**

0817

혼동어휘

saving
[séiviŋ]

명 절약; 저금

to switch to energy-**saving** lightbulbs
에너지 **절약**형 전구들로 교체하다 [EBS]

0818

savings
[séiviŋz]

명 저축한 돈

to put all his **savings** into going on a trip
여행 가는 데에 그가 **저축한 돈**을 모두 쓰다

0819

accommodate
[əkámədèit]

동 부응하다; 수용하다
- accommodation 숙박 시설; 적응
- accommodating 호의적인, 친절한

to **accommodate** growth needs
성장 욕구에 **부응하다**

0820

anticipate
[æntísəpèit]

동 예상하다; 기대하다
- anticipation 예상; 기대

to **anticipate** who the users will be
누가 사용자가 될 것인지 **예상하다**

0821

auction
[ɔ́ːkʃən]

명 경매
동 경매로 팔다

buying and selling stuff through
auctions on the Internet
인터넷 **경매**를 통해 물건을 사고파는 것

0822

authentic
[ɔːθéntik]

형 진품의, 진짜의 (= genuine)
- authenticate 진짜임을 증명하다

authentic brands
진품 상표

0823

bargain
[báːrgən]

명 (정상가보다) 싸게 사는 물건; 흥정
동 흥정하다

a real **bargain**
정말로 **싸게 산 물건**

0824

barter
[báːrtər]

명 물물교환
동 물물교환하다

to **barter** eggs for cheese with the
neighboring farm
이웃 농장과 달걀을 치즈로 **물물교환하다**

0825

behalf
[bihǽf]

명 이익; 지지

to do anything on their child's **behalf**
자신들 아이의 **이익**을 위해 어떠한 것도 하다

0826

beverage
[bévəridʒ]

명 음료수

a free **beverage**
무료 **음료수**

0827

bid
[bid]

동 입찰에 응하다; 명령을 내리다
명 입찰

to **bid** for the contract
그 계약의 **입찰에 응하다**

0828 **boom** [bu:m]	명 호황; (갑작스러운) 인기 동 호황을 누리다	to encourage an economic **boom** 경제 **호황**을 촉진하다
0829 **budget** [bʌ́dʒit]	명 예산, 비용	**budget** cuts **예산** 삭감
0830 **commerce** [kámərs]	명 상업; 무역 • commercial 상업의, 상업적인; (TV, 라디오) 광고	to bring dramatic changes to e-**commerce** 전자 **상거래**에 극적인 변화를 가져오다 [EBS]
0831 **commodity** [kəmádəti]	명 상품, 물품; 유용한 것	basic food **commodities** 기본 식품들
0832 **compensate** [kámpənsèit]	동 보상하다 • compensation 보상(금)	to **compensate** for the loss 손실에 대해 **보상하다**
0833 **cost-effective** [kɔːst-iféktiv]	형 비용 효율이 높은	the most **cost-effective** way 가장 **비용 효율이 높은** 방법
0834 **deficit** [défisit]	명 적자 • deficient 부족한	a trade **deficit** 무역 수지 **적자**
0835 **industrial** [indʌ́striəl]	형 산업[공업]의 • industrialization 산업[공업]화 • industrialize 산업화[공업화]하다	a wide range of **industrial** uses 광범위한 **산업적** 용도
0836 **industrious** [indʌ́striəs]	형 부지런한, 근면한	**industrious** workers **부지런한** 일꾼

17

혼동어휘

0837

plunge
[plʌndʒ]

동 (물가 등이) 급락하다; 뛰어들다
명 급락; 뛰어듦

to **plunge** 33% in a single day
단 하루만에 33% **급락하다**

0838

surge
[səːrdʒ]

동 (물가 등이) 급등하다; 밀려들다
명 급등; 밀려듦

Global food costs **surged** by 25 percent.
전 세계의 식량 가격이 25%까지 **급등했다**.

0839

acquaintance
[əkwéintəns]

명 아는 사람, 지인
● acquaint 알리다; 익히 알게 하다
● acquainted 알고 있는

a business **acquaintance**
사업상 **아는 사람**

0840

counterpart
[káuntərpàːrt]

명 상대; 대응 관계에 있는 사람

your negotiating **counterparts**
당신의 협상 **상대**

0841

defective
[diféktiv]

형 결함 있는
● defect 결함, 장애; 망명하다

dealing with **defective** merchandise
결함 있는 상품을 처리하기

0842

disparity
[dispǽrəti]

명 차이, 격차

great **disparities** in income
소득에서의 큰 **차이**

0843

flatter
[flǽtər]

동 아첨[아부]하다
● flattery 아첨, 아부

to **flatter** a potential customer
잠재적 고객에게 **아첨하다**

0844

fluctuate
[flʌ́ktʃuèit]

동 계속해서 변동하다, 오르내리다
● fluctuation 변동, 오르내림

to **fluctuate** according to the season
계절에 따라 **계속해서 변동하다**

0845

lure
[luər]

동 꾀다, 유혹하다
명 매력; 미끼

to **lure** customers with price discounts
가격 할인으로 고객들을 **유혹하다**

×× **Phrasal Verbs**

0846

lay off

해고하다
As rural factories **lay off** workers, people are moving toward the cities.
지방의 공장들이 근로자들을 **해고함**에 따라 사람들은 도시로 이주하고 있다.

0847

pay off

1. (빚을) 다 갚다, 청산하다 2. 수지맞다
Jay **paid off** his debt after five years.
Jay는 5년 후에 자신의 빚을 **다 갚았다**.

0848

put off

연기하다, 미루다
He **put off** his chemistry report for several days.
그는 자신의 화학 보고서를 며칠간 **미뤘다**.

×× Voca with **Multiple Meanings**

굵게 표시한 단어의 알맞은 의미를 각각 연결하시오.

0849 **bank** [bæŋk]

1 은행 • ① to fish on the river's **bank**
2 둑, 제방 • ② to **bank** at Bank of America
3 예금하다 • ③ **bank** loan

0850 **capital** [kǽpitəl]

1 (나라의) 수도 • ① companies with limited **capital**
2 자본(금), 자산 • ② Washington, D.C., the **capital** of the United States
3 대문자 • ③ to write your name in **capitals**

ANSWER --
• **bank** 1-③ 은행 대출 2-① 강둑에서 낚시를 하다 3-② '뱅크 오브 아메리카'에 예금을 하다 • **capital** 1-② 미국의 수도인 워싱턴 D.C. 2-① 제한된 자본을 가진 회사들 3-③ 당신의 이름을 대문자로 쓰다

0851

paycheck
[péitʃèk]

명 급료, 급여

to worry about the next **paycheck**
다음번 **급료**에 대해 걱정하다

0852

refund
동[ri(ː)fʌ́nd] 명[rífʌnd]

동 환불하다
명 환불(금)

to receive a full **refund**
전액 **환불**을 받다 EBS

0853

tax
[tæks]

명 세금

to pay **taxes**
세금을 내다

0854

trade
[treid]

명 거래
동 거래하다

to make a **trade**
거래를 하다

0855

advantage
[ədvǽntidʒ]

명 유리한 점, 이점; 이익, 득

to seek the **advantage**
이익을 추구하다

0856

client
[kláiənt]

명 고객

to help **clients**
고객들을 돕다

0857

debt
[det]

명 빚
● debtor 채무자 (↔ creditor 채권자)

to be deep in **debt**
빚에 깊이 빠져 있다

0858

demand
[dimǽnd]

명 수요; 요구
동 요구하다

to increase the **demand** for cars
자동차에 대한 **수요**를 증가시키다

0859

wholesale
[hóulseil]

명 도매
형 도매의; 대량의

wholesale beef buyers
소고기 **도매**상들

0860

economy
[ikánəmi]

명 경제
- economic 경제의
- economical 경제적인; 검소한
- economics 경제학

the family **economy**
가정 **경제**

0861

encourage
[inkə́:ridʒ]

동 권장하다; 격려하다
- encouragement 격려, 고무, 장려

to **encourage** him to save resources
그에게 자원을 절약하도록 **권장하다**

0862

extra
[ékstrə]

형 추가의
명 추가되는 것
부 추가로

to provide lunch with no **extra** charge
추가 요금 없이 점심을 제공하다

0863

highlight
[háilàit]

동 강조하다 (= emphasize)

to **highlight** the most important goal
가장 중요한 목표를 **강조하다**

0864

increase
[inkrí:s]

동 증가하다[시키다], 인상하다
명 증가, 인상

the **increase** of oil prices
유가 **인상**

0865

international
[ìntərnǽʃənəl]

형 국제적인

international sports marketing
국제적인 스포츠 마케팅

0866

joint
[dʒɔint]

형 공동의, 합동의
명 관절

joint partnership in a new business
새로운 사업에서의 **합작** 제휴

0867

scarce
[skɛərs]

형 부족한; 드문
- scarcity 부족, 결핍

scarce resources
부족한 자원

0868

scarcely
[skɛ́ərsli]

부 거의 ~ 않다; 겨우, 간신히

to have **scarcely** one chance in a thousand
천 분의 일의 기회도 **거의** 갖지 **못하다** 모의

혼동어휘

0869

enterprise
[éntərpràiz]

몡 기업, 회사; (대규모) 사업; 진취성
- enterprising 진취력이 있는
- entrepreneur 기업가, 사업가

the owner of an extremely successful **enterprise**
매우 성공적인 **기업**의 대표

0870

escalate
[éskəlèit]

동 확대[증가]되다

to **escalate** into a full-scale war
전면전으로 **확대되다**

0871

estate
[istéit]

몡 사유지, 토지; 자산, 재산

to spend their money on **estates**
그들의 돈을 **토지**를 사는 데 쓰다

0872

exceed
[iksí:d]

동 초과하다

to **exceed** the demand
수요를 **초과하다**

0873

finance
[fàinǽns]

동 자금을 대다
몡 자금, 재원
- financial 재정(상)의; 금융(상)의
- financially 재정적으로, 재정상

to **finance** your idea
당신의 아이디어에 **자금을 대다**

0874

gross
[grous]

혱 총계[전체]의; (잘못이) 심한; 아주 무례한

the company's **gross** annual profits
그 회사의 **총** 연간 수익

0875

headquarters
[hédkwɔ̀:rtərz]

몡 본사, 본부

the Swiss **headquarters**
스위스 **본부**

0876

index
[índeks]

몡 지표, 지수

an economic **index**
경제 **지표**

0877

inventory
[ínvəntɔ̀:ri]

몡 물품 목록; 재고품

to be listed in the **inventory**
물품 목록에 포함되다

0878

invest
[invést]

동 투자하다; (시간, 노력 등을) 들이다
- investment 투자 (자금)
- investor 투자자

to **invest** a huge amount of money in the business
그 사업에 엄청난 돈을 **투자하다**

0879

label
[léibəl]

명 상표
동 상표를 붙이다

to examine its **label**
그것의 **상표**를 검사하다

0880

loan
[loun]

명 대출(금)
동 빌려주다

to get a $50,000 **loan** to start her own business
그녀의 사업을 시작하기 위해 5만 달러의 **대출**을 받다

0881

merchandise
[mə́:rtʃəndàiz]

명 물품, 상품

defective **merchandise**
불량품

0882

merchant
[mə́:rtʃənt]

명 상인, 무역상

a **merchant** family
상인 가족

0883

monetary
[mánətèri]

형 통화(通貨)의, 화폐의

a **monetary** system based on the value of gold
금의 가치에 기반을 둔 **화폐** 제도

18

0884

prosper
[práspər]

동 번영하다, 번성하다
- prosperity 번영, 번성
- prosperous 번영한, 번성한

to make our economy **prosper**
우리의 경제를 **번영하게** 만들다

0885

personal
[pə́rsənəl]

형 개인적인
- personalize 개인화하다, (개인의 필요에) 맞추다

the use of **personal** vehicles
개인용 차량의 사용

혼동어휘

0886

personnel
[pə̀rsənél]

명 (조직의) 직원, 인원

to reduce the number of the company's **personnel**
그 회사의 **직원** 수를 줄이다

0887

monopoly
[mənάpəli]

명 독점; 전매

to hold a virtual **monopoly**
실질적으로 **독점**하다

0888

reliability
[riláiəbìləti]

명 신뢰도

the improved **reliability** of automobiles
향상된 자동차 **신뢰도**

0889

retailer
[rí:teilər]

명 소매업(자)
● retail 소매(의); 소매로 팔다

a fashion **retailer** catering to young girls
어린 소녀들의 취향에 맞는 패션 **소매업**

0890

revitalize
[riváitəlàiz]

동 새로운 활력을 주다

to **revitalize** the local economy
지역 경제를 다시 **활성화**하다

0891

souvenir
[sù:vəníər]

명 기념품

souvenirs of the hotel
그 호텔의 **기념품**

0892

subsidize
[sʌ́bsədàiz]

동 보조금을 주다

to **subsidize** the property
부동산에 **보조금을 주다**

0893

tremendous
[triméndəs]

형 엄청난; 대단한
● tremendously 엄청나게; 대단히

the **tremendous** influence of TV advertising
TV 광고의 **엄청난** 영향

0894

vendor
[véndər]

명 노점상, 행상인; 매도인

the non-English speaking **vendor**
영어를 전혀 쓰지 않는 **노점상**

0895

debase
[dibéis]

동 (가치, 품위를) 떨어뜨리다,
저하시키다
● debasement 저하

to **debase** the country's currency
그 나라의 화폐 가치를 **떨어뜨리다**

× × **Phrasal Verbs**

0896

come along

1. 나타나다, 도착하다 2. 동행하다
The 100th customer who **comes along** will get the prize for today's special event.
100번째로 **도착하는** 고객이 오늘 특별 행사의 상품을 갖게 될 것이다.

0897

get along

1. (~와) 사이좋게 지내다 2. (일 등을) 해나가다
I normally **get along** with Julie, but sometimes argue with her.
나는 보통은 Julie와 **사이좋게 지내는**데 때로는 언쟁하기도 한다.

0898

play along (with)

1. (~와) 협력하다 2. (~에) 동의[동조]하는 체하다
The two companies agreed to **play along with** each other.
두 회사는 서로 **협력하기로** 동의했다.

× × Voca with **Multiple Meanings**

굵게 표시한 단어의 알맞은 의미를 각각 연결하시오.

0899 **company** [kʌ́mpəni]

1 회사	•		①	to enjoy her **company**
2 함께 있음; 동반	•		②	to run a **company**
3 친구들; 일행	•		③	to be expecting **company**
4 (집에 온) 손님	•		④	to get into bad **company**

0900 **pay** [pei]

1 지불하다	•		①	Crime doesn't **pay**.
2 이득이 되다	•		②	to **pay** for what he did
3 대가를 치르다	•		③	to **pay** for the tickets
4 보수, 임금	•		④	people on low **pay**

ANSWER ----------
• **company** 1-② 회사를 경영하다 2-① 그녀와 함께 있는 것을 즐기다 3-④ 나쁜 친구들과 어울리다 4-③ 손님이 올 예정이다 • **pay** 1-③ 표 값을 지불하다 2-① 범죄 행위는 이득이 되지 않는다. 3-② 그가 한 일에 대해 대가를 치르다 4-④ 낮은 임금을 받는 사람들

0901		
method [méθəd]	명 방법	a **method** of doing business 사업을 하는 **방법**

0902		
overall [òuvərɔ́:l]	형 종합적인, 전반적인 부 종합적으로, 전부	the **overall** price of food **전반적인** 음식 가격

0903		
receipt [risí:t]	명 영수증 •recipient 수취인, 받는 사람	a copy of the original **receipt** 원래 **영수증**의 복사본

0904		
tag [tæg]	명 꼬리표, 가격표 동 꼬리표를 붙이다	wine without a price **tag** 가격**표**가 없는 와인

0905		
wrap [ræp]	동 포장하다, 싸다 명 포장지; 싸개	to **wrap** up the gift 선물을 **포장하다**

0906		
depress [diprés]	동 침체시키다; 우울하게 만들다 •depressed 침체된; 우울한 •depression 불경기; 우울(증) •depressive 우울증의; 우울증 환자	to **depress** the market 시장을 **침체시키다**

0907		
disappoint [dìsəpɔ́int]	동 실망[낙담]시키다 •disappointed 실망한, 낙담한 •disappointment 실망, 낙담	to **disappoint** the purchasers 구매자들을 **실망시키다**

0908		
hire [haiər]	동 빌리다; 고용하다 명 빌림; 세 냄	to **hire** a talented designer 재능 있는 디자이너를 **고용하다**

0909		
pressure [préʃər]	명 압박, 압력	to put more **pressure** on the members 구성원들에게 **압력**을 더 가하다

0910

receive
[risíːv]

동 받다, 받아들이다
- reception 접수처; 환영(회); (전화 등의) 수신 (상태)
- receptionist 접수 담당자

to **receive** feedback
피드백을 **받다**

0911

employ
[implɔ́i]

동 고용하다; 이용하다
- employment 고용, 취업
- employer 고용주
- employee 고용된 사람

to **employ** women
여자들을 **고용하다**

0912

unemployment
[ʌ̀nimplɔ́imənt]

명 실업, 실직
- unemployed 실업자인, 실직한

high rates of **unemployment**
높은 **실업률**

0913

purchase
[pə́ːrtʃəs]

명 구매
동 구입하다

their **purchase** decisions
그들의 **구매** 결정

0914

council
[káunsəl]

명 협의회; 의회

the National **Council** of Teachers
전국 교사 **협의회**

0915

skilled
[skild]

형 숙련된
- skillful 능숙한, 능란한

the highly **skilled** workers
고도로 **숙련된** 노동자들

0916

income
[ínkʌm]

명 소득

to receive less **income**
더 적은 **소득을** 얻다

0917

terrible
[térəbl]

형 심한, 끔찍한

terrible difficulties
심한 어려움

0918

terrific
[tərífik]

형 훌륭한

a **terrific** boss
훌륭한 상관

혼동 어휘

19

0919

revenue
[révənjùː]

몡 수입, 수익

the main source of **revenue**
주요 **수입원**

0920

scheme
[skiːm]

몡 계획
동 책략을 꾸미다

the usual reward **scheme**
통상적인 보상 **계획**

0921

spark
[spɑːrk]

동 촉발시키다
몡 불꽃, 불똥

to **spark** a slump in the market
시장의 침체를 **촉발시키다**

0922

stock
[stɑk]

동 (물건 등을) 갖추다, 비축하다
몡 재고품; 비축물, 저장품

to **stock** up on fats, sugars, and salt
지방, 설탕과 소금을 **비축하다** [EBS]

0923

surplus
[sə́ːrplʌs]

몡 흑자; 과잉 (↔ deficit 적자; 부족)
형 과잉의

to generate a **surplus**
흑자를 발생시키다

0924

tailor
[téilər]

동 (특정한 것에) 맞추다
몡 재단사

to buy a custom-**tailored** suit
특별 **맞춤** 정장을 사다

0925

thrifty
[θrífti]

형 절약하는, 검소한
● thrift 절약, 검소

thrifty Victorians
검소한 빅토리아 여왕 시대의 사람들 [모의]

0926

transaction
[trænsǽkʃən]

몡 거래, 매매
● transact 거래하다; 처리하다

the simple **transaction**
단순한 **거래**

0927

underestimate
동[ʌ̀ndəréstimèit]
몡[ʌ̀ndəréstimət]

동 과소평가하다; (비용을) 너무 적게 잡다
몡 과소평가

to **underestimate** the cost of constructing a new road
새 도로를 건설하는 비용을 **너무 적게 잡다**

0928

undergo
[ʌ̀ndərgóu]

[동] 겪다; (수술, 진단 등을) 받다

to **undergo** a period of rapid growth
급속한 성장 시기를 **겪다**

0929

verbal
[və́:rbəl]

[형] 언어의; 구두의 (↔nonverbal 비언어적인)
● verbally 구두로, 말로

a **verbal** commitment
구두 계약

0930

warrant
[wɔ́:rənt]

[동] (품질 등을) 보증하다
[명] 보증(서)
● warranty 품질 보증(서)

to **warrant** the quality of goods they produce
그들이 생산하는 상품의 품질을 **보증하다**

0931

inflation
[infléiʃən]

[명] 인플레이션, 물가 상승; 팽창
● inflate 가격을 올리다; 팽창시키다
(↔deflate 가격을 끌어내리다; 수축시키다)

inflation averages two percent
인플레이션이 평균 2%가 되다 [모의]

0932

alternative
[ɔ:ltə́:rnətiv]

[형] 대체 가능한; 대체의, 대안의
[명] 대안
● alternately 교대로, 번갈아
● alternate 번갈아 일어나다[나오다]; 교대의

a practical **alternative** energy source
실용적인 **대체** 에너지원

0933

by-product
[bai-prádəkt]

[명] 부산물

to send out **by-products**
부산물들을 내보내다

0934

corporate
[kɔ́:rpərət]

[형] 기업의; 공동의
● corporation 기업; 법인

the **corporate** culture
기업 문화

0935

occupy
[ákjəpài]

[동] 차지하다; (건물 등을) 사용[거주]하다
● occupant 사용자, 거주자

to **occupy** a more important place
더 중요한 자리를 **차지하다**

0936

occupation
[àkjəpéiʃən]

[명] 직업; (건물 등의) 거주, 사용; 점령

to find out some clues or hints to their **occupation**
그들의 **직업**에 대한 몇 가지 단서나 힌트를 찾아내다 [모의]

19

혼동어휘

0937

mortgage
[mɔ́ːrɡidʒ]

명 담보 대출(금)
동 저당 잡히다

to take generally decades to pay back home **mortgages**
주택 **담보 대출금**을 갚는 데 대개 수십 년이 걸리다

0938

synthetic
[sinθétik]

형 합성의; 인조의
- synthesize 합성하다
- synthesis 합성

synthetic materials made from chemicals in factories
공장에서 화학물질로 만들어진 **합성물질** [모의]

0939

deplete
[diplíːt]

동 격감[고갈]시키다
- depletion (자원 등의) 고갈, 소모

to **deplete** our resources
우리의 자원을 **고갈시키다**

0940

drawback
[drɔ́ːbæk]

명 결점, 문제점

a **drawback** of solar power
태양열 발전의 **단점**

0941

elastic
[ilǽstik]

형 고무로 된; 탄력이 있는

an **elastic** band
고무 밴드

0942

entail
[intéil]

동 수반하다

the labor that food production **entails**
식품 생산에 **수반되는** 노동

0943

requisite
[rékwəzit]

형 필요한, 필수의
명 필수품; 필요조건
- requisition 요구, 요청

the **requisite** skills of an engineer
엔지니어가 가져야 할 **필수적인** 기술

0944

supremacy
[suprémasi]

명 우위
- supreme 최고의, 최상의

a fight for **supremacy**
우위를 차지하기 위한 싸움

0945

ubiquitous
[juːbíkwətəs]

형 어디에나 있는

to become **ubiquitous**
어디에나 있게 되다

× × **Phrasal Verbs**

0946

bring about

초래하다, 유발하다
The development of technology has **brought about** revolutionary changes in our lifestyles.
기술의 발전은 우리의 생활 방식에 획기적인 변화를 **가져왔다**.

0947

come about

1. 일어나다, 발생하다 2. 방향을 바꾸다
How did this economic crisis **come about**?
이 경제 위기가 어떻게 **발생하게** 되었죠?

0948

set about

1. 시작하다 2. 공격하다
I wanted to make a blog but I didn't know how to **set about** it.
나는 블로그를 만들고 싶었지만 **시작하는** 방법을 몰랐다.

× × Voca with **Multiple Meanings**

굵게 표시한 단어의 알맞은 의미를 각각 연결하시오.

0949 **account** [əkáunt]

1 계좌 •
2 회계; 회계 장부 •
3 (정보서비스) 이용 계정 •
4 진술, 설명 •

① a bank **account**
② an email **account**
③ their **accounts** of the accident
④ to do the **accounts**

0950 **counter** [káuntər]

1 계산대, 판매대 •
2 반박(하다) •
3 ~과 반대로 •

① to **counter** with details of the exam results
② to run **counter** to agreed policy
③ the woman behind the **counter**

ANSWER --
• **account** 1-① 은행 계좌 2-④ 회계[경리]를 보다 3-② 이메일 계정 4-③ 사고에 대한 그들의 진술 • **counter** 1-③ 계산대 (뒤)에 있는 여자
2-① 시험 결과의 세부 사항으로 반박하다 3-② 합의된 정책과 반대로 굴러 가다

0951		
harvest [há:rvist]	동 수확하다 명 수확(물), 추수	a bad **harvest** 흉작
0952		
ingredient [ingrí:diənt]	명 재료, 성분	to carry fresh **ingredients** 신선한 **재료**를 운송하다
0953		
cultivate [kʌ́ltəvèit]	동 경작하다, 재배하다; 계발하다 • **cultivation** 경작, 재배; 계발 • **cultivated** 경작되는; 세련된, 교양 있는	to be **cultivated** around the world 전 세계에 걸쳐 **경작되다**
0954		
flour [fláuər]	명 밀가루	a mix of **flour** and water **밀가루**와 물의 혼합
0955		
native [néitiv]	형 태어난 곳의; 토박이의	**native** people 원주민
0956		
nut [nʌt]	명 견과류	edible fruits and **nuts** 식용 과일과 **견과류**
0957		
origin [ɔ́:rədʒin]	명 기원, 근원 • **original** 원래의; 최초의; 독창적인 • **originality** 독창성, 기발함 • **originate** 유래[시작]하다	the **origin** of this sugar 이 설탕의 **기원**
0958		
seed [si:d]	명 씨, 씨앗 동 씨를 뿌리다	the **seeds** of success 성공의 **씨앗**
0959		
soil [sɔil]	명 토양, 흙	to break through the **soil** **토양**을 뚫고 나오다

0960

**specialty /
speciality**
[spéʃəlti / spèʃiǽləti]

명 명물, 특산품; 전문, 전공

a **specialty** of Korea
한국의 **특산품**

0961

stream
[stri:m]

명 개울; 흐름
동 줄줄 흐르다

through **streams** of sound
소리의 **흐름**을 통해

0962

sufficient
[səfíʃənt]

형 충분한 (↔insufficient 불충분한)
• sufficiently 충분히

to produce **sufficient** food
충분한 식량을 생산하다

0963

surround
[səráund]

동 둘러싸다, 에워싸다
• surrounding 주위[인근]의;
《-s》 (주변) 환경

to be **surrounded** by flowing water
흐르는 물에 **에워싸이다**

0964

wheat
[hwi:t]

명 밀

whole-**wheat** bread
통밀로 된 빵

0965

rural
[rúrəl]

형 시골의, 지방의

rural areas
시골 지역

20

0966

┌ **saw**
│ [sɔ:]

명 톱
동 톱질하다

a power **saw**
전동 **톱**

혼 동 어 휘

0967

sew
[sou]

동 바느질하다

to **sew** a button on
단추를 **바느질해** 달다

0968

└ **sow**
[sou]

동 (씨를) 뿌리다, 심다

to **sow** seeds in the fields
들판에 씨를 **뿌리다**

0969

agriculture
[ǽgrikʌ̀ltʃər]

® 농업, 농사
• agricultural 농업[농사]의

to focus upon **agriculture**
농업에 집중하다

0970

crop
[krɑp]

® 작물, 농작물

to grow **crops**
작물을 기르다

0971

drain
[drein]

® 물을 빼다; 소모시키다
® 배수관
• drainage 배수

to be **drained** for sugar cane farming
사탕수수 농사를 위해 **물을 빼내다**

0972

drought
[draut]

® 가뭄

during times of **drought**
가뭄의 시기 동안

0973

famine
[fǽmin]

® 기근, 굶주림

to respond to **famine**
기근에 대응하다

0974

fertilizer
[fə́ːrtəlàizər]

® 비료
• fertilize 비료를 주다; 수정시키다
• fertile 비옥한, 기름진

the right **fertilizer** mix
적합한 **비료** 배합

0975

grain
[grein]

® 곡물; 알갱이

this year's **grain** harvest
올해의 **곡물** 수확

0976

livestock
[láivstɑ̀k]

® 가축

to raise **livestock** such as cattle and pigs
소와 돼지 같은 **가축**을 기르다

0977

mill
[mil]

® 방앗간; 공장
® (가루가 되게) 갈다

to be ground into flour at a **mill**
방앗간에서 가루로 갈리다

0978

orchard
[ɔ́ːrtʃərd]

명 과수원

to smell orange **orchards**
오렌지 **과수원** 냄새를 맡다

0979

organic
[ɔːrgǽnik]

형 유기농의; 유기체의, 생물의

to eat **organic** food
유기농 식품을 먹다

0980

pesticide
[péstəsàid]

명 살충제, 농약

crops sprayed with **pesticide**
농약을 친 작물

0981

rear
[riər]

동 기르다, 양육하다
명 (어떤 것의) 뒤쪽

to **rear** a herd of cattle
한 무리의 소를 **기르다**

0982

regulate
[régjəlèit]

동 규제[통제]하다
• regulation 규제, 통제; 규정

to **regulate** the amount of plant growth
식물 재배량을 **규제하다**

0983

reservoir
[rézərvwàːr]

명 저수지; 저장(소)

to return the water to a low **reservoir**
낮은 **저수지**로 물을 되돌리다

20

0984

rotten
[rátən]

형 썩은, 부패한; 형편없는, 끔찍한
• rot 썩다

to throw away a **rotten** potato
썩은 감자를 버리다

0985

leap
[liːp]

동 (높이) 뛰다; 급증하다
명 도약; 급증

to try to **leap** over the fence
울타리를 **뛰어넘으려** 하다

혼동어휘

0986

reap
[riːp]

동 거두다, 수확하다

to **reap** the benefits of plants
식물이 주는 이득을 **거둬들이다**

0987

bountiful
[báuntifəl]

형 풍부한

bountiful crops
풍부한 작물

0988

ditch
[ditʃ]

명 도랑; 배수로
동 버리다

the shallow **ditch** water
얕은 **도랑** 물

0989

graze
[greiz]

동 풀을 뜯다; 방목하다
● grazing 목초지, 방목지

to **graze** in the green pasture
푸른 초원에서 **풀을 뜯다** 모의

0990

hay
[hei]

명 건초, 말린 풀

to make **hay** for feeding cattle
소를 먹일 **건초**를 만들다

0991

irrigate
[írəgèit]

동 관개하다, (땅에) 물을 대다
● irrigation 관개

to discover farming and **irrigation**
농사와 **관개**를 알아내다

0992

nomadic
[noumǽdik]

형 유목의

their **nomadic** lifestyle
그들의 **유목** 생활 방식

0993

peasant
[pézənt]

명 소작농

peasant communities
소작농 사회

0994

plow
[plau]

동 쟁기로 갈다; 경작하다
명 쟁기

to **plow** more fields
더 많은 농경지를 **경작하다** 모의

0995

hybrid
[háibrid]

명 (동식물의) 잡종
형 잡종의; 혼혈의

hybrid seeds
잡종 종자

0996

break down

1. 고장 나다 2. 무너뜨리다 3. 분해[해체]하다
The school bus **broke down** and had to be replaced for safety reasons.
그 통학 버스는 **고장 나서** 안전상의 이유로 교체되어야 했다.

0997

bring down

1. 하락시키다 2. 쓰러뜨리다 3. (정부 등을) 무너뜨리다
The good harvest **brought down** the price of rice.
풍년이 들어 쌀 가격이 **내렸다.**

0998

get down

1. 삼키다, 먹다 2. 낙담시키다
You'll feel better once you **get** this medicine **down.**
일단 이 약을 **먹으면** 회복될 거예요.

× × Voca with **Multiple Meanings**

굵게 표시한 단어의 알맞은 의미를 각각 연결하시오.

0999 **root** [ruːt]

1 뿌리 •
2 근원; 근본 •
3 (무엇을 찾기 위해) 파헤치다, 뒤지다 •

① pigs **rooting** for food
② to pull up the flower by its **roots**
③ the **root** of a lot of health problems

20

1000 **trunk** [trʌŋk]

1 (나무) 줄기 •
2 (사람의) 몸통 •
3 (코끼리의) 코 •
4 여행용 큰 가방 •

① a **trunk** full of clothes
② his powerful **trunk**
③ the inside of an elephant's **trunk**
④ a banana tree's **trunk**

ANSWER
• **root** 1-② 꽃을 뿌리째 뽑다 2-③ 많은 건강 문제의 근원 3-① 먹을 것을 찾아 파헤치는 돼지들 • **trunk** 1-④ 바나나 나무의 줄기 2-② 그의 강한 몸통 3-③ 코끼리 코의 내부 4-① 옷으로 가득 찬 여행 가방

1001
luxury
[lʌ́kʃəri]

몡 사치(품), 호화로움
● luxurious 사치스러운, 호화로운

to live in **luxury**
사치스러운 생활을 하다

1002
afford
[əfɔ́ːrd]

동 여유가 되다, 형편이 되다
● affordable (가격 등이) 감당할 수 있는; 알맞은

the best dishwashing machine you can **afford**
당신이 **살 만한** 최고의 식기 세척기 [EBS]

1003
wealth
[welθ]

명 부(富), (많은) 재산; 풍부한 양
● wealthy 재산이 많은, 부유한

a **wealth** of experience
풍부한 경험

1004
poverty
[pávərti]

명 가난, 빈곤

to live in **poverty**
가난하게 살다

1005
property
[prápərti]

명 자산; (사물의) 특성

public **property**
공공 **자산**

1006
protect
[prətékt]

동 지키다, 보호하다
● protection 보호
● protective 보호하는; 방어적인

to **protect** the wealth
부를 **지키다**

1007
treasure
[tréʒər]

동 소중히 여기다
명 보물

his most **treasured** gifts
그가 가장 **소중하게 여기는** 선물

1008
value
[vǽljuː]

명 가치
동 소중하게 여기다

the **value** of good relations
좋은 관계의 **가치**

1009
survive
[sərváiv]

동 생존하다
● survival 생존
● survivor 생존자

the skills necessary to **survive**
생존하는 데 필요한 기술

1010

alive
[əláiv]

형 살아 있는; 생생한, 활발한

keeping memories **alive** through photographs
사진을 통해 추억이 **살아 있도록** 유지하기 EBS

1011

bitter
[bítər]

형 혹독한, 쓰라린; (맛이) 쓴

a **bitter** struggle
혹독한 투쟁

1012

burden
[bə́:rdən]

명 짐, 부담
동 짐[부담]을 지우다

to bear a heavy **burden**
무거운 **짐**을 지다

1013

destiny
[déstəni]

명 운명
• destined (~할) 운명인

her future **destiny**
그녀의 미래 **운명**

1014

effort
[éfərt]

명 노력; 수고

their **effort** to survive
살아남으려는 그들의 **노력**

1015

starve
[stɑːrv]

동 굶주리다; 굶어 죽다
• starvation 기아, 굶주림

to **starve** while waiting for the professor
교수를 기다리는 동안 **굶주리다**

1016

hardship
[háːrdʃip]

명 어려움, 고난; 곤궁, 궁핍

to face economic **hardships** amidst the global econmic crisis
세계 경제 위기 속에서 경제적 **어려움**에 직면하다

1017

appear
[əpíər]

동 나타나다; ~인 것 같다
(↔ disappear 사라지다)
• appearance 출현; 모습, 외모
(↔ disappearance 사라짐, 소실)

to **appear** to be extremely intelligent
매우 지적인 **듯하다**

1018

appeal
[əpíːl]

동 호소하다; 관심[흥미]을 끌다
명 호소; 매력
• appealing 매력적인, 마음을 끄는

an **appeal** to emotion
감정에의 **호소**

혼동어휘 동사

21

1019

continent
[ká:ntənənt]

명 대륙; 육지, 본토
● continental 대륙의

the North American **continent**
북아메리카 **대륙**

1020

frontier
[frʌntíər]

명 국경, 접경 지대;
　 (학문, 지식 등의) 한계

frontiers with both India and China
인도와 중국 모두의 **접경 지대**

1021

geographical
[dʒì:əgrǽfikəl]

형 지리학의, 지리적인 (= geographic)
● geography 지리(학); 지형

advanced **geographical** thinking
발전된 **지리적** 사고

1022

horizon
[həráizən]

명 지평선, 수평선
● horizontal 수평(선)의, 가로의

broad **horizons**
넓은 **지평선**

1023

province
[právins]

명 주(州), 도(道); (수도 외의) 지방

to leave the city for life in the
provinces
지방에서의 생활을 위해 도시를 떠나다

1024

cherish
[tʃériʃ]

동 소중히 여기다

a **cherished** puppy
소중한 강아지

1025

colony
[káləni]

명 식민지; 집단; 군집
● colonial 식민지의; 식민지 시대의
● colonist 식민지 개척자; 식민지 주민
● colonize 식민지로 만들다

in monkey **colonies**
원숭이 **군집**에서

1026

fiber/fibre
[fáibər]

명 섬유(질)
● fibrous 섬유로 된

to be rich in dietary **fiber**
식이**섬유**가 풍부하다

1027

herd
[hə:rd]

명 무리, 떼
동 이동하다; (무리를) 이끌다

to add one more animal to the **herd**
무리에 동물 한 마리를 더하다

1028		
hollow [hálou]	형 속이 빈; 움푹 들어간	a **hollow** log 속이 빈 통나무

1029		
mammal [mǽməl]	명 포유동물	land **mammals** living in the Arctic 북극에 사는 육지 **포유동물**

1030		
offspring [ɔ́:fspriŋ]	명 새끼, 자식	to produce more **offspring** 더 많은 **새끼**를 낳다

1031		
predator [prédətər]	명 포식자, 포식 동물; 약탈자	a chance of being picked out by a **predator** **포식자**에 의해 선택될 가능성 모의

1032		
reptile [réptail]	명 파충류	a variety of **reptiles** 다양한 **파충류**

1033		
species [spíːʃiːz]	명 종(種)	plant **species** native to the areas 그 지역의 토종 식물 **종**

1034		
spine [spain]	명 척추; 가시	**spines** on their edges 그것들의 가장자리에 있는 **가시**

21

혼동어휘

1035		
a**cquire** [əkwáiər]	동 습득하다, 얻다 • acquisition 습득, 획득	to **acquire** their pets 그들의 애완동물을 **갖게 되다**

1036		
in**quire**/en**quire** [inkwáiər]	동 문의하다; 조사하다 • inquiry/enquiry 질문, 문의; 조사, 수사 • inquisition 조사, 심문	to **inquire** about the cost 가격에 대해 **문의하다**

1037

deflate
[difléit]

〔동〕(기를) 꺾다; 공기를 빼다;
(물가를) 끌어내리다
• deflation 공기를 뺌; 디플레이션,
물가 하락

to **deflate** their hopes
그들의 희망을 **꺾다**

1038

doom
[du:m]

〔동〕(불행한) 운명을 맞게 하다
〔명〕불운; 파멸; 죽음

to be **doomed** to failure
실패할 **운명을 맞다**

1039

misery
[mízəri]

〔명〕불행; 고통; 비참(함)

the **misery** of others
다른 사람들의 **불행**

1040

slaughter
[slɔ́:tər]

〔동〕도살하다; 학살하다
〔명〕도살; 대량 학살

cows and pigs taken for **slaughter**
도살을 위해 잡은 소와 돼지들

1041

solicit
[səlísit]

〔동〕요청하다, 간청하다

to **solicit** grant money
보조금을 **요청하다**

1042

precariously
[prikέəriəsli]

〔부〕위태롭게

to be positioned **precariously** at the
edge of a cliff
절벽 가장자리에 **위태롭게** 놓여 있다

1043

runaway
[ránəwei]

〔형〕걷잡을 수 없는, 제어가 안 되는

runaway competition
걷잡을 수 없는 경쟁

1044

perish
[périʃ]

〔동〕죽다; 소멸되다
• perishable 썩기 쉬운, 잘 상하는

to exist on its own and never **perish**
스스로 존재하고 절대 **죽지** 않다

1045

patron
[péitrən]

〔명〕후원자; 고객
• patronize 후원하다; 애용하다

a wealthy **patron**
부유한 **후원자**

× × **Phrasal Verbs**

1046

fall into

1. ~에 빠지다 2. ~에 속하다
Those wild animals **fall into** a different category.
그 야생동물들은 다른 범주**에 속한다**.

1047

fit into

~에 꼭 들어맞다; ~에 어울리다
There are borderline cases that **fit** partly **into** one category and
partly into another.
부분적으로 한 부류에도 **들어맞고** 다른 부류에도 **들어맞는** 경계선상의 문제들이 있다. 수능

1048

turn into

돌아서 ~로 되다, ~으로 변하다
As feelings of anger build, such families are likely to **turn into** empty
shells.
분노가 자라나면서, 그러한 가정들은 빈 껍데기**로 변하기** 쉽다.

× × Voca with **Multiple Meanings**

굵게 표시한 단어의 알맞은 의미를 각각 연결하시오.

1049 **pet** [pet]

1 애완동물 •	① to **pet** a child's head
2 쓰다듬다 •	② his **pet** subject
3 (사람이) 특별한 관심을 갖는 •	③ to keep rats as **pets**

1050 **order** [ɔ́ːrdər]

1 순서 •	① to be in good **order**
2 정돈(하다) •	② to give the **order** to fire
3 질서 •	③ to be listed in alphabetical **order**
4 명령(하다) •	④ to place an **order** for two copies of this book
5 주문(하다) •	⑤ a new world **order**

ANSWER
• **pet** 1-③ 쥐를 애완동물로 기르다 2-① 아이의 머리를 쓰다듬다 3-② 그가 특히 관심을 갖는 주제 • **order** 1-③ 알파벳 순서로 나열되어 있다
2-① 잘 정돈되어 있다 3-⑤ 새로운 세계 질서 4-② 발포 명령을 내리다 5-④ 이 책을 두 권 주문하다

21

1051		
block [blɑk]	图 막다; 방해하다 图 덩어리; 구역; 방해	some boxes that **blocked** the exit 출구를 막은 몇 개의 상자들

1052		
coal [koul]	图 석탄	air pollution caused by the burning of **coal** **석탄**의 연소로 인한 대기 오염

1053		
fuel [fjúːəl]	图 연료 图 **연료**를 공급하다	to use more wood for **fuel** 더 많은 나무를 **연료**로 사용하다

1054		
recycle [riːsáikl]	图 (폐품을) 재활용하다, 재생하다 ●recycling 재활용	to **recycle** paper to save trees 나무를 살리기 위해 종이를 **재활용하다**

1055		
garbage [gɑ́ːrbidʒ]	图 쓰레기; 음식 찌꺼기	to put old food in the kitchen into a **garbage** bag 부엌에 있는 오래된 음식을 **쓰레기** 봉지에 넣다

1056		
circumstance [sə́ːrkəmstæns]	图 환경, 상황; 형편	to change the **circumstances** **상황**을 바꾸다

1057		
cycle [sáikl]	图 순환 图 자전거를 타다	to repeat the **cycle** **순환**을 반복하다

1058		
destroy [distrɔ́i]	图 파괴하다; 파멸[소실]시키다 ●destruction 파괴; 파멸 ●destructive 파괴적인	to be **destroyed** by fire 화재로 **소실되다**

1059		
dirt [dəːrt]	图 먼지, 때; 흙	to wash the **dirt** away **먼지**를 쓸어 내다 모의

1060

global
[glóubəl]

형 세계적인; 지구의

global disasters
세계적 재난

1061

trash
[træʃ]

명 쓰레기

to produce large amounts of **trash**
많은 양의 **쓰레기**를 만들어 내다

1062

environment
[inváiərənmənt]

명 환경; 주위 상황, 주변 환경
• environmental 환경의; 환경 보호의
• environmentalist 환경 보호론자

to cause damage to the **environment**
환경에 손상을 끼치다

1063

damage
[dǽmidʒ]

명 피해
동 손상을 주다

to cause environmental **damage**
환경적인 **피해**를 야기하다

1064

typhoon
[taifúːn]

명 태풍

the **typhoon** which destroyed a number of towns
여러 마을을 파괴한 **태풍**

1065

acid
[ǽsid]

명 《화학》 산(酸)
형 산성의; 신, 신맛이 나는

acid rain
산성비

1066

climate
[kláimit]

명 기후; 분위기

small areas of cold **climate**
한랭 **기후**의 좁은 지역

1067

close
형 부[klous] 동[klouz]

형 가까운; 친밀한
부 가까이
동 닫다

living **close** to nature out in the country
시골에서의 자연과 **가까운** 생활 EBS

혼동어휘

1068

closely
[klóusli]

부 밀접하게; 면밀히, 엄중히

to keep watching **closely**
면밀히 살펴보다 EBS

22

1069

dump
[dʌmp]

동 버리다
명 폐기장

to be **dumped** over the entrance
입구에 **버려지다**

1070

dependence
[dipéndəns]

명 의존(도)
● **dependent** 의존하는, 의존적인
● **depend** 의존[의지]하다

oil **dependence**
석유 **의존도**

1071

fossil
[fáːsl]

명 화석

fossil fuel
화석 연료 [모의]

1072

abnormal
[æbnɔ́ːrməl]

형 비정상적인, 이상한

abnormal changes in the climate
비정상적인 기후 변화

1073

advocate
명[ǽdvəkət] 동[ǽdvəkèit]

명 옹호[지지]자; 변호사
동 옹호[지지]하다
● **advocacy** 옹호, 지지; 변호

environmental **advocates**
환경 **옹호자들**

1074

constitute
[kánstətjùːt]

동 구성하다; ~이 되다
● **constitution** 구성; 헌법

to **constitute** our environment
우리의 환경을 **구성하다**

1075

crush
[krʌʃ]

동 눌러서 뭉개다, 으깨다

to **crush** cans to store them until
they are recycled
깡통을 재활용될 때까지 보관하기 위해 **찌그러뜨**
리다

1076

eliminate
[ilímənèit]

동 처리하다; 제거하다
● **elimination** 제거, 삭제

to **eliminate** large amounts of
garbage
대량의 쓰레기를 **처리하다**

1077

endanger
[indéindʒər]

동 위험에 빠뜨리다, 위태롭게 하다
● **endangered** (동식물이) 멸종 위기에
처한

to **endanger** native animals and
plants
토종 동식물을 **위험에 빠뜨리다**

1078

eruption
[irʌ́pʃən]

명 폭발; 분출
●erupt (감정 등이) 폭발하다;
(화산 등이) 분출하다

a volcanic **eruption**
화산 **폭발**

1079

finite
[fáinait]

형 유한한, 한정된

the Earth's **finite** carrying capacity
지구의 **유한한** 수용력

1080

forecast
[fɔ́ːrkæst]

명 예측, 예보
동 예측하다, 예보하다

the weather **forecast**
일기 **예보**

1081

grave
[greiv]

형 심각한
명 무덤, 묘

the **grave** environmental danger
심각한 환경 위험

1082

habitat
[hǽbitæt]

명 서식지, 거주지
●habitation 거주, 주거
●habitable (장소가) 거주할 수 있는,
살기에 알맞은
●habitant 거주자, 주민

restoring natural **habitat**
자연 **서식지** 회복

1083

harsh
[hɑːrʃ]

형 혹독한; 가혹한; 거친

harsh global climatic conditions
혹독한 지구의 기후 환경

1084

humid
[hjúːmid]

형 (날씨, 공기 등이) 습한, 눅눅한
●humidity 습기; 습도

so hot and **humid**
(날씨가) 너무 덥고 **습한** 수능

혼동어휘

1085

altitude
[ǽltətjùːd]

명 고도, 해발

areas of high **altitude**
높은 **고도**의 지역 모의

1086

aptitude
[ǽptətjùːd]

명 소질, 적성

to test the children's **aptitudes**
아이들의 **적성**을 시험하다 수능

22

1087

inflict
[inflíkt]

동 (괴로움 등을) 가하다
● infliction (괴로움 등을) 가함; 고통

to **inflict** great damage on the food plants
식용 식물에 큰 피해를 **가하다**

1088

convert
[kənvə́ːrt]

동 (형태 등을) 전환[개조]하다;
개종하다
● conversion 전환, 개조; 개종
● convertible 전환 가능한;
컨버터블 《지붕을 접을 수 있는 자동차》

to be **converted** into eco-friendly fuel
친환경 연료로 **전환되다**

1089

catastrophe
[kətǽstrəfi]

명 재앙

an environmental **catastrophe**
환경적인 **재앙**

1090

contamination
[kəntæ̀mənéiʃən]

명 오염
● contaminate 오염시키다, 더럽히다

to minimize **contamination**
오염을 최소화하다

1091

deforestation
[difɔ̀(ː)ristéiʃən]

명 삼림 벌채[파괴]

carbon emissions from **deforestation**
산림 벌채로 인한 탄소 배출량 수능

1092

eco-friendly
[iːkoufréndli]

형 환경친화적인

to consume **eco-friendly** products
환경친화적인 제품을 소비하다

1093

ecosystem
[ékousìstəm]

명 생태계

the marine **ecosystem**
해양 **생태계**

1094

litter
[lítər]

명 쓰레기
동 흐트러져 어지럽히다

significant issues of **litter** and waste disposal
쓰레기와 폐품 처리라는 중대한 문제

1095

radioactive
[rèidiouǽktiv]

형 방사능의, 방사성의
● radioactivity 방사능

radioactive waste
방사능 폐기물

⌗ **Phrasal Verbs**

1096

break off

1. 분리하다, 떼어내다 2. (갑자기) 중단하다; 끝내다

In ancient times, people **broke** tiny branches **off** trees to pick up hot food.
고대에는 사람들이 뜨거운 음식을 집기 위해 나무에서 작은 나뭇가지를 **떼어냈다**.

She **broke off** in the middle of a sentence.
그녀는 말을 하다가 도중에 **멈추었다**.

1097

call off

1. (계획 등을) 취소하다 2. 중지하다

The baseball game was **called off** because of heavy rain.
폭우로 인해 야구 경기는 **취소되었다**.

1098

come off

1. (붙어 있던 것이) 떨어지다 2. 이루어지다

The chewing gum stuck on my shoes didn't **come off**.
내 신발에 달라붙은 껌이 **떨어지지** 않았다.

⌗ Voca with **Multiple Meanings**

굵게 표시한 단어의 알맞은 의미를 각각 연결하시오.

1099 **desert** 몡[dézərt] 동[dizə́:rt]

1 사막	•	① Large numbers of soldiers **deserted**.
2 버리다	•	② to try to cross the **desert**
3 탈영[탈주]하다	•	③ to **desert** a friend in trouble

1100 **condition** [kəndíʃən]

1 (건강) 상태	•	① general living **conditions**
2 환경	•	② a **condition** of your contract
3 조건	•	③ to be in bad **condition**

ANSWER --
• **desert** 1-② 사막을 건너려고 시도하다 2-③ 곤경에 처한 친구를 버리다 3-① 수많은 병사들이 탈영했다. • **condition** 1-③ 상태가 나쁘다
2-① 일반적 생활 환경 3-② 계약 조건 중 하나

1101		
infect [infékt]	동 감염[전염]시키다 • infection 감염, 전염 • infectious 전염되는, 전염성의	the **infected** animal **감염된** 동물

1102		
insect [ínsekt]	명 곤충, 벌레	to kill an **insect** in the house 집안의 **벌레**를 죽이다 [EBS]

1103		
region [ríːdʒən]	명 지방, 지역 • regional 지방의, 지역의	the trade with this **region** 이 **지역**과의 무역

1104		
dew [djuː]	명 이슬	the morning **dew** 아침 **이슬**

1105		
flow [flou]	명 흐름 동 흐르다	good water **flow** 양호한 물의 **흐름**

1106		
freeze [friːz]	동 얼다; 얼리다; (두려움으로) 얼어붙다 명 (물가, 임금의) 동결 • freezing 몹시 추운; 영하의 • freezer 냉동고 • frozen 냉동된; 얼어붙은	to **freeze** when under threat 위협을 받을 때 **얼어붙다** [EBS]

1107		
influence [ínfluəns]	명 영향(력) 동 영향을 주다 • influential 영향력 있는	human **influence** on climate change 기후 변화에 미치는 인간의 **영향**

1108		
melt [melt]	동 녹다; 녹이다; (감정 등을) 누그러뜨리다	Icebergs that are **melting** drastically 급격히 **녹고** 있는 빙하들

1109		
remove [rimúːv]	동 제거하다 • removal 제거	to **remove** fish waste 어류 폐기물을 **제거하다**

1110

sunset
[sʌ́nsèt]

명 일몰, 해질녘

sunrise-to-**sunset** cycles
일출 **일몰** 주기 [모의]

1111

supply
[səplái]

동 공급하다
명 공급

a natural **supply** of clean water
깨끗한 물의 자연 **공급**

1112

thunder
[θʌ́ndər]

명 천둥
동 천둥이 치다

the god of **thunder**
천둥의 신

1113

beast
[biːst]

명 야수

the **beasts** of the field
들판의 **야수들**

1114

fellow
[félou]

명 동료, 친구
형 동료의

a **fellow** chimp
동료 침팬지

1115

fur
[fəːr]

명 털; 모피

the animal hunted for its **fur**
모피를 얻기 위해 사냥당하는 동물들

1116

scan
[skæn]

동 유심히 살피다; (대충) 훑어보다
명 정밀 검사

to **scan** leaves for any signs of prey
먹이의 흔적을 찾기 위해 나뭇잎을 **훑어보다**

1117

adapt
[ədǽpt]

동 적응하다; (책 등을) 각색하다
• adaptation 적응; 각색
• adaptive 적응할 수 있는, 적응성의

to **adapt** to their environments
그들의 환경에 **적응하다**

1118

adopt
[ədápt]

동 채택하다; 입양하다
• adoption 채택, 선정; 입양

to **adopt** the solution
해결책을 **채택하다**

혼동어휘

23

1119

landfill
[lǽndfil]

명 쓰레기 매립(지)

to be dumped in **landfills**
쓰레기 매립지에 버려지다

1120

landscape
[lǽndskèip]

명 풍경, 경치
동 조경(造景)하다, 경치를 꾸미다

the beautiful river **landscape**
아름다운 강의 **풍경**

1121

major
[méidʒər]

형 중요한, 주된
명 전공; 소령

major environmental problems
중요한 환경 문제

1122

pollute
[pəljúːt]

동 오염시키다
•pollution 오염; 공해

automobiles that **pollute** the air
공기를 **오염시키는** 자동차들

1123

preserve
[prizə́ːrv]

동 지키다, 보존하다
•preservation 보존
•preservative 방부제

to **preserve** nature
자연을 **보존하다**

1124

rainfall
[réinfɔ̀ːl]

명 강우(량)

the amount of **rainfall**
강우량 모의

1125

rainforest
[réinfɔ̀ːrist]

명 (열대) 우림

destruction in tropical **rainforests**
열대 **우림**의 파괴 모의

1126

scenery
[síːnəri]

명 경치, 풍경; 배경

to enjoy the beautiful **scenery**
아름다운 **경치**를 즐기다 모의

1127

tropical
[trápikəl]

형 열대의

the **tropical** regions of the Atlantic Ocean
대서양의 **열대** 지역

1128

ecology
[ikɑ́:lədʒi]

图 생태(계); 생태학
• ecological 생태계의; 생태학적인
• ecologist 생태학자

the **ecology** of the coast
해안 **생태계**

1129

biodiversity
[bàiədaivə́:rsəti]

图 생물의 다양성

a threat to **biodiversity**
생물의 다양성에 대한 위협 [모의]

1130

marine
[mərí:n]

图 바다의, 해양의 (= maritime)
图 해병대원

the effects of pollution on **marine**
mammals
해양 포유동물에게 미치는 오염의 영향

1131

arctic
[ɑ́:rktik]

图 북극 (지방)
图 북극의

the **Arctic** tundra
북극 툰드라 [EBS]

1132

bloom
[blu:m]

图 꽃이 피다
图 (관상용) 꽃; 한창(때), 전성기

red flowers that **bloom** at sunset
해 질 녘에 **피는** 빨간 꽃 [모의]

1133

blossom
[blɑ́səm]

图 꽃이 피다; (얼굴, 형편이) 좋아지다
图 (나무 전체에 핀) 꽃
• blossoming 개화(開花)

to **blossom** only once in twelve years
12년에 단 한 번만 **꽃이 피다** [모의]

1134

bush
[buʃ]

图 덤불; 오지

in dense **bush**
울창한 **덤불**에서

1135

simulate
[símjulèit]

图 ~한 체하다; 모의 실험하다
• simulation 가장, 흉내; 모의 실험,
시뮬레이션

to **simulate** conditions under the sea
바닷속의 상황을 **모의 실험하다**

1136

stimulate
[stímjələ̀it]

图 자극하다; 격려하다
• stimulation 자극, 격려; 흥분
• stimulus 《pl. stimuli》 자극제;
격려, 고무

to **stimulate** our senses
우리의 감각을 **자극하다**

혼동어휘

23

1137

rubbish
[rʌ́biʃ]

몡 쓰레기; 폐물

to be littered with **rubbish**
쓰레기가 널려 있다

1138

stink
[stiŋk]

동 악취를 풍기다
몡 악취

the **stink** of the polluted lake
오염된 호수의 **악취**

1139

barren
[bǽrən]

혱 황량한, 척박한

the huge **barren** deserts
거대하고 **황량한** 사막

1140

degrade
[digréid]

동 (질적으로) 저하시키다; 비하하다
●degradation 저하; 비하

to **degrade** the soil
토양의 질을 **저하시키다**

1141

deposit
[dipázit]

동 침전[퇴적]시키다; 예금하다
몡 침전[퇴적]물; 보증금; 입금

to **deposit** a layer of soil
토양층을 **쌓다**

1142

drastic
[drǽstik]

혱 급격한; 과감한
●drastically 급격히; 과감하게

a **drastic** change in temperature
급격한 기온 변화

1143

exterminate
[ikstə́ːrmənèit]

동 근절[몰살]하다, 모조리 없애버리다

to **exterminate** the rats
쥐를 **근절하다**

1144

glisten
[glísn]

동 반짝거리다

to **glisten** in the early afternoon sun
이른 오후의 햇빛을 받아 **반짝거리다**

1145

sewage
[súːidʒ]

몡 하수, 오물

organic matter from **sewage**
하수에서 나오는 유기물

× × **Phrasal Verbs**

1146

burn up

1. 완전히 타버리다 2. 몹시 열이 나다
Meteors **burn up** when they hit the Earth's atmosphere.
유성은 지구 대기와 충돌할 때 **완전히 타버린다**.

1147

call up

1. 불러일으키다 2. 소집하다, 징집하다
The sound of the ocean **called up** memories of my childhood.
바닷소리가 내 어린 시절의 기억들을 **불러일으켰다**.

1148

hold up

1. 떠받치다 2. (의견 등을) 떠받들다 3. 유지하다
Massive stone pillars are **holding up** the roof.
육중한 돌기둥들이 그 지붕을 **떠받치고** 있다.

× × Voca with **Multiple Meanings**

굵게 표시한 단어의 알맞은 의미를 각각 연결하시오.

1149 **ground** [graund]

1 땅 •	① **grounds** for complaint
2 《-s》 구내, 부지 •	② **ground** for planting crops
3 이유 •	③ to cover familiar **ground**
4 분야 •	④ the hospital **grounds**

1150 **school** [sku:l]

1 학교; 수업 •	① a **school** of fish
2 (학문, 예술 등의) 파, 학파 •	② to go to the same **school**
3 떼, 무리 •	③ the Socratic **school** of philosophy

ANSWER
• **ground** 1-② 곡식을 심을 수 있는 땅 2-④ 병원 구내 3-① 불평의 이유 4-③ 친숙한 분야를 다루다 • **school** 1-② 같은 학교에 다니다
2-③ 소크라테스파의 철학 3-① 물고기 떼

1151
rescue
[réskjuː]

동 구조하다
명 구조

to **rescue** the drowning man
물에 빠진 남자를 **구조하다**

1152
accident
[æksidənt]

명 사고; 우연
● accidental 우연한, 뜻밖의
● accidentally 우연히, 뜻밖에

a car **accident**
자동차 **사고**

1153
hazard
[hǽzərd]

명 위험, 위험 요소 (= danger)
● hazardous 위험한

to report the **hazard** to the staff
직원들에게 **위험 요소**를 알리다

1154
threat
[θret]

명 협박, 위협
● threaten 협박하다, 위협하다

to be a **threat** to people
사람들에게 **위협**이 되다

1155
trap
[træp]

명 덫
동 가두다

a deer with its leg in a **trap**
덫에 다리가 걸린 사슴 한 마리

1156
emergency
[imə́ːrdʒənsi]

명 비상 (사태)

to hear the town **emergency** siren
마을의 **비상** 사이렌 소리를 듣다

1157
escape
[iskéip]

동 피하다 (= avoid); 달아나다

to **escape** a disease
질병을 **피하다**

1158
flame
[fleim]

명 불길, 불꽃

a factory in smoke and **flame**
화염과 **불길**에 싸인 공장

1159
risk
[risk]

명 위험
동 위태롭게 하다
● risky 위험한

to take a **risk**
위험을 무릅쓰다

148

1160

sink
[siŋk]

동 가라앉다, 침몰하다
명 싱크대, 개수대

to **sink** to the bottom of the sea
바다 밑까지 **가라앉다**

1161

flood
[flʌd]

명 홍수
동 물에 잠기다, 침수되다

the worst **floods** and landslides
최악의 **홍수**와 산사태

1162

ash
[æʃ]

명 재, 잿더미

a pile of **ashes**
많은 양의 **잿더미**

1163

caution
[kɔ́ːʃən]

명 경고(문), 주의; 조심
동 경고하다, 주의시키다
• cautious 조심스러운, 신중한

to approach the danger zone with
extreme **caution**
극도로 **주의**를 기울여 위험 지역에 접근하다 [모의]

1164

challenge
[tʃǽlindʒ]

명 어려운 문제
동 이의를 제기하다; 도전하다
• challenging 도전적인, 도전의식을
 북돋우는

challenges of our times
우리 시대의 **어려운 문제들**

1165

earthquake
[ə́ːrθkwèik]

명 지진

earthquake damage
지진 피해

1166

disaster
[dizǽstər]

명 참사, 재난
• disastrous 처참한, 형편없는

to lead to **disaster**
재난으로 이어지다

1167

deep
[diːp]

형 (거리상) 깊은
부 깊게
• deepen 깊어지게 하다

in the **deep** sea
깊은 바닷속에서 [EBS]

1168

deeply
[díːpli]

부 매우; (정도가) 깊게

to be **deeply** shocked to hear about
the accident
그 사고에 대해 듣고서 **매우** 충격을 받다

24

1169		
alert [ələ́:rt]	형 경계하는; 기민한 동 (위험 등을) 알리다 • alertness 경계; 기민	to stay **alert** for any change in patients' conditions 환자들의 어떤 상태 변화에도 **방심하지 않고** 있다

1170		
beware [biwɛ́ər]	동 조심하다, 주의하다	to **beware** of undercooked food 설익은 음식을 **조심하다**

1171		
bleed [bli:d]	동 피를 흘리다, 피가 나다 • bloody 피투성이의	to begin **bleeding** internally 내부에서 **피가 나기** 시작하다 [EBS]

1172		
choke [tʃouk]	동 질식시키다; (목이) 메다, 잠기다 명 숨이 막힘	to almost **choke** to death after swallowing a fish bone 생선 가시를 삼키고 **질식하여** 죽을 뻔하다

1173		
confront [kənfrʌ́nt]	동 직면하다 • confrontation 대립, 대결	to **confront** a risky situation 위험한 상황에 **직면하다**

1174		
drown [draun]	동 익사시키다; 물에 빠져 죽다	to be **drowned** by the recent flood 최근의 홍수로 인해 **익사하다**

1175		
evacuate [ivǽkjuèit]	동 대피시키다; (건물을) 비우다 • evacuation 대피	to be **evacuated** as the hurricane approaches 허리케인이 다가옴에 따라 **대피하다**

1176		
expose [ikspóuz]	동 노출시키다; 폭로하다 • exposure 노출; 폭로	to be **exposed** to risk 위험에 **노출되다**

1177		
fatal [féitl]	형 치명적인 • fatality 사망자; 치사율	**fatal** diseases **치명적인** 질병

1178

misfortune
[misfɔ́ːrtʃən]

명 불운, 불행

to occur because of **misfortune**
불운으로 발생하다

1179

nasty
[nǽsti]

형 끔찍한; 못된

a **nasty** accident
끔찍한 사고

1180

overflow
[òuvərflóu]

동 범람하다; (수량이) 넘치다
명 범람; 넘침

The river in my town **overflowed**.
우리 마을의 강이 **범람했다**.

1181

shatter
[ʃǽtər]

동 산산이 부수다; 파괴하다

to **shatter** all the windows
모든 창문을 **산산이 부수다**

1182

toxic
[tάksik]

형 유독성의

to release **toxic** vapors
유독성의 증기를 방출하다

1183

toxin
[tάksin]

명 독소

unnecessary **toxins**
불필요한 **독소들**

1184

volcano
[vɑlkéinou]

명 화산
• volcanic 화산의, 화산 작용에 의한

super **volcanoes**
거대한 **화산들** EBS

1185

imperative
[impérətiv]

명 긴요한 것, 급선무; 《문법》 명령법
형 반드시 해야 하는

an economic **imperative**
경제적인 **급선무**

1186

imperious
[impíəriəs]

형 고압적인, 거만한

an **imperious** command
고압적인 명령

혼동어휘

24

1187

rehabilitate
[rìːhəbílətèit]

图 재활 치료를 하다; (명예를) 회복시
키다; (건물을) 복원시키다
● rehabilitation 사회 복귀, 갱생; 회복;
복원

to **rehabilitate** his shoulder
그의 어깨 **재활 치료를 하다**

1188

specimen
[spésəmən]

명 견본, 표본

to take blood **specimens** for analysis
분석을 위해 혈액 **표본**을 채취하다

1189

surgeon
[sə́ːrdʒən]

명 외과 의사

extraordinarily skilled **surgeons**
매우 숙련된 **외과 의사들**

1190

terminal
[tə́ːrminəl]

형 말기의; 구제불능의
명 터미널
● terminate 종료되다, 끝나다
● termination 종료, 종결

terminal cancer patients
말기의 암 환자들

1191

vaccine
[væksíːn]

명 (예방) 백신
● vaccinate 예방 접종을 하다
● vaccination 예방 접종

vaccine-preventable diseases
백신으로 예방 가능한 질병들 모의

1192

imminent
[ímənənt]

형 임박한

the **imminent** danger
임박한 위험

1193

magnitude
[mǽgnətjùːd]

명 규모; 중요도

earthquakes of various **magnitudes**
다양한 **규모의** 지진

1194

stun
[stʌn]

图 놀라게 하다; 기절[실신]시키다
● stunning 깜짝 놀랄; 멋진

to **stun** people throughout the world
전 세계의 사람들을 **놀라게 하다**

1195

vulnerable
[vʌ́lnərəbəl]

형 취약한, 연약한
● vulnerability 취약성; ~하기[받기] 쉬움

to be more **vulnerable** to landslides
산사태에 더 **취약하다**

× × **Phrasal Verbs**

1196

set out

1. 출발하다 2. 착수하다
The lifeguards launched their boat and **set out** toward the drowning person.
인명구조원들은 보트를 띄우고 물에 빠진 사람을 향해 **출발했다**.

1197

wipe out

1. 파괴하다 2. 녹초로 만들다
Unfortunately, whole villages were **wiped out** by the floods.
안타깝게도 모든 마을이 홍수로 인해 **파괴되었다**.

All that traveling has **wiped** me **out**.
그렇게 온통 돌아다니느라고 나는 **녹초가 되었다**.

1198

work out

1. (일이) 잘되어 가다 2. 운동하다
We cannot assure that everything will **work out** perfectly.
우리는 모든 것이 완벽하게 **잘되어 갈** 거라고 보장할 수 없다.

× × Voca with **Multiple Meanings**

굵게 표시한 단어의 알맞은 의미를 각각 연결하시오.

1199 **safe** [seif]

1 안전한 •
2 (행동, 계획 등이) 틀림없는; 확실한 •
3 금고 •

① to put her money in her **safe**
② **safe** to drink
③ a candidate **safe** to win the election

1200 **discharge** [distʃáːrdʒ]

1 (병원 등을) 떠나게 하다, 퇴원시키다 •
2 석방하다 •
3 (기체, 에너지 등을) 방출하다 •
4 (임무를) 수행하다 •

① clouds **discharging** electricity
② to be **discharged** from the hospital
③ to **discharge** your duties
④ to be **discharged** from prison

ANSWER -
• **safe** 1-② 마시기에 안전한 2-③ 당선이 확실한 후보자 3-① 그녀의 돈을 자신의 금고에 넣다 • **discharge** 1-② 병원에서 퇴원하다 2-④ 교도소에서 석방되다 3-① 전기를 방출하는 구름 4-③ 임무를 수행하다

1201		
arms [ɑːrmz]	몡 (특히 군대의) 무기	a military **arms** race 군사 **무기**[군비] 경쟁 EBS

1202		
defeat [difíːt]	동 물리치다, 패배시키다 몡 패배	to **defeat** his enemies by himself 그의 적들을 혼자 힘으로 **물리치다**

1203		
weapon [wépən]	몡 무기	to be a **weapon** of war 전쟁의 **무기**가 되다

1204		
sword [sɔːrd]	몡 검, 긴 칼	weapons such as **swords** **검** 같은 무기들

1205		
tragic [trǽdʒik]	혱 비극적인, 비극의 •tragedy 비극 (작품)	the **tragic** war **비극적인** 전쟁

1206		
arrow [ǽrou]	몡 화살; 화살표	a bow and **arrow** 활과 **화살**

1207		
attack [ətǽk]	몡 공격; 맹비난 동 공격하다; 맹비난하다	to **attack** his enemies 그의 적들을 **공격하다**

1208		
clash [klæʃ]	몡 충돌 동 맞붙다	the occasional **clash** between them 가끔 있는 그들의 **충돌**

1209		
enemy [énəmi]	몡 적, 적군	evil **enemies** in action movies 액션 영화의 악랄한 **적들**

1210

warrior
[wɔ́:riər]

명 전사, 무사

the brave **warriors**
용감한 **전사들**

1211

bomb
[bɑm]

동 폭격하다
명 폭탄

to **bomb** Pearl Harbor
진주만을 **폭격하다**

1212

burst
[bəːrst]

동 터지다, 파열하다; 갑자기 ~하다
명 파열

bursting bombs and gunfights
터지는 폭탄들과 총격전

1213

invade
[invéid]

동 침략하다
- **invader** 침입자, 침략자
- **invasion** 침입, 침략; 침해
- **invasibility** 침입력

to **invade** their domain
그들의 영역을 **침략하다**

1214

military
[mílitèri]

형 군사의, 무력의
명 군대; 군사

a **military** point of view
군사적 시각

1215

navy
[néivi]

명 해군
- **naval** 해군의

the U.S. **Navy**
미 **해군**

1216

shoot
[ʃuːt]

동 (총 등을) 쏘다; (영화, 사진을) 촬영하다
명 사격, 발사; 영화[사진] 촬영

to try to **shoot** him
그를 **쏘려고** 시도하다

1217

explode
[iksplóud]

동 폭발하다; 폭파시키다; 폭증하다
- **explosion** 폭발, 폭파; 급증
- **explosive** 폭발성의; 폭발적인; 폭발물

to be afraid that the bomb might **explode**
폭탄이 **폭발할**까 봐 두려워하다

25

1218

explore
[iksplɔ́:r]

동 탐험하다; 탐구하다
- **exploration** 탐험, 답사; 탐구
- **explorer** 탐험가, 답사자; 탐구자

to land on twelve planets to **explore**
탐험하기 위해 12개의 행성에 착륙하다

혼동 어휘 어휘

1219

abolish
[əbáliʃ]

동 폐지하다
● abolishment 폐지

to **abolish** wars
전쟁을 **폐지하다**

1220

admiral
[ǽdmərəl]

명 해군 장성, 제독

the elderly **admiral**
나이 든 **제독**

1221

armor
[ɑ́ːrmər]

명 갑옷

to wear **armor** in battle
전투에서 **갑옷**을 입다

1222

bullet
[búlit]

명 총알, 탄환

to be wounded by an enemy **bullet**
적군의 **총알**에 부상을 입다

1223

cannon
[kǽnən]

명 대포

the sound of **cannons** firing
대포를 발사하는 소리

1224

casualty
[kǽʒuəlti]

명 사상자

a **casualty** of war
전쟁의 **사상자**

1225

combat
명[kámbæt]
동[kəmbǽt], [kámbæt]

명 전투, 싸움
동 싸우다

intense **combat**
치열한 **전투**

1226

corps
[kɔːr]

명 군단, 부대; 단체, 집단

the Marine **Corps**
(미국) 해병**대**

1227

foe
[fou]

명 적수; 원수

to select his **foe** randomly
그의 **적수**를 무작위로 선택하다

1228

haunt
[hɔːnt]

图 (불쾌한 생각 등이) 계속 떠오르다; (유령 등이) 출몰하다

to be **haunted** by images of death and destruction
죽음과 파괴의 잔상들에 **시달리다**

1229

implement
[ímpləmənt]

图 실행하다, 시행하다
• implementation 실행, 시행

to **implement** an effective training program
효과적인 훈련 프로그램을 **시행하다**

1230

martial
[máːrʃəl]

휑 전쟁의; 군대의; 호전적인

to violate **martial** rule
군대의 법을 위반하다

1231

retreat
[riːtríːt]

图 후퇴하다; 물러서다
몡 후퇴; 물러섬

to **retreat** back down the mountain
산 아래로 **후퇴하다**

1232

spear
[spiər]

몡 창(槍), 투창

to be armed with **spears** and shields
창과 방패로 무장하다

1233

tactic
[tǽktik]

몡 ((-s)) 전술; 전략, 작전
• tactical 전술적인; 전략적인

to change their **tactics** to defeat the enemy
적군을 물리치기 위해 자신들의 **전술**을 바꾸다

1234

veteran
[vétərən]

몡 참전 용사; 베테랑, 전문가

veterans who experienced intense combat
격렬한 전투를 경험한 **참전 용사들**

1235

numerical
[njuːmérikəl]

휑 수적인

a **numerical** advantage
수적 우위

1236

numerous
[njúːmərəs]

휑 많은

numerous trucks
많은 트럭들

혼동어휘

25

1237

defy
[difái]

동 거역하다, 반항하다
● defiance 반항, 저항

to **defy** the Japanese Army
일본군에 **저항하다**

1238

dispatch
[dispǽtʃ]

동 보내다; 파견하다
명 발송; 파견

to be **dispatched** to the war zone
전쟁 지역으로 **파견되다**

1239

fort
[fɔːrt]

명 요새 (= fortress), 보루
● fortify 요새화하다; 강화하다

to capture the **fort** after a long battle
오랜 전투 끝에 **요새**를 점령하다

1240

proclaim
[proukléim]

동 선포하다, 선언하다

to **proclaim** war
전쟁을 **선포하다**

1241

raid
[reid]

동 습격하다
명 습격

to **raid** the homes of other ants
다른 개미들의 집을 **습격하다**

1242

siege
[siːdʒ]

명 포위 (공격)

siege tactics
포위 전법

1243

surrender
[səréndər]

동 항복하다, 굴복하다
명 항복, 굴복

to raise the white flag in **surrender**
항복의 표시로 백기를 들다

1244

counterattack
[káuntərətæ̀k]

명 역습, 반격
동 역습하다, 반격하다

to launch a fierce **counterattack**
맹렬한 **역습**을 개시하다

1245

counteract
[kàuntərǽkt]

동 (악영향에) 대응하다;
　 (효력을) 상쇄하다
● counteraction 반작용; 중화 작용

to **counteract** the effects of tension
긴장감이 초래하는 영향에 **대응하다**

⚹⚹ **Phrasal Verbs**

1246

go over

1. 검토하다 2. 복습하다
You should **go over** your report and correct any mistakes.
너는 네 보고서를 **검토해서** 어떤 실수라도 바로잡아야 한다.

1247

take over

(책임, 임무 등을) 넘겨받다, 이어받다
Peter tries to find the person who can **take over** his work.
Peter는 자신의 일을 **넘겨받을** 수 있는 사람을 찾으려고 한다.

1248

turn over

1. 뒤집다 2. (권리, 책임 등을) 넘겨주다
I need to **turn over** my position to a replacement.
나는 내 직무를 후임자에게 **넘겨줘야** 한다.

⚹⚹ Voca with **Multiple Meanings**

굵게 표시한 단어의 알맞은 의미를 각각 연결하시오.

1249 **bear** [bɛər]

1 참다, 견디다 •
2 (책임 등을) 떠맡다 •
3 (감정을) 품다, 갖다 •
4 가져가다, 가져오다 •
5 (아이를) 낳다; 열매를 맺다 •

• ① to **bear** the pain quietly
• ② to **bear** no resentment towards them
• ③ three people **bearing** gifts
• ④ to **bear** young in the spring
• ⑤ to **bear** the responsibility

1250 **shot** [ʃɑt]

1 발사, 발포 •
2 슛, 던지기 •
3 사진, 촬영 •
4 시도 •
5 주사 •

• ① to score the winning **shot**
• ② to fire a **shot**
• ③ a flu **shot**
• ④ a close-up **shot**
• ⑤ to give it a **shot**

ANSWER --
• **bear** 1-① 통증을 조용히 견디다 2-⑤ 책임을 지다 3-② 그들에게 억울한 마음을 갖지 않다 4-③ 선물을 가지고 온 세 사람 5-④ 봄에 새끼를 낳
다 • **shot** 1-② 발포하다 2-① 결승골을 넣다 3-④ 근접 (촬영) 사진 4-⑤ 한번 시도해 보다 5-③ 독감 주사

25

1251

attention
[əténʃən]

명 주의, 주목; 관심; 보살핌, 돌봄
- attentive 주의 깊은, 세심한
- attendance 출석, 참석
- attendant 참석자; 종업원; 수행원

to pay **attention** to one thing
한 가지에 **주의**를 기울이다

1252

aware
[əwɛ́ər]

형 ~을 알고 있는
- awareness 인식, 자각

to be **aware** of the importance
중요성을 **알고 있다**

1253

concentrate
[kánsəntrèit]

동 집중하다; 농축하다
- concentration 집중; 농도

to **concentrate** their energies on a particular task
그들의 에너지를 특정 과업에 **집중하다**

1254

concept
[kánsept]

명 개념
- conceptual 개념상의

the basic **concept**
기본적 **개념**

1255

imagination
[imǽdʒənéiʃən]

명 상상(력)
- imagine 상상하다

with our **imaginations**
우리의 **상상력**으로

1256

sense
[sens]

명 감각; 느낌; 분별력
동 감지하다

the **sense** of realism
사실적인 **느낌**

1257

discover
[diskʌ́vər]

동 발견하다
- discovery 발견(된 것)

to **discover** a passion
열정을 **발견하다**

1258

suppose
[səpóuz]

동 추정하다, 추측하다; 가정하다

to **suppose** a product is made up of five modules
제품이 5개의 모듈로 구성되어 있다고 **가정하다**

EBS

1259

viewpoint
[vjú:pɔ̀int]

명 관점, 시각

from the **viewpoint** of the elite
엘리트 계층의 **관점**에서

1260

bother
[báðər]

[동] 신경 쓰다; 일부러 ~하다;
귀찮게 하다
● bothersome 귀찮은, 성가신

details to **bother** about in his pursuit
of knowledge
그의 지식 추구에서 **신경 써야** 할 세부 사항들
EBS

1261

mental
[méntl]

[형] 정신의, 마음의
● mentality 사고방식

a **mental** and physical state
정신과 육체적 상태

1262

thoughtful
[θɔ́ːtfəl]

[형] 사려 깊은; 배려심 있는;
생각에 잠긴

under the leadership of a **thoughtful**
teacher
사려 깊은 스승의 지도 아래 수능

1263

recognize
[rékəgnàiz]

[동] 알아보다; 인정하다
● recognition 알아봄, 분간; 인정

to **recognize** the power of music
음악의 힘을 **알아보다**

1264

nonsense
[nánsens]

[명] 터무니없는 생각; 허튼소리
● nonsensical 엉터리의, 황당무계한

It is clear **nonsense** to say that ...
~라고 말하는 것은 명백한 **허튼소리**이다 모의

1265

recall
[rikɔ́ːl]

[동] 기억해 내다; 생각나게 하다
[명] 기억; 회수

to **recall** a piece of information
한 가지 정보를 **기억해 내다**

1266

remind
[rimáind]

[동] 상기시키다, 생각나게 하다

to **remind** you of it
당신에게 그것을 **상기시키다**

1267

childish
[tʃáildiʃ]

[형] 유치한; 어린애 같은

a **childish** impulse
유치한 충동 EBS

1268

childlike
[tʃáildlàik]

[형] 어린애다운, 순진한, 천진한

to have a **childlike** innocence
어린애다운 천진난만함을 갖고 있다

26

휘 어 동어한 회

1269

presume
[prizúːm]

동 추정하다; (사실로) 여기다
● presumption 추정, 가정
● presumably 아마, 생각건대

to **presume** her to be dead
그녀가 사망했다고 **추정하다**

1270

perplex
[pərpléks]

동 당혹케 하다, 난처하게 하다
● perplexed 당혹스러운, 난처한

to be **perplexed** by her response
그녀의 반응에 **당혹하다**

1271

psychologist
[saikálədʒist]

명 심리학자
● psychology 심리학; 심리 (상태)
● psychological 심리적인, 정신적인

a great **psychologist**
위대한 **심리학자**

1272

recollect
[rèkəlékt]

동 기억해 내다, 생각해 내다 (= recall)

to **recollect** what happened
무슨 일이 있었는지 **생각해 내다**

1273

reluctant
[rilʌ́ktənt]

형 꺼리는, 마음 내키지 않는
● reluctance 꺼려함, 싫음

reluctant to disclose the inner self
내적 자아를 드러내는 것을 **꺼려하는**

1274

stereotype
[stériətàip]

명 고정관념
동 고정관념을 형성하다

gender role **stereotypes**
성 역할의 **고정관념**

1275

subconscious
[sʌ̀bkánʃəs]

형 잠재의식적인, 어렴풋이 의식하는
명 잠재의식

Music works on the **subconscious**.
음악은 **잠재의식적으로** 작용한다. 모의

1276

sharpen
[ʃɑ́ːrpən]

동 날카롭게 하다; 분명하게 하다

to **sharpen** our critical judgments
우리의 비판적인 판단을 **날카롭게 하다**

1277

signify
[sígnəfài]

동 의미하다, 나타내다; 중요하다

to **signify** positive emotion
긍정적인 감정을 **의미하다**

1278		
evoke [ivóuk]	동 떠올리게 하다; (감정, 기억을) 환기시키다	to **evoke** positive images 긍정적인 이미지를 **떠올리게 하다**

1279		
activate [ǽktəvèit]	동 작동시키다; 활성화시키다 ● activation 활성화	to **activate** background knowledge 배경 지식을 **활성화시키다**

1280		
classify [klǽsəfài]	동 분류하다, 구분하다 ● classification 분류; 유형	to **classify** word meanings 단어의 의미를 **구분하다**

1281		
refrain [rifréin]	동 삼가다, 자제하다 명 불평; 후렴	to **refrain** from telling him what I thought 그에게 내가 생각한 바를 말하는 것을 **자제하다**

1282		
tackle [tǽkl]	동 (힘든 문제와) 씨름하다; 《스포츠》 태클을 걸다	to **tackle** multiple tasks 여러 가지 작업과 **씨름하다**

1283		
engage [ingéidʒ]	동 (주의, 관심을) 끌다; 고용하다; 참여[관여]하다 ● engaged 약혼한; ~하고 있는 ● engagement 약속; 약혼; 고용; 참여, 관여	to **engage** our sense of touch 우리의 촉각을 **사로잡다**

1284		
exhaust [igzɔ́:st]	동 지치게 만들다; 고갈시키다 명 배기가스 ● exhausted 매우 지친; 고갈된, 다 써버린 ● exhaustion 기진맥진; 고갈, 다 써버림	to **exhaust** ourselves 우리 스스로를 **지치게 만들다**

1285		
intend [inténd]	동 생각하다, 의도하다; 의미하다	to **intend** to express our feelings 우리의 감정을 표현하려고 **생각하다**

1286		
intent [intént]	명 의도 형 몰두하는, 열중하는 ● intention 의도, 목적 ● intentional 의도적인, 고의로 한	with good **intent** 좋은 **의도**를 갖고

혼동어휘 26

1287

implicit
[implísət]

〔형〕암묵적인; 내포된

an **implicit** promise of loyalty
암묵적인 충성의 약속

1288

soothe
[suːð]

〔동〕달래다; 누그러뜨리다

to **soothe** our negative feelings
우리의 부정적인 감정을 **진정시키다**

1289

internalize
[intə́ːrnəlàiz]

〔동〕내면화하다
● internal 내부의; 체내의

to **internalize** the educators' beliefs
그 교육자들의 신념을 **내면화하다**

1290

envision
[invíʒən]

〔동〕상상하다; 마음에 그리다

to **envision** future situations
미래의 상황을 **상상하다**

1291

misconception
[mìskənsépʃən]

〔명〕오해

a common **misconception**
흔한 **오해**

1292

ponder
[pándər]

〔동〕숙고하다, 곰곰이 생각하다

to **ponder** how to improve the students' abilities
학생들의 능력을 향상시킬 방법을 **숙고하다**

1293

speculate
[spékjulèit]

〔동〕추측[짐작]하다; 투기하다
● speculation 추측, 짐작; 투기

to **speculate** on the origin of the universe
인류의 기원을 **추측하다**

1294

resort
[rizɔ́ːrt]

〔명〕의존; 휴양지
〔동〕의존하다

to **resort** to what is familiar
익숙한 것에 **의존하다**

1295

legitimate
〔형〕[lidʒítəmət] 〔동〕[lidʒítəmèit]

〔형〕타당한; 법률(상)의; 합법적인
〔동〕합법화하다, 정당화하다

a **legitimate** view
타당한 견해

1296	
come up with	1. 생각해 내다 2. 제시[제안]하다 Doctors should **come up with** a treatment based on the root causes of a disease. 의사들은 병의 근본 원인에 근거한 치료법을 **생각해 내야** 한다.
1297	
keep up with	1. 따라잡다, 뒤처지지 않다 2. 알다, 알게 되다 The other runners struggled to **keep up with** the front-runner. 다른 주자들은 선두주자를 **따라잡기** 위해 분투하였다.
1298	
put up with	참다, 견디다 I don't know how he **puts up with** their constant complaining. 나는 그가 어떻게 그들의 계속되는 불평을 **견디는지** 모르겠다.

× × Voca with **Multiple Meanings**

굵게 표시한 단어의 알맞은 의미를 각각 연결하시오.

1299 **spot** [spɑt]

1 (작은) 점	•	① to **spot** the difference between them
2 얼룩	•	② some red **spots** on my arms
3 발진, 뽀루지	•	③ a quiet **spot**
4 장소, 지점	•	④ to be covered with **spots** of mud
5 알아채다, 찾아내다	•	⑤ a dark **spot**

1300 **attend** [əténd]

1 참석하다	•	① to **attend** the lecture
2 (~에) 다니다	•	② the ritual that **attends** the birth of a child
3 간호하다	•	③ to **attend** a school in the city
4 수반되다	•	④ to be **attended** by nurses

ANSWER
• **spot** 1-⑤ 검은 점 2-④ 진흙 얼룩으로 뒤덮이다 3-② 내 팔의 붉은 발진 4-③ 조용한 장소 5-① 그들 간의 차이점을 알아채다
• **attend** 1-① 강의에 참석하다 2-③ 도시의 학교에 다니다 3-④ 간호사의 간호를 받다 4-② 아기의 탄생에 수반되는 의식

1301

alarm
[əlά:rm]

명 불안, 공포; 경보(기)
동 불안하게 만들다
• alarmed 불안해하는, 두려워하는
• alarming 불안한, 두려운

to cause unnecessary **alarm** among people
사람들 사이에 불필요한 **불안**을 야기하다

1302

nervous
[nə́:rvəs]

형 불안한, 초조한

to get very **nervous**
긴장을 많이 하다

1303

chaos
[kéiɑs]

명 혼돈, 혼란
• chaotic 혼돈[혼란] 상태인

in the **chaos** and uncertainty of adolescence
사춘기의 **혼란**과 불확실성 속에서 EBS

1304

confuse
[kənfjú:z]

동 혼란스럽게 하다
• confused 혼란스러워하는
• confusion 혼동, 혼란

to feel **confused** by the uncertainty
불확실성으로 인해 **혼란스러워하다**

1305

counsel
[káunsəl]

동 (직업적인) 조언을 하다; 충고하다
• counseling 상담, 조언
• counselor 상담사, 카운슬러

a new program to **counsel** alcoholics
알코올 중독자에게 **조언을 해주는** 새 프로그램

1306

concern
[kənsə́:rn]

동 ~에 관련되다; 걱정하게 하다; 관심 갖다
명 걱정, 염려
• concerning ~에 관련된, ~에 관한

concerns about freshness
신선도에 관한 **염려**

1307

curious
[kjúəriəs]

형 궁금해하는; 호기심이 많은
• curiosity 호기심

to be **curious** about the test results
시험 결과에 대해 **궁금해하다**

1308

dull
[dʌl]

동 둔해지다; 무디게 하다
형 둔한; 따분한

to **dull** their sense of smell
그들의 후각을 **무디게 하다**

1309

fear
[fiər]

명 공포, 두려움
동 두려워하다

without any **fear**
어떤 **두려움**도 없이

1310

horror
[hɔ́:rər]

몡 공포
- horrible 소름 끼치는, 무서운, 끔찍한
- horrify 소름 끼치게 하다, 무섭게 하다

to feel shock or **horror**
충격이나 **공포**를 느끼다

1311

illusion
[ilú:ʒən]

몡 환상, 환각; 오해, 착각

many optical **illusions**
많은 **착시 현상**

1312

wild
[waild]

톙 야생의; 자연 그대로의; 격렬한

wild animals
야생 동물

1313

nightmare
[náitmɛ̀ər]

몡 악몽

to become everyone's worst
nightmare
모두에게 최악의 **악몽**이 되다 [모의]

1314

panic
[pǽnik]

몡 극심한 공포
동 당황하여 어쩔 줄 모르다

to try not to **panic**
당황하지 않으려고 애쓰다 [EBS]

1315

state
[steit]

몡 상태; 국가; (미국, 호주 등의) 주(州)
동 말하다; 쓰다
- statement 성명(서), 진술

a confused **state**
혼란스러운 **상태**

1316

relief
[rilí:f]

몡 완화; 위안
- relieve (고통, 문제 등을) 완화시키다,
 덜어주다

the pleasant **relief**
기분 좋은 **위안**

1317

desire
[dizáiər]

동 바라다, 원하다
몡 바람; 갈망
- desirous 바라는, 원하는

the **desire** for success
성공에 대한 **갈망**

1318

desirable
[dizáiərəbl]

톙 바람직한, 호감 가는

the **desirable** standard
바람직한 기준

혼동어휘

27

1319
stable
[stéibl]

형 안정적인; 차분한
명 마구간
- stability 안정(감)
- stabilize 안정되다; 안정시키다

emotionally **stable** people
감정적으로 **안정적인** 사람들

1320
automatic
[ɔ̀:təmǽtik]

형 자동적인; 무의식적인

automatic reactions
자동적인 반응들

1321
channel
[tʃǽnəl]

명 (텔레비전 등의) 채널; 경로

to open up new **channels** of awareness
인식의 새로운 **경로**를 열다

1322
cognitive
[ká:gnətiv]

형 인지의, 인식의
- cognition 인지, 인식

to develop **cognitive** skills
인지적인 능력을 발달시키다

1323
coincidence
[kouínsidəns]

명 우연의 일치
- coincide (생각, 의견 등이) 일치하다; 동시에 일어나다

a number of **coincidences**
많은 **우연의 일치**

1324
deceive
[disí:v]

동 속이다, 기만하다
- deception 속임, 기만
- deceit 사기, 거짓말

to **deceive** ourselves
우리 자신을 **속이다**

1325
ego
[í:gou]

명 자아; 자부심, 자존심

a healthy **ego**
건강한 **자아**

1326
fade
[feid]

동 희미해지다; 서서히 사라지다

to **fade** with each passing day
날이 지나갈 때마다 **희미해지다**

1327
grasp
[græsp]

동 파악하다; 꽉 잡다

to **grasp** what something means to them
어떤 것이 그들에게 의미하는 바를 **파악하다**

1328

infer
[infə́:r]

동 추론하다, 추측하다
• inference 추론, 추측

to **infer** how they feel
그들이 어떻게 느끼는지 **추론하다**

1329

insane
[inséin]

형 제정신이 아닌, 미친
• insanity 정신 이상; 미친 짓

to be slowly going **insane**
서서히 **미쳐**가다

1330

isolate
[áisəlèit]

동 고립시키다, 격리하다; 분리하다
• isolation 고립, 격리; 분리

to feel himself **isolated**
그 자신이 **고립된** 것을 느끼다

1331

motive
[móutiv]

명 동기, 이유

to explain their **motives**
그들의 **동기**를 설명하다

1332

nerve
[nə:rv]

명 신경; 긴장, 불안

a group of **nerve** cells
신경 세포군 [모의]

1333

inward
[ínwərd]

형 마음속의; 내부의
(↔ outward 외부의; 밖으로)
부 마음속으로; 안으로 (= inwards)

to encourage students to look
inward for inspiration
학생들에게 영감을 얻으려면 **내면**을 보라고 장려
하다

1334

perceive
[pərsíːv]

동 감지하다, 인식하다, 지각하다
• perception 인지, 지각
• perceptive 통찰력 있는; 지각의

to **perceive** it as something unreal
그것을 비현실적인 것으로 **인식하다**

1335

memorable
[mémərəbl]

형 기억할 만한, 인상적인
• memorize 기억하다, 암기하다

to enjoy the **memorable** victory
기억할 만한 승리를 즐기다 [모의]

1336

memorial
[məmɔ́ːriəl]

명 기념비
형 기념하기 위한, 추모의

the dedication of the **memorial**
기념비 헌정

혼동어휘

심화 VOCA

1337

nostalgia
[nɑstǽldʒiə]

명 향수(鄕愁)
- nostalgic 향수(鄕愁)의, 옛날을 그리워하는

to provide a sense of **nostalgia**
향수를 느끼게 하다

1338

spontaneous
[spɑntéiniəs]

형 자발적인; 자연스러운
- spontaneously 자발적으로; 자연스럽게
- spontaneity 자발(성); 자연스러움

a **spontaneous** reaction
자연스러운 반응

1339

prone
[proun]

형 ~하는 경향이 있는; ~하기 쉬운

prone to misplacing their keys
열쇠를 제자리에 두지 않는 **경향이 있는**

1340

maladaptive
[mæ̀lədǽptiv]

형 부적응의, 적응성이 없는

to lead to **maladaptive** behaviors
부적응 행동들로 이어지다

1341

amoral
[eimɔ́ːrəl]

형 도덕관념이 없는

an **amoral** act
도덕관념이 없는 행동

1342

contemplate
[kɑ́ntəmplèit]

동 고려하다; 심사숙고하다; 응시하다
- contemplation 사색, 명상; 응시

the time to **contemplate**
심사숙고할 시간

1343

implant
[implǽnt]

동 (생각, 태도 등을) 심다;
《의학》 (장기, 피부 등을) 이식하다

to **implant** a stereotype
고정 관념을 **심다**

1344

impulse
[ímpʌls]

명 충동
- impulsive 충동적인

a natural **impulse**
자연 발생적인 **충동**

1345

indulge
[indʌ́ldʒ]

동 마음껏 하다; 충족시키다
- indulgent 멋대로 하게 하는; 관대한

to **indulge** fantasies of violence
폭력에 대한 환상을 **충족시키다**

** Phrasal Verbs

1346
come around

1. (정기적으로) 돌아오다 2. 정신이 들다 3. 방문하다
I always have mixed feelings when the end of the school year **comes around**.
나는 학년 말이 **돌아오면** 항상 시원섭섭하다.

1347
hang around

1. 어슬렁거리다, 서성거리다 2. 어울려 다니다[지내다]
Since I'd waited for Evan for 2 hours, I was getting sick of **hanging around**.
나는 Evan을 2시간 동안 기다렸기 때문에 **서성거리는** 것이 싫증 나고 있었다.
Don't **hang around** with them any more.
그들과 더 이상 **어울려 다니지** 마라.

1348
turn around

1. 몸을 돌리다 2. (의견, 태도 등이) 바뀌다 3. (시장, 경제 등이) 호전되다
The man **turned around** and said, "Oh, you'd better keep the change."
그 남자가 **몸을 돌려서** 말했다. "아, 잔돈은 괜찮아요."

** Voca with **Multiple Meanings**

굵게 표시한 단어의 알맞은 의미를 각각 연결하시오.

1349 **well** [wel]

1 잘, 좋게 •
2 건강한 •
3 우물 •

① to feel **well** lately
② to get water from a **well**
③ to sleep **well**

1350 **plain** [plein]

1 분명한 •
2 솔직한, 있는 그대로의 •
3 무늬 없는, 꾸미지 않은 •
4 평지, 평원 •

① to become **plain** what the problem is
② a **plain** wooden table
③ the vast **plains** of central China
④ the **plain** truth

ANSWER --
• **well** 1-③ 잘 자다 2-① 최근에 몸 상태가 좋다 3-② 우물에서 물을 얻다 • **plain** 1-① 무엇이 문제인지 분명해지다 2-④ 있는 그대로의 진실
3-② 아무 장식이 없는 나무 탁자 4-③ 중국 중부의 광활한 평원

27

필수 VOCA

1351

approve
[əprú:v]

동 찬성하다; 승인하다
(↔ disapprove 찬성하지 않다)
● approval 찬성; 승인

to **approve** of the child's play
아이가 노는 것을 **허락하다**

1352

accept
[əksépt]

동 받아들이다; 수락하다
● acceptable 받아들일 수 있는
● acceptance 수락

to **accept** the position
그 자리를 **수락하다**

1353

acknowledge
[əknálidʒ]

동 (사실로) 인정하다; 감사를 표하다
● acknowledg(e)ment 인정; 감사

to **acknowledge** that he's followed a poor plan
그가 형편없는 계획을 따른 것을 **인정하다**

1354

agree
[əgrí:]

동 동의하다; 찬성하다
● agreement 동의, 합의; 승낙

to **agree** with you
당신에게 **동의하다**

1355

blame
[bleim]

동 비난하다; 탓하다
명 책임; 탓

to **blame** the other person
다른 사람을 **비난하다**

1356

bless
[bles]

동 축복하다

to **bless** their marriage
그들의 결혼을 **축복하다**

1357

nod
[nɑd]

동 (고개를) 끄덕이다

to **nod** in agreement
동의하여 **끄덕이다**

1358

obey
[oubéi]

동 복종하다, 따르다
(↔ disobey 거역하다)
● obedience 복종, 순종
● obedient 복종하는, 순종적인

to **obey** the law without exception
예외 없이 법을 **따르다**

1359

oppose
[əpóuz]

동 반대하다
● opponent 반대자; (게임 등의) 상대

to **oppose** the plans
계획에 **반대하다**

1360

prefer
[prifə́:r]

동 선호하다
- preference 선호(도); 선호되는 것
- preferable 선호되는; 더 좋은

to **prefer** not to work overtime
초과 근무를 하지 않는 것을 **선호하다**

1361

recommend
[rèkəménd]

동 추천하다; 권고하다
- recommendation 추천(서); 권고

to follow the **recommended** advice
권고된 조언을 따르다

1362

refuse
[rifjú:z]

동 거절하다, 거부하다
- refusal 거절, 거부

to **refuse** to intervene
개입하기를 **거부하다**

1363

resist
[rizíst]

동 저항하다, 반대하다; 견디다
- resistance 저항(력), 반대
- resistant 저항하는, 반대하는; ~에 잘 견디는
- resistible 저항할 수 있는

to **resist** change
변화에 **저항하다**

1364

allow
[əláu]

동 허락하다, 허가하다
- allowance 허락, 허가; 용돈

to **allow** someone to watch a video
누군가가 비디오를 보도록 **허락하다**

1365

suggest
[sədʒést]

동 제안하다; 암시하다, 시사하다
- suggestion 제안; 암시, 시사

to **suggest** to the coach a new way of practice
코치에게 새로운 연습 방법을 **제안하다** EBS

1366

represent
[rèprizént]

동 대표하다; 나타내다
- representative 대표(자), (판매) 대리인; 대표하는
- representation 대표, 대리; 표현, 묘사

to **represent** the views of others
다른 이들의 관점을 **나타내다**

1367

affect
[əfékt]

동 (~에) 영향을 미치다

to **affect** our health
우리의 건강에 **영향을 미치다**

1368

effect
[ifékt]

명 영향, 효과; 결과

the **effects** of caffeine
카페인의 **효과**

1369

assent
[əsént]

图 동의하다, 찬성하다
图 동의, 찬성

to **assent** to the terms of the contract
계약 조건에 **동의하다**

1370

assure
[əʃúər]

图 장담하다, 보장하다; 확신하다
• assurance 장담, 보장; 확신

to **assure** them that there is no danger of war
그들에게 전쟁의 위험이 없다고 **장담하다** [EBS]

1371

bias
[báiəs]

图 편견, 편향
• biased 편견을 가진, 치우친

a good example of selection **bias**
선택 **편향**의 좋은 예

1372

compromise
[kámprəmàiz]

图 타협하다, 절충하다
图 타협, 절충

a **compromise** with his father
그의 아버지와의 **타협**

1373

consent
[kənsént]

图 동의; 합의
图 동의하다; 합의하다
• consensus 합의

without your **consent**
당신의 **동의** 없이

1374

contrary
[kántreri]

图 (~와는) 반대되는
图 반대되는 것

contrary to popular Western belief
대중적인 서구의 믿음과는 **반대되는**

1375

disregard
[dìsrigá:rd]

图 무시하다, 경시하다
图 무시, 경시

disregard for his dedication
그의 헌신에 대한 **무시**

1376

evaluate
[ivǽljuèit]

图 평가하다, 감정하다
• evaluation 평가, 감정

to **evaluate** one set of ideas
한 세트의 아이디어를 **평가하다**

1377

grant
[grænt]

图 승인하다, 허락하다
图 보조금

to be officially **granted**
공식적으로 **승인되다**

1378

imply
[implái]

图 암시하다, 시사하다
- implication 암시, 시사; 함축

what people were **implying**
사람들이 **암시하고** 있었던 것

1379

justify
[dʒʌstifài]

图 정당화하다
- justification 정당화; 정당한 이유

to **justify** your failure
당신의 실패를 **정당화하다**

1380

prejudice
[prédʒudis]

图 편견
图 편견을 갖게 하다

prejudices against women
여성에 대한 **편견**

1381

standpoint
[stǽndpɔ̀int]

图 관점, 견지

from a purely technical **standpoint**
순전히 기술적인 **관점**에서

1382

suspend
[səspénd]

图 매달다; 보류하다; 정직[정학]시키다
- suspension 보류, 연기; 정직, 정학
- suspense 긴장감; 불안, 걱정

to **suspend** judgment for a while
잠시 판단을 **보류하다**

1383

subjective
[səbdʒéktiv]

图 주관적인; 개인의, 개인적인

higher levels of **subjective** well-being
and self-esteem
더 높은 수준의 **주관적** 행복과 자기 존중 [EBS]

1384

consider
[kənsídər]

图 고려하다

to **consider** values and cultural
factors
가치와 문화적 요인을 **고려하다**

1385

considerable
[kənsídərəbl]

图 상당한, 많은
- considerably 상당히, 많이

considerable amounts of time
상당한 시간

1386

considerate
[kənsídərit]

图 사려 깊은; 이해심이 있는

a **considerate** brother
사려 깊은 남동생 [EBS]

혼동어휘

28

심화 VOCA

1387

assertive
[əsə́ːrtiv]

형 자신이 있는; 단정적인
- assert (사실임을 강하게) 주장하다; 단언하다
- assertion (사실임을) 주장; (권리 등의) 행사

to lack the **assertive** edge
자신감 넘치는 예리함이 없다

1388

brutal
[brúːtəl]

형 잔인한, 잔혹한
- brute 짐승 (같은 사람)
- brutality 잔인함, 잔혹성

to grow angry at the **brutal** behavior
잔혹한 행동에 화가 나다

1389

cowardly
[káuərdli]

형 비겁한; 겁이 많은
- coward 겁쟁이

cowardly people
비겁한 사람들

1390

decent
[díːsənt]

형 품위 있는; 괜찮은

to grow to become **decent** people
자라서 **품위 있는** 사람이 되다

1391

decisive
[disáisiv]

형 결단력 있는, 단호한; 결정적인

to take **decisive** action
결단력 있는 행동을 하다

1392

eccentric
[ikséntrik]

명 괴짜
형 괴짜인

to tolerate **eccentrics**
괴짜들을 견디다

1393

impersonal
[impə́ːrsənl]

형 인간미 없는; 비개인적인, 일반적인

a formal and **impersonal** letter
형식적이고 **인간미 없는** 편지

1394

infamous
[ínfəməs]

형 악명 높은; 불명예스러운

the **infamous** "doctor" handwriting
악명 높은 '의사'의 필체

1395

skeptical
[sképtikəl]

형 회의적인, 의심 많은
- skepticism 회의; 회의론; 무신론

being **skeptical** about online medical information
온라인상의 의학 정보에 대해 **회의적인** 것 모의

×× **Phrasal Verbs**

1396

look down on

얕보다, 무시하다

We should not **look down on** others or humiliate people.
우리는 다른 사람들을 **얕보거나** 사람들에게 굴욕감을 주어서는 안 된다.

1397

put down

1. (글을) 적다 2. (무력으로) 진압하다 3. 지불하다

I need to **put down** my thoughts on paper before I forget them.
나는 잊어버리기 전에 내 생각들을 종이에 **적어야** 한다.

The police are **putting down** the demonstration.
경찰들이 시위를 **진압하고** 있다.

1398

settle down

1. 정착하다 2. 진정되다, 진정시키다

Before **settling down** in Portugal, she had run her own shop in London.
포르투갈에 **정착하기** 전에 그녀는 런던에서 자신의 상점을 운영했다.

×× Voca with **Multiple Meanings**

굵게 표시한 단어의 알맞은 의미를 각각 연결하시오.

1399 **support** [səpɔ́ːrt]

1 떠받치다; 버팀대 • ① to **support** my own family
2 지지(하다) • ② to **support** a proposal
3 지원(하다), 후원(하다) • ③ pillars which **support** the roof
4 뒷받침하다; 근거; 증거 • ④ an organization that **supports** poor children
5 부양하다 • ⑤ to offer further **support** for the theory

1400 **treat** [triːt]

1 (특정한 태도로) 대하다 • ① to **treat** the patient
2 처리하다, 논의하다 • ② to **treat** him to lunch
3 치료하다 • ③ to be **treated** in the next chapter
4 대접(하다) • ④ to **treat** her as a friend

ANSWER --
• **support** 1-③ 지붕을 떠받치는 기둥들 2-② 제안을 지지하다 3-④ 형편이 어려운 아이들을 후원하는 기관 4-⑤ 그 이론에 대한 추가 증거를 제공하다 5-① 내 가족을 부양하다 • **treat** 1-④ 그녀를 친구로 대하다 2-③ 다음 장에서 다루어지다 3-① 환자를 치료하다 4-② 그에게 점심을 대접하다

28

1401		
decide [disáid]	동 결정하다 • decision 결정	to **decide** to lose weight 살을 빼기로 **결정하다**

1402		
delay [diléi]	동 미루다, 연기하다 명 연기; 지연	to keep **delaying** things they should do 그들이 해야 하는 일들을 계속 **미루다**

1403		
determine [ditə́ːrmin]	동 결정[결심]하다; 알아내다 • determined 굳게 결심한, 단호한 • determination 결정, 결심; 확인	to **determine** to become an actor 배우가 되기로 **결심하다**

1404		
disagree [dìsəgríː]	동 동의하지 않다 • disagreement 의견 충돌, 다툼; 불일치	to **disagree** with such claims 그러한 주장에 **동의하지 않다**

1405		
hesitate [hézətèit]	동 주저하다, 망설이다 • hesitation 주저, 망설임 (= hesitancy) • hesitant 주저하는, 망설이는	to **hesitate** to give it a try 시도하는 것을 **주저하다**

1406		
launch [lɔːntʃ]	동 시작하다; 출시하다 명 개시; 출시	to **launch** a campaign 캠페인을 **시작하다**

1407		
postpone [poustpóun]	동 미루다, 연기하다 (= delay)	to **postpone** any action for a while 당분간 어떠한 행동이든 **미루다**

1408		
struggle [strʌ́gl]	동 애쓰다; 투쟁하다; 싸우다	to **struggle** for balance 균형을 잡기 위해 **애쓰다**

1409		
selection [silékʃən]	명 선택 • select 선택하다	to make mistakes in food **selection** 식품 **선택**에 있어서 실수를 하다

1410

conclude
[kənklúːd]

동 결론을 내리다
• conclusion 결론, 결말

to be unable to **conclude** confidently
자신 있게 **결론을 내릴** 수 없다

1411

control
[kəntróul]

동 통제하다; 지배하다; 조절[조정]하다
명 통제; 지배

to **control** their behavior
그들의 행동을 **통제하다**

1412

bet
[bet]

동 돈을 걸다; 틀림없다, 분명하다
명 내기 (돈)

to win a **bet**
내기에 이기다

1413

force
[fɔːrs]

동 강요하다
명 물리력; 힘

to **force** us to pause
우리에게 멈추도록 **강요하다**

1414

dare
[dɛər]

동 (~할) 용기가 있다; 감히 ~하다

garments that he had never **dared**
hope for
그가 **감히** 바라지도 못했던 옷 [EBS]

1415

doubt
[daut]

명 의심
동 의심하다

to accept it without **doubts**
의심 없이 그것을 받아들이다

1416

insist
[insíst]

동 고집하다; 주장하다
• insistence 고집; 주장

to **insist** on wearing her favorite
sandals
그녀의 가장 좋아하는 샌들 신기를 **고집하다**

1417

collect
[kəlékt]

동 수집하다, 모으다

to **collect** old stamps
옛 우표들을 **수집하다**

1418

collective
[kəléktiv]

형 집단적인; 공동의

collective action
집단적인 행동

29

1419		
ambitious [æmbíʃəs]	형 야심을 가진 ● ambition 야망, 포부	an **ambitious** achiever **야심을 가지고** 성취하는 사람

1420		
deed [diːd]	명 행위, 행동	to be consistent with their **deeds** 그들의 **행위**와 합치되다

1421		
deliberate 형[dilíbərət] 동[dilíbərèit]	형 의도적인; 신중한 동 숙고하다 ● deliberately 고의로, 의도적으로; 　신중하게 ● deliberation (심사) 숙고; 신중함	a **deliberate** and slow process **신중하고** 느린 과정

1422		
demonstrate [démənstrèit]	동 입증하다; (행동으로) 보여주다 ● demonstration 설명; 시위	to **demonstrate** its effectiveness 그것의 유효성을 **입증하다**

1423		
derive [diráiv]	동 끌어내다, 얻다; (~에서) 유래하다 ● derivation 유래, 기원; 어원	to **derive** pleasure from helping others 타인을 돕는 데서 기쁨을 **얻다**

1424		
dictate [díkteit]	동 받아쓰게 하다; 명령[지시]하다 명 명령, 요구 ● dictation 받아쓰기 (시험); 명령, 지시 ● dictator 독재자	to do whatever the doctor **dictates** 그 의사가 **지시하는** 것이라면 무엇이든 하다

1425		
disclose [disklóuz]	동 드러내다; 밝히다 ● disclosure 폭로; 밝혀진 사실	to **disclose** personal emotions 개인적인 감정을 **밝히다**

1426		
discourage [diskə́ːridʒ]	동 막다; 의욕을 꺾다	to **discourage** him from running 그가 달리지 못하게 **막다**

1427		
dominate [dámənèit]	동 지배하다; 우위를 차지하다 ● domination 지배; 우세 ● dominant 지배적인; 우세한	to **dominate** people rather than serve them 사람들을 섬기기보다는 **지배하다**

1428

external
[ikstə́ːrnəl]

형 외부의 (↔ internal 내부의)

to protect myself from **external** forces
외부의 힘으로부터 나 자신을 보호하다

1429

forbid
[fərbíd]

동 금지하다

to **forbid** him to leave us
그가 우리를 떠나는 것을 **금지하다**

1430

inclined
[inkláind]

형 (마음이) 내키는; ~하는 경향이 있는
● incline 마음이 내키다[기울다]; 기울다, 경사지다
● inclination 경향, 성향; 경사(도)

inclined to act violently
폭력적으로 행동하는 **경향이 있는**

1431

opt
[ɑpt]

동 (~을 하기로/하지 않기로) 택하다

to **opt** to sleep on the floor
바닥에서 자는 것을 **택하다**

1432

urge
[əːrdʒ]

동 강력히 권고하다
명 욕구, 충동

to **urge** parents not to smoke
부모들에게 흡연하지 말도록 **촉구하다**

1433

willful
[wílfəl]

형 고의적인; 고집이 센

willful intent
고의적인 의도

1434

willing
[wíliŋ]

형 기꺼이 하는; 꺼리지 않는
● willingness 기꺼이 하는 마음

to be **willing** to help
기꺼이 도우려고 **하다**

1435

confirm
[kənfə́ːrm]

동 확인하다; 확정하다
● confirmation (무엇이 확정되었다는) 확인

to **confirm** the schedule
일정을 **확인하다**

1436

conform
[kənfɔ́ːrm]

동 순응하다, 따르다
● conformity 순응, 따름
● conformist 《주로 부정적》 순응하는 사람

to put pressure on them to **conform**
그들이 **순응하도록** 압력을 넣다

혼동 어휘

29

1437		
integrity [intégrəti]	몡 진실성; 온전함, 고결	moral **integrity** 도덕적 **고결함[온전함]**

1438		
introspection [ìntrəspékʃən]	몡 자기 성찰	several months of **introspection** 몇 달간의 **자기 성찰**

1439		
accustomed [əkʌ́stəmd]	혱 익숙한; 늘 하는	to be **accustomed** to getting up at dawn 새벽에 일어나는 것에 **익숙하다**

1440		
affirmative [əfə́ːrmətiv]	혱 동의하는, 긍정의 몡 동의, 긍정 ● **affirm** 단언하다, 주장하다 ● **affirmation** 단언, 확언	the potential **affirmative** and negative cases 잠재적으로 **동의하고** 반대하는 경우

1441		
arbitrary [áːrbitrèri]	혱 자의적인; 제멋대로인 ● **arbitrarily** 임의로; 제멋대로	an **arbitrary** cultural fact **자의적인** 문화적 사실

1442		
complacent [kəmpléisənt]	혱 무관심한; 현실에 안주하는	to feel **complacent** about the possible misuses 오용될 수도 있다는 것에 **무관심해** 하다

1443		
crude [kruːd]	혱 원래 그대로의, 가공[정제]되지 않은; 대충 만든	**crude** oil 원유

1444		
frugal [frúːgəl]	혱 검소한, 절약하는	a **frugal** shopper **검소한** 쇼핑객

1445		
glare [glɛər]	통 노려보다; 눈부시게 빛나다 몡 노려봄; 눈부신 빛	to **glare** at him 그를 **노려보다**

⁑ **Phrasal Verbs**

1446

back off

1. 뒤로 물러나다 2. (의견 등을) 철회하다
As the fierce dog approached, the children **backed off**.
사나운 개가 접근하자, 아이들은 **뒤로 물러났다**.

1447

put aside

1. (감정, 의견 차이 등을) 무시하다 2. (나중에 쓸 수 있도록) 따로 떼어두다
He suggested to **put aside** our differences.
그는 우리의 차이점을 **무시하자고** 제안했다.

1448

turn aside

(특히 피하려고) 돌리다, 방향을 바꾸다
She **turned** her head **aside** at once, pretending not to be interested.
그녀는 곧 고개를 **돌리고** 관심 없는 체했다.

⁑ Voca with **Multiple Meanings**

굵게 표시한 단어의 알맞은 의미를 각각 연결하시오.

1449 **meet** [miːt]

1 만나다 •	① to go to the airport to **meet** her
2 마중 가다 •	② to **meet** the needs of students
3 충족시키다 •	③ to **meet** friends for dinner

1450 **still** [stil]

1 아직(도) •	① a **still** and peaceful lake
2 그런데도 •	② I tried again and **still** I failed.
3 가만히 있는, 정지한 •	③ to be **still** waiting for a reply
4 고요한, 조용한; 잔잔한 •	④ to stand **still** for 30 seconds

ANSWER
• **meet** 1-③ 저녁을 먹으려고 친구들을 만나다 2-① 그녀를 마중하려고 공항에 가다 3-② 학생들의 요구를 충족시키다 • **still** 1-③ 아직도 답장을 기다리고 있다 2-② 나는 다시 시도했지만 그럼에도 실패했다. 3-④ 30초간 정지한 상태로 서 있다 4-① 고요하고 평화로운 호수

1451		
timid [tímid]	형 소심한; 겁이 많은	**timid** people **소심한** 사람들

1452		
dynamic [dainǽmik]	형 활발한 • dynamics 활력; 원동력	a **dynamic** person **활발한** 사람

1453		
diligent [dílidʒənt]	형 부지런한, 근면한 • diligence 근면, 성실	the **diligent** servants **부지런한** 하인들

1454		
stubborn [stʌ́bərn]	형 고집 센, 완고한	to seem to be **stubborn** and stick to their ideas **고집이 세고** 자신의 생각만 고수하는 것 같다

1455		
active [ǽktiv]	형 활동적인; 적극적인 • actively 활발히, 활동적으로; 적극적으로 • activity 활동; 활기	to live an **active** life **활동적인** 삶을 살다

1456		
comfort [kʌ́mfərt]	명 안락, 편안; 위로 동 위로하다 • comfortable 편안한	to enjoy the movie in **comfort** **편안하게** 영화를 즐기다

1457		
eager [íːgər]	형 간절히 바라는 • eagerness 열의, 열망	to be **eager** to meet him 그를 만나기를 **간절히 바라다**

1458		
easygoing [íːzigóuiŋ]	형 느긋한, 태평스러운	**easygoing** people **느긋한** 사람들

1459		
embarrass [imbǽrəs]	동 당황하게[난처하게] 만들다 • embarrassed 당황스러운, 난처한 • embarrassing 당황하게[난처하게] 하는 • embarrassment 당황함; 난처한 상황	to **embarrass** your child 당신의 아이를 **당황하게 만들다**

1460

proud
[praud]

형 자랑스러워하는

to be **proud** of you
당신을 **자랑스러워하다**

1461

silent
[sáilənt]

형 침묵하는, 조용한

silent upon receiving a gift
선물을 받은 것에 대해 **침묵하는**

1462

generous
[dʒénərəs]

형 후한, 관대한

this **generous** man
이 **관대한** 사람

1463

ignore
[ignɔ́ːr]

동 무시하다; 못 본 척하다
• ignorance 무지, 무식
• ignorant 무지한, 무식한

to **ignore** people
사람들을 **무시하다**

1464

relaxed
[rilǽkst]

형 느긋한; 편안한
• relax 휴식을 취하다; 긴장을 풀다

in a freer, more **relaxed** environment
더 자유롭고 더 **편안한** 환경에서

1465

tender
[téndər]

형 상냥한, 다정한; (음식이) 연한
• tenderly 상냥하게, 친절하게

tender words
상냥한 말

1466

attitude
[ǽtitʃùːd]

명 태도, 자세

a welcoming **attitude** toward visitors
방문객에 대한 우호적 **태도**

1467

favo(u)r
[féivər]

동 호의를 보이다
명 호의, 친절
• favo(u)rable 호의적인; 유리한

to **favor** that person over others
다른 사람들보다 그 사람에게 **호의를 보이다**

1468

flavo(u)r
[fléivər]

명 맛, 풍미
동 맛을 내다

to use some spice to add **flavor** to
the food
음식에 **맛**을 더하기 위해 양념을 좀 사용하다

혼동어휘

30

1469		
agreeable [əgríːəbl]	형 기분 좋은; 쾌활한; 기꺼이 동의하는; 알맞은	to have an **agreeable** personality **쾌활한** 성격을 갖고 있다

1470		
aggressive [əgrésiv]	형 공격적인 • aggress 공격하다; 싸움을 걸다 • aggression 공격(성), 침략	**aggressive** behavior **공격적인** 행위

1471		
ambiguous [æmbígjuəs]	형 모호한 • ambiguity 애매모호함	to have an **ambiguous** attitude **모호한** 태도를 취하다

1472		
arrogant [ǽrəgənt]	형 거만한, 오만한 • arrogance 거만, 오만	to consider himself **arrogant** 그 자신을 **오만하게** 여기다

1473		
contempt [kəntémpt]	명 경멸, 멸시 • contemptuous 경멸하는, 멸시하는	to look at him with **contempt** 그를 **경멸**의 눈으로 쳐다보다

1474		
cynical [sínikəl]	형 냉소적인, 빈정대는	to be **cynical** about politics 정치에 대해 **냉소적**이다

1475		
disgust [disgʌ́st]	명 역겨움, 혐오감 동 역겹게 하다 • disgusting 역겨운, 혐오스러운	to show their **disgust** to others 그들의 **혐오감**을 다른 사람들에게 보이다

1476		
earnest [ə́ːrnist]	형 성실한, 진심 어린	an **earnest** young man **성실한** 젊은이

1477		
enthusiastic [inθjùːziǽstik]	형 열성적인, 열광적인 • enthusiastically 열광적으로 • enthusiasm 열정, 열광	**enthusiastic** bike trip leaders **열성적인** 자전거 여행 지도자들

1478

hearty
[háːrti]

형 다정한, (마음이) 따뜻한

a **hearty** handshake
다정한 악수

1479

hostile
[hástəl]

형 적대적인; 반대하는
● hostility 적대감, 적의; 강한 반대

to identify faces as friendly or **hostile**
얼굴을 우호적 또는 **적대적**이라고 인식하다

1480

humble
[hámbəl]

형 겸손한; 초라한

a very **humble** person
매우 **겸손한** 사람

1481

indifferent
[indífərənt]

형 무관심한
● indifference 무관심

to become **indifferent**
무관심해지다

1482

naive
[nɑːíːv]

형 순진한, 세상을 모르는

naive car buyers
순진한 자동차 구매자들 EBS

1483

savage
[sǽvidʒ]

형 야만적인, 몹시 사나운; 맹렬한

a **savage** attack
맹렬한 공격

1484

stern
[stəːrn]

형 엄격한, 단호한; 가혹한

a **stern** woman who rarely smiles
좀처럼 웃지 않는 **엄격한** 여자

1485

conscious
[kánʃəs]

형 의식하는
● consciousness 의식, 자각; 생각

conscious of the eyes of others around
남의 시선을 **의식하는**

1486

conscientious
[kànʃiénʃəs]

형 양심적인; 성실한
● conscience 양심, 도덕심

a **conscientious** teacher
양심적인 교사

30

심화 VOCA

1487

optimistic
[àptəmístik]

형 낙관적인 (↔ pessimistic 비관적인)
- optimism 낙관주의

to become more **optimistic**
좀 더 **낙관적**이 되다

1488

prudent
[prú:dənt]

형 신중한, 조심성 있는

a **prudent** counselor
신중한 상담자

1489

overbearing
[òuvərbɛ́əriŋ]

형 강압적인, 남을 지배하려 드는

his **overbearing** manner
그의 **강압적인** 태도

1490

introverted
[íntrəvə̀ːrtid]

형 내향적인, 내성적인
- introvert 내향적인 사람

a quiet, **introverted** person
조용하고 **내향적인** 사람

1491

extroverted
[ékstrəvə̀ːrtid]

형 외향적인
- extrovert 외향적인 사람

an outgoing and **extroverted**
personality
사교적이고 **외향적인** 성격

1492

feminine
[fémənin]

형 여성의; 여성스러운
- feminist 페미니스트, 여성주의자

to look more **feminine** with longer
hair
더 긴 머리로 더 **여성스러워** 보이다

1493

valiant
[vǽljənt]

형 용맹한; 단호한

a **valiant** soldier
용맹한 군인

1494

solemn
[sɑ́ləm]

형 침통한; 엄숙한

serious and **solemn**
진지하고 **엄숙한**

1495

detached
[ditǽtʃt]

형 무심한; 공정한

to become **detached**
무심하게 되다

× × **Phrasal Verbs**

1496

count on

의지하다, 믿다
Companion animals are good friends that you can always **count on**.
반려동물들은 항상 **의지할** 수 있는 좋은 친구이다.

1497

dwell on

연연하다, (오랫동안) 깊이 생각하다
The pianist tends to **dwell on** the negative aspects of his performance.
그 피아니스트는 자신의 연주에서 부정적인 면들에 **연연하는** 경향이 있다.

1498

get on with

1. 계속해 나가다 2. (~와) 사이좋게 지내다
I think I should stop chatting and **get on with** my work.
수다 그만 떨고 내 일을 **계속해야**겠어.

She's never **got on with** her sister.
그녀는 결코 그녀의 여동생과 **사이좋게 지낸** 적이 없다.

× × Voca with **Multiple Meanings**

굵게 표시한 단어의 알맞은 의미를 각각 연결하시오.

1499 **stand** [stænd]

1 입장에 있다; 입장, 태도 •
2 참다, 견디다 •
3 저항, 반대 •
4 판매대; 매점 •

① a newspaper **stand**
② to take a firm **stand** in the matter
③ make a **stand** against further job losses
④ can't **stand** tasteless food

1500 **appreciate** [əpríːʃièit]

1 진가를 알아보다 •
2 고마워하다 •
3 인식하다 •

① to **appreciate** the complexity of the situation
② to **appreciate** your sincere consideration
③ people who **appreciate** fine wines

ANSWER --
• **stand** 1-② 문제에 대하여 강경한 입장을 취하다 2-④ 맛없는 음식은 참을 수가 없다 3-③ 더 이상의 감원 조치에 저항하다 4-① 신문 가판대
• **appreciate** 1-③ 좋은 와인을 즐길 줄 아는 사람들 2-② 당신의 진심 어린 배려에 감사하다 3-① 상황의 복잡성을 인식하다

30

1501		
ability [əbílət̬i]	圄 능력; 재능	the **ability** to make everything gold 모든 것을 금으로 만드는 **능력**

1502		
achieve [ətʃíːv]	图 성취하다 •achievement 성취; 업적	to try to **achieve** **성취하려** 시도하다

1503		
fulfill [fulfíl]	图 실현하다; 이행[수행]하다 •fulfillment 성취, 실현; 이행, 수행	to **fulfill** your dreams 당신의 꿈을 **실현하다**

1504		
quit [kwit]	图 그만두다, 중지하다	too early to **quit** **그만두기**에는 너무 이른

1505		
rank [ræŋk]	图 (순위 등을) 차지하다; 평가하다 圄 지위; 계급	to **rank** third in the race 경주에서 3위를 **차지하다**

1506		
target [táːrɡit]	圄 목표(물) 图 목표로 삼다; 겨냥하다	the TV channel **targeting** children 아이들을 **겨냥하고** 있는 TV 채널

1507		
task [tæsk]	圄 과제, 업무	to do some **tasks** 몇 가지 **과제**를 하다

1508		
aim [eim]	图 목표하다 圄 목표	to **aim** at younger shoppers 더 어린 쇼핑객들을 **목표로 하다**

1509		
outcome [áutkʌm]	圄 결과	to influence the **outcome** **결과**에 영향을 미치다

1510

set
[set]

[동] (물건을) 놓다; 설정하다; 맞추다

to **set** a higher goal
더 높은 목표를 **설정하다**

1511

master
[mǽstər]

[동] 완전히 익히다, 통달하다
[명] 거장; 주인

to **master** some foreign languages
몇 가지 외국어에 **통달하다**

1512

obtain
[əbtéin]

[동] 얻다, 구하다
● obtainable 얻을 수 있는

to **obtain** a teaching position
교사 자리를 **얻다**

1513

conquer
[káŋkər]

[동] 이기다; 정복하다
● conqueror 정복자
● conquest 정복

to **conquer** complex problems
복잡한 문제들을 **이겨 내다**

1514

complete
[kəmplíːt]

[형] 완전한, 완벽한
[동] 완료하다, 끝마치다
● completion 완성, 완료

a **complete** change
완전한 변화

1515

improve
[imprúːv]

[동] 향상시키다, 개선하다
● improvement 향상, 개선

to **improve** my study habits
내 공부 습관을 **개선하다**

1516

accomplish
[əkámpliʃ]

[동] 성취하다, 해내다
● accomplished 능숙한, 기량이 뛰어난
● accomplishment 성취; 업적
　(= achievement)

to **accomplish** his goal of becoming rich
부자가 되려는 그의 목표를 **성취하다**

1517

objection
[əbdʒékʃən]

[명] 이의, 반대 (이유)

a more basic **objection**
더 근본적인 **반대 이유**

1518

objective
[əbdʒéktiv]

[명] 목적, 목표
[형] 객관적인 (↔ subjective 주관적인)
● objectivity 객관성
　(↔ subjectivity 주관성)

to achieve your **objectives**
당신의 **목표**를 성취하다

후 아 아 아 아
휘 어

1519

avail
[əvéil]

동 소용에 닿다; 이용[활용]하다

to decide to **avail** myself of this
이것을 **이용하**기로 결심하다 [EBS]

1520

boost
[buːst]

동 신장시키다, 북돋우다
명 격려; 부양책

to **boost** one's status
지위를 **신장시키다**

1521

enable
[inéibl]

동 가능하게 하다

to **enable** students to travel
학생들이 여행하는 것을 **가능하게 하다**

1522

insight
[ínsàit]

명 통찰력

to develop **insight**
통찰력을 기르다

1523

intuition
[ìntʃuíʃən]

명 직관(력), 직감
• intuitive 직관적인, 직감에 의한

to know by **intuition** that danger is coming
위험이 다가오고 있음을 **직감**으로 알다

1524

prestige
[prestíːdʒ]

명 위신, 명성
• prestigious 명성 있는; 일류의

to boost their nation's **prestige**
국위를 선양하다

1525

prevail
[privéil]

동 만연[유행]하다, 널리 퍼지다
• prevailing 우세한, 주요한
• prevalent 만연한, 널리 퍼진, 유행하는

to **prevail** on the nation's waterways
전국의 수로에 **널리 퍼지다** [EBS]

1526

attain
[ətéin]

동 성취하다; (나이, 수준 등에) 이르다
• attainment 성취, 달성; 도달

to **attain** his goal
그의 목표를 **이루다**

1527

carve
[kɑːrv]

동 조각하다; (지위, 명성 등을) 쌓아올리다

to **carve** a career for herself
그녀 스스로 경력을 **쌓아올리다**

31

1528

coordinate
[kouɔ́ːrdineit]

동 조정하다; 조직화하다
- coordination 조정; 조직화

to **coordinate** their actions
그들의 행동을 **조정하다**

1529

negotiate
[nigóuʃièit]

동 협상하다; 성사시키다
- negotiation 협상
- negotiator 협상자

to contact his boss to **negotiate**
협상하기 위해 그의 상사와 접촉하다

1530

foresee
[fɔːrsíː]

동 예견하다, 예지하다
- foreseeable 예견할 수 있는,
 예측할 수 있는
- foresight 예지력, 선견지명

to **foresee** the company's potential
그 회사의 잠재력을 **예견하다**

1531

enlighten
[inláitn]

동 (설명하여) 이해시키다, 깨우치다;
계몽하다
- enlightenment 깨우침; 계몽

to **enlighten** ignorant people
무지한 사람들을 **깨우치다**

1532

refine
[rifáin]

동 정제하다; 개선하다
- refined 정제된; 개선된; 세련된,
 교양 있는
- refinement 정제; 개선; 세련, 고상함

to **refine** his teaching methods
그의 지도 방식을 **개선하다**

1533

resolve
[rizálv]

동 해결하다; 다짐하다
- resolution 해결; 결심, 결의
- resolute 단호한, 확고한
 (= determined)

to **resolve** all the difficulties
모든 어려움들을 **해결하다**

1534

qualify
[kwáləfài]

동 자격을 주다[얻다]
- qualified 자격(증)이 있는, 적임의
 (↔ disqualified 자격을 잃은, 실격된)
- qualification 자격(증)

to **qualify** as a doctor
의사 **자격을 얻다**

1535

혼동어휘

successful
[səksésfəl]

형 성공한, 성공적인
- succeed 성공하다; 뒤를 잇다

a **successful** businessman
성공적인 사업가

1536

successive
[səksésiv]

형 연속된, 연속적인

four **successive** games
네 번의 **연속된** 경기

1537

align
[əláin]

동 나란히 하다; 조정[조절]하다
• alignment 가지런함, 일직선; 조정, 조절

to **align** it perfectly
그것을 완벽하게 **조정하다**

1538

feat
[fiːt]

명 위업; 뛰어난 솜씨

a remarkable **feat**
놀랄 만한 **위업**

1539

handsomely
[hǽnsəmli]

부 멋지게; 후하게

to be **handsomely** rewarded
후하게 보상을 받다 EBS

1540

persevere
[pə̀ːrsəvíər]

동 굴하지 않고 계속하다
• perseverance 인내(심), 끈기
(= endurance, patience)

to **persevere** and succeed
굴하지 않고 계속하여 성공하다

1541

strive
[straiv]

동 애쓰다

to **strive** to learn and achieve
배우고 성취하기 위해 **애쓰다**

1542

exploit
[iksplɔ́it]

동 이용하다; 착취하다; 개발하다;
(최대한 잘) 활용하다
• exploitation (부당한) 이용; 착취; 개발

to **exploit** this opportunity
이 기회를 **최대한 활용하다**

1543

hatch
[hætʃ]

동 부화하다; 생각해 내다
명 (배, 항공기의) 출입문[구]

to **hatch** an ambitious plan
야심찬 계획을 **생각해 내다**

1544

momentum
[mouméntəm]

명 탄력, 가속도; 《물리》 운동량

to pick up **momentum**
탄력을 받다

1545

render
[réndər]

동 (어떤 상태가 되게) 만들다;
표현하다

to **render** comparisons across
groups problematic
그룹 간 비교를 문제가 많**게 만들다** EBS

⁎⁎ **Phrasal Verbs**

1546
fill in

1. (서식을) 작성하다 2. (일이나 직책을) 대신하다
Applicants should **fill in** the application form and submit it.
지원자들은 신청서를 **작성해서** 제출해야 한다.

1547
give in

1. (마지못해) 받아들이다 2. 항복[굴복]하다
The champion refused to **give in** and went on to win the set.
그 챔피언은 **굴복하는** 것을 거부하고 세트를 이기려고 계속했다.

1548
hand in

(과제물 등을) 제출하다, 내다
I forgot to **hand in** an application before the deadline.
나는 신청서를 기한 전에 **제출해야** 하는 것을 깜빡했다.

⁎⁎ Voca with **Multiple Meanings**

굵게 표시한 단어의 알맞은 의미를 각각 연결하시오.

1549 **beat** [biːt]

1 이기다	•	①	to **beat** on the door with his fists
2 때리다, (반복적으로) 두드리다	•	②	a heart rate of 80 **beats** per minute
3 (북 등이) 울리다; 장단, 리듬	•	③	to **beat** their rival team
4 심장이 뛰다; 고동	•	④	the steady **beat** of the drums

1550 **object** 명[ɔ́bdʒikt] 동[əbdʒékt]

1 물체, 물건	•	①	nature, the main **object** of the paintings
2 대상	•	②	his sole **object** in life
3 목적, 목표	•	③	to **object** to the decision
4 반대하다	•	④	a small metal **object**

ANSWER --
• **beat** 1-③ 그들의 경쟁 상대 팀을 이기다 2-① 두 주먹으로 문을 두드리다 3-④ 드럼의 규칙적인 리듬 4-② 분당 80회 고동의 심박수
• **object** 1-④ 작은 금속 물체 2-① 그 그림들의 주요 대상인 자연 3-② 그의 유일한 삶의 목표 4-③ 그 결정에 반대하다

1551 **positive** [pázətiv]	형 긍정적인; 확신하는	a **positive** emotion **긍정적인** 감정
1552 **worthwhile** [wə́ːrθhwáil]	형 (~할) 가치가 있는	to spend a **worthwhile** time volunteering 자원봉사하는 데 **가치 있는** 시간을 보내다
1553 **proper** [prápər]	형 적절한, 올바른 (↔ improper 부적절한)	to take the **proper** steps **적절한** 조치를 취하다
1554 **hono(u)r** [ánər]	명 명예, 영광; 존경 동 명예를 주다; 존경하다	silver medal **honors** 은메달의 **영광**
1555 **appropriate** [əpróupriit]	형 적절한 (= proper) (↔ inappropriate 부적절한)	at other **appropriate** times 다른 **적절한** 시기에
1556 **merit** [mérit]	명 장점; 가치 있는 요소	various **merits** of having hobbies 취미를 갖는 것의 다양한 **장점**
1557 **admire** [ædmáiər]	동 존경하다; 칭찬하다; 감탄하다 • admiration 존경; 칭찬; 감탄 • admirable 존경할 만한, 훌륭한	the leader they most **admire** 그들이 가장 **존경하는** 지도자
1558 **charm** [tʃɑːrm]	명 매력; 부적; 장식물 동 매혹시키다 • charming 매력적인, 멋진	Elizabeth's **charm** and intelligence Elizabeth의 **매력**과 지성
1559 **clever** [klévər]	형 영리한; 재주 있는	to solve a problem in a **clever** way **영리한** 방법으로 문제를 풀다

1560

congratulate
[kəngrǽtʃəlèit]

동 축하하다
• congratulation 축하 (인사)

to **congratulate** him for his victory
그의 승리를 **축하하다**

1561

graceful
[gréisfəl]

형 우아한
• grace 우아함

to be always **graceful** and charming
항상 **우아하고** 매력적이다

1562

grateful
[gréitfəl]

형 감사하는, 고마워하는

to be **grateful** for his efforts
그의 노력에 **감사하다**

1563

hospitality
[hàspitǽləti]

명 환대, 친절
• hospitable 환대하는, 친절한
 (↔inhospitable 불친절한)

the great **hospitality** of local people
현지 사람들의 큰 **환대**

1564

ideal
[aidíːəl]

형 이상적인, 완벽한
• ideally 이상적으로
• idealize 이상화하다
• idealism 이상주의

an **ideal** way
이상적인 방식

1565

mature
[mətʃúər]

형 성숙한 (↔immature 미숙한);
 (과일 등이) 익은
동 성숙해지다; 익다
• maturity 성숙; 완전한 발달

a more **mature** identity
더 **성숙한** 자아

1566

neat
[niːt]

형 정돈된, 단정한

clean and **neat** fingernails
깨끗하고 **정돈된** 손톱

1567

celebrate
[séləbrèit]

동 기념하다, 축하하다
• celebration 기념[축하] (행사)

to **celebrate** the outstanding achievements
뛰어난 업적을 **기념하다**

1568

celebrity
[səlébrəti]

명 유명 인사; 명성

to cook with **celebrities** on TV shows
TV 프로그램에서 **유명 인사들**과 요리하다

혼동어휘

1569

accuse
[əkjúːz]

동 비난하다; 고발하다, 기소하다
- accusation 비난; 고발, 기소
- the accused 《형사》 피고인

to **accuse** the politician of lying
그 정치인이 거짓말을 한 것을 **비난하다**

1570

corrupt
[kərʌ́pt]

형 부패한, 타락한
동 부패하게 하다, 타락시키다
- corruption 부패, 타락

the **corrupt** leader
부패한 지도자

1571

applause
[əplɔ́ːz]

명 박수갈채
- applaud 박수갈채를 보내다 (= clap);
칭찬하다

to stand up and give her **applause**
일어서서 그녀에게 **박수갈채를** 보내다 [모의]

1572

condemn
[kəndém]

동 비난[규탄]하다; 선고를 내리다

to be **condemned** for violating
election laws
선거법을 위반한 것으로 **비난받다**

1573

deserve
[dizə́ːrv]

동 자격이 있다; ~을 받을 만하다

to **deserve** to be praised
칭찬받을 **자격이 있다**

1574

despise
[dispáiz]

동 경멸하다

to **despise** her for being a liar
그녀를 거짓말쟁이라는 이유로 **경멸하다**

1575

downside
[dáunsàid]

명 부정적인 면, 단점

potential **downside**
잠재적인 **부정적 측면**

1576

messy
[mési]

형 지저분한, 엉망인
- mess (지저분하고) 엉망인 상태

to look **messy** and inefficient
지저분하고 무능해 보이다

1577

mock
[mɑk]

동 조롱하다, 놀리다
- mockery 조롱, 놀림

to **mock** him for showing fear
무서워한다고 그를 **놀리다**

1578

reputation
[rèpjə(ː)téiʃən]

명 평판, 명성

to have an excellent **reputation**
아주 훌륭한 **평판**을 지니다

1579

tease
[tiːz]

동 놀리다, 짓궂게 괴롭히다

to **tease** him about his hairstyle
머리 모양에 대해 그를 **놀리다**

1580

conceit
[kənsíːt]

명 자만심, 자부심
• conceited 자만하는

one of the greatest **conceits**
가장 큰 **자만심** 중의 하나 [모의]

1581

flaw
[flɔː]

명 결함, 흠
• flawless 흠 없는, 나무랄 데 없는

to point out **flaws**
결함을 지적하다

1582

glory
[glɔ́ːri]

명 (신에 대한) 찬양; 영광, 영예
• glorious 영광스러운
• glorify 찬미하다, 찬송하다

the **glory** of his athletic career
그의 선수 시절의 **영광**

1583

enhance
[inhǽns]

동 높이다, 향상시키다
• enhancer 개선제, 개선 장치
• enhancement 상승; 향상

to **enhance** their social standing
그들의 사회적 지위를 **높이다**

1584

enrich
[inrítʃ]

동 부유하게 하다; 풍요롭게 만들다

to **enrich** their lives
그들의 삶을 **풍요롭게 만들다**

1585

혼동어휘

complement
동 [kámpləmènt]
명 [kámpləmənt]

동 보완하다, 보충하다
명 보완하는 것
• complementary 보완[보충]하는

players who **complement** each other
서로를 **보완하는** 선수들

1586

compliment
동 [kámpləmènt] 명 [kámpləmənt]

동 칭찬하다
명 칭찬, 찬사
• complimentary 칭찬하는; 무료의

compliments on small things
작은 일에 대한 **칭찬**

1587

gratitude
[grǽtətʃùːd]

뗑 감사(하는 마음)

to express my sincere **gratitude**
진정한 **감사**를 표하다

1588

esteem
[istíːm]

뗑 존경, 존중
뙤 존경[존중]하다; 귀하게 여기다

to be held in high **esteem**
큰 **존경**을 받다

1589

mindful
[máindfəl]

뼹 유념하는

to be **mindful** of what they eat
그들이 먹는 것에 **유념하다**

1590

mindset
[máindset]

뗑 사고방식, 태도

a problem-solving **mindset**
문제 해결의 **태도**

1591

oppressive
[əprésiv]

뼹 억압적인, 탄압하는
●oppress 억압[탄압]하다
●oppression 억압

an **oppressive** relationship
억압적인 관계

1592

admonish
[ædmániʃ]

뙤 꾸짖다; 훈계하다
●admonition 책망; 훈계

to be **admonished** by the teacher
선생님께 **훈계를 받다** EBS

1593

detest
[ditést]

뙤 몹시 싫어하다, 혐오하다

to **detest** each other
서로를 **혐오하다**

1594

reproach
[ripróutʃ]

뙤 꾸짖다, 비난하다
뗑 비난, 책망; 치욕

to **reproach** her daughter's
misbehavior
그녀의 딸의 잘못된 행동을 **꾸짖다**

1595

tribute
[tríbjuːt]

뗑 헌사, 찬사; 감사[존경]의 표시

to pay **tribute** to her
그녀에게 **찬사**를 보내다

×× **Phrasal Verbs**

32

1596

come through

1. (정보, 의미 등이) 들어오다 2. 성공하다, 해내다

Mina is a great leader who always **comes through** under pressure.
미나는 압박 속에서도 항상 **성공하는** 훌륭한 리더이다.

1597

get through

1. (많은 양을) 다 써버리다 2. 끝내다, 완수하다 3. 합격[통과]하다

Some lottery winners **got through** their winnings.
일부 복권 당첨자들은 자신의 당첨금을 **다 써버렸다**.

The teacher tried to help all her students **get through** the exam.
그 교사는 자신의 모든 학생들이 시험에 **합격할** 수 있게 도우려고 노력했다.

1598

go through

1. (절차 등을) 거치다 2. 겪다, 경험하다 3. 자세히 살펴보다, 조사[검토]하다

Many teenagers **go through** a stormy period of adolescence.
많은 십 대들이 사춘기라는 질풍노도의 시기를 **겪는다**.

Jacob **went through** every legal book he could find.
Jacob은 자신이 찾을 수 있는 모든 법전을 **살펴보았다**.

×× Voca with **Multiple Meanings**

굵게 표시한 단어의 알맞은 의미를 각각 연결하시오.

1599 **please** [pli:z]

1 부디, 제발	•	① hard to **please**
2 기쁘게 하다; 만족시키다	•	② Do as you **please**.
3 좋아하다, 원하다	•	③ **Please** don't leave me alone.

1600 **match** [mætʃ]

1 성냥	•	① to win a **match**
2 경기, 시합	•	② to strike a **match**
3 맞수; 맞먹다	•	③ to have a handbag and shoes to **match**
4 어울리다	•	④ being no **match** for him at tennis

ANSWER

• **please** 1-③ 제발 날 혼자 남겨 놓지 마. 2-① 만족시키기 힘든[까다로운] 3-② 좋을 대로 하라. • **match** 1-② 성냥을 켜다 2-① 경기에서 이기다 3-④ 테니스에서는 그의 맞수가 되지 못하는 4-③ 어울리는 핸드백과 구두를 가지고 있다

1601		
witty [wíti]	혱 재치 있는	a **witty** answer **재치 있는** 대답

1602		
extraordinary [ikstrɔ́ːrdənèri]	혱 비범한, 대단한; 기이한	the man who has **extraordinary** strength **대단한** 체력을 지닌 남자

1603		
accurate [ǽkjərit]	혱 정확한 (↔ inaccurate 부정확한) • accuracy 정확성 (↔ inaccuracy 부정확성)	to make **accurate** maps **정확한** 지도를 만들다

1604		
confident [kánfidənt]	혱 자신감 있는; 확신하는 • confidence 자신감; 확신, 신뢰	to be **confident** of your success 너의 성공을 **확신하다**

1605		
correct [kərékt]	혱 정확한 동 바로잡다 • correction 정정, 수정	the **correct** action **정확한** 조치

1606		
exact [igzǽkt]	혱 정확한; 정밀한 • exactly 정확히, 틀림없이	to be not **exact** in detail 세부 사항에서는 **정밀하지** 않다

1607		
excellent [éksələnt]	혱 탁월한, 뛰어난	an **excellent** choice **탁월한** 선택

1608		
useful [júːsfəl]	혱 유용한, 도움이 되는	**useful** information from books 책에서 얻은 **유용한** 정보

1609		
rely [rilái]	동 의지하다, 믿다 《on, upon》 • reliable 의지가 되는, 믿을 수 있는 • reliance 의지, 의존	to **rely** on each other 서로에게 **의지하다**

1610

trust
[trʌst]

동 신뢰하다, 믿다
명 신뢰
• trustworthy 신뢰할 만한, 믿을 만한

to **trust** each other
서로를 **신뢰하다**

1611

prize
[praiz]

명 상, 상품

to receive a **prize** package
상품 꾸러미를 받다

1612

reward
[riwɔ́:rd]

명 보상(금)
동 보상하다
• rewarding 보람 있는

to get few **rewards**
보상을 거의 받지 못하다

1613

popularity
[pàpjəlǽrəti]

명 인기; 대중성

the **popularity** of organic food
유기농 식품에 대한 **인기**

1614

potential
[pəténʃəl]

명 잠재력; 가능성
형 잠재적인; 가능성이 있는
• potentially 잠재적으로; 어쩌면

to have the **potential**
잠재력을 갖고 있다

1615

practical
[prǽktikəl]

형 실용적인; 현실적인

a **practical** solution to reduce sleepiness
졸음을 줄이기 위한 **현실적인** 해결법

1616

courage
[kə́:ridʒ]

명 용기, 담력
• courageous 용기 있는, 용감한

an act of **courage**
용기 있는 행동

1617

혼동어휘

precious
[préʃəs]

형 귀중한, 값비싼

to display **precious** artworks
귀중한 예술작품들을 전시하다

1618

previous
[prí:viəs]

형 (시간, 순서적으로) 이전의
• previously 이전에; 미리

the **previous** year
전년도

1619

shrink
[ʃriŋk]

동 줄어들다; 움츠러들다

to cause the skin to **shrink**
피부가 **수축되게** 하다 [모의]

1620

aspect
[ǽspekt]

명 측면; 양상; 면모

a new **aspect** of herself
그녀 자신의 새로운 **면모**

1621

thrive
[θraiv]

동 번창하다, 번성하다; 잘 자라다

to enable them to grow and **thrive**
그들이 성장해서 **번창하게** 해주다

1622

allocate
[ǽləkèit]

동 할당하다, 배분하다
- allocation 할당(량), 배급

to **allocate** our attention to multiple things
우리의 관심을 여러 것에 **할당하다**

1623

allot
[əlát]

동 (시간, 일 등을) 할당하다, 분배하다

in the amount of time **allotted**
할당된 시간 내에 [EBS]

1624

assign
[əsáin]

동 (일 등을) 배정하다;
 (사람을) 배치하다
- assignment 과제, 임무;
 (일의) 배정; 배치

to **assign** members different roles
구성원들에게 서로 다른 역할을 **배정하다**

1625

extinguish
[ikstíŋgwiʃ]

동 (불을) 끄다; 소멸시키다
- extinguisher 《보통 fire - 》
 소화기(消火器)

to **extinguish** the fire
그 불을 **끄다**

1626

deflect
[diflékt]

동 방향을 바꾸다; (관심 등을) 피하다

to **deflect** the ball with his hands
그의 손으로 공의 **방향을 바꾸다**

1627

prompt
[prɑmpt]

형 즉각적인, 신속한
동 촉발하다; 유도하다
- promptly 신속히; 정확히 제시간에;
 즉시

to appreciate your **prompt** response
신속한 답변에 감사하다

1628		
provoke [prəvóuk]	통 불러일으키다; 유발하다 • provocation 자극, 도발	to **provoke** both tears and laughter 눈물과 웃음 모두를 **유발하다**

1629		
tide [taid]	명 조수(潮水)《밀물과 썰물》; 흐름 • tidal 조수(潮水)의	the ebb and flow of the **tide** 조수의 간만《썰물과 밀물》

1630		
transform [trænsfɔ́ːrm]	통 변형시키다; 변화시키다 • transformation 변화	to **transform** appearances 외모를 **변화시키다**

1631		
resume [rizúːm]	통 재개되다, 재개하다 • resumption 재개, 다시 시작함 cf. résumé [rézuməi] 이력서	to **resume** his acting career 그의 연기 생활을 **재개하다**

1632		
recreate [rìːkriéit, rékrièit]	통 재현하다, 되살리다; 기운을 회복시키다 • recreation 재현; 여가 활동, 오락; 휴양	to **recreate** the artist's original intent 화가의 본래 의도를 **재현하다** 모의

1633		
cutback [kʌ́tbæ̀k]	명 (비용, 인원 등의) 축소, 삭감	financial **cutbacks** 재정 **삭감**

1634		
tilt [tilt]	통 기울다; 기울이다	to **tilt** the monitor 20 degrees 모니터를 20도 **기울이다**

1635		
process [práses]	명 과정; (현상 등의) 진행 통 처리하다; 가공하다 • procession 행진; 행렬	the **process** of freezing 냉동 **과정**

혼동어휘

1636		
procedure [prəsíːdʒər]	명 절차 • procedural 절차상의	fair **procedures** 공정한 **절차**

1637

alteration
[ɔ́:ltəréiʃən]

명 변경, 변화
• alter 변경하다, 바꾸다 (= change)

resistant to **alteration**
변화에 저항하는

1638

ascend
[əsénd]

동 오르다, 올라가다 (↔ descend 내려
오다)
• ascent 올라감, 등반; 상승; 승진

to **ascend** to the roof
지붕에 **올라가다**

1639

depreciate
[diprí:ʃièit]

동 가치가 떨어지다[떨어뜨리다];
낮게 평가하다
• depreciation 가치 하락; 경시

to **depreciate** a nation's currency
한 나라의 통화(通貨) **가치를 떨어뜨리다**

1640

deterioration
[ditiəriəréiʃən]

명 악화
• deteriorate 악화되다

deterioration of water quality
수질의 **악화**

1641

dwindle
[dwíndl]

동 (점점) 줄어들다

our **dwindling** resources
우리의 **줄어드는** 자원들

1642

enlarge
[inlá:rdʒ]

동 확대하다, 확장하다

to get your photos **enlarged**
당신의 사진을 **확대시키다**

1643

flourish
[flə́:riʃ]

동 번창[번성]하다;
(주로 동식물이) 잘 자라다

an artistic style that **flourished** in
Europe
유럽에서 **번성했던** 예술 양식

1644

lessen
[lésn]

동 줄다; 줄이다

to **lessen** ankle pain
발목 통증을 **줄이다**

1645

mount
[maunt]

동 시작하다; (서서히) 증가하다;
올라가다; 올라타다

to **mount** a public relations campaign
홍보 캠페인을 **시작하다**

✕✕ **Phrasal Verbs**

1646

turn to

1. ~으로 변하다 2. (도움, 조언 등을 위해) ~에 의지하다
We need someone to **turn to** when we are having a hard time.
우리는 힘들 때 **의지할** 사람이 필요하다.

1647

attend to

1. 보살피다 2. 처리하다
She got up to **attend to** the baby.
그녀는 아기를 **보살피려고** 일어났다.

1648

stick to

1. ~에 들러붙다 2. 고수하다
It is needed to make practical, achievable goals and **stick to** them.
현실적이고 성취 가능한 목표를 세워 그것들을 **고수하는** 것이 필요하다.

✕✕ Voca with **Multiple Meanings**

굵게 표시한 단어의 알맞은 의미를 각각 연결하시오.

1649 **change** [tʃeindʒ]

1 변하다; 변화 •	① to **change** in appearance
2 바꾸다, 교체하다 •	② to tell her to keep the **change**
3 색다른 것; 기분 전환 •	③ to **change** the subject
4 잔돈; 거스름돈 •	④ to eat out for a **change**

1650 **raise** [reiz]

1 들어 올리다 •	① to **raise** prices
2 인상(하다) •	② to **raise** her hand
3 모금하다 •	③ to be **raised** by grandparents
4 기르다, 키우다 •	④ to **raise** questions over the evidence
5 (문제 등을) 제기하다 •	⑤ an event to **raise** money

ANSWER --
• **change** 1-① 외모가 변하다 2-③ 화제를 바꾸다 3-④ 기분 전환으로 외식하다 4-② 거스름돈은 가지라고 그녀에게 말하다 • **raise** 1-② 그녀
의 손을 들다 2-① 가격을 인상하다 3-⑤ 기금을 모금하기 위한 행사 4-③ 조부모님 손에서 자라다 5-④ 그 증거에 대해 의문을 제기하다

1651

amusement
[əmjúːzmənt]

명 즐거움, 재미; 오락
- amuse (사람을) 즐겁게 하다
- amusing 즐거운, 재미있는

to be full of **amusement**
즐거움으로 가득 차다

1652

thrill
[θril]

동 열광시키다
명 흥분, 설렘
- thrilling 흥미진진한; 오싹한

to **thrill** audiences
청중을 **열광시키다**

1653

fond
[fɑnd]

형 좋아하는, 애정을 느끼는
- fondness 좋아함; 기호, 취미

to grow **fonder** of his old rags
그의 낡은 누더기를 점점 더 **좋아하게** 되다 [EBS]

1654

frankly
[frǽŋkli]

부 솔직히, 솔직히 말하면
- frank 솔직한

to express her anger **frankly**
그녀의 노여움을 **솔직히** 표현하다

1655

irritated
[íritèitid]

형 짜증 난; (피부 등이) 자극받은
- irritate 짜증 나게 하다; 자극하다; 염증을 일으키다
- irritation 짜증; 자극 (상태); 염증

to feel **irritated**
짜증이 나다

1656

sentimental
[sèntiméntəl]

형 감정적인; 감상적인
- sentimentally 감상적으로
- sentiment 감정, 정서; 감상

to get **sentimental** in fall
가을에는 **감상적이** 되다

1657

afraid
[əfréid]

형 두려워하는, 겁내는 《of》

to be **afraid** to say no
아니라고 말하는 것을 **두려워하다**

1658

anxious
[ǽŋkʃəs]

형 불안해하는; 갈망[열망]하는
- anxiety 걱정, 근심; 갈망, 열망

children's **anxious** attitudes
아이들의 **불안해하는** 태도

1659

envy
[énvi]

동 부러워하다
- envious 부러워하는

to **envy** his success
그의 성공을 **부러워하다**

1660

frightening
[fráitəniŋ]

[형] 무서운, 두려운
- frighten 깜짝 놀라게 하다, 겁주다 (= terrify, scare)
- frightened 무서워하는, 겁먹은
- fright 공포, 놀람 (= fear)

the **frightening** or painful experience
무섭거나 고통스러운 경험 [모의]

34

1661

upset
[ʌpsét]

[형] 화가 난
[동] 속상하게 만들다; 뒤엎다

to get **upset** over her lie
그녀의 거짓말에 **화가 나다**

1662

pleasure
[pléʒər]

[명] 기쁨, 즐거움; 기쁜 일
 (↔ displeasure 불쾌감)
- pleasant 즐거운; 상냥한, 예의 바른

the pursuit of **pleasure**
즐거움에 대한 추구 [EBS]

1663

regret
[rigrét]

[동] 후회하다; 유감으로 생각하다
[명] 후회; 유감
- regretful 후회하는; 유감스러운

to **regret** what I said
내가 말한 것을 **후회하다**

1664

adore
[ədɔ́ːr]

[동] 매우 좋아하다, 사랑하다
- adorable 사랑스러운

to **adore** one's children
자식들을 **사랑하다**

1665

scary
[skɛ́(ː)əri]

[형] 무서운, 겁나는
- scare 무서워하다; 겁주다; 공포

scary things like ghosts and witches
유령이나 마녀 같은 **무서운** 것들

1666

shame
[ʃeim]

[명] 수치심, 창피, 부끄러움; 아쉬운 일

to leave the room in **shame**
부끄러움에 방을 나가다

1667

sore
[sɔːr]

[형] 아픈, 따가운

a **sore** throat
인후통, 목앓이 [모의]

1668

sour
[sauər]

[형] (맛이) 신, 시큼한

an unripe and **sour** apple
설익어서 **시큼한** 사과

후유어동사휘

1669

tension
[ténʃən]

명 긴장감; 갈등
• tense 긴장한; 긴박한; 긴장하다

exam **tension**
시험의 **긴장감**

1670

affection
[əfékʃən]

명 애정, 애착
• affectionate 애정 어린

affection from a pet
애완동물로부터의 **애정** 수능

1671

agony
[ǽgəni]

명 극심한 고통[괴로움]

the **agony** and aspirations of African Americans
아프리카계 미국인의 **고통**과 염원 EBS

1672

astonish
[əstániʃ]

동 깜짝 놀라게 하다
 (= amaze, astound)
• astonishment 깜짝 놀람
• astonishing 깜짝 놀랄 만한
• astonished 깜짝 놀란

to **astonish** the whole world
전 세계를 **깜짝 놀라게 하다**

1673

blush
[blʌʃ]

동 상기되다, 얼굴을 붉히다
명 (얼굴의) 홍조

to **blush** with shame
부끄러워서 **얼굴이 붉어지다**

1674

breathtaking
[bréθtèikiŋ]

형 숨이 막히는 듯한; 깜짝 놀랄 만한

to photograph **breathtaking** scenery
숨이 막히는 듯한 풍경의 사진을 찍다 모의

1675

enchant
[intʃǽnt]

동 황홀하게 만들다; 마술을 걸다
• enchantment 매혹, 매력;
 마법(에 걸린 상태)

to be **enchanted** by her smile
그녀의 미소에 **황홀해지다**

1676

flush
[flʌʃ]

동 얼굴이 붉어지다 (= blush);
 (변기의) 물을 내리다
명 홍조

to **flush** with embarrassment
당황해서 **얼굴이 붉어지다**

1677

frantic
[frǽntik]

형 미친, 제정신이 아닌

to drive me **frantic**
나를 **미치게 만들다**

34

1678

hatred
[héitrid]

몡 증오, 혐오

jealousy and **hatred**
질투와 **증오**

1679

offend
[əfénd]

동 불쾌하게 하다; (도덕 등에) 어긋나다
- offense 불쾌하게 하는 것, 모욕; 범법, 범죄
- offensive 불쾌한, 모욕적인; 공격적인

to be **offended** by someone
누군가에 의해 **기분이 상하다**

1680

rage
[reidʒ]

몡 격분
동 몹시 화를 내다

to fly into a **rage**
격분하다

1681

resent
[rizént]

동 분하게 여기다, 분개하다
- resentful 분하게 여기는, 분개하는
- resentment 분함, 분개

to **resent** that remark
그 발언에 **분개하다**

1682

suppress
[səprés]

동 억누르다; 진압하다
- suppression 억제; 진압

to **suppress** emotions
감정을 **억누르다**

1683

dread
[dred]

동 두려워하다
- dreadful 몹시 불쾌한, 끔찍한

to **dread** dark places
어두운 곳을 **두려워하다**

1684

temper
[témpər]

몡 (화를 잘 내는) 성질; 화
- temperament 기질, 성미
- temperance 절제, 자제

to lose one's **temper**
화를 내다

1685

awe
[ɔː]

몡 경외감
동 경외심을 갖게 하다

to be in **awe** of his creativity
그의 독창성을 **경외**하다

혼동어휘

1686

owe
[ou]

동 (~에게) 빚지고 있다;
　 (~의) 덕분이다

to **owe** me $10
내게 10달러를 **빚지고 있다**

1687		
buzz [bʌz]	동 (벌이) 윙윙거리다; 웅성대다 명 윙윙거리는 소리; 들뜬 기분	a **buzz** of excitement 흥분으로 **들뜬 기분**

1688		
dismay [disméi]	명 경악, 실망 동 경악하게 만들다, 크게 실망시키다	to look at her in **dismay** **경악**하여 그녀를 바라보다

1689		
ecstasy [ékstəsi]	명 황홀(감), 무아의 경지	to experience **ecstasy** **황홀감**을 경험하다

1690		
nuisance [nú:səns]	명 성가신 사람[것]; 골칫거리	mosquitoes, a great **nuisance** in summer 여름에 아주 **골칫거리**인 모기

1691		
empathy [émpəθi]	명 공감, 감정 이입 • empathic 감정 이입의 • empathize 감정 이입하다, 공감하다	**empathy** for the situation 그 상황에 대한 **공감**

1692		
enrage [inréidʒ]	동 격분하게 하다	to be **enraged** at her rude words 그녀의 무례한 말에 **격분하다**

1693		
gratify [grǽtəfài]	동 기쁘게 하다; 만족시키다 • gratification 기쁨; 만족감	to **gratify** all who worked so hard 열심히 일한 모두를 **기쁘게 하다**

1694		
humiliation [hju:mìliéiʃən]	명 수치심, 굴욕감, 창피 • humiliate 굴욕감을 느끼게 하다, 창피를 주다	to feel my deep **humiliation** 깊은 **굴욕감**을 느끼다

1695		
rejoice [ridʒɔ́is]	동 크게 기뻐하다	to **rejoice** in the victories 그 승리에 **크게 기뻐하다**

✕✕ **Phrasal Verbs**

1696

dry up

1. 바싹 말라붙다 2. 말문이 막히다
When I got on the stage I **dried up**.
무대에 오르자 나는 **말문이 막혔다**.

1697

look up

1. (사전, 컴퓨터 등에서) 찾아보다 2. 방문하다
Look up the words that you don't know in a dictionary.
네가 모르는 단어를 사전에서 **찾아보아라**.

1698

make up

1. 차지하다 2. 만들어 내다; 지어 내다 3. 화해하다
Some studies show that physical appearance **makes up** a
significant part of a first impression.
몇몇 연구들에 의하면 신체적 외모가 첫인상의 상당 부분을 **차지한다**고 한다.

✕✕ Voca with **Multiple Meanings**

굵게 표시한 단어의 알맞은 의미를 각각 연결하시오.

1699 **blue** [bluː]

1 파란, 푸른	•	① to feel **blue**
2 (추위나 공포로) 창백한, 새파래진	•	② a face that is **blue** from the cold
3 우울한, 울적한	•	③ the **blue** waters of the lake

1700 **move** [muːv]

1 움직이다; 움직임	•	① to **move** to the city
2 이사(하다)	•	② to **move** toward the door
3 감동시키다	•	③ the latest **move** by the government
4 조치, 행동 수단	•	④ to be greatly **moved** by his story

ANSWER
• **blue** 1-③ 호수의 파란 물 2-② 추위로 창백해진 얼굴 3-① 우울하다 • **move** 1-② 문 쪽으로 움직이다 2-① 도시로 이사하다 3-④ 그의 이
야기에 크게 감동하다 4-③ 정부의 최근 조치

1701

gloomy
[glú:mi]

형 우울한, 침울한; 어둑어둑한

her **gloomy** face
그녀의 **우울한** 얼굴

1702

sorrow
[sárou]

명 슬픔
동 슬퍼하다
● sorrowful 슬픈, 슬퍼하는 (= sad)

to feel **sorrow**
슬픔을 느끼다

1703

terrify
[térəfài]

동 (몹시) 무섭게 하다, 겁먹게 하다
　(= scare)
● terrifying 무섭게 하는, 겁나게 하는
　(= scaring)
● terrified 무서워하는, 겁이 난
　(= scared)

to **terrify** a little girl
어린 소녀를 **겁먹게 하다**

1704

unpleasant
[ʌnplézənt]

형 불쾌한; 불친절한 (↔ pleasant 즐거
운; 친절한)

to frown at **unpleasant** smells
불쾌한 냄새에 얼굴을 찌푸리다

1705

anger
[ǽŋgər]

명 분노, 화

the **anger** of the hurt person
상처받은 사람의 **분노**

1706

uneasy
[ʌníːzi]

형 불안한, 걱정되는

to feel **uneasy** making choices
선택하는 것을 **불안해**하다

1707

emotion
[imóuʃən]

명 감정; 정서
● emotional 감정의; 정서적인

to express their **emotions**
그들의 **감정**을 표현하다

1708

ashamed
[əʃéimd]

형 부끄러운, 창피한

not to be **ashamed** of being poor
가난을 **부끄러워**하지 않다

1709

furious
[fjúriəs]

형 몹시 화가 난; 맹렬한
● furiously 미친 듯이 노하여; 맹렬히
● fury 분노, 격분; 맹렬함

at a **furious** rate
맹렬한 속도로

1710

mode
[moud]

몡 기분; 방식, 양식

the self-pity **mode**
자기 연민의 **기분**

1711

mood
[muːd]

몡 기분; 분위기

a darkened **mood**
우울한 **기분**

1712

awkward
[ɔ́ːkwərd]

톙 어색한; 서투른

to feel **awkward**
어색하게 느끼다

1713

beloved
[bilʌ́v(i)d]

톙 사랑하는; 인기 많은

my own **beloved** grandmother
내가 **사랑하는** 할머니

1714

cheerful
[tʃíərfəl]

톙 발랄한, 쾌활한
● cheer 환호하다; 응원하다; 환호; 응원

to be very **cheerful**
매우 **즐거워하다**

1715

delight
[diláit]

몡 기쁨
동 많은 기쁨을 주다
● delighted 기뻐하는
● delightful 기쁨을 주는

with tears of **delight**
기쁨의 눈물을 흘리며

1716

despair
[dispέər]

몡 절망
동 절망하다
● desperation 절망, 자포자기

the depth of **despair**
절망의 깊이

1717

pour
[pɔːr]

동 (액체를) 붓다; 마구 쏟아지다

to **pour** the water in the pot
냄비에 물을 **붓다**

1718

pure
[pjuər]

톙 순수한; 깨끗한
● purely 순전히, 오직
● purity 순수성; 순도

in a **pure** sense
순수한 의미에서

혼동어휘

1719		
jealous [dʒéləs]	형 질투하는, 시기하는 • jealousy 질투, 시기	to feel **jealous** easily about little things 사소한 일에 대해 쉽게 **질투하다**

1720		
cite [sait]	동 인용하다 • citation 인용(문)	to **cite** research findings 조사 결과를 **인용하다**

1721		
predetermine [prìːditə́ːrmin]	동 미리 결정하다, 예정하다	to focus on **predetermined** results **미리 정해진** 결과에 초점을 맞추다 수능

1722		
ray [rei]	명 광선; 빛	away from the direct **rays** of the sun 태양의 직사**광선**을 피하여 EBS

1723		
rotate [róuteit]	동 돌다, 회전시키다; (천체가) 자전 하다; 교대하다 • rotation 회전; 자전; 교대	to **rotate** around the sun in a 24-hour cycle 24시간 주기로 태양의 주위를 **돌다**

1724		
satellite [sǽtəlàit]	명 위성; 인공위성	the moon, a **satellite** of the Earth 지구의 **위성**인 달

1725		
soar [sɔːr]	동 날아오르다; (물가 등이) 급등하다	to **soar** to the moon 달까지 **날아오르다**

1726		
solar [sóulər]	형 태양의; 태양열을 이용한	planets in our **solar** system 우리의 **태양**계에 있는 행성들

1727		
lunar [lúːnər]	형 달의; 달의 작용에 의한; 음력의	to launch the **lunar** satellite **달** 탐사 위성을 발사하다

1728

substance
[sʌ́bstəns]

명 물질; 실체; 본질

various chemical **substances**
여러 가지 화학적 **물질들**

1729

telescope
[téləskòup]

명 망원경

to use a **telescope** to see stars more clearly
별을 더 선명하게 보기 위해서 **망원경**을 사용하다
모의

35

1730

utilize
[jú:təlàiz]

동 활용하다, 이용하다
• utilization 활용, 이용
• utility (수도, 전기와 같은) 공공 서비스, 공익사업; 유용(성)

to **utilize** natural resources
천연자원을 **활용하다**

1731

atom
[ǽtəm]

명 원자
• atomic 원자의; 원자력의

a molecule formed from **atoms**
원자들로 형성된 분자

1732

tissue
[tíʃu:]

명 (세포) 조직; 화장지; 얇은 종이[천]

our brain **tissue**
우리의 뇌 **조직** 모의

1733

evaporate
[ivǽpərèit]

동 증발하다; 증발시키다; (희망 등이) 사라지다
• evaporation 증발; 소멸

to begin to **evaporate**
증발하기 시작하다

1734

moisture
[mɔ́istʃər]

명 수분, 습기
• moist 축축한, 습기가 있는

to store seeds away from **moisture**
습기를 피해 씨앗을 저장하다 수능

1735

conservation
[kɑ̀nsərvéiʃən]

명 보존, 보호; 절약
• conservative 보수적인; 보수주의자
• conserve 보존[보호]하다; 아껴 쓰다

the law of **conservation** of energy
에너지 **보존**의 법칙

혼동어휘

1736

conversation
[kɑ̀nvərséiʃən]

명 대화; 회화
• converse 대화하다; 정반대(의), 역(逆)
• conversely 정반대로, 거꾸로

a pleasant **conversation**
즐거운 **대화** EBS

1737

radiate
[réidièit]

통 (빛, 열 등을) 방출하다, 내뿜다
- radiation 《매개체 없이 열이 이동하는》 복사(輻射); 방사선
- radiant 복사(輻射)의; 빛[열]을 내는

to **radiate** solar energy back into the atmosphere
태양 에너지를 대기 중으로 다시 **방출하다**

1738

verify
[vérəfài]

통 증명[입증]하다; 확인하다
- verification 증명, 입증; 확인

to **verify** his theory is true
그의 이론이 사실이라는 것을 **입증하다**

1739

strain
[strein]

명 팽팽함, 긴장; (근육 등의) 염좌; 유형, 종류
통 세게 잡아당기다; (근육 등을) 혹사하다

to bring emotional confusion and **strain**
감정적인 혼란과 **긴장**을 가져오다 [EBS]

1740

muted
[mjú:tid]

형 (소리가) 낮은, 조용한; 약화된
- mute 소리를 줄이다; 무언의

to speak in **muted** voices
낮은 목소리로 말하다

1741

compassion
[kəmpǽʃən]

명 동정심, 연민
- compassionate 동정하는, 인정 많은

doctors' **compassion** for patients
의사들의 환자에 대한 **동정심**

1742

composure
[kəmóuʒər]

명 (마음의) 평정

to keep his **composure**
그의 **평정**을 유지하다

1743

repress
[rì:prés]

통 (감정을) 참다, 억누르다; 진압하다
- repression (감정, 욕구의) 억압; 진압

to **repress** her emotions
그녀의 감정을 **억누르다**

1744

grieve
[gri:v]

통 비통해하다
- grievous 비통한, 슬픈
- grief 비탄, 큰 슬픔

to **grieve** the loss of the relationship
관계의 상실을 **슬퍼하다**

1745

aversion
[əvə́:rʒən]

명 혐오감, 아주 싫어함

an **aversion** to racism
인종차별에 대한 **혐오감**

✗✗ Phrasal Verbs

1746

set off

1. 출발하다　2. 터뜨리다, 폭발시키다　3. (사건을) 일으키다
He and I **set off** together in a small car.
그와 나는 작은 차로 함께 **출발했다.**
The politician's unclean conduct **set off** public anger.
그 정치인의 부정한 행동이 대중의 분노를 **일으켰다.**

1747

wear off

(차츰) 사라지다, 없어지다
Mom told me I need to get more sleep for my sore throat to **wear off.**
엄마는 내 인후염을 **없애려면** 내가 잠을 더 많이 자야 한다고 말씀하셨다.

1748

work off

1. (감정을) 해소하다, 풀다　2. (빚을) 갚다
He **worked off** his stress by playing basketball.
그는 농구를 하는 것으로 자신의 스트레스를 **풀었다.**

✗✗ Voca with **Multiple Meanings**

굵게 표시한 단어의 알맞은 의미를 각각 연결하시오.

1749　tear 명[tiər] 동[tɛər]

1 눈물 •	① to **tear** a hole in the wall
2 찢다, 찢어지다 •	② to burst into **tears**
3 (구멍을) 뚫다 •	③ to **tear** the paper

1750　blow [blou]

1 (입으로) 불다 •	① a heavy **blow**
2 (바람이) 불다, 날리다 •	② to soften the **blow**
3 폭발하다, 폭파시키다 《up》 •	③ An icy wind was **blowing.**
4 충격 •	④ to **blow** the air out slowly
5 강타 •	⑤ to **blow** up a bridge with dynamite

ANSWER

• **tear** 1-② 울음을 터뜨리다　2-③ 종이를 찢다　3-① 벽에 구멍을 뚫다　• **blow** 1-④ 천천히 숨을 내쉬다　2-③ 얼음같이 차가운 바람이 불고 있었다.　3-⑤ 다리를 다이너마이트로 폭파하다　4-② 충격을 완화하다　5-① 강한 일격, 강타

1751

actual
[金ktʃuəl]

형 실제의, 사실상의
● actually (예상과 달리) 사실은

actual physical evidence
실제 물리적 증거

1752

recent
[rí:sənt]

형 최근의
● recently 최근에

according to **recent** studies
최근 연구에 따르면

1753

create
[kriéit]

동 창조하다; 만들어 내다
● creation 창조, 창작
● creator 창조자, 창작자
● creative 창조적인, 창의적인
● creature 창조물; 생물, 동물

to **create** a new fashion
새로운 유행을 **만들어 내다**

1754

laboratory
[lǽbrətɔ̀:ri]

명 실험실, 연구소 (= lab)

a **laboratory** filled with glassware
유리 제품으로 가득한 **실험실**

1755

artificial
[ɑ̀:rtəfíʃəl]

형 인공[인조]의; 인위적인

to wear an **artificial** leg
인조 다리[의족]를 착용하다

1756

astronaut
[ǽstrənɔ̀:t]

명 우주 비행사

a former **astronaut** named Cooper
Cooper라는 이름의 전직 **우주 비행사**

1757

equipment
[ikwípmənt]

명 기구, 장비
● equip 갖추다, 갖추게 하다

the scientific **equipment** in the lab
실험실의 과학 **기구**

1758

experiment
[ikspérəmənt]

명 실험
동 실험하다

to repeat **experiments**
실험을 반복하다

1759

invent
[invént]

동 발명하다; 꾸며 내다
● invention 발명(품); 꾸며 낸 이야기
● inventor 발명가

to **invent** new methods
새로운 방법들을 **발명하다**

1760

material
[mətíəriəl]

몡 재료, 원료; 직물; 소재, 자료
혱 물리적인, 물질적인

the use of online **materials**
온라인 **자료**의 이용

1761

predict
[pridíkt]

동 예측하다, 예견하다
• prediction 예측, 예견
• predictable 예측할 수 있는
 (↔ unpredictable 예측할 수 없는)

to **predict** the result of a soccer match
축구 경기 결과를 **예측하다**

36

1762

technology
[teknálədʒi]

몡 (과학) 기술
• technological (과학) 기술의

in the information **technology** field
정보 (통신) **기술** 분야에서

1763

fluid
[flú:id]

몡 유동체
혱 유동성의; 유동적인;
 (움직임 등이) 부드러운

the clear **fluid** of the liquid state
액체 상태의 맑은 **유동체**

1764

liquid
[líkwid]

몡 액체
혱 액체 상태의

to keep one cup of the **liquid**
액체 한 컵을 남겨 두다

1765

progress
몡[prágres] 동[prəgrés]

몡 진전, 발전
동 (시간이) 지나다; 진전을 보이다;
 진행하다
• progressive 진보[혁신]적인; 점진적인,
 꾸준히 진행되는

scientific **progress**
과학적인 **발전**

1766

separate
동[sépərèit] 혱[sépərət]

동 분리하다, 나뉘다; 헤어지다
혱 분리된
• separation 분리, 구분; 헤어짐
• separable 분리할 수 있는
 (↔ inseparable 분리할 수 없는)

to **separate** hydrogen from water
물에서 수소를 **분리하다**

1767

exist
[igzíst]

동 존재[실재]하다; 생존하다
• existence 존재, 실재; 생존

to **exist** in space
우주에 **존재하다**

1768

exit
[égzit, éksit]

동 나가다; 종료하다
몡 출구; 퇴장

to block the **exit** door from the outside
출구의 문을 밖에서 막다 모의

1769

fund
[fʌnd]

동 자금[기금]을 대다
명 자금, 기금

to help **fund** a new science facility
새로운 과학 시설에 **기금을 대도록** 돕다

1770

galaxy
[gǽləksi]

명 은하계; 《the G-》 은하수

the most distant **galaxy** ever found
여태껏 발견된 것 중 가장 멀리 떨어진 **은하계**

1771

gene
[dʒiːn]

명 유전자
● genetic 유전(학)의; 유전자의
● genetically 유전적으로
● genetics 유전학

the human **genes**
인간 **유전자**

1772

gravity
[grǽvəti]

명 《물리》 중력, (지구) 인력(引力)

Newton's theory of **gravity**
뉴턴의 **중력** 이론

1773

hydrogen
[háidrədʒən]

명 《화학》 수소

hydrogen gas
수소 가스

1774

innovation
[ìnəvéiʃən]

명 혁신; 획기적인 것
● innovative 혁신[획기]적인
● innovate 혁신하다

a genuine scientific **innovation**
진정한 과학적 **혁신**

1775

integral
[íntigrəl]

형 필수적인, 중요한

an **integral** part of research programs
연구 프로그램의 **중요한** 부분

1776

leak
[liːk]

동 새어 나오다; (비밀을) 누설하다
명 새는 곳[구멍]; 누출; 누설
● leaky 새는, 구멍이 난

a **leak** in a hose
호스에 난 (물이 새는) **구멍**

1777

magnet
[mǽgnit]

명 자석; 사람의 마음을 끄는 것
● magnetic 자석의; 자성을 띤

to explore **magnet** strength
자석의 강도를 탐구하다 EBS

1778

observatory
[əbzə́ːrvətòːri]

명 관측소; 천문대; 기상대

to be adjusted to Greenwich
Observatory time
그리니치 **천문대** 시간에 맞추다 모의

1779

orbit
[ɔ́ːrbit]

명 궤도
동 궤도를 돌다
• orbital 궤도의

another planet's **orbit**
또 다른 행성의 **궤도**

1780

particle
[pɑ́ːrtikl]

명 미립자; 조각

the movements of **particles**
미립자의 움직임

1781

revolve
[rivɑ́ːlv]

동 (축을 중심으로) 돌다;
공전하다 (= rotate)

to **revolve** around the sun
태양 주위를 **공전하다**

1782

phenomenon
[finɑ́mənàn]

명 ((pl. phenomena)) 현상; 경이로운 것
• phenomenal (자연) 현상의; 경이적인

a strange natural **phenomenon**
기이한 자연 **현상**

1783

physical
[fízikəl]

형 물리의, 물리적인; 육체[신체]의
(↔ mental 정신의)
• physics 물리학

observable **physical** phenomena
관찰 가능한 **물리적** 현상들

1784

magnify
[mǽgnəfài]

동 확대하다; (중요성, 심각성을) 과장
하다
• magnification 확대; 확대율

to **magnify** images to 100 times
이미지를 백 배로 **확대하다**

1785

capability
[kèipəbíləti]

명 능력, 역량

the **capability** to do the job properly
그 일을 제대로 할 수 있는 **능력**

1786

capacity
[kəpǽsəti]

명 용량; 수용력; 능력

a **capacity** to work long hours
오래 일하는 **능력**

혼동어휘

1787

eclipse
[iklíps]

몡 (해, 달의) 식(蝕)
통 (한 천체가 다른 천체를) 가리다

a solar[lunar] **eclipse**
일식[월식]

1788

heredity
[hərédəti]

몡 유전; 유전적 특징
• hereditary 유전적인

the experimental study of **heredity**
유전에 관한 실험적 연구

1789

metabolism
[mətǽbəlìzəm]

몡 신진대사
• metabolic 신진대사의

to account for 60 percent of total
metabolism
전체 **신진대사**의 60퍼센트를 차지하다

1790

quest
[kwest]

몡 탐구, 탐색, 추구

an inner **quest** to understand the
universe
우주를 이해하려는 내적 **탐구** 모의

1791

compatible
[kəmpǽtəbl]

혱 (컴퓨터 등이) 호환이 되는;
(생각 등이) 양립될 수 있는

compatible with all PCs
모든 PC와 **호환성이 있는**

1792

encode
[inkóud]

통 부호화하다, 암호로 바꾸다
(↔ decode 해독하다)

to be **encoded** in our DNA
우리의 DNA에 **부호화되다**

1793

illuminate
[ilú:minèit]

통 (불을) 비추다, 밝게 하다;
분명히 하다, 밝히다
• illumination 조명

to cause the night-light to **illuminate**
야간 조명을 **비추게** 하다 EBS

1794

interdependence
[ìntərdipéndəns]

몡 상호의존
• interdependent 상호의존적인

the **interdependence** among
species
종(種)들 사이의 **상호의존**

1795

intrigue
통[intríːg] 몡[íntriːg]

통 흥미를 불러일으키다; 음모를 꾸미다
몡 음모

to **intrigue** researchers
연구자들의 **흥미를 불러일으키다**

× × **Phrasal Verbs**

1796

carry out

실행하다, 수행하다
A psychologist **carried out** a study of the play behaviors of infants and mothers.
한 심리학자가 유아들과 엄마들의 놀이 행동에 관한 연구를 **실행했다**.

1797

drop out (of)

1. 사라지다 2. 떨어져 나가다 3. (도중에) 그만두다; 중퇴[탈퇴]하다
The house **dropped out of** sight as we drove over the hill.
우리가 차를 타고 언덕을 넘자 그 집이 시야에서 **사라졌다**.

In some parts of the country, 40 percent of students **drop out of** high school.
그 나라의 일부 지역에서는 학생들의 40%가 고등학교를 **중퇴한다**.

1798

drown out

(소음이) ~을 들리지 않게 하다
City noises **drown out** the songs of birds in the morning.
도시 소음은 아침에 새가 지저귀는 소리를 **들리지 않게 한다**.

× × Voca with **Multiple Meanings**

굵게 표시한 단어의 알맞은 의미를 각각 연결하시오.

1799 **matter** [mǽtər]

1 물질, 물체 •	① **matters** of interpretation
2 상황, 사정 •	② the atoms of which **matter** is made
3 문제, 일 •	③ the only thing that **matters** to him
4 중요하다, 문제되다 •	④ the only way to improve **matters**

1800 **measure** [méʒər]

1 측정하다, 재다 •	① ways of **measuring** the performance
2 척도, 기준 •	② to **measure** the length
3 판단하다, 평가하다 •	③ an accurate **measure** of ability
4 조치, 대책 •	④ safety **measures**
5 양, 정도 •	⑤ a **measure** of technical knowledge

ANSWER
• **matter** 1-② 물질을 구성하는 원자 2-④ 상황을 개선하는 유일한 방법 3-① 해석의 문제 4-③ 그에게 유일하게 중요한 것
• **measure** 1-② 길이를 재다 2-③ 능력의 정확한 척도 3-① 성과를 평가하는 방법들 4-④ 안전 조치 5-⑤ 어느 정도의 기술적 지식

1801

diet
[dáiət]

명 식사; 식습관; 다이어트
동 다이어트하다
• dietary 식사의, 음식의

to have highly diverse **diets**
매우 다양한 **식사**를 하다

1802

dip
[dip]

동 살짝 담그다[적시다]

to **dip** some bread into the olive oil
빵을 올리브 오일에 **살짝 담그다**

1803

recipe
[résəpi]

명 요리법, 조리법 (= cuisine)

to create a great new **recipe**
훌륭한 새로운 **요리법**을 창조하다 [EBS]

1804

roast
[roust]

동 굽다; 볶다
명 구운 요리

to **roast** the shrimp and some vegetables
새우와 약간의 야채를 **볶다**

1805

stir
[stəːr]

동 휘젓다, 섞다
명 휘젓기

to **stir** the stew well
스튜를 잘 **휘젓다**

1806

taste
[teist]

명 맛; 기호, 취향
동 맛이 나다; 맛보다
• tasteless 아무런 맛이 없는; 무미건조한

her individual **tastes**
그녀의 개인적 **취향**

1807

chop
[tʃɑp]

동 (고기, 채소 등을) 자르다, 잘게 썰다

to **chop** vegetables quickly
채소를 빠르게 **잘게 썰다**

1808

chef
[ʃef]

명 요리사, 주방장 (= cook)

to become an accomplished **chef**
뛰어난 **요리사**가 되다 [모의]

1809

aside
[əsáid]

부 (어떤 목적을 위해) 따로 (두고); 한쪽으로

some dough he had set **aside**
그가 **따로** 놓아 둔 반죽

1810

blend
[blend]

동 섞다, 혼합하다; 섞이다
명 혼합

to **blend** some milk with eggs
우유와 달걀을 **섞다**

1811

decorate
[dékərèit]

동 장식하다
● decoration 장식(품)

to **decorate** a cake
케이크를 **장식하다**

1812

feed
[fiːd]

동 먹이다, 먹다; 먹이를 주다
명 먹이

to **feed** the dog
개에게 **먹이를 주다**

1813

identify
[aidéntəfài]

동 (신원 등을) 확인[식별]하다;
동일시하다 《with》
● identification 신원 확인; 신분증;
동일시
● identity 신원; 정체(성)
● identical 똑같은 (= alike)

to **identify** top food trends
최고 식품의 트렌드를 **확인하다**

1814

slice
[slais]

명 조각
동 (얇게) 썰다

a **slice** of bread
빵 한 **조각**

1815

spicy
[spáisi]

형 매운; 향이 강한 (= hot)
● spice 양념, 향신료; 양념을 치다
(= season)

to put some **spicy** sauce into the stew
스튜에 **매운** 소스를 조금 넣다

1816

spoil
[spɔil]

동 망치다; 버려 놓다; (음식이) 상하다;
(아이를) 버릇없게 키우다

to **spoil** your appetite
당신의 입맛을 **버리다**

1817

혼동어휘

remain
[riméin]

동 계속 ~이다; 남다

to **remain** the same
같은 상태를 **유지하다**

1818

remains
[riméinz]

명 남은 것, 나머지; 유물, 유적

to wrap the **remains** of the meal
식사하고 **남은 것**을 포장하다

1819

generalize
[dʒénərəlàiz]

동 일반화하다; 보편화하다
• generalization 일반화

to **generalize** from a single example
단 하나의 예로 **일반화하다**

1820

analyze
[ǽnəlàiz]

동 분석하다; 검토하다
• analysis 분석, 해석

to **analyze** the data
데이터를 **분석하다**

1821

asteroid
[ǽstərɔ̀id]

명 소행성

the surfaces of **asteroids**
소행성들의 표면

1822

astrology
[əstrálədʒi]

명 점성술, 점성학

the validity of **astrology**
점성술의 타당성

1823

astronomy
[əstránəmi]

명 천문학
• astronomer 천문학자

the world of **astronomy**
천문학의 세계

1824

chemical
[kémikəl]

형 화학의
명 ((-s)) 화학 물질

chemical reactions
화학 반응

1825

cluster
[klʌ́stər]

명 무리; (열매의) 송이
동 무리를 이루다

a **cluster** of stars
별 **무리**

1826

compound
명형[kámpaund] 동[kəmpáund]

명 혼합물; 《문법》 합성어
형 합성의
동 혼합하다

to generate special **compounds**
특별한 **혼합물**을 만들어 내다 모의

1827

cosmos
[kázməs]

명 ((the -)) (질서를 이룬 체계로서의)
우주 (↔ chaos 혼돈)
• cosmic 우주의; 무한한

the origins of the **cosmos**
우주의 기원

1828

dissolve
[dizálv]

동 (액체로) 용해되다, 녹이다;
(관계, 모임 등을) 끝내다

to **dissolve** into the water
물속에 **용해되다** 모의

1829

evolve
[iválv]

동 발전하다; 진화하다
● evolution 진화; 발전
● evolutionary 진화의; 점진적인

to **evolve** with time
시간이 지나면서 **진화하다**

1830

explicit
[iksplísit]

형 명백한, 뚜렷한

to exhibit **explicit** regularities
명백한 규칙성을 드러내다 모의

37

1831

extract
동[ikstrǽkt] 명[ékstrækt]

동 추출하다
명 추출물
● extraction 추출, 뽑아냄

the molecules **extracted** from fruits
열매에서 **추출된** 분자들

1832

fake
[feik]

동 위조하다, 조작하다
형 가짜의; 인조의

faked lab results
조작된 실험 결과

1833

exotic
[igzátik]

형 외래의; 이국적인

exotic species
외래종

1834

sensory
[sénsəri]

형 감각의

a complex **sensory** analysis
복합 **감각** 분석

1835

wander
[wándər]

동 돌아다니다, 헤매다

to **wander** aimlessly around the streets
거리를 목적 없이 **돌아다니다**

혼동어휘

1836

wonder
[wándər]

동 궁금해하다
명 경탄; 경이
● wonderful 놀랄 만한; 훌륭한

to **wonder** about the origin
기원에 대해 **궁금해하다**

1837

dilute
[dilú:t]

통 희석하다, 묽게 하다
형 희석된

to be **diluted** with clean water
깨끗한 물로 **희석되다**

1838

foremost
[fɔ́ːrmòust]

형 가장 유명한; 으뜸가는

the **foremost** scientists in the field
그 분야에서 **가장 유명한** 과학자들 모의

1839

premise
[prémis]

명 (주장의) 전제; ((-s)) 건물이 딸린
토지, 구내

to be based on an inaccurate
premise
정확하지 않은 **전제**에 근거를 두다

1840

questionnaire
[kwèstʃənέər]

명 설문지

the **questionnaire** that they
completed
그들이 완성한 **설문지**

1841

biotech(nology)
[báioutèk] [bàiouteknáləd3i]

명 생명 공학; 인간 공학

the production related to **biotech**
industries
생명 공학 산업과 관련된 생산

1842

breakthrough
[bréikθrù:]

명 돌파구; 획기적인 발견

scientific **breakthroughs**
과학적으로 **획기적인 발견**

1843

hypothesis
[haipáθəsis]

명 가설; 가정
● hypothetical 가설에 근거한; 가정의

to prove the **hypothesis**
가설을 증명하다

1844

scrutiny
[skrú:təni]

명 철저한 검토, 정밀 조사

to demand **scrutiny**
철저한 검토를 요구하다

1845

expertise
[èkspəːrtí:z]

명 전문 지식[기술]

different areas of **expertise**
다른 **전문 지식** 분야들

✗ ✗ **Phrasal Verbs**

37

1846

act on

1. ~에 따라 행동하다, 따르다 2. ~에 영향을 주다
Some researches show that even stress can **act on** cognitive skills.
몇몇 연구에서 스트레스조차도 인지 능력에 **영향을 줄** 수 있다는 것이 밝혀졌다.

1847

carry on

1. 계속하다 2. 투덜대다
In a single session, you'll learn the tricks to **carry on** a social conversation in the English language.
한 학기 수업을 통하여 여러분은 영어로 사교적 대화를 **계속할** 수 있는 기술을 습득하게 될 것이다.

1848

draw on

1. (기한 등이) 가까워지다; (계절 등이) 지나가다 2. 이용하다 3. ~에 의지하다
Summer was **drawing on**.
여름이 **지나가고** 있었다.

The volunteers **drew on** their expertise and helped people.
자원봉사자들은 자신의 전문지식을 **이용하여** 사람들을 도왔다.

✗ ✗ Voca with **Multiple Meanings**

굵게 표시한 단어의 알맞은 의미를 각각 연결하시오.

1849 **general** [dʒénərəl]

1 일반적인, 보편적인 • ① a **general** belief among scientists
2 종합적인 • ② a four-star **general**
3 장군 • ③ a **general** hospital

1850 **yield** [jiːld]

1 (결과를) 내다, 산출하다 • ① to **yield** to pressure
2 생산하다; 산출량, 수확량 • ② to **yield** very similar results
3 굴복하다, 항복하다 • ③ a high crop **yield**
4 양보하다 • ④ to **yield** to traffic on the right

ANSWER ┄┄┄
* **general** 1-① 과학자들 사이의 보편적인 믿음 2-③ 종합병원 3-② 4성 장군 * **yield** 1-② 아주 비슷한 결과를 내다 2-③ 높은 작물 수확량
3-① 압력에 굴복하다 4-④ 우측 차량들이 먼저 지나가도록 양보하다

1851

routine
[ruːtíːn]

몡 일상; 틀에 박힌 일
혱 일상적인; 지루한

being tired of monotonous **routines**
단조로운 **일상**에 싫증 난

1852

consist
[kənsíst]

통 (~로) 구성되다 《of》; (~에) 있다,
존재하다

to **consist** of traditional family
전통적인 가족으로 **구성되다** [모의]

1853

shade
[ʃeid]

몡 그늘
통 그늘지게 하다

to eat lunch in the pleasant **shade**
쾌적한 **그늘**에서 점심을 먹다

1854

shadow
[ʃǽdou]

몡 그림자; 그늘 (= shade)

light and **shadows**
빛과 **그림자**

1855

excuse
몡[ikskjúːs] 통[ikskjúːz]

몡 변명, 핑계
통 변명하다; 용서하다

to make **excuses** for a failure
실패에 대해 **변명들**을 하다

1856

rent
[rent]

몡 집세, 방세
통 임차하다; 임대하다

to pay high **rent**
높은 **집세**를 지불하다

1857

document
[dákjumənt]

몡 서류; 문서
통 기록하다
● **documentary** 서류로 이뤄진;
다큐멘터리(의)

to copy the **document**
문서를 복사하다

1858

tend
[tend]

통 (~하는) 경향이 있다 《to》
● **tendency** 경향, 추세

to **tend** to like particular foods
특정 음식을 좋아하는 **경향이 있다**

1859

casual
[kǽʒuəl]

혱 일상적인; 무심한; 우연한
몡 평상복
● **casually** 무심코; 우연히

his **casual** remarks
그가 **일상적으로 하는** 말

1860

discount
[명][dískaunt] [동][diskáunt]

명 할인
동 할인하다

a $5 **discount** for students
학생을 위한 5달러 **할인**

1861

establish
[istǽbliʃ]

동 설립하다; 수립[확립]하다
• establishment 설립; 수립; 기관

to **establish** good habits
좋은 습관을 **확립하다**

1862

gather
[ɡǽðər]

동 모으다
• gathering 모임, 집회; 수집

to **gather** stones from his yard
그의 마당에서 돌을 **모으다**

1863

immediate
[imí:diət]

형 즉각적인; 당면한; 직접적인
• immediately 즉시, 당장; 바로 옆에, 가까이에; 직접적으로

to provide **immediate** feedback
즉각적인 피드백을 제공하다

1864

load
[loud]

명 짐
동 (짐, 사람 등을) 싣다, 태우다

to carry heavy **loads**
무거운 **짐**을 나르다

1865

ordinary
[ɔ́:rdənèri]

형 평범한; 보통의

on an **ordinary** weekday evening
평범한 주중 저녁에

1866

daily
[déili]

형 매일의; 하루의
부 매일; 하루

my **daily** schedule
나의 **하루** 일과

혼동어휘

1867

dairy
[dɛ́(:)əri]

명 유제품; 낙농장
형 유제품의; 낙농의

to make **dairy** from animals
동물로부터 **유제품**을 만들다

1868

diary
[dáiəri]

명 일기

to keep a **diary**
일기를 쓰다

1869

pension
[pénʃən]

명 연금; 생활 보조금

to retire with a **pension**
연금을 받고 퇴직하다

1870

cope
[koup]

동 대처하다, 대응하다

to **cope** with her tough situation
그녀의 어려운 상황에 **대처하다**

1871

register
[rédʒistər]

동 등록[기재]하다, 신고하다
명 (특정인의) 명부
• registration 등록, 기재

to **register** for the orientation
오리엔테이션에 **등록하다**

1872

confess
[kənfés]

동 자백하다; 고백하다
• confession 자백; 고백

to **confess** his love
그의 사랑을 **고백하다**

1873

dye
[dai]

동 염색하다
명 염료

to **dye** my hair purple
내 머리를 자주색으로 **염색하다**

1874

expire
[ikspáiər]

동 (정해진 기간이) 만료되다, 끝나다
• expiration 만료, 종결

This coupon has **expired**.
이 쿠폰의 **기한이 만료되었다**. 모의

1875

farewell
[fɛərwél]

명 작별 (인사)
형 작별의, 고별의

to say **farewell** to him
그에게 **작별 인사**를 하다 모의

1876

firsthand
[fə́rsthǽnd]

형 직접 한[얻은]
부 직접

firsthand experience
직접 한 경험

1877

habitual
[həbítʃuəl]

형 습관적인; 상습적인; 특유의

being blamed for **habitual** lies
상습적인 거짓말로 비난받는

1878 **inspect** [inspékt]	동 점검하다, 검사하다 • inspection 점검, 검사 • inspector 조사관, 감독관	the restaurants regulary **inspected** by public health officials 공중 보건 담당 공무원들에 의해 정기적으로 **점검받는** 식당들
1879 **mend** [mend]	동 수선하다, 고치다	to **mend** my clothes 내 옷을 **수선하다**
1880 **occasion** [əkéiʒən]	명 때, 경우; 행사; 이유 • occasional 가끔의, 때때로의 • occasionally 가끔, 때때로	being properly dressed for the **occasion** **경우**에 알맞게 차려 입은
1881 **reserve** [rizə́ːrv]	동 예약하다; 비축하다 명 비축, 예비 • reservation 예약	to **reserve** a table for three 세 명이 식사할 자리를 **예약하다**
1882 **shed** [ʃed]	동 (피, 눈물 등을) 흘리다; (잎이) 떨어지다	to **shed** tears at her daughter's wedding 그녀의 딸 결혼식에서 눈물을 **흘리다**
1883 **suitable** [sjúːtəbl]	형 적절한, 알맞은 (↔ unsuitable 적절하지[알맞지] 않은)	the wearing of **suitable** footwear **적절한** 신발을 착용하기
1884 **trim** [trim]	동 (깎아) 다듬다, 손질하다	to get my hair **trimmed** a little 내 머리를 조금 **다듬다** 모의
1885 **fraction** [frǽkʃən]	명 일부, 부분; 조금; 《수학》 분수	to offer the service at a **fraction** of the price 가격을 **조금**만 받고[저렴한 가격에] 서비스를 제공하다
1886 **friction** [fríkʃən]	명 《물리》 마찰; (의견의) 충돌	to have no **friction** **마찰**이 없다

혼동어휘

38

1887

constraint
[kənstréint]

명 제한, 제약
- constrain 제한[제약]하다;
 ~하게 만들다

time **constraints**
시간적 **제약** [EBS]

1888

correspond
[kɔ̀:rəspánd]

동 일치하다; (~에) 해당[상응]하다
《to》; 서신을 주고받다
- correspondence 일치; 상응; 서신,
 편지
- correspondent 편지를 쓰는 사람;
 (신문, 방송 등의) 특파원, 통신원

the actions that do not **correspond**
with the words
말과 **일치하지** 않는 행동

1889

discrepancy
[diskrépənsi]

명 불일치, 차이

discrepancy between two details
두 세부사항 사이의 **불일치**

1890

duplicate
동[djú:pləkèit] 형명[djú:plikət]

동 복사하다, 복제하다; 되풀이하다
형 똑같은; 사본의
명 사본
- duplication 복사; 중복

to be **duplicated** in seconds
몇 초 만에 **복사되다**

1891

molecule
[máləkjù:l]

명 《화학》 분자
- molecular 분자의

chemical reactions forming
molecules
분자를 형성하는 화학 반응

1892

parameter
[pəræmitər]

명 한도; 매개변수 《두 개 이상의 변수
를 연관시켜 주는 변수》

parameters of the atmosphere
such as temperature, pressure, and
density
기온, 압력, 밀도와 같은 대기의 **매개변수**

1893

probe
[proub]

동 탐사하다; 조사하다, 캐묻다
명 (철저한) 조사

to **probe** space aboard spacecrafts
우주선을 타고 우주를 **탐사하다**

1894

stationary
[stéiʃənèri]

형 정지된, 움직이지 않는

the **stationary** arrangement of
molecules
분자의 **정지된** 배열

1895

vapor
[véipər]

명 증기

to hold more water **vapor**
수**증기**를 더 많이 포함하다

✗ ✗ **Phrasal Verbs**

1896

run through

1. 속으로 퍼지다[번지다] 2. ~에 가득하다, 넘치다 3. (예행) 연습하다
Fear **ran through** the crowd as a shot was heard.
총성이 들렸을 때 공포가 군중 **속에서 퍼졌다.**
Let's just **run through** the piece one more time.
그 곡을 한 번 더 **연습하자.**

1897

pull through

1. (병, 수술 뒤에) 회복하다 2. (힘든 일을) 해 내다
The doctor thinks she will **pull through.**
의사들은 그녀가 **회복할** 것으로 생각한다.
Things are going to be tough but we'll finally **pull through** it.
상황이 어려울 테지만 우리는 결국 **해 낼** 것이다.

1898

look through

1. 자세히 살펴보다; 쭉 훑어보다 2. 못 본 척하다, 무시하다
Alex **looked through** the newspaper each night to get some ideas
for his assignment.
Alex는 자신의 과제에 대한 아이디어를 좀 얻기 위해 매일 밤 신문을 **자세히 살펴보았다.**

✗ ✗ Voca with **Multiple Meanings**

굵게 표시한 단어의 알맞은 의미를 각각 연결하시오.

1899 suit [suːt]

1 정장, (옷) 한 벌 •	① a computer to **suit** your needs
2 소송 •	② to wear a dark **suit**
3 (목적, 조건 등에) 적합하다, 맞다 •	③ a hat that **suits** my dress
4 (의복 등이) 어울리다 •	④ to file a **suit** against the corporation

1900 conduct 몡[kándəkt] 동[kəndʌ́kt]

1 수행(하다), 실시(하다) •	① to **conduct** an orchestra
2 행동(하다) •	② to **conduct** a study
3 지휘하다 •	③ immoral and violent **conduct**
4 (열, 전기 등을) 전도하다 •	④ the properties of copper that **conduct** electricity

ANSWER
• suit 1-② 짙은 색 정장을 한 벌 입다 2-④ 그 기업을 상대로 소송을 제기하다 3-① 당신의 필요에 맞는 컴퓨터 4-③ 내 옷에 잘 어울리는 모자
• conduct 1-② 연구를 수행하다 2-③ 부도덕하고 폭력적인 행동 3-① 오케스트라를 지휘하다 4-④ 전기를 전도하는 구리의 특성

1901

avenue
[ǽvənjùː]

명 (도시의) 큰 대로, 거리, -가(街); 길

to search for an **avenue** to the hotel
호텔로 가는 **길**을 찾아보다

1902

remote
[rimóut]

형 외진, 먼; 원격의

to hike through the **remote** area
그 **외진** 지역을 걷다

1903

entertain
[èntərtéin]

동 즐겁게 하다; 대접하다
● entertainment 오락
 (= amusement); 대접
● entertainer 연예인

to **entertain** the tourists
관광객들을 **즐겁게 하다**

1904

break
[breik]

명 휴식; 중단
동 부서지다

to take a **break**
휴식을 취하다

1905

harbo(u)r
[háːrbər]

명 항구
동 (생각 등을) 품다

the **harbor** that is full of yachts
요트로 가득한 **항구**

1906

throughout
[θruːáut]

전 도처에; ~ 동안 내내

to travel **throughout** Europe
유럽 **전역을** 여행하다

1907

adventure
[ədvéntʃər]

명 모험; 모험심

adventures in the Amazon
아마존에서의 **모험**

1908

pause
[pɔːz]

명 멈춤; 휴식
동 잠시 멈추다

to take frequent **pauses**
종종 **휴식**을 취하다

1909

journey
[dʒə́ːrni]

명 여행, 여정

to have a safe **journey**
안전한 **여행**을 하다

1910

leisure
[líːʒər]

몡 여가, 한가한 시간
- leisurely 여유로운, 한가한

to spend more time on **leisure** activity
더 많은 시간을 **여가** 활동에 쓰다

1911

overnight
[òuvərnáit]

톙 하룻밤의
뿐 밤사이에; 밤새

day and **overnight** camps
주간 캠프와 **일박** 캠프

1912

pack
[pæk]

동 (짐을) 싸다; 포장하다
몡 포장 꾸러미
- package (포장용) 상자; 포장한 상품; 소포 (= parcel); (여행 등의) 패키지

to **pack** my bags
가방에 **짐을 싸다**

1913

sail
[seil]

동 항해하다
몡 돛

to **sail** as a seaman
선원으로서 **항해하다**

1914

station
[stéiʃən]

몡 역, 정거장; (관청 등의) 서(署), 국(局)

a broadcasting **station**
방송국

1915

tough
[tʌf]

톙 힘든, 곤란한

a long, **tough** journey
길고 **힘든** 여정

1916

voyage
[vɔ́iidʒ]

몡 여행, 항해
동 여행하다, 항해하다

to rest by taking a **voyage**
여행을 떠남으로써 휴식을 취하다

1917

name
[neim]

몡 이름
동 이름을 지어 주다

to **name** my puppy Becky
내 강아지를 Becky라고 **이름 짓다**

1918

name**ly**
[néimli]

뿐 즉, 다시 말해

only one day, **namely** Day 5
단 하루, **즉** 다섯째 날

혼동어휘

1919

beforehand
[bifɔ́ːrhæ̀nd]

児 사전에, 미리

to make preparations **beforehand**
미리 준비하다

1920

pastime
[pǽstàim]

명 오락, 취미, 여가 활동

his favorite **pastimes**
그가 가장 좋아하는 **취미**

1921

anchor
[ǽŋkər]

명 닻; 아나운서
동 닻을 내리다; 고정시키다

to drop **anchor** off the coast
해안에 **닻**을 내리다

1922

brochure
[brouʃúər]

명 안내서, 책자 (= booklet)

the city's hotels listed in a travel
brochure
여행 **안내 책자**에 실려 있는 도시의 호텔들

1923

cruise
[kruːz]

동 유람선을 타고 다니다
명 유람선 여행

to **cruise** the river
그 강을 **유람선을 타고 다니다**

1924

cabin
[kǽbin]

명 객실, 선실; 오두막집

comfortable **cabins** of the cruise
유람선의 편안한 **객실**

1925

crew
[kruː]

명 승무원, 선원; 팀, 반, 조

the ship's captain and **crew**
그 배의 선장과 **선원들**

1926

drift
[drift]

동 표류하다; 이동하다
명 표류; 이동

the **drift** of an iceberg
빙산의 **표류**

1927

nap
[næp]

명 낮잠
동 낮잠을 자다

a guard taking a **nap**
낮잠을 자는 경비원 [EBS]

1928

navigate
[nǽvəgèit]

동 항해[조종]하다; 길을 찾다, 방향을 읽다
- navigation 항해, 운항
- navigator 항해[조종]사

to **navigate** the sea by the stars
별을 따라서 바다를 **항해하다**

1929

port
[pɔːrt]

명 항구 (도시), 항만

the busiest **port** on the East Coast
대서양 연안에서 가장 붐비는 **항구 도시**

1930

recede
[risíːd]

동 (서서히) 물러나다; 멀어지다; 약해지다
- recess (수업 사이의) 쉬는 시간; 휴식; (재판 등의) 휴회(하다)
- recession 경기 후퇴, 불경기

to watch the ship **recede** from view
배가 시야에서 **멀어져가는** 것을 보다

1931

steep
[stiːp]

형 가파른; 급격한; (가격이) 비싼

too **steep** a mountain for them to try
그들이 도전할 수 없는 너무 **가파른** 산

1932

consequence
[kánsəkwèns]

명 결과; 중요성
- consequent (~의) 결과로 일어나는
- consequently 그 결과, 따라서

the **consequences** of that decision
그 결정의 **결과들**

1933

boast
[boust]

동 자랑하다, 뽐내다
명 자랑
- boastful 자랑하는, 뽐내는

to **boast** of its success
그것의 성공에 대해 **자랑하다**

1934

vain
[vein]

형 헛된, 소용없는; 자만심이 강한

to try in **vain**
헛되이 시도하다

1935

summit
[sʌ́mit]

명 정상; 산꼭대기

the path toward the **summit**
정상으로 향하는 길

1936

submit
[səbmít]

동 제출하다; 복종[굴복]하다
- submission 제출; 복종, 굴복

to **submit** a form
양식을 **제출하다**

혼동어휘

1937

demanding
[dimǽndiŋ]

형 부담이 큰; 요구가 많은

a **demanding** yet enjoyable experience
부담이 크지만 즐거운 경험

1938

excursion
[ikskə́ːrʒən]

명 짧은 여행, 소풍

to take an **excursion** to the San Diego Zoo
샌디에이고 동물원으로 **소풍**을 가다

1939

expedition
[èkspədíʃən]

명 탐험대

to lead an **expedition** to the North Pole
북극으로 **탐험대**를 이끌다

1940

itinerary
[aitínərèri]

명 여행 일정(표)

a detailed **itinerary**
상세한 **여행 일정표** 모의

1941

stroll
[stroul]

동 산책하다, 한가로이 거닐다
명 산책

to **stroll** along the riverbank
강둑을 따라 **산책하다**

1942

designate
동[dézignèit] 형[dézignət]

동 지정하다; (직책에) 지명하다
형 지명된

to trash the only **designated** place
지정된 장소에만 쓰레기를 버리다

1943

cater
[kéitər]

동 (행사에) 출장 음식을 공급하다

to **cater** for weddings and parties
결혼식과 연회에 **출장 음식을 제공하다**

1944

propriety
[prəpráiəti]

명 적절성

to act with **propriety**
적절하게 행동하다

1945

roar
[rɔːr]

동 으르렁거리다, 포효하다
명 으르렁거림

to grow to a **roar**, like a great wind
엄청난 바람처럼 **으르렁거림**으로 커지다

×× **Phrasal Verbs**

1946

pass down

(후대에) ~을 물려주다, 전해주다
This folk tale has been **passed down** from parent to child over many generations.
이 전래동화는 부모에서 자식으로 많은 세대를 거쳐 **전해졌다**.

1947

take down

1. 받아 적다, 기록하다 2. (구조물을 해체하여) 치우다
She **took down** my telephone number.
그녀는 내 전화번호를 **받아 적었다**.

1948

wind down

1. 긴장을 풀고 쉬다 2. 서서히 멈추다
After a stressful day, how do you **wind down** and clear your mind?
스트레스를 받은 날에는 어떻게 **긴장을 풀고** 마음을 편하게 하나요?

The factory will **wind down** production before closing next month.
그 공장은 다음 달 폐쇄 전까지 생산을 **서서히 멈출** 것이다.

39

×× Voca with **Multiple Meanings**

굵게 표시한 단어의 알맞은 의미를 각각 연결하시오.

1949 **balance** [bǽləns]

1 균형 (상태); 균형을 유지하다 •
2 잔고, 잔액 •
3 저울 •

① to weigh vegetables on a **balance**
② to **balance** on one leg
③ to check your bank **balance**

1950 **game** [ɡeim]

1 게임, 경기 •
2 놀이 •
3 사냥감 •

① a **game** of hide-and-seek
② to look for **game** on the mountain
③ to score at a soccer **game**

ANSWER --
• **balance** 1-② 한 다리로 서서 균형을 잡다 2-③ 은행 잔고를 확인하다 3-① 야채를 저울에 달다 • **game** 1-③ 축구 경기에서 득점하다
2-① 술래잡기 놀이 3-② 산에서 사냥감을 찾다

1951		
absent [ǽbsənt]	형 결석[결근]한; 없는; 멍한 ●absence 결석, 결근; 부재 　(↔ presence 출석; 존재, 있음) ●absently 멍하니	to be **absent** from work 직장에 **결근하다**

1952		
announce [ənáuns]	동 발표하다, 알리다 ●announcement 발표, 공고 ●announcer 방송 진행자, 아나운서	to **announce** a work plan 업무 계획을 **발표하다**

1953		
calculate [kǽlkjəlèit]	동 계산하다; 추산[추정]하다 ●calculation 계산; 추정 ●calculator 계산기	to **calculate** financial damage 경제적인 손해를 **추산하다**

1954		
career [kəríər]	명 직업; 경력	to build a **career** as an actor 배우로서의 **경력**을 쌓다

1955		
collaborate [kəlǽbərèit]	동 협력하다, 공동으로 작업하다 ●collaboration 협력, 공동 작업	to **collaborate** with other people 다른 사람들과 **협력하다** [모의]

1956		
colleague [káliːg]	명 동료 (= coworker)	one of my **colleagues** 내 **동료** 중 한 명

1957		
cooperation [kouàpəréiʃən]	명 협력, 합동; 협조 ●cooperative 협력하는; 협조적인 ●cooperate 협력하다; 협조하다	a thank-you letter for her **cooperation** 그녀의 **협조**에 감사하는 편지

1958		
define [difáin]	동 정의하다; (경계, 범위 등을) 정하다 ●definition 정의, 의미	to **define** their own goals 그들 자신의 목표를 **정하다**

1959		
develop [divéləp]	동 발달시키다, 발전하다; 개발하다 ●development 발달, 발전; 개발	to **develop** your capability 당신의 역량을 **개발하다**

1960

profit
[práfit]

명 이익, 이윤
• profitable 수익성이 있는; 유익한
(↔ unprofitable 수익을 못 내는;
이익이 없는)

the company's **profits**
그 회사의 **이윤**

1961

guarantee
[gӕrəntíː]

동 보장하다; 품질 보증을 하다
명 보장; 보증(서)

to **guarantee** high profits
높은 수익을 **보장하다**

1962

offer
[ɔ́(ː)fər]

동 제안하다; 제공하다
명 제안; 제공

to **offer** her the manager position
그녀에게 관리자 직책을 **제안하다**

40

1963

machinery
[məʃíːnəri]

명 《단수》 기계류 (= machines);
기계 장치

industrial **machinery**
산업용 **기계류**

1964

resource
[ríːsɔ̀ːrs]

명 자원; (공급의) 원천

the use of limited **resources**
한정된 **자원**의 사용

1965

talent
[tӕlənt]

명 재능; 재능 있는 사람

to have some exceptional **talent**
특출난 **재능**이 좀 있다

1966

workplace
[wərkpléis]

명 작업장, 일터, 직장

safety in the **workplaces**
직장 내의 안전

1967

insult
동 [insʌ́lt] 명 [ínsʌlt]

동 모욕하다
명 모욕

constant **insults**
거듭되는 **모욕** [EBS]

1968

insert
[insə́ːrt]

동 (끼워) 넣다, 삽입하다

to **insert** a card into a slot
투입구에 카드를 **넣다**

1969

adjust
[ədʒʌ́st]

동 조절[조정]하다; 바로잡다;
(~에) 적응하다
• adjustment 조절, 조정; 적응

to **adjust** his tie
그의 넥타이를 **바로잡다**

1970

companion
[kəmpǽnjən]

명 동반자; 동료
• companionship 동료[동지]애, 우정

your loving **companion**
당신이 사랑하는 **동료**

1971

dismiss
[dismís]

동 해고하다; 해산시키다; 묵살하다
• dismissal 해고; 해산; 묵살

to **dismiss** new ideas
새로운 아이디어를 **묵살하다**

1972

empower
[impáuər]

동 (~할) 권한[자격]을 주다;
할 수 있도록 하다

to **empower** his staff to sign the
contract
그의 직원에게 계약서에 서명할 **권한을 주다**

1973

excessive
[iksésiv]

형 과도한, 지나친
• excess 과잉, 지나침

being exhausted from **excessive**
work
과도한 업무에 지친

1974

executive
[igzékjutiv]

명 임원, 경영 간부
형 행정의; 경영[운영]의
• execute 실행[수행]하다; 처형[사형]하다
• execution 실행, 수행; 처형, 사형

a crucial skill for a senior **executive**
고위 **간부**에게 중요한 기술

1975

oversee
[ðuvərsíː]

동 감독하다, 감시하다

to **oversee** the staff members at
work
작업 중인 직원들을 **감독하다**

1976

prohibit
[prouhíbit]

동 금지하다
• prohibition 금지(법)

to **prohibit** firms from employing
children
회사가 어린이를 고용하는 것을 **금지하다**

1977

recruit
[rikrúːt]

동 채용하다, 모집하다
• recruitment 채용, 신규 모집

to **recruit** new employees
신입사원을 **모집하다**

246

1978		
resign [rizáin]	동 사직하다, 사임하다 • resignation 사직(서), 사임; 체념	to **resign** from the company 그 회사에서 **사직하다**

1979		
vocation [voukéiʃən]	명 천직, 직업; 소명 (의식), 사명감	the **vocation** that suits you best 당신에게 가장 적합한 **직업** 모의

1980		
wage [weidʒ] .	명 임금, 급료	rising real **wages** 올라가는 실질 **임금**

1981		
multitask [mʌltitǽsk]	동 동시에 여러 가지 일을 하다	to try to **multitask** **동시에 여러 가지 일을 하려고 하다** 모의

1982		
portion [pɔ́ːrʃən]	명 부분; 1인분	large **portions** of the workforce 노동력의 큰 **부분**

1983		
manual [mǽnjuəl]	형 육체노동의; 수동의 명 설명서	**manual** workers **육체노동**자들

1984		
abuse 동[əbjúːz] 명[əbjúːs]	동 남용하다; 학대하다 명 남용; 학대 • abusive 모욕적인; 폭력적인	verbal **abuse** and bullying in the workplace 직장에서의 언어적 **학대**와 괴롭힘

1985		
remark [rimáːrk]	명 발언, 언급 동 발언하다, 언급하다	to make a final **remark** on the issue 그 사안에 대해 마지막 **발언**을 하다

1986		
remarkable [rimáːrkəbl]	형 놀랄 만한; 현저한 • remarkably 현저하게, 매우	to achieve **remarkable** success **놀라운** 성공을 이루다

1987		
apprenticeship [əpréntəʃip]	몡 수습 기간	to serve an **apprenticeship** as the new employees 신입사원으로서 **수습 기간**을 거치다

1988		
consecutive [kənsékjətiv]	혱 연이은 (= successive)	to work five **consecutive** days 5일 **연속으로** 일하다

1989		
fidelity [fidéləti]	몡 충실함, 충성; 신의	his **fidelity** to the company 회사에 대한 그의 **충실함**

1990		
hinder [híndər]	됭 방해하다, 저해하다 ● hindrance 방해 (요인), 장애(물)	to **hinder** the rival company's expansion 경쟁 회사의 확장을 **방해하다**

1991		
impending [impéndiŋ]	혱 (불쾌한 일이) 임박한, 곧 닥칠	preparation for an **impending** business trip **임박한** 출장에 대한 준비

1992		
laborious [ləbɔ́ːriəs]	혱 (일 등이) 힘든, 고된	a **laborious** task **힘든** 과업

1993		
predecessor [prédəsèsər]	몡 전임자; 이전의 것	being different from his **predecessor** 그의 **전임자**와 다른

1994		
undertake [ʌ̀ndərtéik]	됭 착수하다; (~하기를) 약속하다	to **undertake** a task 과제에 **착수하다**

1995		
summon [sʌ́mən]	됭 소환하다; 소집하다 ● summons 소환(장), 호출	to **summon** a meeting 회의를 **소집하다**

×× **Phrasal Verbs**

1996

cope with

~에 대처하다; 극복하다
Here are some healthy ways to **cope with** stress.
스트레스에 **대처하는** 몇 가지 건강한 방법들이 있다.

1997

deal with

1. 다루다, 처리하다 2. ~를 상대하다, 대하다
Her novels mostly **deal with** the subject of women's freedom.
그녀의 소설은 주로 여성의 자유라는 주제를 **다룬다.**

1998

go along with

~에 동의[찬성]하다
I don't **go along with** her views on private gun ownership.
나는 사적 총기 소유에 대한 그녀의 견해에 **동의하지** 않는다.

40

×× Voca with **Multiple Meanings**

굵게 표시한 단어의 알맞은 의미를 각각 연결하시오.

1999 **branch** [bræntʃ]

1 나뭇가지 •
2 분점, 지사 •
3 (둘 이상으로) 갈라지다 •

① a **branch** manager
② to **branch** into smaller passages
③ birds singing from the **branches** of a tree

2000 **work** [wəːrk]

1 근무하다, 직장에 다니다; 직장 •
2 작동하다 •
3 효과가 있다 •
4 노력하다; 일하다 •

① to **work** for an insurance company
② the method that **works** best for me
③ to **work** hard to finish the project
④ how to **work** the machine

ANSWER --
• **branch** 1-③ 나뭇가지에서 노래하는 새들 2-① 지점장 3-② 더 작은 통로들로 갈라지다 • **work** 1-① 보험 회사에서 일하다 2-④ 그 기계를 작동하는 법 3-② 나에게 가장 효과가 있는 방법 4-③ 프로젝트를 끝내기 위해 열심히 노력하다

필수 VOCA

2001		
nanny [nǽni]	명 보모, 유모	to find a job as a **nanny** **보모** 일자리를 구하다
2002		
chore [tʃɔːr]	명 허드렛일; (집안) 일	endless **chores** 끝이 없는 **허드렛일**
2003		
infant [ínfənt]	명 아기, 유아 형 유아용의 • infancy 유아기	an **infant** born today 오늘 태어난 **아기**
2004		
pillow [pílou]	명 베개	to sleep on a **pillow** **베개**를 베고 자다
2005		
stitch [stitʃ]	동 바느질하다, 꿰매다 명 (한) 바늘, (한) 땀	to **stitch** clothes with holes 구멍 난 옷들을 **꿰매다**
2006		
tidy [táidi]	형 잘 정돈된, 단정한	to look so **tidy** and clean **잘 정돈되고** 깨끗해 보이다
2007		
household [háushòuld]	명 가정, 가구; 세대	single-person **households** 1인 **가구들**
2008		
resemble [rizémbl]	동 닮다, 유사하다 • resemblance 닮음, 유사함	to **resemble** her father 그녀의 아버지를 **닮다**
2009		
elder [éldər]	형 손위의, 나이가 더 많은 명 손윗사람 • elderly 연세가 드신; 어르신들	to live with my **elder** sister 내 **손위** 누이와 살고 있다

2010

inherit
[inhérit]

동 (재산 등을) 상속하다;
(유전적으로) 물려받다
● inheritance 유산; 유전

the legal right to **inherit**
상속할 법적 권리

2011

widow
[wídou]

명 미망인, 과부 (↔ widower 홀아비)

an elderly **widow**
나이가 지긋한 **과부**

2012

youth
[juːθ]

명 어린 시절; 젊음
● youngster 아이, (청)소년

the great memories of their **youth**
그들의 **어린 시절**의 멋진 기억

2013

anniversary
[æ̀nəvə́ːrsəri]

명 기념일; (몇) 주년제, 주기(周忌)

to miss our **anniversary** again
우리의 **기념일**을 또 놓치다

2014

birth
[bəːrθ]

명 탄생; 출산; 시작

from **birth** to death
탄생에서 죽음까지

2015

childhood
[tʃáildhùd]

명 어린 시절

during her **childhood** years
그녀의 **어린 시절** 동안

2016

costume
[kástjuːm]

명 의상, 복장; 분장

the traditional **costume** of Korea
한국의 전통적인 **의상**

2017

loose
[luːs]

형 느슨한, 헐거운
● loosen 느슨하게 하다[되다]

to wear **loose** clothes
느슨한 옷을 입다

혼동어휘

2018

loss
[lɔːs]

명 상실, 손실
● lose 분실하다, 잃다; 지다; 패하다

sudden memory **loss**
급작스런 기억 **상실**

2019

browse
[brauz]

동 훑어보다; 대강 읽다

to **browse** shelves
선반을 **훑어보다**

2020

dine
[dain]

동 식사하다, 만찬을 들다

to **dine** out with my parents
부모님과 함께 밖에서 **식사하다**

2021

interfere
[ìntərfíər]

동 방해하다; 간섭하다
• interference 방해; 간섭

to **interfere** with your family life
가정생활을 **방해하다**

2022

newborn
[njúːbɔːrn]

명 갓난아기, 신생아
형 갓 태어난

to quiet a **newborn**
갓난아기를 진정시키다

2023

nourish
[nə́ːriʃ]

동 영양분을 공급하다;
　(생각 등을) 키우다
• nourishment 영양(분), 자양(분)

fresh food to **nourish** the children
아이들에게 **영양분을 공급하기** 위한 신선한 음식

2024

odor
[óudər]

명 냄새; 악취

to perceive taste and **odor**
맛과 **냄새**를 인지하다

2025

parental
[pəréntəl]

형 부모의, 어버이로서의

true **parental** love
진실한 **부모의** 사랑

2026

protein
[próutiːn]

명 단백질

non-red meat **protein** sources
붉은색 육류 이외의 **단백질원**

2027

soak
[souk]

동 담그다; 흠뻑 적시다

to **soak** the bread in the milk
빵을 우유에 **적시다**

2028

stain
[stein]

명 얼룩, 때; 오점
동 얼룩지게 하다
● stainless 얼룩이 없는; 녹이 슬지 않는

to make an ugly **stain** on the carpet
카펫 위에 보기 싫은 **얼룩**을 남기다

2029

vacuum
[vǽkjuəm]

명 진공; 진공청소기
동 진공청소기로 청소하다

to **vacuum** the living room and mop the floor
거실을 **진공청소기로 청소하고** 바닥을 닦다

2030

vinegar
[vínigər]

명 식초

a fresh salad with oil and **vinegar** dressing
오일과 **식초** 드레싱을 곁들인 신선한 샐러드

2031

housewarming
[háuswɔ̀ːrmiŋ]

명 집들이

a small flowerpot as a **housewarming** present
집들이 선물인 작은 화분

2032

pregnant
[prégnənt]

형 임신한, 임신 중인
● pregnancy 임신

a woman **pregnant** with twins
쌍둥이를 **임신 중인** 한 여성

2033

sibling
[síbliŋ]

명 형제자매

a family conflict between two **siblings**
두 **형제자매** 사이의 가족 갈등

2034

reproduce
[rìːprədjúːs]

동 복제하다; 재생[재현]하다; 번식하다
● reproduction 복제(품), 복사; 번식

to **reproduce** and raise children
자손을 **번식하고** 기르다

2035

expand
[ikspǽnd]

동 퍼지다; 확대되다; 팽창시키다
● expansion 확장, 확대, 팽창

to **expand** to all corners
사방으로 **퍼져나가다**

혼동어휘

2036

expend
[ikspénd]

동 (시간, 노력 등을) 들이다, 소비하다
● expenditure 비용, 경비;
지출 (↔ income 수입, 소득)

to **expend** much time and effort on the project
그 프로젝트에 많은 시간과 노력을 **들이다**

2037

dispose
[dispóuz]

동 배치[배열]하다; (~에게) ~의 경향을
갖게 하다; 처리하다 《of》
- disposition 배열, 배치; 기질, 성향
- disposal 처분, 처리
- disposable 마음대로 할[쓸] 수 있는;
 일회용의

to **dispose** of the leftovers
남은 음식을 **처리하다**

2038

edible
[édəbəl]

형 먹을 수 있는, 식용의

the wrappers made with **edible**
materials
먹을 수 있는 재료로 만들어진 포장지

2039

reclaim
[rikléim]

동 되찾다; (땅을) 메우다,
개간[간척]하다

to **reclaim** the old flavor of food
음식의 옛 맛을 **되찾다**

2040

staple
[stéipl]

형 주된, 주요한
명 주식(主食); (한 국가의) 주요 산물

such **staple** items as flour
밀가루 같은 **주요** 물품들

2041

utensil
[ju:ténsəl]

명 (특히 가정용) 기구, 도구

kitchen **utensils**
주방 **도구**

2042

ingestion
[indʒéstʃən]

명 섭취
- ingest 먹다, 섭취하다

ingestion of food
음식의 **섭취**

2043

linger
[líŋgər]

동 남아 있다; 오래 머무르다

to **linger** awhile after the party
파티 후에 잠시 **남아 있다**

2044

pierce
[piərs]

동 관통하다; (구멍을) 뚫다

to have her ears **pierced**
그녀의 귀를 **뚫다**

2045

trigger
[trígər]

동 촉발하다
명 계기; 방아쇠

to **trigger** memories of childhood
어린 시절의 기억을 **촉발하다**

✕ ✕ Phrasal Verbs

2046

bring up

1. 기르다 2. (의견 등을) 제기하다

When **bringing up** children, be careful not to be too generous towards them.
아이들을 **기를** 때, 그들에게 너무 관대해지지 않도록 주의하라.

Many people have **brought up** issues of higher education being too expensive for students.
많은 사람들이 고등 교육이 학생들에게 너무 비싸다는 문제를 **제기해 왔다**.

2047

pick up

1. 차로 데리러 가다 2. 듣게[알게] 되다

I'll drop by my parents' house after I **pick up** the kids from school.
나는 학교에 아이들을 **차로 데리러 간** 후 부모님 댁에 들를 것이다.

2048

show up

나타나다, 드러내 보이다

My friend was supposed to be here an hour ago, but he hasn't **shown up** yet.
내 친구는 한 시간 전에 여기 오기로 되어 있었지만 아직 **나타나지** 않았다.

✕ ✕ Voca with Multiple Meanings

굵게 표시한 단어의 알맞은 의미를 각각 연결하시오.

2049 **settle** [sétəl]

1 (논쟁 등을) 해결하다 •
2 (마침내) 결정하다 •
3 정착하다 •
4 진정되다, 안정시키다 •

① to **settle** in New York
② to **settle** a dispute
③ to take a deep breath to **settle** the nerves
④ to **settle** this question once and for all

2050 **cover** [kʌ́vər]

1 씌우다, 덮다; 덮개, 표지 •
2 다루다, 포함하다 •
3 취재[보도]하다 •
4 (보험으로) 보장하다 •
5 (언급된 거리를) 가다 •

① to **cover** the pot
② to **cover** the peace talks
③ to **cover** all aspects of business and law
④ to **cover** fifty miles on foot
⑤ an insurance **covering** for fire and theft

ANSWER
• **settle** 1-② 분쟁을 해결하다 2-④ 이 문제에 대한 최종적인 결정을 하다 3-① 뉴욕에 정착하다 4-③ 신경을 안정시키기 위해 심호흡을 하다
• **cover** 1-① 냄비의 뚜껑을 덮다 2-③ 사업과 법의 모든 측면을 다루다 3-② 평화 회담을 취재하다 4-⑤ 화재와 도난을 보장하는 보험 5-④ 걸어서 50마일을 가다

2051

beard
[biərd]

몡 턱수염

to grow a **beard**
턱수염을 기르다

2052

cheek
[tʃiːk]

몡 볼, 뺨

a kiss on the **cheek**
볼에 키스하기

2053

chest
[tʃest]

몡 가슴, 흉부; (나무로 만든) 상자

to throw out one's **chest**
가슴을 내밀다

2054

muscle
[mʌ́səl]

몡 근육
• muscular 근육의; 근육이 발달한

muscle strength
근육의 힘[근력]

2055

rib
[rib]

몡 갈비뼈

to break a **rib**
갈비뼈가 부러지다

2056

breathe
[briːð]

동 호흡하다, 숨쉬다
• breath 호흡, 숨

to **breathe** out the carbon dioxide
이산화탄소를 **숨을 쉬어서** 내보내다

2057

frown
[fraun]

동 얼굴을 찡그리다, 눈살을 찌푸리다
몡 찡그림, 찌푸림

to **frown** slightly
살짝 **찡그리다**

2058

naked
[néikid]

혱 벌거벗은, 나체의; 육안의

his little **naked** body
벌거벗은 그의 작은 몸

2059

vision
[víʒən]

몡 시력; 시야; 선견지명, 비전

to comprehend the external world through **vision**
시야를 통해 외부 세계를 이해하다 EBS

2060

visual
[víʒuəl]

형 시각의, (눈으로) 보는
● visualize 마음속에 그려보다, 상상하다

the **visual** sector of the nervous system
신경계의 **시각** 영역 [EBS]

2061

visible
[vízəbəl]

형 눈에 보이는 (↔ invisible 보이지 않는);
뚜렷한, 명백한 (= obvious)

the necessity of **visible** proof
가시적 증거의 필요성 [EBS]

2062

wrinkle
[ríŋkəl]

명 주름
동 주름이 지다

the **wrinkles** on his face
그의 얼굴의 **주름**

2063

cell
[sel]

명 세포; 감방; (전기) 전지
● cellular 세포의; 휴대전화의

muscle **cells**
근육 **세포**

2064

stiff
[stif]

형 뻣뻣한, 굳은; 딱딱한
● stiffen 뻣뻣해지다, 경직되다

the young man, **stiff** with hurt and surprise
상처와 놀라움으로 **뻣뻣해진** 청년 [EBS]

2065

straighten
[stréitn]

동 곧게 하다; 똑바르게 되다

to sit up and **straighten** your back
똑바로 앉아서 등을 **곧게 하다**

2066

bend
[bend]

동 굽히다, 구부러지다

to **bend** your knees
무릎을 **굽히다**

2067

bald
[bɔ:ld]

형 대머리의; 민둥민둥한

to go **bald**
대머리가 되다

2068

bold
[bould]

형 대담한; 선명한, 굵은
● boldly 대담[무모]하게; 굵은 글씨로,
볼드체로
● boldness 대담함, 배짱

a **bold** move
대담한 조치

혼동어휘

2069

bump
[bʌmp]

동 부딪치다
명 충돌

to **bump** into a chair
의자에 **부딪치다**

2070

crawl
[krɔːl]

동 기어가다; 몹시 느리게 가다
명 기어가기; 서행

to **crawl** along the coast
해안을 따라 **느리게 이동하다**

2071

cue
[kjuː]

명 신호
동 신호를 주다

responses to those **cues**
그 **신호들**에 대한 응답

2072

digest
동 [daidʒést, didʒést]
명 [dáidʒest]

동 소화하다; 이해하다
명 요약(문)
• digestion 소화(작용); 소화력
 (↔ indigestion 소화 불량)

to be **digested** more slowly in a stomach
위 속에서 더 천천히 **소화되다**

2073

forehead
[fɔ́ːrhèd]

명 이마

to rub his **forehead**
그의 **이마**를 문지르다

2074

gaze
[geiz]

동 응시하다, 가만히 바라보다
명 응시

to **gaze** at the stars in the sky
하늘의 별들을 **응시하다**

2075

initiate
[iníʃièit]

동 시작[개시]하다;
 (비법 등을) 전수하다
• initiative 주도(권), 솔선; 결단력, 진취성

to **initiate** a movement
움직임을 **시작하다**

2076

organ
[ɔ́ːrgən]

명 장기, 기관
• organism 유기체; (작은) 생물

human **organs** such as a heart, a stomach and lungs
심장, 위, 폐와 같은 인체 **장기들**

2077

posture
[pástʃər]

명 자세; 태도
• postural 자세의

to keep proper **posture**
바른 **자세**를 유지하다

2078

rub
[rʌb]

동 문지르다, 비비다
명 문지르기

to **rub** his hands together
그의 손을 마주 **비비다**

2079

sensation
[senséiʃən]

명 느낌; 감각; 센세이션, 돌풍
• sensational 선풍적인; 선정적인

to feel **sensations** of motion
움직임의 **감각**을 느끼다

2080

shiver
[ʃívər]

동 (몸을) 떨다
명 전율; 《the -s》 오한; 오싹한 느낌

to **shiver** behind the rock
바위 뒤에서 **떨다**

2081

shrug
[ʃrʌg]

동 (어깨를) 으쓱하다

to **shrug** his shoulders
그의 어깨를 **으쓱하다**

42

2082

upright
[ʌ́pràit]

형 (자세가) 똑바른; 강직한; 정직한
부 똑바로, 꼿꼿이

to sit **upright** for three minutes
3분 동안 **꼿꼿이** 앉아 있다

2083

vein
[vein]

명 정맥; (식물의) 잎맥

needles inserted into her **veins**
그녀의 **정맥**에 삽입된 바늘들 [EBS]

2084

overhead
[òuvərhéd]

형 머리 위의
부 머리 위로, 머리 위에

a small plane that flew **overhead**
머리 위로 날아간 경비행기 한 대

2085

audible
[ɔ́:dəbl]

형 잘 들리는, 들을 수 있는

barely **audible** over the noise
소음 때문에 거의 **들리지** 않는

혼 동 어 휘

2086

auditory
[ɔ́:ditɔ̀:ri]

형 청각의, 귀의

our **auditory** sense
우리의 **청각**

2087

adhesive
[ædhíːsiv]

형 접착성의; 들러붙는
• adhere 들러붙다, 부착하다

being **adhesive** to the feet
발에 **들러붙는**

2088

barefoot
[bérfʊt]

형 맨발의
부 맨발로

to run **barefoot**
맨발로 달리다

2089

discern
[disə́ːrn]

동 알아차리다; 분간[식별]하다

to **discern** different colors
서로 다른 색들을 **분간하다**

2090

gasp
[gæsp]

동 (놀라서) 숨이 턱 막히다
명 숨막힘

to **gasp** at the wonderful view
멋진 광경에 **숨이 턱 막히다**

2091

grin
[grin]

동 씩 웃다, 활짝 웃다

to give him a **grin** and a thumbs-up
그에게 **씩 웃으며** 엄지손가락을 치켜세우다 EBS

2092

hemisphere
[hémisfìər]

명 (지구, 뇌 등의) 반구(半球)

the left/right **hemisphere** of the brain
뇌의 좌/우**반구**

2093

optical
[áptikəl]

형 시각적인, 눈의; 광학의, 빛의

many **optical** illusions
많은 **시각적** 착각[착시 현상]

2094

stout
[staut]

형 (사람이) 통통한, 뚱뚱한;
(물건이) 튼튼한

a **stout** man
통통한 남자

2095

weary
[wí(ː)əri]

형 (몹시) 지친; 싫증 난 《of》

the state of being **weary** and restless
지치고 안절부절 못하는 상태

×× **Phrasal Verbs**

2096

give off

(증기, 빛 등을) 방출하다, 발산하다
The rotten food was **giving off** a terrible smell.
상한 음식은 끔찍한 냄새를 **발산하고** 있었다.

2097

keep off

1. (~에) 접근하지[들어가지] 않다 2. (음식, 술 등을) 삼가다
Keep off the grass; otherwise, a fine will be issued.
잔디밭에 **들어가지 마라**, 그렇지 않으면 벌금이 부과될 것이다.

2098

roll off

1. 굴러떨어지다 2. (대규모로) 생산되다
The child **rolled off** his bed during his nap.
그 어린아이는 낮잠을 자다가 침대에서 **굴러떨어졌다**.

×× Voca with **Multiple Meanings**

42

굵게 표시한 단어의 알맞은 의미를 각각 연결하시오.

2099 **cast** [kæst]

1 던지다 •	①	to **cast** the fishing line to the middle of the river
2 (빛, 그림자 등을) 드리우다 •	②	a statue that was **cast** in bronze
3 배역(을 맡기다) •	③	to wear a **cast** on a broken arm
4 주조(鑄造)하다, 거푸집 •	④	to be **cast** in the leading role
5 깁스 (붕대) •	⑤	to **cast** a dark shadow

2100 **draw** [drɔː]

1 그리다 •	①	the **draw** for the second round of the World Cup
2 끌어당기다, 끌다 •	②	the game that ended in a **draw**
3 (제비를) 뽑다, 추첨(하다) •	③	to **draw** international attention
4 (돈을) 인출하다 •	④	to **draw** a picture of a tree
5 무승부; 비기다 •	⑤	to **draw** $50 out of my account

ANSWER --
• **cast** 1-① 강 한가운데로 낚시줄을 던지다 2-⑤ 어두운 그림자를 드리우다 3-④ 주연으로 캐스팅되다 4-② 청동으로 주조한 동상 5-③ 부러진 팔에 깁스를 하다 • **draw** 1-④ 나무 그림을 그리다 2-③ 국제적인 관심을 끌다 3-① 월드컵 2차전을 위한 추첨 4-⑤ 내 계좌에서 50달러를 인출하다 5-② 무승부로 끝난 경기

2101

bang
[bæŋ]

동 쾅 소리가 나게 닫다[치다]
명 (쾅 하는) 소리

to **bang** on the door with anger
화가 나서 문을 **쾅 닫다**

2102

cough
[kɔ(ː)f]

동 기침하다
명 기침

to **cough** in response to dust
먼지 때문에 **기침하다**

2103

motion
[móuʃən]

명 운동, 움직임; 동작
동 동작을 해 보이다

to feel the sensations of **motion** and touch
움직이고 만지는 감각을 느끼다

2104

swallow
[swálou]

동 삼키다
명 삼킴; 제비

to **swallow** the grape whole
포도를 통째로 **삼키다**

2105

sigh
[sai]

동 한숨을 쉬다; 한숨을 쉬며 말하다
명 한숨

to **sigh** in despair
절망하여 **한숨을 쉬다** [EBS]

2106

borrow
[bárou]

동 빌리다; (돈을) 꾸다

to **borrow** e-books
전자책을 **빌리다**

2107

grab
[græb]

동 움켜잡다; 관심을 끌다

to **grab** the edge of the curtain
커튼 끝자락을 **움켜잡다**

2108

imitate
[ímitèit]

동 모방하다, 흉내 내다
• imitation 모방, 흉내; 모조품

to **imitate** human sounds
인간의 소리를 **모방하다**

2109

operate
[ápərèit]

동 작동하다; 작용하다; 수술하다
• operation 작동; 작용; 수술
• operator (기계 등의) 조작자, 기사

to **operate** an audio system
오디오 시스템을 **작동하다**

2110

rush
[rʌʃ]

동 급히 가다; 돌진하다
명 분주함; 돌진

to **rush** to the toilet
화장실로 **급히 가다**

2111

slide
[slaid]

동 미끄러지다
명 미끄러짐; 하락; 미끄럼틀

to begin to **slide** downwards
아래로 **미끄러지기** 시작하다

2112

slip
[slip]

동 미끄러지다
명 미끄러짐; (작은) 실수
• slippery 미끄러운

to **slip** on the ice
얼음 위에서 **미끄러지다**

2113

swing
[swiŋ]

동 (앞뒤, 좌우로) 흔들다, 흔들리다
명 흔들림; 그네

to **swing** her legs
그녀의 다리를 **흔들다**

2114

host
[houst]

동 주최[개최]하다; 진행하다
명 주최자; 진행자

to **host** a fireworks display
불꽃놀이를 **개최하다**

2115

lift
[lift]

동 (들어) 올리다, 올라가다

to **lift** the championship cup
우승컵을 **들어 올리다**

2116

toss
[tɔːs]

동 (가볍게) 던지다
명 던지기

to **toss** the ball to him over the net
네트 너머로 그에게 공을 **던지다**

2117

spill
[spil]

동 엎지르다, 쏟다
명 엎지름; 유출

to **spill** coffee all over my suit
커피를 내 정장에 온통 **엎지르다**

2118

split
[split]

동 나누다; 분열되다
명 분열

to **split** into two sides and start a war
두 편으로 **분열되어** 전쟁을 시작하다

43

2119

descend
[disénd]

동 하강하다, 내려오다
　(↔ ascend 올라가다)
● descent 하강, 내리막; 가계, 혈통
● descendant 자손, 후예
　(= offspring)(↔ antecedent 선조)

to **descend** into the valley
계곡으로 **내려가다**

2120

drag
[dræg]

동 (질질) 끌고 가다; 끌리다
명 지겨운 것

to **drag** it to a suitable spot
그것을 적당한 장소로 **끌고 가다**

2121

glance
[glæns]

동 흘깃 보다
명 흘깃 봄

to **glance** around the room
방 안을 **흘깃** 둘러보다

2122

glimpse
[glimps]

동 언뜻 보다
명 언뜻 봄

to **glimpse** a strange figure through the window
창문을 통해 이상한 형체를 **언뜻 보다**

2123

lick
[lik]

동 핥아먹다, 핥다

to **lick** the ice cream off her lips
그녀의 입술에 묻은 아이스크림을 **핥아먹다**

2124

seize
[si:z]

동 (꽉) 붙잡다; 장악하다; 엄습하다
● seizure 붙잡음; 압류; (병의) 발병, 발작

to **seize** him by the shoulder
그의 어깨를 **잡다**

2125

slam
[slæm]

동 (문 등을) 쾅 닫다; 힘껏 밀다;
　내동댕이치다

to **slam** the door
문을 **쾅 닫다**

2126

sneak
[sni:k]

동 살금살금 가다; 몰래 하다[가져가다]

to **sneak** away during a break
쉬는 시간 동안 **살금살금 빠져 나오다**

2127

squeeze
[skwi:z]

동 짜다, 짜내다; (좁은 곳에) 밀어 넣다

to **squeeze** out as much juice as I can from a lemon
레몬에서 최대한 많은 즙을 **짜내다**

2128

tremble
[trémbl]

동 떨다, 떨리다
명 떨림

his **trembling** hands
떨리는 그의 손

2129

weep
[wi:p]

동 울다, 눈물을 흘리다

to **weep** at the news of my grandmother's death
나의 할머니께서 돌아가셨다는 소식에 **눈물을 흘리다**

2130

whisper
[wíspər]

동 속삭이다
명 속삭임

to **whisper** something in his ear
그의 귀에 대고 무언가 **속삭이다**

2131

strip
[strip]

동 옷을 벗다; 벗기다; 빼앗다
명 가느다란 조각

to **strip** and run into the water
옷을 벗고 물속으로 뛰어들다

2132

scatter
[skǽtər]

동 흩뿌리다; 흩어지다

to lay **scattered** on the floor
바닥에 **흩뿌려져** 있다

2133

lighten
[láitn]

동 밝게 하다, 밝아지다; 가볍게 하다

to **lighten** the atmosphere
분위기를 **가볍게 하다**

2134

startle
[stá:rtl]

동 깜짝 놀라게 하다
• startling 깜짝 놀랄, 아주 특이한 (= surprising)

to **startle** the horse
말을 **깜짝 놀라게 하다**

2135

pray
[prei]

동 기도하다
• prayer 기도

to keep **praying** for him
그를 위해 계속 **기도하다**

2136

prey
[prei]

명 먹이, 사냥감

to circle around the **prey**
먹이 주위를 빙빙 돌다

혼동어휘

43

2137

dart
[dɑːrt]

동 쏜살같이 돌아다니다
명 화살

to **dart** around to all the places
모든 장소를 **쏜살같이 돌아다니다**

2138

fling
[fliŋ]

동 내던지다

to **fling** rocks into a pond
연못에 돌을 **내던지다**

2139

gymnastics
[dʒimnǽstiks]

명 체조; 체육
• gymnastic 체조의

performances such as diving and
gymnastics
다이빙, **체조**와 같은 공연

2140

mischief
[místʃif]

명 장난, 못된 짓
• mischievous 짓궂은, 장난이 심한
 (= wicked)

the child's **mischief**
그 아이의 **장난**

2141

perspiration
[pə̀ːrspəréiʃən]

명 땀 (흘리는 것)
• perspire 땀을 흘리다, 땀이 나다
 (= sweat)

to wipe off the **perspiration**
땀을 닦아 내다

2142

sob
[sɑb]

동 흐느끼다, 흐느껴 울다
명 흐느낌

a woman shaking with **sobs**
흐느낌으로 떨고 있는 한 여성

2143

spit
[spit]

동 (침, 음식 등을) 뱉다;
 (폭언 등을) 내뱉다

not allowed to **spit** on the streets
길에 **침을 뱉어선** 안 되는

2144

thrust
[θrʌst]

동 밀다; 찔러 넣다

to **thrust** his hands into his pockets
그의 손을 주머니에 **찔러 넣다**

2145

tickle
[tíkl]

동 간지럽히다

to **tickle** her face
그녀의 얼굴을 **간지럽히다**

⚹ ⚹ Phrasal Verbs

2146

pull up

차를 세우다, 멈추다
Please **pull up** right in front of the subway station.
지하철역 바로 앞에서 **차를 세워주세요.**

2147

sign up

신청하다, 등록하다
Then, how about **signing up** for Program A with me? It's $120 a month.
그러면 나와 함께 A 프로그램에 **등록하는 게** 어때요? 한 달에 120달러예요.

2148

stay up

(잘 시간에) 안 자고 있다, 깨어 있다
Jack asked if he could **stay up** to finish the book since he had only ten more pages to go.
Jack은 10 페이지만 남았으므로 그 책을 끝내기 위해 **자지 않고 있어도** 되는지를 물었다.

⚹ ⚹ Voca with **Multiple Meanings**

굵게 표시한 단어의 알맞은 의미를 각각 연결하시오.

2149 last [læst]

1 마지막의; 마지막으로 •
2 지난, 요전의; 《the -》 최근[최신]의 •
3 지속되다, 계속하다 •

① **last** month
② to **last** for an hour
③ the **last** page of the book

2150 count [kaunt]

1 수를 세다; 계산(하다) •
2 중요하다 •
3 믿다, 의지하다 《on》 •

① First impressions **count**.
② a leader who people **count** on
③ to **count** the plates on the table

ANSWER ------
• **last** 1-③ 그 책의 맨 마지막 페이지 2-① 지난달 3-② 한 시간 동안 지속되다 • **count** 1-③ 탁자 위의 접시의 수를 세다 2-① 첫인상이 중요하다. 3-② 사람들이 의지하는 리더

동작, 행위 (2) / 의료 (1)

2151

hug
[hʌg]

동 포옹하다
명 포옹

to get my **hug**
내 **포옹**을 받다

2152

scratch
[skrætʃ]

동 긁다
명 긁힌 자국

to **scratch** the surface with a knife
칼로 표면을 **긁다**

2153

point
[pɔint]

동 가리키다
명 주장; 요점

to **point** to an empty table
빈 테이블을 **가리키다**

2154

bounce
[bauns]

동 튀어 오르다, 튀다

to **bounce** into the air
공중으로 **튀어 오르다**

2155

bury
[béri]

동 묻다, 매장하다
• burial 매장

to **bury** treasure under the tree
나무 아래에 보물을 **묻다**

2156

dash
[dæʃ]

동 서둘러 가다
명 돌진, 황급히 달려감

to **dash** to the station to meet him
그를 만나기 위해 역으로 **서둘러 가다**

2157

entry
[éntri]

명 들어감, 입장; 참가(자); 출품(작)

to block our **entry** to the farm
우리가 농장에 **들어가는 것**을 막다

2158

sight
[sait]

명 시력; 시야; 광경; 《-s》 명소

to keep out of **sight**
시야에서 사라지다

2159

signal
[sígnəl]

동 신호를 보내다
명 신호

to **signal** what is going on
무슨 일이 벌어지는지 **신호를 보내다**

2160

skip
[skip]

동 깡총깡총 뛰다; 빼먹다, 건너뛰다

to **skip** going to the gym
체육관에 가는 것을 **빼먹다**

2161

behave
[bihéiv]

동 행동하다, 처신하다
● behavio(u)r 행동, 품행

to **behave** positively
긍정적으로 **행동하다**

2162

apologize
[əpálədʒàiz]

동 사과하다
● apology 사과, 용서를 빎

to **apologize** sincerely
진심으로 **사과하다**

2163

amaze
[əméiz]

동 깜짝 놀라게 하다
● amazing 놀라운, 놀랄 만한
● amazed 깜짝 놀란

to be **amazed** by the coincidence
우연의 일치에 **깜짝 놀라다**

2164

annoy
[ənɔ́i]

동 짜증 나게 하다
● annoyance 짜증; 골칫거리

to be **annoyed** with the rudeness
무례함으로 **짜증 나다**

2165

complain
[kəmpléin]

동 불평하다, 항의하다
● complaint 불평, 항의

to **complain** of the cold
추위에 대해 **불평하다**

2166

frustrate
[frʌ́streit]

동 실망시키다; 좌절시키다
● frustrated 실망한, 낙담한
● frustration 좌절, 불만

to **frustrate** him with my problems
내 문제로 그를 **실망시키다**

2167

peel
[pi:l]

동 (껍질을) 벗겨 내다
명 껍질

to **peel** a banana
바나나 껍질을 **벗겨 내다**

2168

pill
[pil]

명 알약

to swallow **pills**
알약을 삼키다

혼동어휘

2169
addict
명[ǽdikt] 동[ədíkt]

명 중독자
동 중독시키다
- addiction 중독
- addicted 중독된
- addictive 중독성의

drug **addicts**
약물 **중독자들**

2170
allergy
[ǽlərdʒi]

명 알레르기, 과민증
- allergic 알레르기가 있는, 알레르기의

food **allergies**
음식 **알레르기**

2171
biological
[bàiəládʒikəl]

형 생물학의; 생물체의
- biology 생물학; 생명 작용[활동]
- biologist 생물학자

to show symptoms of **biological** stress
생물학적 스트레스 증상을 보여주다

2172
buffer
[bʌ́fər]

동 (충격 등을) 완화하다
명 완충 장치

to **buffer** the effects of stress on health
건강에 미치는 스트레스의 영향을 **완화하다**

2173
circulation
[sə̀ːrkjuléiʃən]

명 순환; 유통
- circulate 순환하다; 유포하다, 배포되다
- circular 순환의, 순회의; 둥근, 원형의

blood **circulation** in the brain
두뇌의 혈액 **순환**

2174
diagnose
[dáiəgnòus]

동 진단하다
- diagnosis 진단

to **diagnose** diseases
질병을 **진단하다**

2175
dose
[dous]

명 복용량, 투여량
동 (약을) 투여하다
- dosage (약의) 복용량; 정량

to increase the **dose** of painkillers
진통제 **복용량**을 늘리다

2176
overdose
명[óuvərdous] 동[òuvərdóus]

명 과다 복용, 과잉 투여
동 과다 복용[과잉 투여]하다

to **overdose** on pills
약을 **과다 복용하다**

2177
inject
[indʒékt]

동 주입하다, 주사하다
- injection 주입, 주사

to **inject** a painkilling drug into the patient
환자에게 진통제를 **주사하다**

2178

itch
[itʃ]

명 가려움
동 가렵다, 근질거리다
● itchy 가려운, 근질근질한

to relieve **itches** from mosquito bite
모기에 물린 **가려움**을 완화하다

2179

outbreak
[áutbrèik]

명 (전쟁, 질병 등의) 발생, 발발

outbreaks of diseases
질병의 **발생**

2180

immune
[imjúːn]

형 면역성이 있는; 면제되는
● immunity 면역력; 면제
● immunize 면역력을 갖게 하다

to have a great impact on the
immune system
면역 체계에 엄청난 영향을 주다

2181

paralyze
[pǽrəlàiz]

동 마비시키다; 무력하게 하다
● paralysis 마비

the lower half of the body **paralyzed**
from an accident
사고로 **마비된** 하반신

2182

physician
[fizíʃən]

명 (내과) 의사

a survey of almost 300,000
physicians
거의 30만 명의 **의사들**에 대한 조사

2183

prescribe
[priskráib]

동 처방하다; 규정하다
● prescription 처방(전); 처방약

to be used as **prescribed**
처방한 대로 사용되다

2184

pulse
[pʌls]

명 맥박; (규칙적인) 진동; 박자
동 맥이 뛰다

a **pulse** rate
맥박수

2185

precede
[prisíːd]

동 (~보다) 앞서다, 먼저 일어나다
● preceding 전(前)의
● precedent 전례, 선례
● unprecedented 전례 없는, 유례없는
 (= unexampled)

the medical warnings that **precede**
each tape
각 테이프 **앞에 있는** 의학적 경고

2186

proceed
[prəsíːd]

동 계속[진행]하다; (특정 방향으로)
 가다, 향하다
● proceedings 행사, 일련의 행위들;
 소송 (절차)

to **proceed** without the realization
깨닫지 못하고 **계속하다**

2187

chronic
[kránik]

형 만성적인

the rise of **chronic** disease
만성적인 질병의 발생

2188

complication
[kàmpləkéiʃən]

명 합병증; (복잡한) 문제
- complicate (더) 복잡하게 만들다[되다]
- complicated 복잡한, 까다로운

other medical **complications**
다른 의학적 **합병증**

2189

contagious
[kəntéidʒəs]

형 전염성의
- contagion 전염(병), 감염

a **contagious** disease
전염병

2190

degenerative
[didʒénərèitiv]

형 (병이) 퇴행성의
- degenerate 악화되다; 퇴폐적인, 타락한
- degeneration 악화; 타락

degenerative diseases
퇴행성 질병

2191

distress
[distrés]

명 고통, 괴로움; 곤궁
동 괴롭히다

to cause **distress** in our relationships
우리들의 관계에 **괴로움을** 야기하다

2192

epidemic
[èpədémik]

명 유행병; 전염병
형 유행성의

flu and cold **epidemics**
독감과 감기 **전염병**

2193

feeble
[fíːbl]

형 약한, 연약한; 미미한
- feebleness 약함, 무력함

a **feeble** old man
연약한 노인

2194

germ
[dʒəːrm]

명 세균, 병균

a single type of **germ** or bacteria
한 종류의 **세균**이나 박테리아

2195

groan
[groun]

동 신음하다, 끙끙거리다
명 신음

to **groan** in pain
고통으로 **신음하다**

✕ ✕ **Phrasal Verbs**

fill out

(서류, 양식 등을) 작성하다

If you would like to become a Contributing Supporter, please **fill out** the form below and return it to us with your donation.
기부 후원자가 되기를 원하시면 아래 서식을 **작성하셔서** 기부금과 함께 저희에게 반송해 주십시오.

2197

hand out

배부하다, 나누어 주다

Our teacher **handed out** a reading list for the course.
우리 선생님께서 그 교육과정에 필요한 독서목록을 **배부하셨다**.

2198

hang out

많은 시간을 보내다, 어울려 다니다[놀다]

A: Does he **hang out** with his friends?
B: Not very often, these days. Hmm. Maybe once every other week.
A: 그는 친구들과 **어울리는 시간이 많니**?
B: 요즘은 그다지 자주 그러지 않아요. 음. 2주에 한 번 정도요.

✕ ✕ Voca with **Multiple Meanings**

굵게 표시한 단어의 알맞은 의미를 각각 연결하시오.

2199 **dispense** [dispéns]

1 나누어 주다, 분배하다 ・ ① to **dispense** a prescription
2 (약을) 조제하다 ・ ② to **dispense** food and blankets to people
3 (의무 등을) 면제하다 ・ ③ to **dispense** a prisoner from all labors

2200 **check** [tʃek]

1 확인(하다), 점검(하다) ・ ① to **check** the spread of malaria
2 억제(하다), 저지(하다) ・ ② to **check** the container for cracks
3 수표; 계산서 ・ ③ a **check** shirt
4 체크무늬 ・ ④ to pay by **check**

ANSWER ---
・**dispense** 1-② 사람들에게 음식과 담요를 나누어 주다 2-① 처방약을 조제하다 3-③ 죄수에게 모든 노역을 면하게 해주다 ・**check** 1-② 용기에 금이 갔는지 점검하다 2-① 말라리아의 확산을 억제하다 3-④ 수표로 지불하다 4-③ 체크무늬 셔츠

SET 44 273

2201		
ache [eik]	몡 아픔 몡 아프다	to have a stomach **ache** 배가 **아프다**

2202		
endure [indʒúər]	몡 참다, 견디다; 지속되다 ● endurance 인내, 참을성 ● endurable 참을 수 있는	to **endure** terrible pain during treatment 치료하는 동안 심각한 고통을 **참다**

2203		
clinic [klínik]	몡 진료소, 의원	to visit a medical **clinic** for a flu shot 독감 주사를 맞기 위해 **의원**을 방문하다

2204		
medicine [médəsin]	몡 (내복)약; 의학 ● medicinal 의약의, 약용의	to provide free **medicine** for developing countries 개발도상국에 **약**을 무상 공급하다

2205		
suffer [sʌ́fər]	몡 고통 받다; 겪다; (병을) 앓다	to **suffer** from a rare disease 희귀병을 **앓다**

2206		
heal [hi:l]	몡 치유되다; 치료하다 ● healing 치유, 치료	to **heal** from injuries 부상에서 **치유되다**

2207		
drug [drʌg]	몡 약(품); (불법적인) 약물, 마약	a new **drug** 새로운 **약**

2208		
surgery [sə́ːrdʒəri]	몡 수술; 외과	people who need urgent **surgery** 긴급한 **수술**이 필요한 사람들

2209		
patient [péiʃənt]	몡 환자 몡 참을성 있는 (↔impatient 조급한) ● patience 참을성, 인내심	information of a **patient** **환자**에 대한 정보

2210

cure
[kjuər]

동 치유하다
명 치유
• curable 치료할 수 있는
(↔ incurable 불치의, 치료할 수 없는)

to **cure** the fatal ills
치명적인 병들을 **치유하다**

2211

instance
[ínstəns]

명 사례, 경우 (= case)

many **instances** of deaths by allergy
알레르기에 의한 많은 사망 **사례**

2212

spread
[spred]

동 펼치다; 확산되다; 퍼뜨리다
명 확산, 전파

to **spread** the virus easily
바이러스를 쉽게 **퍼뜨리다**

2213

tablet
[tǽblit]

명 정제, 둥글넓적한 모양의 약;
(금속, 나무 등의) 판

a bottle of thick, round **tablets**
두껍고 둥근 **정제**가 들어 있는 병

2214

cause
[kɔːz]

동 초래하다, 야기하다
명 원인; 이유

one of the main **causes** of the
disease
그 질병의 주요 **원인들** 중 하나

45

2215

manage
[mǽnidʒ]

동 다루다; 관리하다; (간신히) 해내다
• management (사업체, 조직의) 관리;
경영

to **manage** to succeed in the surgery
간신히 수술에 성공해 **내다**

2216

critical
[krítikəl]

형 치명적인; 비판적인; 위독한

in **critical** condition right after the
shooting
총을 맞은 직후 **위독한** 상태인

2217

cancel
[kǽnsəl]

동 취소하다; 무효로 하다

to **cancel** an appointment with a
doctor
진료 예약을 **취소하다**

혼동어휘

2218

cancer
[kǽnsər]

명 암

to get **cancer** in their lifetime
그들의 일생에서 **암**에 걸리다

2219

obese
[oubíːs]

형 비만의
● obesity 비만, 비대

medical treatment for **obese** patients
비만 환자들을 위한 의학적 치료

2220

secondary
[sékəndèri]

형 중등교육[학교]의; 이차적인,
부수적인

a **secondary** infection
이차 감염

2221

strengthen
[stréŋkθən]

동 강화하다, 튼튼하게 하다

to **strengthen** the immune system
면역 체계를 **강화하다**

2222

stroke
[strouk]

명 뇌졸중; 발작; 타격; 수영법
동 쓰다듬다

to lose the use of an arm through a
stroke
뇌졸중으로 한쪽 팔을 사용하지 못하다 [EBS]

2223

swell
[swel]

동 부어오르다; 증가[팽창]하다

to **swell** badly
심하게 **부어오르다**

2224

symptom
[símptəm]

명 증상

symptoms of biological stress
생물학적 스트레스의 **증상들**

2225

therapy
[θérəpi]

명 치료, 요법
● therapist 치료사
● therapeutic 치료의, 치료법의

physical **therapy**
물리**치료**

2226

transmit
[trænsmít]

동 전송하다; 전염시키다;
(열, 전기 등을) 전도하다
● transmission 전달; 전염; 전도

a virus **transmitted** through direct
contact
직접 접촉을 통해 **전염된** 바이러스

2227

vomit
[vámit]

동 토하다, 게우다 (= throw up)
명 토사물

stomach problems such as diarrhea
and **vomiting**
설사와 **구토** 같은 위장 질환들

2228		
worrisome [wɔ́:risəm]	형 걱정스러운, 걱정하게 하는	a variety of **worrisome** side effects **걱정스러운** 여러 가지 부작용

2229		
transplant [trænsplǽnt]	동 이식하다; (식물을) 옮겨 심다	to **transplant** one of his kidneys into his sister 그의 신장 중 하나를 그의 여동생에게 **이식하다**

2230		
texture [tékstʃər]	명 감촉, 질감; 결	to improve the **texture** of your skin 피부 **결**을 개선하다

2231		
fatigue [fətíːg]	명 피로, 피곤	one of the causes of **fatigue** **피로**의 원인 중 하나

2232		
filter [fíltər]	동 여과하다, 거르다 명 필터, 여과 장치	the kidneys which **filter** the blood 혈액을 **여과하는** 신장

2233		
numb [nʌm]	형 감각이 없는, 마비된 동 감각을 잃게 하다	to be still **numb** an hour after the surgery 수술 한 시간 후에도 여전히 **감각이 없다**

2234		
troublesome [trʌ́blsəm]	형 골치 아픈, 성가신	to cure her **troublesome** back injury 그녀의 **골치 아픈** 허리 부상을 치료하다

2235		
raw [rɔ:]	형 가공되지 않은; 날것의, 익히지 않은	**raw** foods **가공되지 않은** 음식

2236		
row [rou]	명 줄, 열 동 배[노]를 젓다	to be seated in the front **row** 앞**줄**에 앉다

혼동어휘

2237

antibiotic
[ὰntibaiάtik]

명 항생제

antibiotics that kill bacteria
박테리아를 죽이는 **항생제**

2238

influenza
[ìnfluénzə]

명 유행성 감기, 독감

to be absent from school because of
influenza
독감으로 학교에 결석하다

2239

pharmacy
[fάːrməsi]

명 약국
• pharmacist 약사

to drop by the **pharmacy** to buy
medicine
약을 사러 **약국**에 들르다

2240

diabetes
[dàiəbíːtis, dàiəbíːtiːz]

명 당뇨병

people who have type II **diabetes**
제2형 **당뇨병**이 있는 사람들 [EBS]

2241

plague
[pleig]

명 전염병
동 괴롭히다

a deadly **plague** that killed thousands
of people
수천 명의 사람들을 죽게 한 치명적인 **전염병**

2242

sanitary
[sǽnətèri]

형 위생의; 위생적인
• sanitation 위생 관리; 위생 시설

poor **sanitary** conditions
열악한 **위생** 상태

2243

transfusion
[trænsfjúːʒən]

명 수혈; 주입
• transfuse 수혈하다; 주입하다

to need regular blood **transfusions**
정기적인 **수혈**을 필요로 하다

2244

afflict
[əflíkt]

동 괴롭히다, 시달리게 하다
• affliction 고통, 괴로움; 고민거리

to be **afflicted** with extreme pain
심한 통증에 **시달리다**

2245

recur
[rikə́ːr]

동 재발하다; (본래의 화제 등으로)
되돌아가다; 회상하다
• recurrence 재발, 반복
• recurrent 되풀이되는

the disease that may **recur** after the
operation
수술 후 **재발할** 수 있는 질병

× × **Phrasal Verbs**

2246

come down with (병에) 걸리다

To avoid **coming down with** the illness, we recommend preventive shots.

그 병에 **걸리는** 것을 피하기 위해 예방 접종을 권장한다.

2247

turn down 1. (소리, 온도 등을) 낮추다 2. 거절하다

She could not bear the loud music and **turned down** the volume.

그녀는 시끄러운 음악을 견딜 수 없어 볼륨을 **낮췄다**.

Our proposals were **turned down** by the opponents.

우리의 제안은 반대자들에게 **거절당했다**.

2248

let in on (비밀 등을) 알려주다; (비밀스러운 일에) 끼워 주다

If you promise not to tell, I'll **let** you **in on** a secret.

말하지 않겠다고 약속하면, 너에게 비밀을 **알려줄게**.

× × Voca with **Multiple Meanings**

굵게 표시한 단어의 알맞은 의미를 각각 연결하시오.

2249 **deliver** [dilívər]

1 배달하다; 전달하다 · ① to **deliver** a healthy baby
2 (연설, 강연 등을) 하다 · ② to **deliver** the purchases
3 (아기를) 출산하다 · ③ to **deliver** on a promise
4 (약속을) 이행하다 《on》 · ④ to **deliver** a lecture on the virus

2250 **current** [kə́:rənt]

1 현재의 · ① words that are no longer **current**
2 통용되는, 현행의 · ② a **current** of air
3 (물, 공기의) 흐름; 해류, 기류 · ③ the **current** trend

ANSWER --
• **deliver** 1-② 구매한 것을 배달하다 2-④ 바이러스에 대해 강연하다 3-① 건강한 아이를 출산하다 4-③ 약속을 이행하다 • **current** 1-③ 현재의 추세[경향] 2-① 더 이상 통용되지 않는 단어들 3-② 공기의 흐름[기류]

2251		
disabled [diséibld]	휑 장애를 가진 • disability 장애	to help **disabled** people **장애를 가진** 사람들을 돕다

2252		
dizzy [dízi]	휑 어지러운 • dizziness 현기증	to feel **dizzy** and sick **어지럽고** 아프다

2253		
pale [peil]	휑 (얼굴이) 창백한; (색이) 연한	to be so **pale** and weak 매우 **창백하고** 연약하다

2254		
benefit [bénefit]	명 혜택, 이득 동 유익하다 • beneficial 유익한, 이로운	a **benefit** of eating fruits 과일을 먹는 것의 **이로움**

2255		
weak [wíːk]	휑 허약한, 힘이 없는 • weakness 약함; 약점	being still **weak** after his illness 그가 아프고 난 이후 여전히 **허약한**

2256		
deaf [def]	휑 청각 장애가 있는, 귀가 먼	many **deaf** people 많은 **청각 장애인들**

2257		
blind [blaind]	휑 맹인인; 잘 안 보이는; 맹목적인	almost **blind** without glasses 안경 없이는 거의 **앞을 못 보는**

2258		
healthy [hélθi]	휑 건강한; 건강에 좋은 (↔ unhealthy 건강하지 않은; 건강에 해로운) • health 건강 (상태)	**healthy** foods **건강에 좋은** 음식

2259		
hurt [həːrt]	동 아프다, 아프게 하다; (감정을) 상하게 하다 휑 다친; 기분이 상한	to **hurt** her or make her cry 그녀를 **감정 상하게 하거나** 울게 하다

2260

injure
[índʒər]

동 부상을 입다[입히다]
• injury 부상; 상처
• injurious 손상을 주는, 해로운

to be severely **injured**
심하게 **부상당하다**

2261

recover
[riːkʌ́vər]

동 회복되다; 되찾다
• recovery 회복; 되찾음

the ability to **recover** quickly
재빨리 **회복되는** 능력

2262

associate
[əsóuʃièit]

동 연관 짓다; 연상하다; 어울리다
• association 연관; 연상; 협회, 단체

to be **associated** with brain health
뇌 건강과 **연관되다**

2263

expert
[ékspəːrt]

명 전문가
형 전문가의; 숙련된

to be advised by health **experts**
건강 **전문가들**에게 조언을 받다

2264

normal
[nɔ́ːrməl]

형 정상적인, 평범한
명 보통, 정상

a **normal** and happy life
평범하고 행복한 삶

46

2265

overcome
[òuvərkʌ́m]

동 극복하다, 이겨 내다

to **overcome** your loneliness
당신의 외로움을 **극복하다**

2266

chew
[tʃuː]

동 (음식을) 씹다; 깨물다

the need to **chew** during the teeth-cutting months
이가 나는 몇 달 동안 **음식을 씹을** 필요성 [EBS]

2267

quality
[kwáləti]

명 질(質); 양질, 고급; 특성; 자질
형 양질의, 고급의

the **quality** of life
삶의 **질**

2268

quantity
[kwántəti]

명 양, 수량; 다량, 다수

huge **quantities** of oil
엄청난 **양**의 기름

호 0 0 어 휘

2269

nutrition
[nu:tríʃən]

명 영양 (섭취)
- nutrient 영양소, 영양분
- nutritious 영양의, 영양분이 있는

the impact of **nutrition** on the brain
뇌에 미치는 **영양**의 영향

2270

blur
[bləːr]

동 흐릿해지다; 모호하게 하다
- blurry 흐릿한; 모호한

to **blur** her view of the river
강을 보는 그녀의 시야를 **흐릿하게 하다**

2271

dilemma
[dilémə]

명 딜레마, 난관

to create a **dilemma**
난관을 만들어 내다

2272

handicapped
[hǽndikæpt]

형 장애가 있는 (= disabled)
- handicap 장애; 불리한 조건;
불리하게 만들다

to be considered mentally
handicapped
정신 **장애**로 간주되다 [EBS]

2273

impair
[impέər]

동 악화시키다, 손상시키다
- impairment (신체, 정신적) 장애

to **impair** your health
당신의 건강을 **악화시키다**

2274

problematic
[prὰbləmǽtik]

형 문제가 있는

their **problematic** health status
문제가 있는 그들의 건강 상태

2275

revive
[riváiv]

동 활기를 되찾다, 회복하다;
재공연하다
- revival 회복; 부활; 재공연

to **revive** your brain function
뇌 기능을 **회복하다**

2276

sake
[seik]

명 이익; 목적

to move for the **sake** of his health
그의 건강을 **위해** 이사하다

2277

supplement
[sʌ́pləmənt]

명 보충(물), 추가
동 보충하다, 추가하다
- supplementary 보충의, 추가의
(= additional)

to take vitamin A **supplements**
비타민 A **보충제**를 복용하다

2278

vigorous
[vígərəs]

형 원기 왕성한; 활발한, 격렬한
●vigor 활력, 원기

to look more **vigorous** than ever before
어느 때보다 더 **원기 왕성해** 보이다

2279

abstain
[əbstéin]

동 삼가다, 절제하다

to **abstain** from smoking for a month
한 달 동안 흡연을 **삼가다**

2280

seemingly
[sí:miŋli]

부 외견상으로, 겉보기에는

most **seemingly** impossible obstacles
외견상 가장 불가능해 보이는 장애물들

2281

decay
[dikéi]

명 부패; 부식; 쇠퇴
동 썩다, 부패하다; 쇠퇴하다

a toothpaste effective in preventing tooth **decay**
충치[**썩은 이**] 예방에 효과적인 치약

2282

athletic
[æθlétik]

형 (운동) 경기의; (몸이) 탄탄한
●athlete 운동선수

athletic abilities like strength and endurance
힘과 지구력 같은 **운동** 능력

2283

ensure
[inʃúər]

동 보장하다, 반드시 ~하게 하다

to **ensure** fair play
공정한 플레이를 **보장하다**

2284

referee
[rèfərí:]

명 심판
동 심판을 보다, 심사하다

to argue with the **referee**
심판에게 따지다

2285

virtual
[vɔ́:rtʃuəl]

형 가상의; 사실상의
●virtually 가상으로; 사실상, 거의

many **virtual** reality games
많은 **가상**현실 게임들

2286

virtue
[vɔ́:rtʃu:]

명 미덕; 선행; 장점

the **virtues** of eating less fats
지방을 덜 먹는 것의 **장점**

혼동하기 쉬운 어휘

46

2287		
sprain [sprein]	동 (손목, 발목 등을) 삐다, 접질리다	to **sprain** his ankle 그의 발목을 **삐다**

2288		
compulsive [kəmpʌ́lsiv]	형 강박적인, 조절이 힘든 • compulsion 강요 • compulsory 강제[의무]적인 (↔ voluntary 자발적인)	to suffer from a **compulsive** eating disorder **강박적인** 섭식장애를 겪다

2289		
deem [di:m]	동 (~으로) 여기다, 생각하다 (= consider)	to be **deemed** healthy 건강하다고 **여겨지다**

2290		
disorder [disɔ́:rdər]	명 무질서, 혼란; (신체, 정신적) 장애, 이상	to lead to sleep **disorders** 수면 **장애**로 이어지다

2291		
optimum [ɑ́ptəməm]	형 최고의, 최적의 명 최고[최적]의 것	for **optimum** health **최고의** 건강을 위해

2292		
surmount [sərmáunt]	동 극복하다, 이겨 내다 (= overcome)	to **surmount** his physical disability 그의 신체적 장애를 **극복하다**

2293		
deform [difɔ́:rm]	동 (기형으로) 변형시키다; 흉하게 만들다 • deformation 변형; 기형	to **deform** your feet 당신의 발을 **변형시키다**

2294		
inherent [inhí(:)ərənt]	형 내재하는; 타고난 • inherently 본질적으로, 선천적으로	its **inherent** link to health 그것에 **내재하는** 건강과의 관련성

2295		
manifest [mǽnəfèst]	동 (분명히) 드러내다; 나타내다 형 분명한	to **manifest** discomfort non-verbally 불편함을 비언어적으로 **드러내다**

✕ ✕ Phrasal Verbs

2296

break into

1. (건물에) 침입하다, (문 등을) 억지로 열다 2. 끼어들다, 방해하다
3. (갑자기) ~하기 시작하다

Breaking into the conversation, she asked, "May I ask a qeustion?"
그녀는 대화에 **끼어들면서** "질문을 하나 해도 될까요?"라고 물었다.

The athlete, who won a bronze medal at the Olympics, **broke into** tears of joy after the match.
올림픽에서 동메달을 딴 그 선수는 경기 후에 기쁨의 눈물을 흘리**기 시작했다**.

2297

come into

1. (유산으로) 물려받다 2. (중요하게) 작용하다

She **came into** a fortune when her mother died.
그녀는 어머니가 돌아가셨을 때 많은 돈을 **물려받았다**.

Luck didn't **come into** passing the exam.
운은 그 시험에 합격하는 데 **작용하지** 않았다. (→ 운이 좋아서 합격한 것이 아니다.)

2298

go into

1. (돈, 시간 등이) 투입되다, 쓰이다 2. ~하기 시작하다 3. (상세히) 논의[조사]하다

Due to the increased population, more money **went into** farming for more food.
늘어난 인구로 인해, 더 많은 돈이 더 많은 식량을 위한 농업에 **투입되었다**.

✕ ✕ Voca with Multiple Meanings

굵게 표시한 단어의 알맞은 의미를 각각 연결하시오.

2299 fire [fáiər]

1 화재, 불	① to be destroyed by **fire**
2 발사(하다)	② to **fire** him for being drunk
3 해고하다	③ to open **fire** on the demonstrators

2300 regard [rigá:rd]

1 (~으로) 여기다, 평가하다	① to hold him in high **regard**
2 관심, 고려, 배려	② to be highly **regarded** by his coworkers
3 존중, 존경	③ to have no **regard** for her feelings

ANSWER
• **fire** 1-① 화재로 파괴되다 2-③ 시위대에게 발포하다 3-② 음주를 이유로 그를 해고하다 • **regard** 1-② 그의 동료들에 의해 높이 평가받다
2-③ 그녀의 감정을 고려하지 않다 3-① 그를 대단히 존경하다

필수 VOCA

2301

professional
[prəféʃənəl]

형 직업의; 전문적인
명 전문직 종사자
• profession 직업; 전문직

to get his **professional** advice
그의 **전문적인** 조언을 얻다

2302

funeral
[fjú:nərəl]

명 장례식

to attend the **funeral**
장례식에 참석하다

2303

buddy
[bʌ́di]

명 친구; 동료, 동지

to meet his old **buddy**
그의 오랜 **친구**를 만나다

2304

lasting
[lǽstiŋ]

형 오래가는

to be both memorable and **lasting**
기억할 만하고 **오래가다**

2305

gentle
[dʒéntl]

형 온화한, 부드러운; 심하지 않은

a **gentle** smile
부드러운 미소

2306

typical
[típikəl]

형 전형적인, 대표적인; 일반적인

typical body weight
전형적인 몸무게 모의

2307

attractive
[ətrǽktiv]

형 매력적인
• attract 마음을 끌다; 끌어들이다

the most **attractive** audience
가장 **매력적인** 청취자

2308

duty
[djú:ti]

명 의무; 임무; (특히 수출입에 대한) 세금

part of his **duty**
그가 할 **의무**의 일부

2309

informal
[infɔ́:rməl]

형 격식을 차리지 않는; 비공식적인 (↔ formal 공식적인)

on **informal** lines
비공식적인 계통으로

2310

partner
[pá:rtnər]

명 동반자; 동업자

his traveling **partner**
그의 여행 **동반자**

2311

greet
[gri:t]

동 맞이하다, 환영하다;
(~에게) 인사하다
● greeting 인사, 안부의 말

to **greet** me joyfully
나를 즐겁게 **맞이하다**

2312

encounter
[inkáuntər]

동 우연히 만나다; 직면하다
명 우연한 만남; 접촉

the first person you **encounter**
당신이 **우연히 마주치는** 첫 사람

2313

mate
[meit]

명 동료, 친구; 짝

to meet my old school **mate**
내 옛날 학교 **친구**를 만나다

2314

neighborhood
[néibərhùd]

명 근처; 이웃 사람들

the surrounding **neighborhood**
주변 **이웃**

2315

interact
[intərǽkt]

동 소통하다; 상호 작용하다
● interaction 상호 작용[영향]
● interactive 상호 작용하는, 상호적인

to **interact** with someone
어떤 사람과 **상호 작용하다**

2316

humankind
[hjú:mənkàind]

명 인류, 인간

the destruction of **humankind**
인간의 파괴

2317

혼
동
어
휘

somehow
[sʌ́mhàu]

부 어떻게든; 왠지, 웬일인지

to get the money back **somehow**
어떻게든 돈을 돌려받다

2318

somewhat
[sʌ́mhwʌ̀t]

부 약간, 다소

somewhat to her surprise
그녀로서는 **약간** 놀랍게도

2319

reside
[rizáid]

동 거주하다, 살다
- residence 거주(지)
- resident 주민, 거주자; 거주하는; 레지던트, 전문의 실습생
- residential 주거의, 거주지의

to have **resided** in London for 10 years
런던에 10년 동안 **거주해** 오다

2320

craft
[kræft]

동 공들여 만들다
명 수공예(품); 선박; 비행기; 우주선
- craftsman 공예가; 장인(匠人)

to **craft** their lives
그들의 삶을 **공들여 만들다**

2321

dwell
[dwel]

동 거주하다, 살다 (= live, reside); (어떤 상태에) 머무르다
- dweller 거주자 (= resident)
- dwelling 거주지 (= residence)

to **dwell** in a city
도시에 **살다**

2322

intimate
[íntəmit]

형 친밀한, 절친한
- intimacy 친밀(함)

intimate interaction
친밀한 상호작용

2323

mutual
[mjú:tʃuəl]

형 상호 간의, 서로의

mutual trust
상호 간의 신뢰

2324

obstacle
[ábstəkl]

명 장애(물), 걸림돌

to be an **obstacle** to forming relationships
관계를 형성하는 데 **걸림돌**이 되다

2325

reconcile
[rékənsàil]

동 화해시키다; 일치[조화]시키다
- reconciliation 화해; 일치, 조화

to become **reconciled** with his friends
그의 친구들과 **화해하게** 되다

2326

restore
[ristɔ́ːr]

동 복원하다, 회복시키다
- restoration 복원, 회복

to **restore** group harmony
단체의 조화를 **복원하다**

2327

ancestor
[ǽnsestər]

명 선조, 조상 (↔descendant 자손, 후예)

our early human **ancestors**
우리의 초기 인류 **조상**

2328

bride
[braid]

몡 신부, 새색시
cf. (bride)groom 신랑

to bless the **bride** and groom
신부와 신랑을 축복하다

2329

heir
[ɛər]

몡 상속인; 계승자, 후계자

his **heir** to his political and personal
fortune
그의 정치적, 개인적 재산에 대한 **상속자**

2330

dignity
[dígnəti]

몡 위엄, 품위
• dignify 위엄[품위] 있어 보이게 하다

to treat everyone with **dignity** and
respect
모든 사람을 **품위** 있고 공손히 대하다

2331

adolescent
[æ̀dəlésənt]

몡 청소년
혱 청소년기의
• adolescence 청소년기, 사춘기

a group of **adolescents**
청소년 무리

2332

pioneer
[pàiəníər]

몡 개척자, 선구자
동 개척하다

the **pioneers** of America
미국의 **개척자들**

2333

comprise
[kəmpráiz]

동 (~으로) 구성되다, 이루어지다;
구성하다

to **comprise** 20% of the population
인구의 20%를 **구성하다**

2334

comply
[kəmplái]

동 따르다, 준수하다

to **comply** with the adult
어른을 **따르다**

2335

compliance
[kəmpláiəns]

몡 준수; 순종

cheerful, willing **compliance**
유쾌하고 자발적인 **순종**

혼동어휘

2336

compilation
[kàmpəléiʃən]

몡 (책이나 음반의) 모음집, 편집본
• compile (자료를 모아) 엮다, 편찬하다

the **compilation** album that contains
20 sound tracks
20곡을 수록하고 있는 **편집** 앨범

2337

foreshadow

[fɔːrʃǽdou]

[동] 조짐을 나타내다, 전조가 되다

to **foreshadow** that something bad might happen
나쁜 일이 일어날 것 같은 **조짐을 나타내다**

2338

secrecy

[síːkrisi]

[명] 비밀 유지[엄수]

an elaborate **secrecy** campaign
정교한 **비밀 엄수** 작전

2339

potent

[póutənt]

[형] 강력한, 유력한 (= powerful)

potent agents of aging
강력한 노화 인자

2340

sparsely

[spáːrsli]

[부] 희박하게, 드문드문
● sparse 희박한, 드문드문한

in a **sparsely** settled part of the world
세계의 인구가 **희박하게** 정착한 지역에서

2341

susceptible

[səséptəbəl]

[형] (~에) 영향을 받기 쉬운, 취약한;
민감한
● susceptibility (~에) 영향받기 쉬움;
민감성

more **susceptible** to peer pressure than others
다른 사람들보다 동년배로부터 받는 압력에 더 **취약한**

2342

mourn

[mɔːrn]

[동] 애도하다, 슬퍼하다

to **mourn** the loss of her sister
그녀의 언니의 죽음을 **애도하다**

2343

lifespan

[láifspæn]

[명] 수명

to live out a normal **lifespan**
정상적인 **수명**을 다하다

2344

anthropologist

[ænθrəpάlədʒist]

[명] 인류학자
● anthropology 인류학
● anthropological 인류학의

linguistic **anthropologists**
언어 **인류학자**

2345

behold

[bihóuld]

[동] (바라)보다, 주시하다
● beholder 보는 사람, 구경꾼

to **behold** the beautiful sunset
아름다운 저녁노을을 **바라보다**

⁎⁎ Phrasal Verbs

2346
burn out

1. 다 타서 없어지다 2. 완전히 지치다
A good night's sleep can easily cure the state of being **burnt out**.
밤에 잠을 잘 자는 것은 **완전히 지친** 상태를 쉽게 회복시킬 수 있다.

2347
burst out

1. 갑자기 ~하기 시작하다 2. 버럭 소리를 지르다
I **burst out** laughing when I saw what she was wearing.
그녀가 입은 옷을 봤을 때 나는 **갑자기** 웃음이 나오기 **시작했다**.

2348
figure out

1. 산출하다, 계산하다 2. 이해하다, 알아내다
Let's **figure out** how much the trip will cost.
여행 비용이 얼마나 들지 **계산해** 보자.

I just can't **figure** him **out**.
나는 도저히 그를 **이해할** 수 없다.

⁎⁎ Voca with **Multiple Meanings**

굵게 표시한 단어의 알맞은 의미를 각각 연결하시오.

47

2349 **ticket** [tíkit]

1 표, 입장권 • ① to get a free **ticket** to the game
2 (교통 위반) 딱지(를 발부하다) • ② to **ticket** the man as a liar
3 (~이라는) 꼬리표를 붙이다 《as》 • ③ to be **ticketed** for speeding

2350 **season** [síːzn]

1 계절 • ① beef **seasoned** with garlic
2 (운동 경기의) 시즌 • ② the changing **seasons**
3 간을 하다, 양념하다 • ③ the first game of the **season**

ANSWER --
⁎ **ticket** 1-① 그 시합의 공짜 표를 구하다 2-③ 속도 위반 딱지를 발부받다 3-② 그 남자에게 거짓말쟁이라는 꼬리표를 붙이다 ⁎ **season** 1-② 계절의 변화 2-③ 시즌 첫 경기 3-① 마늘로 양념한 소고기

2351

individual
[ìndəvídʒuəl]

형 각각의; 개인의
명 개인
- individually 개별적으로, 각자
- individuality 개성, 특성
- individualism 개인주의; 개성

their **individual** roles
그들의 **개별적인** 역할

2352

inform
[infɔ́ːrm]

동 알리다, 통지하다
- informed 잘 아는; 박식한
- informative 유익한, 유용한 정보를 주는

to **inform** us about social relationships
사회적 관계에 대해 우리에게 **알리다**

2353

mention
[ménʃən]

동 언급하다, 말하다
명 언급

to **mention** my name
내 이름을 **언급하다**

2354

selfish
[sélfiʃ]

형 이기적인, 제멋대로 하는

to hide **selfish** intentions
이기적인 의도를 숨기다 모의

2355

ruin
[rú(ː)in]

명 붕괴; 폐허, 유적
동 망치다; 파괴하다

economic **ruin**
경제적 **붕괴**

2356

compose
[kəmpóuz]

동 구성하다; 작곡하다;
　　(소설, 시 등을) 쓰다
- composer (특히 클래식 음악) 작곡가
- composition 구성 (요소들); 작곡(법); 작문

to be **composed** mostly of young men
대부분 젊은 남자들로 **구성되다**

2357

differ
[dífər]

동 다르다; 동의하지 않다

to **differ** from culture to culture
문화에 따라 **다르다**

2358

conflict
명[kánflikt] 동[kənflíkt]

명 갈등, 충돌
동 상충하다

conflicts between friends
친구 사이의 **갈등**

2359

senior
[síːnjər]

명 연장자; 졸업반 학생
형 손위의; 상급의; 선배의

to behave yourself around your **seniors**
주변의 **연장자**에게 예의 바르게 행동하다

2360

community
[kəmjúːnəti]
명 공동체; 지역 사회

the online **community**
온라인 **공동체**

2361

citizen
[sítizən]
명 시민; 국민
● citizenship 시민권; 시민의 신분[자질]

to teach students to be good
citizens
학생들이 좋은 **시민**이 되도록 가르치다

2362

population
[pɑ̀pjuléiʃən]
명 인구; 개체 수
● populate (~에) 거주시키다, 살게 하다

wild fish **populations**
야생 어류의 **개체 수**

2363

situation
[sìtʃuéiʃən]
명 상황, 환경
● situate (어떤 장소, 상황 등에) 놓다

to consider your **situation**
당신의 **상황**을 고려하다

2364

suburb
[sʌ́bəːrb]
명 교외, 근교
● suburban 교외의, 교외에 사는

residents of these **suburbs**
이 **교외** 지역의 주민들

2365

overseas
[òuvərsíːz]
형 외국의, 해외의
부 해외로

business visits by **overseas** residents
해외 거주자들에 의한 사업차 방문

2366

independent
[ìndipéndənt]
형 독립적인; 자립적인 (↔ dependent
의존하는)
● independence 독립; 자립
(↔ dependence 의존)

your own **independent** opinion
당신 자신의 **독립적인** 의견

2367

statue
[stǽtʃuː]
명 조각상, 상(像)

a **statue** in his memory
그를 기리는 **조각상**

2368

status
[stéitəs]
명 지위; 신분

to have influence and high **status**
영향력과 높은 **지위**를 가지고 있다

혼동어휘

48

2369

contemporary
[kəntémpərèri]

형 동시대의; 현대의, 당대의
명 동년배; 같은 시대의 사람

the **contemporary** taste
현대적인 취향

2370

gender
[dʒéndər]

명 성, 성별

the same **gender**
동**성**(同性)

2371

greed
[griːd]

명 탐욕, 욕심
● greedy 탐욕스러운, 욕심 많은

a result of human **greed**
인간의 **탐욕**의 결과

2372

humanity
[hjuːmǽnəti]

명 인류(애); 인간성
● humanitarian 인도주의적인,
 인도주의의

the history of **humanity**
인류의 역사

2373

innate
[inéit]

형 타고난, 선천적인 (= inherent)

to have an **innate** talent
타고난 재능이 있다

2374

instinct
[ínstiŋkt]

명 본능; 직감
● instinctive 본능적인, 직감에 따른

the human **instinct** of curiosity
인간의 호기심 **본능**

2375

orphan
[ɔ́ːrfən]

명 고아
동 고아로 만들다
● orphanage 고아원

to leave him an **orphan**
그를 **고아**로 남기다

2376

peer
[piər]

명 동료, 또래

to keep pace with your **peers**
당신의 **동료**들과 보조를 맞추다

2377

personality
[pə̀ːrsənǽləti]

명 성격; 인격

factors that affect **personality**
성격에 영향을 미치는 요소들

2378

segment
[ségmənt]

몡 부분, 구획; (과일의) 조각

the **segment** of the population over
70 years of age
인구 중 70세 이상 연령**층**

2379

prehistoric
[prìːhistɔ́ːrik]

톙 선사 시대의; 역사 기록 이전의

prehistoric people
선사 시대의 사람들

2380

forefather
[fɔ́ːrfɑ̀ːðər]

몡 선조, 조상

to give thanks to their **forefathers**
자신의 **조상들**에게 감사해 하다

2381

mercy
[mɔ́ːrsi]

몡 자비, 인정
● merciful 자비로운
　(↔ merciless 무자비한)

to pray for divine **mercy**
신의 **자비**를 빌다　EBS

2382

supervise
[súːpərvàiz]

동 감독하다, 관리하다
● supervisor 감독관, 관리자
● supervision 감독, 관리

to **supervise** a team of four people
4명으로 이루어진 팀을 **감독하다**

2383

privilege
[prívəlidʒ]

동 특혜[특권]를 주다
몡 특혜, 특권
● privileged 특권을 가진

to grow up in wealth and **privilege**
부와 **특권**을 가지고 자라다

48

2384

sustain
[səstéin]

동 (생명을) 유지[지속]하다;
　떠받치다, 지탱하다
● sustainable 지속 가능한

to **sustain** life
생명을 **지속하다**

2385

perspective
[pəːrspéktiv]

몡 관점, 시각; 전망, 경치; 원근법

a change in **perspective**
관점의 변화

2386

prospective
[prəspéktiv]

혱 장래의; 유망한
● prospect 전망, 경치; 가망, 가능성; 예상

a **prospective** partner's temperament
장래의 동업자의 기질

2387 **breed** [briːd]	동 새끼를 낳다; 양육[사육]하다; 　야기하다 명 품종 ● breeding 번식; 사육	to **breed** fast learners 학습이 빠른 사람들을 **양육하다**
2388 **credibility** [krèdəbíləti]	명 신뢰성 ● credible 신뢰할 수 있는, 확실한	to lack **credibility** **신뢰성**이 없다
2389 **juvenile** [dʒúːvənàil]	명 청소년 형 청소년의; 어린애 같은, 유치한	females and all **juveniles** 여성과 모든 **청소년들**
2390 **legacy** [légəsi]	명 유산, 물려받은 것	the **legacy** of human knowledge 인간 지식의 **유산**
2391 **mob** [mɔb]	명 군중; 폭도 동 떼 지어 몰려들다	the lawless **mob** 무법 상태의 **군중**
2392 **alienate** [éiljənèit]	동 (사람을) 소원하게 하다, 멀리하다 ● alienation 소외, 멀리함	to be **alienated** from her friends by her bad behavior 그녀의 나쁜 행동으로 인해 친구들로부터 **멀어지다**
2393 **spouse** [spaus]	명 배우자	to lose a **spouse** through divorce 이혼으로 **배우자**를 잃다
2394 **tenant** [ténənt]	명 세입자, 임차인	reform of **tenants**' rights **세입자**의 권리 개혁 EBS
2395 **enlist** [inlíst]	동 입대하다, 징집하다; 　(협조, 참여를) 요청하다	to **enlist** the help of my neighbors 내 이웃의 도움을 **요청하다**

296

× × **Phrasal Verbs**

2396

cut off

1. 자르다 2. (관계를) 끊다 3. (공급, 이동을) 차단하다
Why did all her friends suddenly **cut** her **off**?
왜 그녀의 모든 친구들이 갑자기 그녀와 **관계를 끊었니**?

2397

throw off

1. (옷 등을 급히) 벗어 던지다 2. (고통, 걱정 등을) 떨쳐 버리다 3. 혼란스럽게 하다
She **threw off** her jacket as she came in.
그녀는 들어오면서 재킷을 **벗어 던졌다**.

I couldn't **throw off** the feeling of anxiety.
나는 그 불안한 기분을 **떨쳐 버릴** 수 없었다.

2398

write off

1. ~을 (실패한 것으로) 여기다 2. (부채를) 탕감하다
We cannot simlply **write off** this incident as bad luck.
우리는 단순히 이 사고를 불운으로 **여길** 수만은 없다.

The banks are refusing to **write off** these debts.
은행 측은 이 부채를 **탕감해 주기**를 거부하고 있다.

× × Voca with **Multiple Meanings**

굵게 표시한 단어의 알맞은 의미를 각각 연결하시오.

2399 **right** [rait]

48

1 (도덕적으로) 옳은, 올바른	•	① to fight for their **right** to vote
2 (틀리지 않고) 맞는, 정확한	•	② to turn **right** at the end of the street
3 오른쪽의	•	③ the **right** answer
4 권리	•	④ the **right** thing to do

2400 **chance** [tʃæns]

1 가능성, 가망	•	① the **chance** that there is life on Mars
2 기회	•	② to meet her by **chance** at the airport
3 우연; 운	•	③ to get another **chance** of a holiday

ANSWER
• **right** 1-④ 해야 할 옳은 일 2-③ 정답 3-② 도로 끝에서 우회전하다 4-① 자신들의 투표할 권리를 위해 싸우다 • **chance** 1-① 화성에 생명체가 존재할 가능성 2-③ 다시 휴가를 갈 기회를 얻다 3-② 공항에서 그녀를 우연히 만나다

2401		
assist [əsíst]	동 돕다, 지원하다 • assistant 조수, 보조자 • assistance 도움, 원조, 지원	to **assist** her with her homework 그녀의 숙제를 **돕다**
2402		
participate [pɑːrtísəpèit]	동 참가하다, 참여하다 • participation 참가, 참여 • participatory 참가의, 참여의 • participant 참가자	to **participate** in volunteer work 자원봉사 활동에 **참여하다**
2403		
service [sə́ːrvis]	명 봉사; 서비스	to offer the **service** for no cost 무료로 **봉사**를 제공하다
2404		
donate [dóuneit]	동 기부하다, 기증하다 • donation 기부, 기증 • donor 기부자, 기증자	to **donate** old glasses through an organization 단체를 통해 오래된 안경을 **기증하다**
2405		
aid [eid]	명 도움, 원조 동 돕다	the **aid** of a computer 컴퓨터의 **도움**
2406		
charity [tʃǽrəti]	명 자선 (단체) • charitable 자선의, 자선을 베푸는	the **charity** picnic **자선** 야유회
2407		
convenience [kənvíːnjəns]	명 편리, 편의 (시설) (↔inconvenience 불편) • convenient 편리한 (↔inconvenient 불편한)	the user's **convenience** 사용자의 **편의**
2408		
devote [divóut]	동 (시간, 노력 등을) 바치다, 쏟다 • devotion 헌신; 전념 • devoted 헌신적인; 열심인	to **devote** much time to teaching them 그들을 가르치는 데 많은 시간을 **쏟다**
2409		
fortunate [fɔ́ːrtʃənət]	형 운 좋은, 다행인 • fortune 운, 행운; 부(富)	to be **fortunate** to have his help 그의 도움을 받아 **다행이다**

2410		
input [ínpùt]	명 조언; (시간 등의) 투입 (↔ output 생산(량))	complex **inputs** 복잡한 **조언** EBS
2411		
pity [píti]	명 연민, 동정; 유감 동 동정하다 • **pitiful** 가엾은; 한심한 • **pitiless** 인정사정없는, 혹독한	to have **pity** on him 그를 **동정**하다
2412		
sweat [swet]	명 땀; 노력, 수고 동 땀을 흘리다	to be covered with **sweat** **땀**으로 범벅이 되다
2413		
voluntary [váləntèri]	형 자원봉사의; 자발적인 • **voluntarily** 자발적으로, 자진해서 • **volunteer** 자원봉사자; 자원하다	to do **voluntary** work in poor communities 가난한 지역사회에서 **자원봉사** 활동을 하다
2414		
repair [ripέər]	동 수리하다, 수선하다 명 수리, 수선	to **repair** the damaged car 고장 난 자동차를 **수리하다**
2415		
welfare [wélfὲər]	명 행복, 안녕(安寧); 복지	to work in the social **welfare** field 사회 **복지** 분야에서 일하다
2416		
consult [kənsʌ́lt]	동 상담[상의]하다; 참고[참조]하다 • **consultation** 상담, 상의; 참고, 참조 • **consultant** (전문적 조언을 해주는) 컨설턴트, 상담자	to **consult** with specialists for the next move 다음 조치에 대해 전문가와 **상담하다**
2417		
bare [bεər]	형 벌거벗은, 맨-; 가장 기본적인	your **bare** forearm 당신의 **맨** 팔뚝
2418		
barely [bέərli]	부 거의 ~ 아니게; 간신히	can **barely** hear her whisper 그녀의 속삭임을 **거의** 듣지 **못하다**

혼동어휘

49

2419

timely
[táimli]

[형] 시기적절한, 때맞춘

in a **timely** manner
적절한 시기에[시기 적절하게]

2420

discrimination
[diskrìminéiʃən]

[명] 차별; 구별, 식별
- discriminate 차별하다; 구별[식별]하다
 (= differentiate, distinguish)

no **discrimination** in any form
어떠한 형식의 **차별**도 두지 않음

2421

misdeed
[misdíːd]

[명] 비행(非行), 악행

to forgive him for past **misdeeds**
그의 과거 **악행**들을 용서하다

2422

sympathy
[símpəθi]

[명] 동정; 공감
- sympathetic 동정하는; 공감하는
- sympathize 동정하다; 공감하다

to feel **sympathy** for him
그에게 **동정**을 느끼다

2423

console
[kənsóul]

[동] 위로하다, 위안을 주다
- consolation 위로, 위안(을 주는 것)

to **console** the little girl
어린 소녀를 **위로하다**

2424

dedicate
[dédikèit]

[동] 전념[헌신]하다; 헌정하다, 바치다
- dedication 전념, 헌신; 헌정(사)
- dedicated 전념하는, 헌신적인;
 (특정 목적을 위한) 전용의

to **dedicate** herself to children's charity work
아이들을 위한 자선 사업에 **전념하다**

2425

sponsor
[spánsər]

[동] 후원하다
[명] 후원자

charity work **sponsoring** poor children from under-developed countries
개발도상국의 가난한 아이들을 **후원하는** 자선 사업

2426

goodwill
[gùdwíl]

[명] 호의, 친절; 친선

as a gesture of **goodwill**
호의의 표시로

2427

random
[rǽndəm]

[형] 임의의; 무작위의

a **random** act of kindness
임의의 친절 행위

2428

sacrifice
[sǽkrəfàis]

동 희생하다; 제물로 바치다
명 희생; 제물

to **sacrifice** for the common good
공공의 이익을 위해 **희생하다**

2429

shield
[ʃiːld]

동 보호하다; 가리다
명 방패; 보호 장치

to **shield** children from life's hardships
어린이들을 삶의 어려움에서 **보호하다**

2430

resultant
[rizʌ́ltənt]

형 그 결과로 생긴
● result 결과

a **resultant** misunderstanding
그 결과로 생긴 오해

2431

refresh
[rifréʃ]

동 생기를 되찾게 하다; 새롭게 하다
● refreshment 원기 회복; 가벼운 음식물, 다과

to keep us cool and **refreshed**
우리가 시원함과 **상쾌함**을 유지하게 하다

2432

sprout
[spraut]

동 싹이 나다
명 싹

to **sprout** in a warm place
따뜻한 곳에서 **싹이 나다**

2433

tame
[teim]

동 길들이다
형 길들여진

to **tame** a beast
야수를 **길들이다**

2434

escort
동[iskɔ́ːrt] 명[éskɔːrt]

동 호위[호송]하다, 에스코트하다
명 호위대

to **escort** the president
대통령을 **호위하다**

49

2435

formal
[fɔ́ːrməl]

형 격식을 차린; 공식적인

to have a **formal** discussion
공식적인 토론을 하다

2436

former
[fɔ́ːrmər]

형 예전의, 옛날의

one of my **former** students
예전 내 학생들 중 한 명

호동어휘

2437

beneficent
[bənéfəsənt]

형 선행을 행하는, 인정 많은
● beneficence 선행, 자선

being **beneficent** to people in need
형편이 어려운 사람들에게 **인정 많은**

2438

errand
[érənd]

명 심부름, 잡일

an **errand** to buy a loaf of bread
빵 한 덩이를 사오는 **심부름**

2439

dissent
[disént]

동 반대하다 《from》
명 반대 (의견)

to **dissent** from the decision of the others
다른 사람들의 결정에 **반대하다**

2440

conceive
[kənsíːv]

동 (생각 등을) 품다; 상상하다;
　임신하다
● conception (계획 등의) 구상; 개념;
　(난소의) 수정

to **conceive** the global environmental movement plan
전 세계적 환경 운동 계획을 **품다**

2441

inscribe
[inskráib]

동 (이름 등을) 새기다, 쓰다
● inscription (책, 돌 등에) 새겨진[적힌] 글

to be **inscribed** on the trophy
트로피에 (이름이) **새겨지다**

2442

endow
[indáu]

동 기부하다; (재능 등을) 부여하다

to **endow** the museum and research facility
박물관과 연구 시설에 **기부하다**

2443

inborn
[ìnbɔ́ːrn]

형 선천적인, 타고난

an **inborn** fear of snakes
뱀에 대한 **선천적인** 공포

2444

conduce
[kəndjúːs]

동 (좋은 결과로) 이끌다; 도움이 되다,
　이바지하다

to **conduce** to the public welfare
공공 복지에 **도움이 되다**

2445

parasite
[pǽrəsàit]

명 기생 동물, 기생충
● parasitic 기생하는; 기생충에 의한

fleas, lice and other **parasites**
벼룩, 이 그리고 다른 **기생충들**

2446

give away

1. 거저 주다, 기부하다 2. 누설하다
He **gave away** most of his money to a charity.
그는 자신의 돈 대부분을 자선단체에 **기부했다**.

2447

pass away

사망하다, 돌아가시다
His grandmother **passed away** last year.
그의 할머니는 작년에 **돌아가셨다**.

2448

take away

제거하다, 치우다
The computer **takes away** opportunities to form close relationships, making us less human.
컴퓨터는 친밀한 관계를 형성할 기회를 **제거하며** 우리를 덜 인간적으로 만든다.

× × Voca with **Multiple Meanings**

굵게 표시한 단어의 알맞은 의미를 각각 연결하시오.

2449 **serve** [səːrv]

1 (음식을) 제공하다, 차려 내다 •
2 기여하다, 도움이 되다 •
3 복무하다; 복역하다 •

① to **serve** as a captain in the army
② to **serve** no useful purpose
③ to **serve** food in the school cafeteria

2450 **agency** [éidʒənsi]

1 대리(점), 대행(사) •
2 (정부) 기관, -청, -국 •
3 (어떤 결과를 가져오는) 작용, 힘 •

① a sand hill formed by the **agency** of the wind
② various government **agencies**
③ an advertising **agency**

ANSWER
• **serve** 1-③ 학교 식당에서 음식을 차려 내다 2-② 유용한 목적을 내는 데 도움이 안 되다[아무 쓸모 없다] 3-① 육군에서 대위로 복무하다
• **agency** 1-③ 광고 대행사 2-② 다양한 정부 기관들 3-① 바람의 힘에 의해 형성된 모래 언덕

2451		
convince [kənvíns]	동 확신[납득]시키다, 설득하다 • convincing 설득력 있는	to **convince** people 사람들을 **납득시키다**
2452		
propose [prəpóuz]	동 제안하다; 청혼하다 • proposal 제안 (= proposition); 청혼	to **propose** theories 이론들을 **제안하다**
2453		
debate [dibéit]	명 토론; 논쟁 동 토론하다; 논의하다	passionate political **debate** 열정적인 정치적 **논쟁**
2454		
position [pəzíʃən]	명 위치; 자리; 입장, 처지 동 (~에) 두다, 자리를 잡다	to change his **position** 그의 **입장**을 바꾸다
2455		
expression [ikspréʃən]	명 표현, 표출; 표정 • express 표현하다, 나타내다; 급행(의); 신속한 • expressive 표현력이 있는, 나타내는	a positive **expression** 긍정적인 **표현**
2456		
scream [skriːm]	동 비명을 지르다; 소리치다	to **scream** at your students 당신의 학생들에게 **소리를 지르다**
2457		
argue [áːrgjuː]	동 언쟁하다; 주장하다 • argument 말다툼; 주장	to **argue** on either side 양쪽의 어느 한 편에서 **논쟁하다**
2458		
chat [tʃæt]	동 이야기를 나누다, 수다를 떨다 명 수다	to **chat** with him for twenty minutes 그와 20분 동안 **이야기하다**
2459		
chatter [tʃǽtər]	명 재잘거림, 수다 동 재잘거리다, 수다를 떨다	all that kind of **chatter** 모든 종류의 **잡담**

2460

controversy
[kántrəvə̀ːrsi]

명 논란, 논쟁
- controversial 논란이 많은, 논쟁의
 (↔ uncontroversial 논란이 적은,
 논란의 여지가 없는)

to cause **controversy** among politicians
정치인들 사이에 **논란**을 일으키다

2461

persuade
[pərswéid]

동 설득하다
- persuasion 설득
- persuasive 설득력 있는

to **persuade** them that it is true
그것이 사실이라고 그들을 **설득하다**

2462

pronounce
[prənáuns]

동 발음하다; 선언하다
- pronunciation 발음

an easily **pronounced** name
쉽게 **발음되는** 이름

2463

speech
[spiːtʃ]

명 말, 언어; 말투; 연설

two forms of **speech**
두 가지 형태의 **언어**

2464

switch
[switʃ]

동 바꾸다
명 스위치; 전환

to **switch** the focus of the conversation
대화의 초점을 **바꾸다**

2465

tone
[toun]

명 어조, 말투; 음정; 색조

the full rich **tone** of the trumpet
트럼펫의 깊고 풍부한 **음색**

50

2466

yell
[jel]

동 외치다
명 고함, 외침

to **yell** as loudly as she could
가능한 한 크게 그녀가 **외치다**

2467

혼동어휘

scene
[siːn]

명 장면; 현장; 경치, 풍경

a **scene** consisting of five shots
다섯 개의 숏으로 구성된 **장면**

2468

scent
[sent]

명 냄새, 향기

to follow a familiar **scent**
친숙한 **냄새**를 따라가다

2469		
acoustic [əkú:stik]	형 음향의; 청각의	processing **acoustic** information **음향** 정보 처리하기

2470		
diminish [dimíniʃ]	동 줄어들다; 줄이다; 폄하하다	to **diminish** unwanted talking 원치 않는 말을 **줄이다**

2471		
discourse 명[dískɔːrs] 동[diskɔ́ːrs]	명 (특정 주제에 대한) 담화, 담론 동 이야기하다	to **discourse** for hours to his audience on literature 그의 청중들에게 문학에 관해 몇 시간 동안 **이야기** **하다**

2472		
dispute [dispjú:t]	동 반박하다; 논쟁하다 명 분쟁; 논란	to **dispute** this notion 이 개념을 **반박하다**

2473		
emit [imít]	동 (빛, 열, 소리 등을) 내다, 발산하다 • emission 발산, 배출(물)	to **emit** alarm calls 알람 소리가 나다

2474		
exclaim [ikskléim]	동 소리치다, 외치다; 감탄하며 외치다 • exclamation 감탄사	to **exclaim** in wonder 놀라서 **소리치다**

2475		
faint [feint]	형 희미한 동 기절하다	**faint** sounds **희미한** 소리

2476		
horn [hɔːrn]	명 (차량의) 경적; (동물의) 뿔	to honk their **horns** on the crowded roads 붐비는 도로에서 **경적**을 울리다

2477		
intervene [ìntərví:n]	동 끼어들다, 가로막다; 중재[개입]하다 • intervention 간섭; 개입	the legal system to **intervene** **끼어들 수 있는** 법적 제도

2478

logic
[ládʒik]

명 논리(학); 타당성
● logical 논리적인; 타당한
　(↔ illogical 비논리적인, 터무니없는)

to use **logic** and the information gained
논리와 습득한 정보를 사용하다

2479

outspoken
[áutspóukən]

형 노골적으로[거침없이] 말하는

to be **outspoken** in his criticism of the plan
그 계획에 대한 그의 비판을 **거침없이 말하다**

2480

overhear
[òuvərhíər]

동 (남의 대화 등을) 우연히 듣다; 엿듣다

to **overhear** others' conversation
다른 사람들의 대화를 **엿듣다**

2481

talkative
[tɔ́:kətiv]

형 수다스러운

to discover that he's **talkative**
그가 **수다스럽다**는 것을 깨닫다

2482

vague
[veig]

형 모호한, 막연한; 희미한

to avoid using **vague** words
모호한 단어 사용을 피하다

2483

valid
[vǽlid]

형 유효한; 타당한
● validity 유효함 (↔ invalidity 무효); 타당성

to reach **valid** conclusions
타당한 결론에 도달하다

2484

vocal
[vóukəl]

형 목소리의, 음성의
명 보컬

Allison's **vocal** style
Allison의 **목소리** 스타일

50

2485

mediate
[mí:dièit]

동 중재[조정]하다; 화해시키다
● mediation 중재, 조정; 화해
● mediator 중재[조정]자

to **mediate** an argument between his friends
그의 친구들 사이의 언쟁을 **중재하다**

혼동어휘

2486

meditate
[méditèit]

동 숙고하다; 명상하다
● meditation 숙고; 명상
● meditative 묵상의, 명상적인

to **meditate** on his future
그의 미래에 대해 **숙고하다**

2487

clamor
[klǽmər]

명 시끄러운 소리; 소란
동 외치다, 떠들어대다

the **clamor** of many feet
많은 발자국의 **시끄러운 소리**

2488

continuum
[kəntínjuəm]

명 《*pl.* continua》 연속(체)

the sonic **continuum**
소리의 **연속체**

2489

riot
[ráiət]

명 폭동
동 폭동을 일으키다

riots against price rises
물가 상승에 반대하는 **폭동**

2490

murmur
[mə́ːrmər]

동 속삭이다, 중얼거리다
명 속삭임

to **murmur** something
무언가를 **중얼거리다**

2491

peculiar
[pikjúːljər]

형 이상한; 특유한
• peculiarity 기이함, 이상함; 특색, 특성

the **peculiar** sounds of laughter
이상한[특유한] 웃음소리

2492

plausible
[plɔ́ːzəbl]

형 이치에 맞는, 그럴듯한

a **plausible** explanation
이치에 맞는 설명

2493

quarrel
[kwɔ́ːrəl]

명 말다툼, 언쟁
동 다투다, 언쟁을 벌이다

a rough, noisy **quarrel**
거칠고 시끄러운 **말다툼**

2494

thesis
[θíːsis]

명 학위 논문; 논지

to support this **thesis**
이 **논지**를 지지하다

2495

utter
[ʌ́tər]

동 입으로 소리를 내다, 말하다
형 완전한
• utterly 완전히, 순전히
 (= completely)
• utterance 발화; 발언

without **uttering** a word
말 한 마디도 **입 밖에 내지** 않고

ˣ ˣ **Phrasal Verbs**

2496

look into

조사하다, 주의 깊게 살피다
I wrote a letter of complaint, and the airline promised to **look into** the delay.
나는 항의 편지 한 통을 썼고, 그 항공사는 연착에 대해 **조사할** 것을 약속했다.

2497

talk into

설득해서 ~하게 하다
The salesperson **talked** us **into** buying the shoes.
판매원은 우리를 **설득해서** 그 신발을 사게 **했다.**

2498

crash into

~과 충돌하다
In the old days when this place didn't exist, many ships **crashed into** the rocks.
옛날에 이 장소가 존재하지 않았을 때는 많은 선박이 암초와 **충돌했다.**

ˣ ˣ Voca with **Multiple Meanings**

굵게 표시한 단어의 알맞은 의미를 각각 연결하시오.

2499 **issue** [íʃuː]

1 쟁점; 문제 •
2 발표(하다) •
3 발행(하다) •
4 (정기 간행물의) 호 •

① to **issue** a statement
② to examine both sides of an **issue**
③ the February **issue** of "Nature"
④ to **issue** a special set of stamps

2500 **withdraw** [wiðdrɔ́ː]

1 물러나다, 철수하다 •
2 중단하다, 철회하다 •
3 탈퇴하다, 기권하다 •
4 (돈을) 인출하다 •

① a government decision to **withdraw** funding
② calls for Britain to **withdraw** from the EU
③ to **withdraw** $500 from my bank account
④ to order the army to **withdraw**

ANSWER
• **issue** 1-② 쟁점의 양면을 검토하다 2-① 성명을 발표하다 3-④ 특별 기념우표 세트를 발행하다 4-③ 'Nature'지 2월호 • **withdraw** 1-④ 군대에 철수 명령을 내리다 2-① 자금 지원을 중단하기로 한 정부의 결정 3-② 영국이 유럽연합에서 탈퇴해야 한다는 요구들 4-③ 내 계좌에서 500달러를 인출하다

2501

period
[píəriəd]

몡 기간, 시기; 시대; 마침표
● periodic 주기적인, 정기적인
● periodical 정기 간행물, 잡지

for a longer **period** of time
더 오랜 **기간** 동안

2502

pile
[pail]

통 쌓아 놓다
몡 쌓아 놓은 것, 더미

a desk **piled** high with papers
서류들로 높이 **쌓인** 책상

2503

amount
[əmáunt]

몡 총계; 양

the same **amount**
동일한 **총계**

2504

average
[ǽvəridʒ]

혱 평균적인; 보통의
몡 평균; 보통 (수준)

the **average** life span
평균 수명

2505

zone
[zoun]

몡 지역, 구역; 지대

the safety **zone**
안전 **지대**

2506

tiny
[táini]

혱 아주 작은[적은]

tiny yellow flowers
아주 작은 노란 꽃들

2507

brief
[bri:f]

혱 짧은, 잠시 동안의; 간단한

a **brief** trip
잠시 동안의 여행

2508

broad
[brɔːd]

혱 넓은; 전반적인
● broaden 넓히다; 넓어지다

a **broad** range of natural hazards
자연 재해의 **넓은** 범위

2509

constant
[kánstənt]

혱 끊임없는; 변함없는
● constantly 끊임없이
 (= continually)

the **constant** flow of changes
지속적인 변화의 흐름

2510

decade
[dékeid]

명 십 년

for over a **decade**
십 년이 넘는 동안

2511

dozen
[dʌ́zən]

명 12개; 다수; 상당히 많음

to sell eggs by the **dozen**
달걀을 **12개**씩 팔다

2512

due
[dju:]

형 ~으로 인한; (~하기로) 예정된;
지불해야 하는

due by the end of the year
연말까지로 **예정된**

2513

flexible
[fléksəbl]

형 융통성 있는; 유연한
• flexibility 융통성; 유연성

to allow **flexible** working hours
탄력적인 근무 시간을 허용하다

2514

regular
[régjələr]

형 규칙적인; 평상시의, 보통의
명 단골손님
• regularly 정기적으로; 자주

on a **regular** basis
규칙적[정기적]으로

2515

till
[til]

전 접 ~까지 (= until)

to be open **till** 10 p.m.
저녁 10시**까지** 열다

2516

late
[leit]

형 늦은
부 늦게

to be **late** to school
학교에 **지각**하다

2517

late**ly**
[léitli]

부 최근에, 요즈음

to develop strange habits **lately**
요즈음 이상한 습관들이 들다

2518

late**st**
[léitist]

형 최근의, 최신의

in his **latest** research
그의 **최근** 연구에서

혼동어휘

51

2519

acceleration
[əksèləréiʃən]

명 가속(도)
- accelerate 가속하다, 속도를 높이다

acceleration of ten miles per hour
시속 10마일의 **가속**

2520

mobile
[móubail]

형 이동하는; 기동성 있는
- mobility 이동성, 유동성
- mobilize 동원하다; 기동성을 부여하다

to be very **mobile**
매우 **기동성이 높다**

2521

swift
[swift]

형 신속한, 빠른
- swiftly 신속히, 빨리

to make a **swift** recovery
빠르게 회복하다

2522

abrupt
[əbrʌ́pt]

형 갑작스러운, 뜻밖의; 퉁명스러운
- abruptly 갑자기, 뜻밖에; 퉁명스럽게

to come to an **abrupt** end
갑자기 끝나다

2523

abundant
[əbʌ́ndənt]

형 풍부한, 많은

a nation where labor is **abundant**
노동력이 **풍부한** 국가

2524

annual
[ǽnjuəl]

형 매년의, 연간의

his **annual** visit
그의 **연례적** 방문

2525

approximately
[əprʌ́ksimətli]

부 대략, 거의
- approximate 근사치인; 대략의
- approximation 접근, 근사; 근사치

a city with a population of
approximately one million
대략 인구 백만의 도시

2526

bunch
[bʌntʃ]

명 다발, 묶음; (수, 양이) 많음

a **bunch** of roses
한 **다발**의 장미

2527

consistent
[kənsístənt]

형 일관된, 지속적인
- consistency 일관성, 한결같음

to suffer from **consistent** pain
지속적인 통증에 시달리다

2528		
deadline [dédlàin]	몡 마감, 기한	the **deadline** for submission 제출 **기한**

2529		
duration [djuréiʃən]	몡 지속되는 기간 • durable 오래가는, 오래 견디는 • durability 견고함, 내구성	the average **duration** of the rainy season 장마의 평균 **지속 기간**

2530		
extent [ikstént]	몡 정도, 규모	to a certain **extent** 어느 **정도**로

2531		
initial [iníʃəl]	혱 처음의, 초기의 몡 이름의 첫 글자	the **initial** symptoms of heart disease 심장병의 **초기** 증상

2532		
majority [məʤɔ́(:)rəti]	몡 대다수; 과반수 (↔ minority 소수)	the **majority** of American households **대다수**의 미국 가정

2533		
mass [mæs]	혱 대량의; 대규모의 몡 덩어리; 많음; 《물리》 질량 • massive 거대한, 엄청난	the **mass** demand **대량** 수요

2534		
diameter [daiǽmitər]	몡 직경, 지름	the **diameter** of the wire 전선의 **직경**

2535		
⌐ **historic** [histɔ́(:)rik]	혱 역사적으로 중요한, 역사에 남을 만한	many **historic** buildings 많은 **역사적으로 중요한** 건물들

2536		
└ **historical** [histɔ́(:)rikəl]	혱 역사(상)의, 역사와 관련된	to be based on **historical** facts **역사상의** 사실들을 토대로 하다

혼동어휘

51

2537

commence
[kəméns]

동 시작되다; 시작하다

to be scheduled to **commence** at noon
정오에 **시작되는** 것으로 예정되다

2538

cumulative
[kjúːmjulətiv]

형 누적되는
● cumulate 쌓이다, 축적하다

the **cumulative** sales of his new album
그의 새 앨범의 **누적된** 판매량

2539

ensue
[insúː]

동 (어떤 결과가) 뒤따르다;
뒤이어 일어나다

over the **ensuing** millennia
뒤이은 수천 년 동안

2540

hereafter
[hiræftər]

부 이후로, 장차
명 《the ~》 사후 세계, 내세

to be careful **hereafter**
이제부터 조심하다

2541

immeasurable
[iméʒərəbl]

형 측정할[헤아릴] 수 없는, 무한한

an **immeasurable** amount of information on the internet
인터넷상의 **헤아릴 수 없는** 양의 정보

2542

instantaneously
[ìnstəntéiniəsli]

부 즉시
● instantaneous 즉각적인

to respond **instantaneously**
즉시 반응하다

2543

simultaneously
[sàiməltéiniəsli]

부 동시에
● simultaneous 동시에 일어나는,
동시의

to be done **simultaneously**
동시에 행해지다

2544

subsequent
[sʌ́bsikwənt]

형 다음의, 차후의
● subsequently 그 후에, 그다음에

to fail several **subsequent** experiments again
차후 몇몇 실험들에서 또다시 실패하다

2545

immemorial
[ìməmɔ́ːriəl]

형 아주 먼 옛날의, 태곳적부터의

since time **immemorial**
아주 먼 옛날부터

⚡ Phrasal Verbs

2546

stand out

두드러지다, 눈에 띄다

The black spots on her face **stand out** against her white skin.
그녀의 얼굴에 난 검은 점들은 흰 피부에 대조되어 **두드러져 보인다.**

2547

turn out

1. 모습을 드러내다 2. (~인 것으로) 밝혀지다 3. (불 등을) 끄다

A number of people **turned out** to watch the festival.
많은 사람들이 그 축제를 보려고 **모습을 드러냈다.**

All the rumors **turned out** to be true.
그 모든 소문이 사실로 **밝혀졌다.**

2548

wear out

1. 닳다, 닳게 하다 2. 지치게 하다 (= exhaust)

My sister **wore out** two pairs of sneakers on the walking tour.
내 여동생은 그 도보 여행에서 운동화 두 켤레를 **닳게 했다.**

⚡ Voca with **Multiple Meanings**

굵게 표시한 단어의 알맞은 의미를 각각 연결하시오.

2549 **rate** [reit]

1 비율 •	① at an average **rate** of 5 kilometers an hour
2 속도 •	② the crime **rate**
3 요금 •	③ to be **rated** one of the best basketball players
4 등급(을 평가하다) •	④ insurance **rates**

2550 **store** [stɔːr]

1 가게, 상점 •	① vast **stores** of wealth
2 비축(량), 저장(량) •	② a toy **store**
3 (특정 용도의) 물품, 용품 •	③ medical **stores**
4 보관하다, 저장하다 •	④ to **store** up food for the winter

ANSWER ·······

• **rate** 1-② 범죄율 2-① 시속 5킬로미터의 평균 속도로 3-④ 보험료 4-③ 최고의 농구 선수 중 한 명으로 평가받다 • **store** 1-② 장난감 가게
2-① 막대한 부의 축적 3-③ 의료용품 4-④ 겨울을 위해 먹을 것을 저장하다

2551		
solitary [sálitèri]	혭 혼자 하는, 혼자의 ● solitude (특히 즐거운) 고독	to lead **solitary** lives **혼자** 살다
2552		
dawn [dɔːn]	명 새벽; 시작, 처음 동 (날이) 새다, 밝다; 발달하기 시작하 다; 깨닫게 되다	since the **dawn** of time 태초의 **새벽** 이래
2553		
instant [ínstənt]	혭 즉각적인; 즉석의 명 순간 ● instantly 즉시, 당장 (= at once)	to expect **instant** results **즉각적인** 결과를 기대하다
2554		
limit [límit]	명 제한, 한계 동 제한하다, 한정하다 ● limited 제한[한정]된 (↔ unlimited 무제한[무한정]의) ● limitation 제한, 한계; 규제, 제약	to set a time **limit** 시간 **제한**을 두다
2555		
minute 명[mínit] 혭[mainjúːt]	명 (시간 단위의) 분(分); 순간 혭 미세한, 극히 작은; 대단히 상세한, 철저한	**minute** but deadly amounts of poison **극히 적지만** 치사량의 독극물
2556		
nowadays [náuədèiz]	부 요즈음에는, 오늘날에는	to prefer using smartphones **nowadays** **오늘날에는** 스마트폰을 사용하는 것을 선호하다
2557		
plenty [plénti]	명 많음, 풍부함; 풍부한 양 ● plentiful 많은, 풍부한	to drink **plenty** of water **많은** 물을 마시다
2558		
yearly [jíərli]	혭 연간의; 해마다 있는	average **yearly** sales of about 20 billion won 약 2백억 원 상당의 **연간** 평균 매출
2559		
appoint [əpɔ́int]	동 (시간, 장소 등을) 정하다; 임명[지명]하다 ● appointment 약속; 임명, 지명	at the **appointed** hour **정해진** 시간에

2560

grand
[grænd]

형 웅장한; 원대한

on a **grand** scale
웅장한 규모로

2561

huge
[hju:dʒ]

형 거대한, 엄청난

the **huge** American market
거대한 미국 시장

2562

narrow
[nǽrou]

형 비좁은; 한정된
동 좁아지다; 좁히다

narrow and bumpy lanes
비좁고 울퉁불퉁한 길

2563

slight
[slait]

형 약간의, 조금의
• slightly 약간, 조금

a **slight** cost
약간의 비용

2564

whole
[houl]

형 전체의, 전부의
명 전체, 전부

to see the **whole** picture
전체 그림을 보다

2565

widespread
[wáidsprèd]

형 광범위한, 널리 퍼진

to become more **widespread**
더 **널리 퍼지게** 되다

2566

rapid
[rǽpid]

형 빠른, 신속한
• rapidly 빨리, 신속히 (= quickly)

rapid change
빠른 변화

2567

sometime
[sʌ́mtàim]

부 언젠가
형 한때 ~였던

to hope to visit Spain **sometime**
언젠가 스페인을 방문하길 바라다

2568

sometimes
[sʌ́mtàimz]

부 때때로, 가끔

to clean my room **sometimes**
내 방을 **가끔** 청소하다

52

혼동어휘

2569

minimal
[mínəməl]

형 아주 적은, 최소의
- minimum 최저(의), 최소(의)
 (↔ maximum 최고 (의), 최대(의))
- minimize 최소화하다; 축소하다
 (↔ maximize 극대화하다)

with only **minimal** changes
단지 **최소한의** 변화로

2570

minor
[máinər]

형 사소한, 작은 (↔ major 중요한, 주된)
명 미성년자

to have a **minor** problem
사소한 문제가 있다

2571

momentary
[móuməntèri]

형 순간적인, 찰나의

our **momentary** feelings
우리의 **순간적인** 느낌 [EBS]

2572

multiply
[mʌ́ltəplài]

동 곱하다; 크게 증가하다
- multiple 많은, 다양한; 《수학》 배수

to **multiply** 5 by 3
5에 3을 **곱하다**

2573

ongoing
[ángòuiŋ]

형 지속적인, 계속 진행 중인

the process of **ongoing** learning
지속적인 학습의 과정

2574

pace
[peis]

명 속도; 한 걸음; 보폭
동 서성거리다

the **pace** of population aging
인구 노령화의 **속도**

2575

permanent
[pə́:rmənənt]

형 영구적인 (↔ impermanent 일시적인)
- permanently 영구적으로

permanent nerve damage
영구적인 신경 손상

2576

persist
[pərsíst]

동 (끈질기게) 계속하다; 지속되다
- persistence 고집; 지속됨
- persistent 끈질긴; 끊임없이 지속되는
 (= continuous, constant)

can **persist** forever
영원히 **지속될** 수 있다

2577

punctual
[pʌ́ŋktʃuəl]

형 시간[기한]을 지키는
- punctuality 시간 엄수

to be **punctual** for classes
수업시간을 (항상) **지키다**

2578

session
[séʃən]

몡 (특정한 활동을 위한) 시간, 기간

during the a.m. **session**
오전 **활동 시간** 동안

2579

spare
[spɛər]

톙 남는; 여분의
몡 여분
동 (시간, 돈 등을) 할애하다

in his **spare** time
그의 **남는** 시간에

2580

temporary
[témpərèri]

톙 일시적인; 임시의
• temporarily 일시적으로

only a **temporary** solution, not an
ultimate one
궁극[최종, 근본]적인 것이 아니라 단지 **일시적인**
해결책

2581

millennium
[miléniəm]

몡 《pl. millennia》 천 년

in the second **millennium** B.C.
기원전 2**천 년**에

2582

triple
[trípl]

톙 3중의, 3개로 이루어진; 3배의

a **triple**-layer chocolate cake
3**단** 초콜릿 케이크

2583

upcoming
[ʌ́pkʌ̀miŋ]

톙 다가오는, 곧 닥칠

for the **upcoming** year
다가오는 해에는

2584

overdue
[òuvərdjúː]

톙 지불 기한이 지난, 연체된

the fee for **overdue** books
연체된 도서들에 대한 (연체) 요금

2585

respect
[rispékt]

동 존경하다, 존중하다;
(법률 등을) 준수하다
몡 존경, 존중; 측면, 사항

to **respect** the natural world
자연 세계를 **존중하다**

혼동어휘

2586

respective
[rispéktiv]

톙 각각의, 각자의

to return to their **respective** homes
각자의 집으로 돌아가다

2587

temperate
[témpərət]

휑 (기후가) 온화한; (행동이) 차분한

with a **temperate** climate and forests
기후가 **온화하고** 숲이 있는

2588

vanish
[vǽniʃ]

동 사라지다, 없어지다

to preserve **vanishing** wildlife
사라져가는 야생동물들을 보호하다

2589

fateful
[féitfəl]

휑 운명적인; 불길한 운명의
● fate 운명, 숙명

a **fateful** encounter that changed my life
내 인생을 바꾼 **운명적인** 만남

2590

wither
[wíðər]

동 시들다, 말라 죽다

the flowers that **withered** in the cold
추위에 **시든** 꽃

2591

botanical
[bətǽnikəl]

휑 식물의; 식물학의
● botany 식물학
● botanist 식물학자

many kinds of wild flowers in the **botanical** garden
식물원에 있는 많은 종류의 야생화

2592

devastate
[dévəstèit]

동 황폐화시키다, 완전히 파괴시키다
● devastation 대대적인 파괴

countries **devastated** by war
전쟁으로 **황폐화된** 나라들

2593

devour
[diváuər]

동 게걸스레 먹다; 탐독하다; 뚫어지게 쳐다보다

the insects **devouring** their crops
그들의 작물을 **게걸스레 먹는** 곤충들

2594

erode
[iróud]

동 (비, 바람 등이) 침식시키다, 침식되다; 약화시키다
● erosion 침식 (작용)

to be **eroded** by the waves of the sea
바다의 파도에 의해서 **침식되다**

2595

glacier
[gléiʃər]

명 빙하

glaciers which are rapidly melting
빠르게 녹고 있는 **빙하들**

×× **Phrasal Verbs**

2596

cross off

(줄을 그어) 지우다, 빼다
We can **cross** his name **off**; he's not coming.
그 사람 이름은 **지워도** 돼. 오지 않을 거니까.

2597

brush off

1. 빗질하여 털어내다 2. (말에) 귀를 기울이지 않다, 무시하다
He **brushed off** the warning that he should be cafeful.
그는 조심해야 한다는 경고를 **무시했다**.

2598

carry off

1. (어려운 일을) 잘해 내다 2. (상, 명예 등을) 타다, 얻다
A film **carried off** most of the prizes in the awards.
한 영화가 시상식에서 대부분의 상을 **수상했다**.

×× Voca with **Multiple Meanings**

굵게 표시한 단어의 알맞은 의미를 각각 연결하시오.

2599 **quarter** [kwɔ́ːrtər]

1 4분의 1; 4등분하다 •
2 (매 정시 앞뒤의) 15분 •
3 (도시 내의) 구역, 지구 •
4 25센트 •

① to change a dollar into four **quarters**
② the Korean **quarter** of the city
③ a **quarter** to four
④ to **quarter** an apple

2600 **figure** [fígjər]

1 모습, 형체; 몸매 •
2 (중요한) 인물 •
3 숫자; 수치; 계산(하다) •
4 도표, 그림; 도형 •
5 중요하다 •

① the latest unemployment **figures**
② a leading **figure** in the music industry
③ to keep a healthy **figure**
④ issues which **figure** prominently in the talks
⑤ a plane and a geometrical **figure**

ANSWER ┈┈┈┈┈┈┈┈┈┈┈
• **quarter** 1-④ 사과를 4등분하다 2-③ 4시 15분 전 3-② 그 도시의 한국인 구역 4-① 1달러를 25센트짜리 네 개로 바꾸다 • **figure** 1-③ 건강한 몸매를 유지하다 2-② 음악 산업에서 주도적인 인물 3-① 가장 최근의 실업률 수치 4-⑤ 평면도형과 기하학적 도형 5-④ 회담에서 아주 중요한 문제들

52

2601

relative
[rélətiv]

형 상대적인
명 친척
- relatively 상대적으로, 비교적

the **relative** merits of the two ideas
그 두 가지 아이디어의 **상대적인** 장점들

2602

rise
[raiz]

동 오르다; 일어나다; (해가) 뜨다
명 증가, 상승

its sudden **rise**
그것의 갑작스런 **증가**

2603

decline
[dikláin]

동 줄어들다; 거절하다
명 감소; 축소

to be on the **decline**
감소하고 있다

2604

afterward(s)
[ǽftərwərd(z)]

부 나중에, 그 뒤에

to see a movie and **afterward** have dinner
영화를 보고 **그 뒤에** 저녁을 먹다

2605

despite
[dispáit]

전 ~에도 불구하고

despite this early success
이러한 초기의 성공**에도 불구하고**

2606

downward(s)
[dáunwərd(z)]

부 아래쪽으로, 아래로 향하여

to have been going **downward** for the last 3 years
지난 3년 동안 **하락하고** 있다

2607

equal
[íːkwəl]

형 동일한, 동등한; 평등한
명 동등한 것[사람]
동 (수, 양 등이) 같다; (~에) 필적하다
- equality 평등, 균등

an **equal** portion of water and oil
동일한 비율의 물과 기름

2608

eventually
[ivéntʃuəli]

부 결국, 마침내 (= finally)
- eventual 궁극적인, 최종적인

to **eventually** open the box
결국 그 상자를 열다

2609

fit
[fit]

동 (모양, 크기가) 맞다; 어울리다
형 적합한, 알맞은; (몸이) 건강한

the key that doesn't **fit** the lock
자물쇠에 안 **맞는** 열쇠

2610

forth
[fɔːrθ]

부 앞으로, 전방으로; 밖으로

to swing back and **forth**
앞뒤로 흔들리다

2611

gap
[gæp]

명 차이; 틈

the **gap** between the rich and the poor
빈부 **격차**

2612

compare
[kəmpɛ́ər]

동 비교하다; 비유하다
•comparison 비교, 대조; 비유

to **compare** brands of bottled water
병에 든 생수 브랜드를 **비교하다**

2613

meanwhile
[míːnhwàil]

부 그동안에, 그 사이에; 한편

Meanwhile, I'll boil the water.
그동안 나는 물을 끓일게.

2614

nevertheless
[nèvərðəlés]

부 그럼에도 불구하고

to support him **nevertheless**
그럼에도 불구하고 그를 지지하다

2615

versus
[və́ːrsəs]

전 (소송, 경기 등에서) - 대(對)
《약어 vs.》

an insider **versus** an outsider
내부인 **대** 외부인

2616

though
[ðou]

접 ~임에도 불구하고, ~이긴 하지만
부 그렇지만, 그래도

to go for a walk **though** it's raining
비가 내리고 있는**데도 불구하고** 산책하러 가다

2617

through
[θruː]

전 ~을 통해, ~을 통과하여
부 내내, 줄곧

to get in **through** the window
창문**을 통해** 들어가다

2618

thorough
[θə́ːrou]

형 철저한, 면밀한
•thoroughly 철저히, 완전히

a **thorough** analysis
철저한 분석

혼동어휘

53

2619		
outdated [áutdèitid]	형 시대에 뒤떨어진, 구식인	now **outdated** designs 이제는 **시대에 뒤떨어진** 디자인

2620		
equivalent [ikwívələnt]	형 동등한; (~에) 상응하는 명 (~에) 상당하는 것 ● equivalence 동등함	a prize **equivalent** to a hundred dollars 100달러에 **상응하는** 상품

2621		
superior [su:píəriər]	형 우수한, 우세한; 상급의 명 상급자 ● superiority 우월(성), 우수	**superior** species **우수한** 종

2622		
inferior [infí(:)əriər]	형 열등한; 하급의 명 하급자 ● inferiority 열등함	to make you feel **inferior** 당신이 **열등하게** 느끼도록 만들다

2623		
latter [lǽtər]	명 후자(後者) (↔ former 전자(前者)(의)) 형 후자의	to be better than the **latter** **후자**보다 더 낫다

2624		
outgrow [àutgróu]	동 (몸이 커져서 옷 등이) 맞지 않게 되다; (~보다) 더 커지다	to donate your **outgrown** clothes 당신의 **맞지 않게 된** 옷을 기증하다 [EBS]

2625		
outlast [àutlǽst]	동 (~보다) 더 오래가다, 더 오래 견디다	a leather sofa which **outlasts** a cloth one 천으로 된 것보다 **더 오래가는** 가죽 소파

2626		
outlive [àutlív]	동 (~보다) 더 오래 살다[지속되다]	to **outlive** her husband by ten years 그녀의 남편보다 10년 **더 오래 살다**

2627		
outweigh [àutwéi]	동 (~보다) 더 크다, (~보다) 대단하다	benefits of the surgery which **outweigh** the risk 위험보다 **더 큰** 수술의 이점

2628

overestimate
[동][ðuvəréstimeit]
[명][ðuvəréstimət]

[동] 과대평가하다 (↔ underestimate 과소평가(하다))
[명] 과대평가

to **overestimate** one's role in success
성공에 있어서 자신의 역할을 **과대평가하다**

2629

overload
[동][ouvərlóud] [명][óuvərlòud]

[동] 과부하가 걸리게 하다; 과적하다
[명] 과부하; 지나치게 많음

to **overload** their short-term memories
그들의 단기 기억력에 **과부하가 걸리게 하다**

2630

parallel
[pǽrəlèl]

[형] 평행한; 유사한; 병행하는
[명] 평행선; 유사점
[동] 평행하다; 유사하다; 병행하다

to draw a **parallel** between the two events
두 사건 사이의 **유사점**을 비교하다

2631

polar
[póulər]

[형] 북극[남극]의, 극지의; (자석의) 극의; (서로) 극과 극의[정반대되는]
● pole (천체, 전지 등의) 극(極); 막대기, 장대

polar opposites
극과 극의 반대

2632

priority
[praió:rəti]

[명] 우선순위
● prior 사전의, 앞의 (= earlier)

to be made a top **priority**
최**우선순위**가 되다

2633

liable
[láiəbl]

[형] ~하기 쉬운, ~할 것 같은; (법적) 책임[의무]이 있는
● liability 법적 책임

to be **liable** to see it tomorrow
그것을 내일 보기 **쉽다**

2634

likelihood
[láiklihùd]

[명] 있음직함, 가능성, 가망

little **likelihood** of his winning
그가 이길 **가능성**이 거의 없음

53

2635

respectable
[rispéktəbl]

[형] 존경할 만한, 훌륭한

poor but **respectable** parents
가난하지만 **존경할 만한** 부모님

2636

respectful
[rispéktfəl]

[형] 존경심을 보이는, 경의를 표하는; 공손한, 정중한

to be **respectful** of the elders
어른들을 **공경하다**

2637

outdo
[àutdú:]

⟨동⟩ 능가하다, ~보다 뛰어나다

to try to **outdo** one another
서로를 **능가하려고** 노력하다

2638

analogy
[ənǽlədʒi]

⟨명⟩ 비유; 유사점

to draw an **analogy** between the
human heart and a pump
인간의 심장을 펌프에 **비유**하다

2639

transcend
[trænsénd]

⟨동⟩ 초월하다; 능가하다
●transcendence 초월, 탁월

to **transcend** time and culture
시간과 문화를 **초월하다**

2640

transparent
[trænspɛ́ərənt]

⟨형⟩ 투명한; 솔직한; 명료한, 알기 쉬운

to be more **transparent**
좀 더 **투명하다**

2641

outperform
[àutpərfɔ́ːrm]

⟨동⟩ 더 나은 결과를 내다, 능가하다

to be motivated to **outperform**
others
다른 사람들을 **능가하도록** 동기부여가 되다

2642

outrun
[àutrʌ́n]

⟨동⟩ (~보다) 더 빨리[멀리] 달리다;
넘어서다, 초과하다

Expenses **outran** income.
지출이 수입을 **초과했다**.

2643

overtake
[òuvərtéik]

⟨동⟩ 추월하다; 능가하다; 엄습하다

to **overtake** the other runners
다른 주자들을 **추월하다**

2644

outpace
[autpéis]

⟨동⟩ 앞지르다, 앞서다

to **outpace** our material supplies
우리의 물자 공급보다 **앞서다** ⟨수능⟩

2645

surpass
[sərpǽs]

⟨동⟩ 능가하다, 뛰어넘다
●surpassing 뛰어난, 탁월한

to be equal or **surpass**
동등하거나 **능가하다**

✕ ✕ Phrasal Verbs

2646

lay out

1. (보기 쉽게) 펼치다 2. 배치하다 3. 설명하다

She opened her trunk and **laid** her stuff **out** on the table.

그녀는 여행 가방을 열고 자신의 물건들을 탁자 위에 **펼쳤다.**

2647

pick out

1. 고르다, 집어내다 2. 알아내다, 분간하다

He couldn't **pick out** his friend in the huge crowd.

그는 수많은 인파 속에서 자신의 친구를 **분간하지** 못했다.

2648

put out

1. (밖으로) 내놓다 2. 생산하다; (방송을) 제작하다 3. (불을) 끄다

The factory stopped **putting out** new cars and will close.

그 공장은 새 차를 **생산하는** 것을 멈췄고 문을 닫을 것이다.

Firefighters **put out** the fire and saved children from the burning house.

소방관들이 불을 **끄며** 불타는 집에서 아이들을 구조했다.

✕ ✕ Voca with **Multiple Meanings**

굵게 표시한 단어의 알맞은 의미를 각각 연결하시오.

2649 direct [dirékt, dairékt]

1 직접적인 (↔ indirect 간접적인)	•	① to **direct** a play
2 직행의, 직통의	•	② to have a **direct** effect
3 ~로 향하다, 겨냥하다	•	③ to **direct** the work of his students
4 지도하다; 명령[지시]하다	•	④ to **direct** a beam at the affected part
5 (영화, 연극 등을) 감독[연출]하다	•	⑤ a **direct** flight to New York

2650 reflect [riflékt]

1 (열, 빛 등을) 반사하다	•	① to be **reflected** in the mirror
2 (거울 등에) 비추다	•	② to **reflect** the views of the local community
3 반영하다, 나타내다	•	③ time to **reflect** on the problem
4 숙고하다, 깊이 생각하다	•	④ to **reflect** the sunlight

ANSWER --

• **direct** 1-② 직접적인 영향을 주다 2-⑤ 뉴욕 직항편 3-④ 환부에 직접 광선을 쏘다 4-③ 학생들의 학업을 지도하다 5-① 연극을 연출하다
• **reflect** 1-④ 햇빛을 반사하다 2-① 거울에 비치다 3-② 지역 사회의 의견을 반영하다 4-③ 그 문제에 대해 생각할 시간

2651		
nonetheless [nʌ̀nðəlés]	ⓑ 그럼에도 불구하고 (= nevertheless)	small but **nonetheless** significant 작지만 **그럼에도 불구하고** 중요한

2652		
option [ápʃən]	ⓜ 선택(할 수 있는 것); 선택권 ●**optional** 선택적인, 선택 가능한	to feel like a safer **option** 더 안전한 **선택**처럼 느껴지다

2653		
otherwise [ʌ́ðərwàiz]	ⓑ 그렇지 않으면; 그 외에는; 다르게, 달리	Wake up, **otherwise** you will be late for school. 일어나, **그렇지 않으면** 너는 학교에 늦을 거야.

2654		
replace [ripléis]	ⓓ 대체하다; 교체하다 ●**replacement** 대체(물); 교체(물)	to have nothing to **replace** it 그것을 **대체할** 것이 없다

2655		
respond [rispánd]	ⓓ 반응하다; 대답[응답]하다 ●**response** 반응; 대답, 응답	to **respond** to changes 변화에 **반응하다**

2656		
standard [stǽndərd]	ⓜ 기준, 표준 ⑱ 일반적인, 보통의 ●**standardize** 표준화하다	to meet the high **standards** 높은 **기준**을 충족하다

2657		
thus [ðʌs]	ⓑ 따라서, 그러므로; 이렇게 하여, 이와 같이	to be likely **thus** to require a well- educated labor force **그러므로** 잘 교육된 노동력이 필요할 것 같다 [EBS]

2658		
unlike [ʌnláik]	ⓔ ~와 달리; ~와 다른 ⑱ 같지 않은, 서로 다른	**unlike** any other product on the market 시중에 나와 있는 다른 제품**과 달리**

2659		
unique [juːníːk]	⑱ 독특한; 특별한	a painter with a **unique** artistic style **독특한** 예술 양식을 가진 한 화가

2660

usual
[júːʒuəl]

[형] 흔한, 보통의 (↔ unusual 흔치 않은, 드문)
- usually 보통, 대개 (↔ unusually 평소와 달리, 유난히)

busier than **usual** days
보통의 날보다 더 바쁜

2661

mild
[maild]

[형] (정도가) 가벼운, 순한; 온화한

mild tension
가벼운 긴장감

2662

negative
[négətiv]

[형] 부정적인 (↔ positive 긍정적인); 반대의

a **negative** attitude
부정적인 태도

2663

worsen
[wə́ːrsən]

[동] 악화시키다; 악화되다

to cause the economy to **worsen**
경제를 **악화시키는** 원인이 되다

2664

decrease
[동][dikríːs] [명][díːkriːs]

[동] 줄다, 감소하다 (↔ increase 증가 (하다))
[명] 감소

to show a **decrease** in sales
판매 **감소**를 보여주다

2665

reduce
[ridjúːs]

[동] 줄이다, 축소하다; 할인하다
- reduction 축소; 할인

to **reduce** costs
비용을 **줄이다**

2666

collapse
[kəlǽps]

[동] 붕괴되다, 무너뜨리다; (사람이) 쓰러지다
[명] 붕괴; 실패

the **collapse** of the stock market
주식 시장의 **붕괴**

2667

foam
[foum]

[명] 거품
[동] 거품이 일다

to cover the beach with white **foam**
해변을 하얀 **거품**으로 뒤덮다

2668

form
[fɔːrm]

[명] 형태; 종류; 서식, 양식
[동] 형태를 이루다, 형성하다
- formation 형성 (과정); 형성물

to take several different **forms**
다양한 **형태**를 띠다

혼동어휘

54

2669

proficient
[prəfíʃənt]

형 능숙한, 숙달된
- proficiency 능숙, 숙달

being **proficient** in computers
컴퓨터에 **능숙한**

2670

magnificent
[mæɡnífəsənt]

형 웅장한, 장엄한; 훌륭한; 격조 높은

a **magnificent** palace
웅장한 궁전

2671

mere
[miər]

형 단순한, 단지 ~에 불과한
- merely 단지, 그저 (= only, simply)

the **mere** fact
단순한 사실

2672

moderate
[mádərət]

형 적당한; 보통의; 온건한,
절도를 지키는
- moderately 적당히, 중간 정도로
- moderation 적당함; 온건, 절제

moderate exercise
적당한 운동

2673

modest
[mádist]

형 보통의; 겸손한; 수수[소박]한
- modesty 적당함; 겸손; 수수[소박]함

to offer a wide selection at **modest** prices
적당한 가격에 다양한 종류를 제공하다

2674

notable
[nóutəbl]

형 주목할 만한; 유명[저명]한
명 유명 인사, 명사

a **notable** example
주목할 만한 사례

2675

obscure
[əbskjúər]

형 이해하기 힘든, 모호한;
잘 알려지지 않은; 외진
동 모호하게 하다

the **obscure** space between mind and body
정신과 신체 사이의 **모호한** 공간 [EBS]

2676

overwhelming
[òuvərhwélmiŋ]

형 압도적인, 저항할 수 없는
- overwhelm 압도하다; 제압하다

an **overwhelming** desire
저항할 수 없는 욕구

2677

partial
[páːrʃəl]

형 부분적인; 편파적인,
불공평한 (↔ impartial 공평한)
- partially 부분적으로; 편파적으로

a **partial** success
부분적인 성공

2678

profound
[prəfáund]

형 (영향 등이) 엄청난, 지대한;
(지식 등이) 심오한, 깊은

to have the most **profound** effect
upon intelligence
지능에 가장 **큰** 영향을 미치다

2679

radical
[rǽdikəl]

형 급진적인, 과격한; 근본적인
● **radically** 급진적으로; 근본적으로

a **radical** change
급진적인 변화

2680

rigid
[rídʒid]

형 융통성이 없는, 엄격한; 뻣뻣한,
휘지 않는

rigid, pressuring phrases
엄격하고 강제적인 어구

2681

shallow
[ʃǽlou]

형 얕은; 얄팍한, 피상적인

to listen to his **shallow** breathing
그의 **얕은** 숨소리를 듣다

2682

sincere
[sinsíər]

형 진실한, 진심 어린
● **sincerely** 진심으로
● **sincerity** 진실, 진심

sincere apologies
진심 어린 사과

2683

sole
[soul]

형 유일한; 혼자의, 단독의
명 발바닥; (구두 등의) 바닥, 밑창
● **solely** 오로지; 단독으로

the **sole** difference
유일한 차이점

2684

subtle
[sʌ́tl]

형 미묘한; 교묘한

in **subtle** ways
미묘한 방식으로

54

2685

혼동어휘

compel
[kəmpél]

동 강요하다, 억지로 ~하게 하다

to **compel** them to work
그들에게 일하도록 **강요하다**

2686

compelling
[kəmpéliŋ]

형 눈을 뗄 수 없는, 흥미진진한;
설득력 있는

to find a **compelling** story
흥미진진한 이야기를 발견하다

2687

detract
[ditrǽkt]

동 (가치 등을) 손상시키다; 떨어지다

to **detract** from the quality of the book
그 책의 품질을 **떨어뜨리다**

2688

prolong
[prəlɔ́ːŋ]

동 연장하다, 늘리다
● prolonged 장기적인, 오래 계속되는

to **prolong** our stay
우리의 체류를 **연장하다**

2689

undermine
[ʌ̀ndərmáin]

동 약화시키다

to **undermine** the authority
권위를 **약화시키다**

2690

abort
[əbɔ́ːrt]

동 (일을) 중단시키다; 유산하다
● abortion 중단, 불발; 유산
● abortive (일이) 무산된

to **abort** the mission
그 임무를 **중단시키다**

2691

elevate
[éləvèit]

동 (들어) 올리다; 높이다; 승진시키다
● elevation 승진, 승격; 해발, 고도

to **elevate** the possibility to win a medal
메달을 딸 확률을 **높이다**

2692

aggravate
[ǽgrəvèit]

동 악화시키다, 심화시키다
● aggravation 악화

to **aggravate** a difficult situation
어려운 상황을 **악화시키다**

2693

understate
[ʌ̀ndərstéit]

동 (실제보다) 축소해서 말하다, 낮추어 말하다 (↔ overstate 과장하다)
● understatement 절제(된 표현)

to **understate** his mistakes
그의 실수를 **축소해서 말하다**

2694

penetrate
[pénətrèit]

동 관통하다, 침투하다; 간파하다
● penetration 관통, 침투; 간파, 통찰(력)

to **penetrate** below the surface
표면 아래로 **침투하다**

2695

outset
[áutsèt]

명 시작, 착수

something wrong from the **outset**
시작부터 무언가 잘못된 것

× × **Phrasal Verbs**

2696

make up for

보충하다, 보상하다
To **make up for** the lost sleep, he sleeps to the fullest on weekends.
부족한 잠을 **보충하기** 위해 그는 주말에는 최대한 잠을 잔다.

2697

use up

다 써버리다, 고갈시키다
If we **use up** all the water on Earth, all living things cannot survive.
만약 우리가 지구상에 있는 물을 **다 써버린다**면 모든 생명체는 살아갈 수 없다.

2698

shout down

(소리쳐서) 침묵시키다, 소리가 들리지 않게 하다
The speaker was **shouted down** by a group of protesters.
한 시위자 집단으로 인해 연설자의 **말소리가 들리지 않았다.**

× × Voca with **Multiple Meanings**

굵게 표시한 단어의 알맞은 의미를 각각 연결하시오.

2699 **note** [nout]

1 메모, 쪽지 · ① to **note** his words
2 음, 음표 · ② a **note** of amusement in his voice
3 (~에) 주목하다 · ③ to play the **notes** of the tune
4 어조; 분위기 · ④ to make a **note** of the dates

2700 **promote** [prəmóut]

1 촉진하다, 장려하다 · ① to be **promoted** to senior manager
2 홍보하다 · ② to **promote** economic growth
3 승진[진급]시키다 · ③ to **promote** her new album

ANSWER

• note 1-④ 날짜를 메모하다 2-③ 그 곡조의 음을 연주하다 3-① 그의 말에 주목하다 4-② 재미있어하는 그의 목소리 어조
• promote 1-② 경제 성장을 촉진하다 2-③ 그녀의 새 앨범을 홍보하다 3-① 상급 관리자로 승진하다

54

2701

fairly
[fέərli]

㉑ 상당히, 꽤

a **fairly** costly resource
상당히 비싼 자원

2702

gradually
[grǽdʒuəli]

㉑ 점진적으로, 서서히
● gradual 점진적인, 서서히 일어나는

to **gradually** draw to a close
서서히 끝나가다

2703

sweep
[swi:p]

㉐ 휩쓸다; (빗자루 등으로) 쓸다

to **sweep** the entire world
전 세계를 **휩쓸다**

2704

stress
[stres]

㉓ 강조; 스트레스; 압박
㉐ 강조하다; 스트레스를 주다

stress on his neck
그의 목에 가해지는 **압박**

2705

solid
[sάlid]

㉕ 확실한; 단단한; 고체의
㉓ 고체
● solidity 굳음; 견고함
● solidify 확고해지다; 굳어지다

a **solid** guarantee of survival
생존에 대한 **확실한** 보장

2706

cruel
[krú(:)əl]

㉕ 잔혹한, 잔인한
● cruelty 잔인함; 잔인한 행위

more **cruel** than the sword
칼보다 더 **잔혹한**

2707

fierce
[fiərs]

㉕ 격렬한, 극심한; 사나운

fierce anger
격렬한 분노

2708

thin
[θin]

㉕ 얇은, 가는; 마른

long **thin** legs
길고 **가느다란** 다리

2709

odd
[ɑd]

㉕ 이상한, 특이한; 홀수의
　(↔ even 짝수의)
㉓ ((-s)) 남은 것, 여분

to sound **odd**
이상하게 들리다

2710		
common [kámən]	형 흔한; 공동[공통]의	a **common** mistake on tests 시험에서의 **흔한** 실수
2711		
uncommon [ʌnkámən]	형 흔하지 않은, 드문	a fairly **uncommon** subject 상당히 **흔치 않은** 주제
2712		
essential [isénʃəl]	형 필수적인 (↔inessential 없어도 되는); 본질적인 •essence 본질, 정수(精髓)	nutrients **essential** to any child's diet 아동의 식단에 **필수적인** 영양소들
2713		
firm [fə:rm]	형 견고한, 단단한; 단호한, 확고한 명 회사 •firmly 단호히, 확고히	a **firm** decision **확고한** 결정
2714		
frequent [frí:kwənt]	형 잦은, 빈번한 •frequently 자주, 흔히 •frequency 빈도; 빈번; (소리, 전자파 등 의) 주파수	to take **frequent** pauses on the sofa 소파에서 **잦은** 휴식을 취하다
2715		
further [fə́:rðər]	형 더 이상의 부 더 멀리; 더 나아가	to take a **further** two years 2년이 **더** 걸리다
2716		
furthermore [fə́:rðərmɔ̀:r]	부 뿐만 아니라, 더욱이	**Furthermore**, the drug can be addictive. **뿐만 아니라** 그 약은 중독성도 있을 수 있다.
2717		
flash [flæʃ]	명 번쩍임, 번쩍하는 빛 동 (빛을) 번쩍 비추다	the brief **flash** of red light 잠깐 **번쩍이는** 붉은 빛 EBS
2718		
flesh [fleʃ]	명 (사람, 동물의) 살, 고기; (식물의) 과육	real animal **flesh** made by using cell cultures 세포 배양을 이용해 만든 진짜 동물성 **살** EBS

혼동어휘

55

2719

sheer
[ʃiər]

[형] 순전한; (다른 것이 섞이지 않은) 순수한; 몹시 가파른; (직물이) 얇은

the **sheer** delight of creating
창조하는 것의 **순전한** 기쁨 [EBS]

2720

ripe
[raip]

[형] 잘 익은; 숙성한
- ripen 익다; 숙성하다

ripe red tomatoes
잘 익은 빨간 토마토들

2721

severe
[sivíər]

[형] 심각한, 극심한; 엄한, 가혹한
- severely 심하게, 혹독하게; 엄하게, 엄격하게
- severity 격렬, 혹독; 엄격

severe injuries
심각한 부상

2722

absurd
[əbsə́ːrd]

[형] 터무니없는; 어리석은

to sound quite **absurd**
꽤 **터무니없게** 들리다

2723

ample
[ǽmpl]

[형] 충분한, 풍부한
- amplify 확대[증폭]하다; 더 자세히 설명하다

ample opportunities to succeed
성공할 수 있는 **충분한** 기회

2724

apparent
[əpǽrənt]

[형] 분명한, 명백한
- apparently 분명히, 명백히; 보아하니

apparent differences
분명한 차이점들

2725

apt
[æpt]

[형] ~하기 쉬운, ~하는 경향이 있는; 적절한

to be more **apt** to take risks
더 위험을 감수**하는 경향이 있다**

2726

clumsy
[klʌ́mzi]

[형] 서투른, 어설픈

to have very **clumsy** hands
손이 매우 **서투르다**

2727

commonplace
[kámənplèis]

[형] 아주 흔한
[명] 흔히 있는 일

air travel that is now **commonplace**
이제는 **아주 흔한** 비행기 여행

2728

compact
[kəmpǽkt]

형 촘촘한, 조밀한; 소형의
동 꽉[빽빽이] 채우다; 압축하다

more **compact** patterns
더 **촘촘한** 패턴

2729

core
[kɔːr]

형 핵심적인; 가장 중요한
명 핵심; 중심부

to be aware of **core** facts
핵심적 사실을 인식하다

2730

crucial
[krúːʃəl]

형 중요한, 중대한

to leave out a **crucial** component
중요한 요소를 빠뜨리다

2731

dazzling
[dǽzliŋ]

형 눈부신, 빛나는; 현란한
● dazzle 눈이 부시게 하다; 황홀하게 하다

a **dazzling** moment of reconciliation
눈부신 화해의 순간

2732

delicate
[déləkit]

형 정교한, 세심한; 연약한
● delicacy 정교함, 섬세함; 연약함

a **delicate** transition
세심한 이행

2733

desperate
[déspərət]

형 절박한, 간절히 원하는; 절망적인
● desperately 필사적으로; 몹시;
절망적으로

under **desperate** circumstances
절박한 상황에 있는

2734

intelligible
[intélidʒəbl]

형 (쉽게) 이해할 수 있는, 명료한

the play that is more **intelligible** to
modern audiences
현대 관객들이 더 **쉽게 이해할 수 있는** 연극

혼동어휘

2735

intelligent
[intélidʒənt]

형 똑똑한, 지능이 높은

other relatively **intelligent** species
비교적 **지능이 높은** 다른 종들

55

2736

intellectual
[ìntəléktʃuəl]

형 지능의, 지성의
명 지식인, 식자
● intellect 지적 능력, 지성; 지성인
● intellective 지성의, 총명한

intellectual property
지적 재산

심화 VOCA

2737

interval
[íntərvəl]

몡 간격; (연극 등의) 휴식 시간;
《음악》음정

after a short **interval**
짧은 **간격**을 두고

2738

perpetual
[pərpétʃuəl]

혱 끊임없는; 영구적인
● perpetuate 영속시키다
● perpetuity 영속

perpetual noise
끊임없이 계속되는 소음

2739

sizable
[sáizəbl]

혱 꽤 많은; 상당한 크기의

to purchase in **sizable** quantities
꽤 많은 양을 구입하다

2740

majestic
[mədʒéstik]

혱 장엄한, 위엄 있는, 웅장한
● majesty 장엄함, 위엄; 《보통 one's ~》
폐하

majestic mountains
장엄한 산맥

2741

picturesque
[pìktʃərésk]

혱 그림 같은; 생생한

a **picturesque** lake
그림 같은 호수

2742

acute
[əkjúːt]

혱 극심한; 예민한; (병이) 급성의
(↔ chronic 만성의)

a night of **acute** terror and discomfort
극심한 두려움과 불안의 밤

2743

anonymous
[ənánəməs]

혱 익명인; 특색 없는
● anonymity 익명(성)

a donator who remains **anonymous**
익명으로 된 한 기부자

2744

conspicuous
[kənspíkjuəs]

혱 눈에 잘 띄는, 튀는

to be placed in a very **conspicuous**
spot
매우 **눈에 잘 띄는** 장소에 놓이다

2745

dearly
[díərli]

閈 대단히, 몹시; 비싼 대가[희생]를
치르고

to pay for it **dearly**
그것에 **비싼 대가를** 치르다

338

✖ ✖ **Phrasal Verbs**

2746

do away with

없애다, 폐지하다
If there are stains, you can use baking soda and vinegar to **do away with** them.
만약 얼룩이 있다면, 그것을 **없애기** 위해 베이킹소다와 식초를 사용할 수 있다.

2747

turn away

1. 돌려보내다 2. 외면하다, 거부하다
The stadium **turned away** hundreds of fans from the sold-out game.
그 경기장은 표가 매진되어서 수백 명의 팬들을 **돌려보냈다**.

2748

take in

1. 섭취하다 2. 이해하다 3. 포함하다
When we **take in** extra calories at one meal, they reduce hunger at the next meal.
우리가 한 끼 식사에서 칼로리를 추가로 **섭취하면**, 다음 식사 때 허기를 줄여준다.
He **took in** the whole situation at one glance.
그는 한눈에 모든 상황을 **이해했다**.

✖ ✖ Voca with **Multiple Meanings**

굵게 표시한 단어의 알맞은 의미를 각각 연결하시오.

2749 degree [digríː]

1 정도	•	① a **degree** in history
2 (온도, 각도 단위의) 도	•	② an angle of ninety **degrees**
3 학위	•	③ a high **degree** of skill

2750 scale [skeil]

1 규모, 범위	•	① a weighing **scale**
2 (측정용) 등급	•	② the first man to **scale** Mount Everest
3 축척, 비율	•	③ a five-point pay **scale**
4 저울	•	④ on a large **scale**
5 비늘(을 벗기다)	•	⑤ a **scale** of 1:25,000
6 (가파른 곳을) 오르다	•	⑥ a fish covered with red **scales**

ANSWER --
• **degree** 1-③ 고도의 기술 2-② 90도 각도 3-① 역사학 학위 • **scale** 1-④ 대규모로 2-⑤ 5단계로 된 급여 등급 3-⑤ 1 대 25,000의 축척
4-① 체중계 5-⑥ 빨간 비늘로 뒤덮인 물고기 6-② 에베레스트를 최초로 등정한 사람

55

2751

advanced
[ədvǽnst]

형 선진의, 진보한; 고급[상급]의
● advance 진보(하다), 향상(하다)
　(= progress)
● advancement 발전, 향상; 승진, 출세

to be built with **advanced** technology
선진의 기술로 만들어지다

2752

universal
[jùːnəvə́ːrsəl]

형 보편적인, 일반적인

a **universal** feeling that everyone experiences
누구나 경험하는 **보편적인** 감정

2753

level
[lévəl]

명 수준; 단계; 층
형 평평한
동 평평하게 하다

at the same **level**
같은 **수준**에서

2754

hardly
[háːrdli]

부 거의 ~ 않다

can **hardly** remember what happened
무슨 일이 일어났는지 **거의** 기억나지 **않다**

2755

indeed
[indíːd]

부 정말로, 확실히; 사실, 실은

to look angry **indeed**
정말로 화가 나 보이다

2756

mainly
[méinli]

부 주로
● main 주된, 주요한

mainly in southern California
주로 남부 캘리포니아에서

2757

obvious
[ábviəs]

형 분명한; 확실한

obvious examples
명백한 사례들

2758

opposite
[ápəzit]

형 (정)반대의; 맞은편의
명 반대되는 것[사람]
● opposition 반대; 상대측; 야당

the **opposite** effect
정반대 효과

2759

particularly
[pərtíkjulərli]

부 특히, 특별히
● particular 특정한; (보통보다) 특별한

a temple **particularly** beautiful in winter
특히 겨울에 아름다운 한 사찰

2760

rare
[rɛər]

형 보기 드문; (고기가) 살짝 익은
• rarely 좀처럼 ~하지 않는, 드물게

the **rare** instances
보기 드문 예

2761

rather
[rǽðər]

부 상당히, 꽤; 오히려

not red but **rather** a kind of bright orange
붉은색이라기보다 **오히려** 밝은 주황색인

2762

ridiculous
[ridíkjələs]

형 터무니없는, 어리석은
• ridicule 조롱(하다), 비웃다

the risk of making **ridiculous** mistakes
터무니없는 실수를 하는 위험

2763

rough
[rʌf]

형 대략[대강]의; 거친
• roughly 대략; 거칠게

by a **rough** guess
대략의 추측으로

2764

rudely
[rúːdli]

부 무례하게, 예의 없이
• rude 무례한, 예의 없는
• rudeness 무례함, 예의 없음

to behave **rudely**
예의 없이 행동하다

2765

seldom
[séldəm]

부 좀처럼 ~하지 않는 (= rarely, barely)

seldom use the information
그 정보를 **좀처럼** 사용하지 않다

2766

significant
[signífikənt]

형 중요한 (↔ insignificant 사소한);
 의미 있는; 상당한, 현저한
• significance 중요성; 의미
 (↔ insignificance 사소함)

a **significant** improvement in quality
질에 있어 **뚜렷한** 향상

2767

per
[pər]

전 ~당, ~마다

$25 **per** person
1**인당** 25달러

2768

valuable
[vǽljuəbl]

형 소중한, 귀중한; 값비싼
명 ((-s)) 귀중품
• valueless 가치[값어치] 없는

to get **valuable** experience
소중한 경험을 얻다

56

2769

affluence
[æfluəns]

명 풍족함; 부유함
● affluent 풍족한; 부유한

their pursuit of **affluence**
그들의 **부유함**의 추구

2770

underneath
[ʌndərníːθ]

전 ~의 밑[아래]에

to happen **underneath** the surface
표면 **아래에서** 일어나다

2771

vast
[væst]

형 엄청난; 광대한
● vastly 엄청나게, 대단히

to sail the **vast** universe
광대한 우주를 여행하다

2772

superficial
[sùːpərfíʃəl]

형 피상적인, 표면적인;
　(상처 등이) 경미한
● superficially 피상적으로, 외면적으로

superficial details about the game
그 경기에 대한 **피상적인** 세부사항들

2773

trivial
[tríviəl]

형 사소한, 하찮은

a **trivial** task
사소한 일

2774

ultimate
[ʌltimət]

형 궁극적인; 최고[최상]의
● ultimately 궁극적으로, 결국

the **ultimate** end
궁극적인 목적

2775

urgent
[ə́ːrdʒənt]

형 긴급한; 절박한
● urgency 긴급(한 일)

an **urgent** need for a change
변화에 대한 **절박한** 욕구

2776

utmost
[ʌtmòust]

형 최대(한)의, 최고(도)의, 극도의

to be handled with the **utmost** care
극도로 주의하며 다루어지다

2777

vital
[váitəl]

형 필수적인; 생명의; 생기 넘치는
● vitality 활력

to play a **vital** role
필수적인 역할을 하다

2778

vivid
[vívid]

형 생생한, 선명한
• vividly 생생하게, 선명하게

to offer a **vivid** illustration
생생한 실례를 제공하다

2779

in-depth
[in-depθ]

형 철저하고 상세한; 심오한

to demonstrate their **in-depth** knowledge
그들의 **심오한** 지식을 보여주다 [수능]

2780

probable
[prábəbl]

형 있음직한, 개연성 있는
• probability 있을 법함; 《수학》 확률

the **probable** consequence of each action
각 행위에 대한 **개연성 있는** 결과

2781

concrete
[kánkri:t]

형 구체적인; 콘크리트로 된
명 콘크리트

to give a **concrete** example
구체적인 예시를 들다

2782

mighty
[máiti]

형 웅장한; 힘센
• might (강력한) 힘

a **mighty** tower rising into the sky
하늘을 향해 솟아오른 **웅장한** 탑

2783

splendid
[spléndid]

형 훌륭한, 아주 멋진

to have a **splendid** time
매우 멋진 시간을 보내다

2784

require
[rikwáiər]

동 요구하다; 필요로 하다
• requirement 필요 (조건)

to **require** you to work harder
당신이 더 열심히 일할 것을 **요구하다**

2785

aspire
[əspáiər]

동 열망하다, 간절히 원하다
• aspiration 열망, 포부

to **aspire** to a more active role
보다 적극적인 역할을 **열망하다**

2786

inspire
[inspáiər]

동 고무시키다; 영감을 주다
• inspiration 영감; 격려, 고무

to **inspire** her to set a higher goal
그녀가 더 높은 목표를 설정하도록 **고무시키다**

56

2787

dim
[dim]

형 어둑한; (기억 등이) 흐릿한, 희미한

to sit in a **dim** corner of the restaurant
레스토랑의 **어둑한** 구석에 앉다

2788

elaborate
형[ilǽbərət] 동[ilǽbərèit]

형 정교한; 공들인
동 정교하게 만들다; 자세히 말하다

elaborate ancient artifacts
정교한 고대 유물들

2789

exceedingly
[iksí:diŋli]

부 극히, 대단히
● exceeding 엄청난, 대단한

to be **exceedingly** rare in reality
실제로는 **극히** 드물다

2790

fluffy
[flʌfi]

형 솜털의; 폭신폭신한

a big **fluffy** towel
커다란 **폭신폭신한** 수건

2791

gigantic
[dʒaigǽntik]

형 거대한, 굉장히 큰

gigantic waves
거대한 파도

2792

immense
[iméns]

형 엄청난, 막대한 (= enormous)
● immensely 엄청나게, 막대하게

to take **immense** joy
엄청난 즐거움을 갖다

2793

intact
[intǽkt]

형 온전한, 손상되지 않은

an old city that remains **intact**
despite earthquakes
지진에도 불구하고 **온전히** 남아 있는 옛 도시

2794

invaluable
[invǽljuəbl]

형 매우 귀중한, 매우 유용한

invaluable experience
매우 귀중한 경험

2795

laughably
[lǽfəbli]

부 터무니없이, 우습게

to seem **laughably** simple
터무니없이 단순해 보이다

×× **Phrasal Verbs**

2796

come across

1. 우연히 마주치다 2. (특정한) 인상을 주다 3. 이해되다
I **came across** my old friend on my way home.
나는 집에 가다가 내 옛 친구를 **우연히 마주쳤다.**

He explained for a long time but his meaning didn't really **come across.**
그는 오랫동안 설명했지만 그가 의미하는 바가 제대로 **이해되지** 않았다.

2797

get across

이해시키다, 의미가 전달되다
The speaker tried to **get** his meaning **across** to the audience by repeating his main point.
그 연설자는 요점을 거듭 말하며 청중에게 자신의 의도를 **이해시키려** 애썼다.

2798

go against

1. 거스르다, 반대하다 2. (~에게) 불리하다
He would not **go against** his parents' wishes.
그는 좀처럼 부모님의 바람을 **거스르지** 않으려 했다.

×× Voca with **Multiple Meanings**

굵게 표시한 단어의 알맞은 의미를 각각 연결하시오.

2799 **term** [təːrm]

1 기간, 임기	•	① in **terms** of time and money
2 학기	•	② the summer **term**
3 용어, 말	•	③ during the president's **term** of office
4 조건, 조항	•	④ a difficult medical **term**
5 관점	•	⑤ to agree on a contract's **terms**

2800 **press** [pres]

1 누르다, 밀착시키다	•	① the freedom of the **press**
2 압박하다; 강요하다	•	② to **press** the president for the reform
3 인쇄(기)	•	③ the books that are rolling off the **presses**
4 《the -》 언론 (기관); 신문	•	④ to **press** a button

ANSWER ---------
• **term** 1-③ 대통령의 임기 중에 2-② 여름 학기 3-④ 어려운 의학 용어 4-⑤ 계약 조건에 합의하다 5-① 시간과 비용의 관점에서
• **press** 1-④ 버튼을 누르다 2-② 대통령에게 개혁을 강요하다 3-③ 인쇄기에서 찍혀 나오는 책들 4-① 언론의 자유

2801		
simply [símpli]	부 그냥 (간단히), 그저; 간단히, 쉽게 ●simple 간단한, 쉬운; 단순한	worth that **simply** cannot be measured 그냥 **간단히** 측정될 수 없는 가치 EBS
2802		
smooth [smuːð]	형 매끄러운; 원활한; (수면이) 잔잔한 동 매끄럽게[반듯하게] 하다	to slide on a **smooth** surface **매끄러운** 표면에서 미끄러지다
2803		
specific [spisífik]	형 구체적인, 명확한; 특정한 ●specifically 특히; 명확하게 ●specify 구체적으로 말하다[적다]	the **specific** situation **구체적인** 상황
2804		
steady [stédi]	형 꾸준한; 한결같은; 안정된 ●steadily 꾸준히; 한결같이	a **steady** increase **꾸준한** 증가
2805		
tight [tait]	형 단단히 맨; 꽉 조이는; 빡빡한; 엄격한	to have a **tight** schedule 일정이 **빡빡하다**
2806		
fundamental [fʌ̀ndəméntəl]	형 근본적인; 핵심적인 ●fundamentally 근본적으로; 완전히	the **fundamental** reason **근본적인** 이유
2807		
absolutely [ǽbsəlùːtli]	부 완전하게; 절대적으로 ●absolute 완전한; 절대적인	the **absolutely** correct answer **절대적으로** 옳은 답
2808		
altogether [ɔ̀ːltəgéðər]	부 완전히; 총, 모두 합쳐	to lose credibility **altogether** **완전히** 신뢰를 잃다 EBS
2809		
brilliant [bríljənt]	형 뛰어난, 명석한; 빛나는	**brilliant** young scientists **뛰어난** 젊은 과학자들

2810

central
[séntrəl]

형 가장 중요한; 중심의

to be **central** to human existence
인간 존재에 **가장 중요하다**

2811

certain
[sə́ːrtn]

형 확실한; 특정한
• certainly 틀림없이, 분명히
• certainty 확신; 확실(성)
　(↔ uncertainty 불확실(성))

certain examples of categorizations
범주화의 **특정한** 예

2812

complex
형[kəmpléks] 명[káːmpleks]

형 복잡한
명 복합 건물, 단지; 콤플렉스, 강박 관념
• complexity 복잡성; 복잡한 특징들

to understand **complex** numerical
data
복잡한 수치 자료를 이해하다

2813

ease
[iːz]

명 용이함; 편안함
동 편하게 하다; 완화하다

the **ease** of linking
연결의 **용이함**

2814

weigh
[wei]

동 무게가 ~이다; 무게를 달다

to **weigh** at least 110 pounds
적어도 **무게가** 110 파운드**이다**

2815

beyond
[bijánd]

전 ~ 너머; ~ 이상; (한계 등을) 넘어
서는

beyond the bridge
다리 **너머에**

2816

likewise
[láikwàiz]

부 똑같이, 마찬가지로

to encourage others to do **likewise**
다른 사람도 **똑같이** 하도록 권장하다 [모의]

2817

precise
[prisáis]

형 정확한, 정밀한
• precisely 정확히
• precision 정확(성) (= accuracy)

to give a **precise** number
정확한 숫자를 제시하다

2818

crisis
[kráisis]

명 위기; 고비

times of greatest **crisis**
가장 큰 **위기**의 시기

57

2819

discreet
[diskríːt]

형 분별 있는, 신중한
● discretion 분별, 신중
(↔ indiscretion 경솔, 무분별)

to be **discreet** about her personal life
그녀의 사생활에 **신중하다**

2820

efficient
[ifíʃənt]

형 효율적인, 능률적인
(↔ inefficient 비효율적인)
● efficiency 효율성, 능률
(↔ inefficiency 비효율성)

an **efficient** way
효율적인 방식

2821

enormous
[inɔ́ːrməs]

형 엄청난, 거대한
● enormously 엄청나게, 대단히

enormous growth
엄청난 성장

2822

entire
[intáiər]

형 전체의; 완전한
● entirely 전적으로, 완전히

to pay for our **entire** dinner
우리의 **전체** 식대를 지불하다

2823

exaggeration
[igzæ̀dʒəréiʃən]

명 과장
● exaggerate 과장하다

to tell the story without **exaggeration**
과장 없이 이야기하다

2824

extreme
[ikstríːm]

형 극단적인, 극도의
명 극단, 극도
● extremely 극도로, 몹시

extreme conditions
극단적인 상태

2825

fragile
[frǽdʒəl]

형 깨지기[부서지기] 쉬운; 허약한

the boxes labeled "**fragile**"
'**깨지기 쉬운**'이라고 라벨이 붙어 있는 상자들

2826

genuine
[dʒénjuin]

형 참된, 진실한; 진짜[진품]의
● genuinely 진정으로

genuine understanding
참된 이해

2827

gorgeous
[gɔ́ːrdʒəs]

형 아주 멋진; 화려한

to look **gorgeous** in that red dress
그 빨간 드레스를 입으니 **아주 멋져** 보이다

2828

incredible
[inkrédəbl]

형 믿을 수 없는, 놀라운

to tell an **incredible** story
믿을 수 없는 이야기를 하다

2829

infinite
[ínfənət]

형 무한한; 막대한 (↔ finite 유한한)
- infinitely 무한히, 엄청
- infinity 무한함

to have **infinite** power
무한한 힘이 있다

2830

intense
[inténs]

형 강렬[격렬]한, 극심한
- intensity 강함, 격렬함
- intensive 강한, 격렬한; 집중적인
- intensify 강화하다; 격렬해지다

the most **intense** reaction
가장 **강렬한** 반응

2831

intermediate
[ìntərmí:diət]

형 중간의; 중급의
명 중급자; 매개
- intermediary 중간의; 중개의; 중재자;
 중개인

an **intermediate** level English course
중급 영어 강좌

2832

keen
[ki:n]

형 날카로운, 예리한; 열망하는

his **keen** insight
그의 **예리한** 통찰력

2833

largely
[lá:rdʒli]

부 주로, 대체로; 크게

to depend **largely** on his efforts
그의 노력에 **크게** 달려 있다

2834

attribute
명[ǽtribju:t] 동[ətríbju:t]

명 자질, 속성
동 ~의 덕분[책임]으로 보다

the main **attribute** distinguishing
humans from animals
인간과 동물을 구별하는 주요 **속성** [EBS]

혼동어휘

2835

contribute
[kəntríbju:t]

동 기부하다; (~에) 기여하다 《to》
- contribution 기부(금); 기여

to **contribute** to this event
이 행사에 **기여하다**

57

2836

distribute
[distríbju(:)t]

동 나누어 주다, 분배하다; 분포시키다
- distribution 분배; 분포

to **distribute** a math test
수학 시험지를 **나누어 주다**

2837

markedly
[máːrkidli]

㉘ 현저하게, 두드러지게

markedly different institutions
현저하게 다른 기관들

2838

noteworthy
[nóutwərði]

㉖ 주목할 만한, 현저한

noteworthy causes
주목할 만한 원인

2839

optimal
[áptəməl]

㉖ 최선의, 최적의
● optimize 최적화하다

to make the **optimal** decision
최선의 결정을 내리다

2840

overtly
[ouvɔ́ːrtli]

㉘ 명백히, 공공연하게

to **overtly** oppose the plan
그 계획을 **공공연하게** 반대하다

2841

rigorously
[rígərəsli]

㉘ 엄격하게, 엄밀히
● rigorous 엄격[철저]한;
(기후 등이) 혹독한

rigorously scheduled appointments
엄격하게 짜인 약속

2842

shabby
[ʃǽbi]

㉖ 낡아빠진, 허름한; 부당한

in a **shabby** old blue suit
허름한 낡은 청색 정장을 입고

2843

strikingly
[stráikiŋli]

㉘ 눈에 띄게, 현저하게

to produce **strikingly** different results
현저하게 다른 결과가 나오다

2844

substantial
[səbstǽnʃəl]

㉖ 상당한, 많은; 실질적인
● substantially 상당히, 많이

a **substantial** amount of animal-based foods
상당한 양의 동물성 식품

2845

superb
[supɔ́ːrb]

㉖ 최고의, 최상의, 대단히 훌륭한

his grandson's **superb** victory
그의 손자의 **특출한** 승리 EBS

× × **Phrasal Verbs**

2846

hang on (to)

1. 꽉 붙잡다; 매달리다 2. 고수하다 3. 계속 버티다 4. 《보통 명령문》 잠깐 기다리다
Each ethnic group tends to **hang on to** its own traditions, religion and so on.
각 민족은 자신만의 전통과 종교 등을 **고수하는** 경향이 있다.

The team **hung on** for victory.
그 팀은 승리를 위해 **계속 버텼다**.

2847

hold on (to)

1. 계속 붙잡고 있다 2. 계속해서 유지하다 3. 《보통 명령문》 잠깐 기다리다
Hold on to the handrail not to fall down.
넘어지지 않기 위해 손잡이를 **붙잡고 계세요**.

2848

give over to

1. (~에게) 넘기다, 양도하다 2. (특정 목적을 위해) 사용하다
The garden will be **given over to** growing vegetables.
그 정원은 채소를 키우는 데 **사용될** 것이다.

× × Voca with **Multiple Meanings**

굵게 표시한 단어의 알맞은 의미를 각각 연결하시오.

2849 **charge** [tʃɑːrdʒ]

1 요금(을 청구하다)	① to take **charge** of the business
2 책임(을 맡기다)	② criminal **charges**
3 기소(하다), 고소(하다)	③ to **charge** the mobile phone
4 충전하다	④ free of **charge**

2850 **strike** [straik]

1 (세게) 치다, 때리다	① a **strike** for a pay increase
2 부딪히다, 충돌하다	② to **strike** him in the face
3 (재난 등이) 덮치다, 발생하다	③ when the hurricane **struck**
4 파업(하다)	④ being **struck** by a startling notion
5 (갑자기) 생각나다, 떠오르다	⑤ the ship **struck** on a rock

57

ANSWER --
• **charge** 1-④ 무료로 2-① 그 사업의 책임을 맡다 3-② 형사상 기소 4-③ 휴대폰을 충전하다 • **strike** 1-② 그의 얼굴을 치다 2-⑤ 암초에 부딪힌 배 3-③ 허리케인이 덮쳤을 때 4-① 임금 인상을 위한 파업 5-④ 깜짝 놀랄 만한 생각이 떠오른

2851

deny
[dinái]

图 부인[부정]하다; 거부[거절]하다
- denial 부인, 부정; 거부, 거절

cannot **deny** our feelings any longer
우리의 감정을 더는 **부인할** 수 없다

2852

involve
[inválv]

图 포함하다; 참여[관여]시키다
- involvement 포함; 관여, 연루

to **involve** him in a large project
그를 큰 프로젝트에 **참여시키다**

2853

include
[inklú:d]

图 포함하다, 포괄하다
- inclusion 포함; 포함된 것[사람]
- inclusive ~을 포함하여

the price **including** meals
식사를 **포함한** 요금

2854

add
[æd]

图 추가하다; 더하다
- addition 추가; 덧셈
- additional 추가적인

to **add** liveliness to her artworks
그녀의 예술작품에 생동감을 **더하다**

2855

avoid
[əvɔ́id]

图 피하다; 막다
- avoidance 회피, 기피

to **avoid** making choices
선택하는 것을 **회피하다**

2856

belong
[bilɔ́:ŋ]

图 (~의) 소유이다, (~에) 속하다 《to》
- belongings 소유물, 소지품

to **belong** to different categories
다른 범주에 **속하다**

2857

besides
[bisáidz]

图 게다가, 뿐만 아니라
图 ~ 외에

There are better players than you and **besides**, it is the finals.
너보다 더 좋은 선수들이 있고, **게다가** 결승전이야.

EBS

2858

contain
[kəntéin]

图 포함하다, 담고 있다; 억제하다
- container 그릇, 용기;
 (화물 수송용) 컨테이너

a DNA sample **containing** a person's genetic code
한 개인의 유전적 코드를 **담고 있는** DNA 표본

2859

extend
[iksténd]

图 확장[확대]하다; 연장하다; 뻗다
- extension 확장, 확대; 연장
- extensive 아주 넓은, 광범위한

to **extend** opportunities for involvement
참여할 기회를 **확장하다**

2860

permit
동[pərmít] 명[pə́ːrmit]

동 허용하다, 허락하다
명 허가증
• permission 허락, 허가

to **permit** access to anything
어떤 것에든 접근을 **허락하다**

2861

reject
[ridʒékt]

동 거부하다, 거절하다
• rejection 거부, 거절

to **reject** your proposal
당신의 제안을 **거부하다**

2862

relate
[riléit]

동 관련시키다; 관련이 있다
• relation(ship) 관계, 관련(성)

to teach math by **relating** it to art
수학을 미술과 **관련시켜** 가르치다

2863

delete
[dilíːt]

동 삭제하다, 지우다

to **delete** the email without opening it
이메일을 열어 보지 않고 **삭제하다**

2864

link
[liŋk]

명 관련(성); 연결
동 관련되다; 연결하다

a **link** to health and well-being
건강과 복지와의 **관련성**

2865

rid
[rid]

동 (~에게서) 없애다, 제거하다

to get **rid** of your old device
너의 오래된 기기를 **없애다**

2866

erase
[iréis]

동 지우다; 없애다

to **erase** the unnecessary ones
불필요한 것들을 **삭제하다**

2867

manner
[mǽnər]

명 방식; (사람의) 태도

in a step-by-step **manner**
단계적 **방식으로**

2868

manners
[mǽnərz]

명 예절, 예의

to teach table **manners**
식사 **예절**을 가르치다 EBS

혼동어휘

58

2869

except
[iksépt]

전 ~을 제하고는, ~ 외에는 (= but)
접 ~이라는 것 외에는
동 제외하다
• exception 예외
• exceptional 예외적인

to be open every day **except** Sundays
일요일을 제하고는 매일 문을 열다

2870

ban
[bæn]

명 금지
동 금지하다

a total **ban** on smoking in public places
공공장소에서의 흡연에 대한 전면 **금지**

2871

bind
[baind]

동 묶다, 매다; 결속시키다

to be **bound** with string
줄로 **묶이다**

2872

bond
[bɑnd]

동 유대감을 형성하다; 접착시키다
명 유대; 접합; 채권

to become emotionally **bonded**
정서적으로 유대감을 형성하게 되다

2873

catalog
[kǽtəlɔ̀:g]

동 (~의) 목록을 작성하다
명 (물품 등의) 목록, 카탈로그

to **catalog** all possible happenings
모든 가능한 사건의 **목록을 작성하다**

2874

deprive
[dipráiv]

동 빼앗다, 박탈하다
• deprivation 박탈

to be **deprived** of the opportunity
기회를 **빼앗기다**

2875

discard
[diskɑ́:rd]

동 버리다, 폐기하다

a **discarded** book lying on the seat
의자에 놓여 있는 **버려진** 책

2876

divorce
[divɔ́:rs]

동 이혼하다; 분리하다, 단절시키다
명 이혼; 분리, 단절

the **divorce** between theory and practice
이론과 실제 사이의 **단절**

2877

enclose
[inklóuz]

동 에워싸다, 둘러싸다; (편지 등에) 동봉하다

high trees that **enclose** the courtyard
뜰을 **에워싸는** 큰 나무들

2878

exclude
[iksklúːd]

동 제외하다, 배제하다
- exclusion 제외; 차단
- exclusive 배타적인; 독점적인; 고가[고급]의
- exclusively 배타적으로; 독점적으로
- exclusivity 독점(권)
- exclusionary 배제하기 위한

to be **excluded** from social groups
사회 집단에서 **제외되다**

2879

expel
[ikspél]

동 쫓아내다; 추방[퇴학]시키다; 배출하다
- expulsion 추방; 제명, 퇴학; 배출

being **expelled** from school
학교에서 **퇴학당한**

2880

neglect
[niglékt]

동 무시하다; 방치하다; 도외시하다
명 무시; 방치; 소홀

to **neglect** his duty
그의 의무를 **도외시하다**

2881

omit
[oumít]

동 빠뜨리다; 생략하다
- omission 누락(된 것); 생략

to **omit** his name from the list
명부에 그의 이름을 **빠뜨리다**

2882

overlook
[òuvərlúk]

동 간과하다; 못 본 체하다; 내려다보다

to **overlook** dangers
위험을 **간과하다**

2883

assemble
[əsémbl]

동 모이다; 모으다; 조립하다
- assembly 집회; 조립; 의회, 입법 기관

the crowd **assembled** around her
그녀 주위에 **모인** 군중

2884

intake
[íntèik]

명 흡입(구); 섭취(량); 수용

the recommended daily calorie
intake for an adult
성인의 권장 일일 칼로리 **섭취량**

2885

혼동어휘

contend
[kənténd]

동 싸우다; 겨루다; (언쟁 중에) 주장하다
- contention 논쟁, 언쟁; 주장, 견해

to **contend** for the championship
우승을 위해 **겨루다**

2886

content
명[kάːntent] 형동[kəntént]

명 ((-s)) 내용물; (책의) 목차; [kəntént] 만족
형 만족하는
동 만족시키다

the **content** of the news program
뉴스 프로그램의 **내용**

58

2887

append
[əpénd]

〔동〕(글에) 덧붙이다, 첨부하다
• appendix 부록; 부속물

to **append** a summary to the end of the report
요약문을 보고서의 말미에 **첨부하다**

2888

discrete
[diskríːt]

〔형〕별개의; 분리된

to be divided into **discrete** categories
별개의 범주로 나뉘다

2889

eject
[idʒékt]

〔동〕쫓아내다; (기계에서) 꺼내다;
(연기 등을) 내뿜다
• ejection 방출, 분출

to **eject** some violent fans from the concert hall
콘서트장에서 몇몇 난폭한 팬들을 **쫓아내다**

2890

encompass
[inkʌ́mpəs]

〔동〕포함하다, 아우르다; 둘러싸다,
에워싸다

to **encompass** a broad range of topics
광범위한 주제를 **아우르다**

2891

solidarity
[sɑ̀lədǽrəti]

〔명〕연대, 결속

to celebrate **solidarity** with them
그들과의 **연대**를 기념하다

2892

criteria
[kraitíriə]

〔명〕《criterion의 복수형》기준, 표준

the most important **criteria**
가장 중요한 **기준**

2893

spectrum
[spéktrəm]

〔명〕범위, 영역; (빛의) 스펙트럼

a broad **spectrum** of knowledge
넓은 **범위**의 지식

2894

fundraising
[fʌ̀ndréisiŋ]

〔명〕모금, 기금 조성

an annual **fundraising** drive
연례 **모금** 운동

2895

segregate
[ségrigèit]

〔동〕분리하다; 차별하다
• segregation 분리; 차별 (정책)

a culture in which women are
segregated from men
여자들이 남자들과 **차별받는** 문화

×× **Phrasal Verbs**

2896

leave out

빼다, 배제시키다

When filling out the application, make sure not to **leave out** any information.

지원서를 작성할 때 어떠한 항목도 **빠지지** 않도록 확인하시오.

2897

make out

1. 알아내다; 이해하다 2. 잘해 나가다, 성공하다

I could just **make out** a dim figure in the darkness.

나는 어둠 속에서 어떤 흐릿한 형체만 **알아볼** 수 있었다.

2898

pass out

1. 나누어 주다 2. 의식을 잃다, 기절하다

The hall was silent as the examination papers were **passed out**.

시험지가 **나누어질** 때 시험장은 고요했다.

I feel faint. I think I'm going to **pass out**.

현기증이 나. 아무래도 **정신을 잃을** 것 같아.

×× Voca with **Multiple Meanings**

굵게 표시한 단어의 알맞은 의미를 각각 연결하시오.

2899 **bound** [baund]

1 묶인; 얽매인 · ① a plane **bound** for Peru
2 꼭 ~해야 하는; 반드시 ~하게 될 · ② to be **bound** to cause a problem
3 뛰다, 튀어 오르다 · ③ the ball that **bounded** back from the wall
4 경계(를 이루다); 한계, 범위 · ④ the field **bounded** on the left by a wood
5 ~로 향하는 《for》 · ⑤ the package **bound** with string

2900 **will** [wil]

1 ~할[일] 것이다 · ① We **will** leave tomorrow.
2 의지 · ② to make a new **will**
3 유언장 · ③ to have the **will** to win

ANSWER
• **bound** 1-⑤ 끈으로 묶인 포장 2-② 틀림없이 문제를 발생시키게 될 것이다 3-③ 벽에 맞아 튀어 오른 공 4-④ 왼쪽 편으로 숲이 경계를 이루고 있는 벌판 5-① 페루행 비행기 • **will** 1-① 우리는 내일 떠날 것이다. 2-③ 승리하려는 의지가 있다 3-② 새로 유언장을 작성하다

2901

arise
[əráiz]

동 일어나다, 발생하다

problems certain to **arise**
발생할 것이 확실한 문제들

2902

sort
[sɔːrt]

동 정리하다; 분류하다
명 종류; 분류

to **sort** news by subject
뉴스를 주제별로 **분류하다**

2903

punish
[pʌ́niʃ]

동 처벌하다, 벌주다
• punishment 처벌, 벌

to **punish** failure and inaction
잘못과 태만을 **처벌하다**

2904

specialize
[spéʃəlàiz]

동 전공하다, 전문적으로 다루다
• specialist 전문가; 전문의(醫)

to **specialize** in one kind of work
한 가지 종류의 일을 **전공하다**

2905

waste
[weist]

동 낭비하다
명 낭비; 쓰레기
• wasteful 낭비의, 낭비하는

not wanting to **waste** time
시간을 **낭비하고** 싶지 않아서

2906

possess
[pəzés]

동 소유하다, 보유하다
• possession 소유(물)

to **possess** a good sense of humor
좋은 유머 감각을 **보유하다**

2907

experience
[ikspíəriəns]

명 경험
동 경험하다
• experienced 능숙한, 경험이 있는

to learn a lesson from past
experiences
과거의 **경험**에서 교훈을 얻다

2908

coat
[kout]

동 입히다, 덮다
명 외투

cookies thickly **coated** with
chocolate
초콜릿을 두텁게 **입힌** 쿠키

2909

notice
[nóutis]

동 알아차리다; 주목하다
명 주목; 알림, 통지; 게시물
• noticeable 눈에 띄는, 뚜렷한

to **notice** the mistake
실수를 **알아차리다**

2910

satisfy
[sǽtisfài]

동 만족시키다
- satisfied 만족하는
 (↔ dissatisfied 불만스러워하는)
- satisfaction 만족(감)
 (↔ dissatisfaction 불만)
- satisfactory 만족스러운
 (↔ unsatisfactory 만족스럽지 못한)

to **satisfy** all of my family
우리 가족 모두를 **만족시키다**

2911

shine
[ʃain]

동 빛나다; 비추다

to **shine** on the windows
창문 위에서 **빛나다**

2912

tolerate
[tάlərèit]

동 견디다; 용인하다
- tolerance 인내; 관대, 관용
- tolerant 잘 견디는; 관대한

to **tolerate** the summer heat
여름의 열기를 **견디다**

2913

swear
[swɛər]

동 맹세하다; 욕을 하다

to **swear** not to tell anyone
아무에게도 말하지 않겠다고 **맹세하다**

2914

alien
[éiljən]

명 외계인; 외국인
형 외계의; 외국의

aliens from outer space
우주에서 온 **외계인**

2915

technical
[téknikəl]

형 기술적인; 전문적인
- technician (기계 등의) 기술자; 전문가
- technique 기술; 기법

technical terms
전문적인 용어

2916

fold
[fould]

동 접다, 개키다; 감싸다
- folder 폴더, 서류철

to **fold** a raincoat up and put it in the backpack
우비를 **접어서** 가방에 넣다

2917

wind
동[waind] 명[wind]

동 감다; 돌리다
명 바람

to **wind** a scarf around my neck
내 목에 목도리를 **감다**

2918

wound
[wu:nd]

명 상처, 부상
동 상처[부상]를 입히다

the knife **wound** of the patient
환자의 칼에 찔린 **상처**

59

2919

veterinarian
[vètərənέ(ː)əriən]

몡 수의사 (= vet)

to take my dog to a **veterinarian**
내 개를 **수의사**에게 데려가다

2920

renowned
[rináund]

혱 유명한, 명성 있는
• renown 명성

being **renowned** for her beautiful
voice
그녀의 아름다운 목소리로 **유명한**

2921

abandon
[əbǽndən]

동 버리다; 포기[단념]하다
• abandonment 유기, 버림; 포기

to **abandon** their plan
그들의 계획을 **단념하다**

2922

curb
[kəːrb]

동 제한하다, 억제하다
몡 제한[억제]하는 것

to **curb** his temper
그의 성질을 **참다**

2923

disturb
[distə́ːrb]

동 방해하다; 불안하게 하다
• disturbance 방해; 혼란, 소동;
(마음의) 동요, 불안

the noise that **disturbs** sleep
수면을 **방해하는** 소음

2924

tempt
[tempt]

동 유혹하다, 부추기다, 꾀다
• temptation 유혹

to **tempt** people to commit a crime
사람들이 범죄를 저지르도록 **꾀다**

2925

restrain
[riːstréin]

동 (감정 등을) 억누르다; 저지하다
• restraint 억제; 저지
• restrained 삼가는, 자제하는; 억제된

to be **restrained** by the police
경찰에 의해 **저지되다**

2926

accompany
[əkʌ́mpəni]

동 동반[동행]하다; (~을) 수반하다;
(~의) 반주를 하다

industrial development **accompanied**
by environmental problems
환경 문제를 **수반하는** 산업 발전

2927

glow
[glou]

동 (은은히) 빛나다; 상기되다
몡 불빛; 홍조

to **glow** in the darkness
어둠 속에서 **빛나다**

2928

notify
[nóutəfài]

동 (공식적으로) 알리다
●notification 알림, 통지

will be **notified** around September 7
9월 7일경에 **통지될** 것이다 [EBS]

2929

maximize
[mǽksəmàiz]

동 최대화하다, 극대화하다
●maximum 최고(의), 최대(의)
(↔minimum 최저(의), 최소(의))

to **maximize** his gain
그의 이득을 **최대화하다**

2930

autograph
[ɔ́:təgræf]

명 (유명인의) 사인
동 (유명인이) 사인을 해주다

a pro surfer **autograph** session
프로 서퍼의 **사인** 시간 [모의]

2931

await
[əwéit]

동 기다리다

to **await** a favorable change of
circumstances
사태가 호전되기를 **기다리다**

2932

spectator
[spékteitər]

명 (특히 스포츠 행사의) 관중

spectators watching the soccer
match
그 축구 경기를 보는 **관중들**

2933

overview
[óuvərvjùː]

명 개요, 개관

a broad **overview** of American
history
미국 역사에 대한 전반적인 **개요**

2934

appetite
[ǽpətàit]

명 식욕; 욕구, 욕망
●appetizer (식전에 먹는) 애피타이저

her **appetite** for reading
그녀의 독서에 대한 **욕구**

2935

command
[kəmǽnd]

동 명령하다; 지휘하다; 내려다보이다
명 명령; 지휘; 통제
●commander 지휘관, 사령관

to take **command** of soldiers
군인들을 **지휘**하다
a house **commanding** a fine view
멋진 경치가 **내려다보이는** 집 한 채

혼동어휘

2936

commend
[kəménd]

동 칭찬하다; 추천하다
●commendation 칭찬, 추천; 상

to **commend** her honesty
그녀의 정직함을 **칭찬하다**

59

2937

inquisitive
[inkwízətiv]

혱 호기심[탐구심] 많은;
꼬치꼬치 캐묻는

the **inquisitive** nature of a young son
어린 아들의 **호기심 많은** 본성

2938

compress
[kəmprés]

동 압축하다, 꾹 누르다
● compression 압축; 요약

the gas **compressed** in the fuel tank
연료 탱크 안에 **압축되어 있는** 가스

2939

involuntarily
[inváləntèrəli]

부 자기도 모르게; 본의 아니게

to **involuntarily** make a move
자기도 모르게 움직이다

2940

purify
[pjúrəfài]

동 정화하다; 정제하다
● purification 정화; 정제

environmental costs to **purifying** tap
water
수돗물을 **정화하는** 데 드는 환경 비용

2941

mystify
[místifài]

동 혼란스럽게 만들다

to be **mystified** by the girl's
disappearance
그 소녀의 실종으로 **혼란스럽게 되다**

2942

obsess
[əbsés]

동 (~에) 집착하게 하다
● obsession 강박관념, 집착
● obsessive 사로잡힌, 강박적인

too **obsessed** with every rule
모든 규칙에 너무 **집착하는**

2943

phobia
[fóubiə]

명 공포증, 혐오증

to have a **phobia** about worms
벌레에 대한 **공포증**을 가지다

2944

retrieve
[ritríːv]

동 되찾다; (정보를) 불러오다
● retrieval 되찾아 옴, 회수; (정보의) 검색

to store and **retrieve** the information
정보를 저장하고 **불러오다**

2945

backfire
[bǽkfàiər]

동 역효과를 낳다

a risky idea that could have
backfired
역효과를 낳을 수도 있었던 위험스러운 생각

✕ ✕ **Phrasal Verbs**

2946

puzzle out

(골똘히) 생각해 내다, 알아내다
She **puzzled out** the meaning of the strange phrase.
그녀는 그 이상한 구절의 의미를 **알아냈다**.

2947

rule out

제외시키다, 배제하다
The police **ruled** them **out** as suspects, as they were out of town.
그들이 마을에 있지 않았기 때문에 경찰은 그들을 용의 선상에서 **배제했다**.

2948

run out (of)

다 써버리다; (물건이) 동나다
We had **run out of** firewood to keep our tiny house warm.
우리는 우리의 작은 집을 따뜻하게 유지해줄 장작을 **다 써버렸다**. 모의

✕ ✕ Voca with **Multiple Meanings**

굵게 표시한 단어의 알맞은 의미를 각각 연결하시오.

2949 **bar** [bɑːr]

1 술집, 바	•	① **bars** across all the windows
2 막대기, 빗장	•	② a **bar** called the Flamingo
3 장애(물)	•	③ to **bar** her exit
4 막다, 금하다	•	④ a **bar** to happiness
5 변호사(직); 법정	•	⑤ being admitted to the **bar**

2950 **apply** [əplái]

1 신청하다, 지원하다	•	① to **apply** lipstick heavily
2 적용하다, 응용하다	•	② to **apply** for a job
3 (화장품 등을) 바르다	•	③ to **apply** a theory to a problem

ANSWER --
• bar 1-② '플라밍고'라는 이름의 술집 2-① 모든 창문을 가로지르는 창살들 3-④ 행복을 가로막는 장애물 4-③ 그녀가 나가는 길을 막다
5-⑤ 변호사 자격을 얻은 • apply 1-② 일자리에 지원하다 2-③ 이론을 문제에 적용하다 3-① 립스틱을 짙게 바르다

2951

sum
[sʌm]

뗺 총합, 합계; 액수

the **sum** of its parts
그것의 부분들의 **총합**

2952

private
[práivit]

뛩 개인의; 사적인
• privacy 혼자 있는 상태; 사생활

concern over the invasion of people's
private lives by CCTV
CCTV에 의한 사람들의 **사생활** 침해에 대한 우려

2953

purpose
[pə́:rpəs]

뗺 목적; 의도

many different **purposes**
많은 다른 **목적들**

2954

atmosphere
[ǽtməsfiər]

뗺 대기; 분위기

the CO_2 level in the **atmosphere**
대기의 이산화탄소 수준

2955

iceberg
[áisbə:rg]

뗺 빙산

the tip of the **iceberg**
빙산의 일각

2956

aircraft
[ɛ́ərkræft]

뗺 항공기

military **aircraft**
군용 **항공기**

2957

factor
[fǽktər]

뗺 요소, 요인

a key **factor**
핵심 **요소**

2958

fabric
[fǽbrik]

뗺 천, 직물

to check the **fabrics** of the clothes
옷의 **직물**을 체크하다

2959

alley
[ǽli]

뗺 골목; 오솔길

a blind **alley**
막다른 **골목**

2960

connection
[kənékʃən]

몡 연결; 관계(성)
- connect 연결하다, 연결되다

the **connection** between crime and poverty
범죄와 빈곤의 **관계**

2961

category
[kǽtəgɔ̀:ri]

몡 범주, 부문, 카테고리
- categorize (범주로) 분류하다

other members of the **category**
그 **범주**의 다른 구성원들

2962

detail
[ditéil]

몡 세부사항; 자세한 설명
- detailed 자세한

to plan down to the last **detail**
마지막 **세부사항**까지 계획하다

2963

impression
[impréʃən]

몡 인상, 느낌; 감명
- impress 깊은 인상을 주다; 감명을 주다
- impressive 인상적인; 감명 깊은

to give good **impressions** to others
다른 사람들에게 좋은 **인상**을 주다

2964

female
[fí:meil]

혱 여성인; 암컷의 (↔ male 남성(인); 수컷(의))
몡 여성; 암컷

female life expectancy varying from male's
남성과 다른 **여성의** 기대 수명

2965

attach
[ətǽtʃ]

통 붙이다, 첨부하다; 들러붙다; 연관 짓다
- attached 부착된; 첨부된; 애착을 가진
- attachment 부착(물), 첨부파일; 애착

a name tag that is **attached** to a trunk
트렁크 가방에 **부착된** 이름표

2966

twist
[twist]

통 비틀다, 구부리다; (사실을) 왜곡하다
몡 비틀기

to **twist** a wire and make the shape of a star
철사를 **구부려** 별 모양을 만들다

2967

loaf
[louf]

몡 (빵) 한 덩이
통 빈둥거리며 보내다

five **loaves** of whole wheat bread
통밀빵 다섯 **덩이**

2968

maintain
[meintéin]

통 유지하다; 지속하다; 주장하다
- maintenance 유지, 관리; 지속

to **maintain** a high standard
높은 수준을 **유지하다**

60

2969

amid
[əmíd]

전 ~ 도중에; ~ 가운데에

amid the confusion
혼란스러운 **도중에**

2970

cosmetic
[kɑzmétik]

명 화장품
형 미용의, 성형의; 겉치레에 불과한

cosmetics that cover spots completely
잡티를 감쪽같이 가려주는 **화장품**

2971

dust
[dʌst]

명 먼지; 가루
동 먼지를 털다; 가루를 뿌리다
• dusty 먼지투성이의

to be covered in **dust**
먼지로 덮여 있다

2972

asset
[ǽset]

명 자산, 재산

to sell all the **assets**
모든 **자산**을 팔다

2973

thorn
[θɔːrn]

명 가시
• thorny 가시가 있는; (문제 등이) 곤란한

a rose without a **thorn**
가시 없는 장미

2974

timber
[tímbər]

명 목재; (목재용) 수목, 산림

timber for building and firewood
건축과 장작(땔감)을 위한 **목재**

2975

variety
[vəráiəti]

명 여러 가지, 다양성; 품종
• various 여러 가지의, 다양한

coffee **varieties**
커피 **품종들**

2976

wag
[wæg]

동 (개가 꼬리를) 흔들다

to **wag** its tail
꼬리를 **흔들다**

2977

weed
[wiːd]

명 잡초
동 잡초를 뽑다

to water the plants and **weed** the garden
식물에 물을 주고 정원의 **잡초를 뽑다**

2978

vegetation
[vèdʒətéiʃən]

명 (특정 지역의) 초목, 식물

the ability to produce **vegetation**
초목을 생산하는 능력 모의

2979

territory
[téritɔ̀:ri]

명 영역; 영토

an extensive hunting **territory**
아주 넓은 사냥 **영역**

2980

feast
[fi:st]

명 축제, 연회, 잔치

to be offered a variety of food in the
feast
그 **축제**에서 다양한 음식이 제공되다

2981

textile
[tékstail]

명 직물, 옷감; ((-s)) 섬유 산업

the wool and the cotton useful for
textile products
직물 제품에 유용한 양모와 면화

2982

clarify
[klǽrəfài]

동 명확하게 하다, 분명히 말하다
● clarification 설명, 해명
● clarity 명료성

to **clarify** an understanding of
contemporary scientific methods
현대의 과학적 방법에 대한 이해를 **명확하게 하다**
수능

2983

troop
[tru:p]

명 (대규모의) 병력, 군대; 무리

a **troop** of children
한 **무리**의 어린아이들

2984

prime
[praim]

형 주된, 주요한; 최고의
명 전성기
● primary 주된, 주요한; 초기[최초]의
● primarily 주로

the **prime** purpose
주된 목적

2985

haste
[heist]

명 서두름, 급함
● hasty 서두르는, 급한
● hasten 서두르다, 재촉하다

to leave in **haste**
서둘러 떠나다

2986

adorn
[ədɔ́:rn]

동 꾸미다, 장식하다
● adornment 꾸미기, 장식(품)

to **adorn** her hair with little wild
flowers
그녀의 머리를 작은 들꽃으로 **장식하다**

60

2987

poultry
[póultri]

명 가금류《닭, 오리, 거위 따위》

higher percentages of pigs and **poultry**
더 높은 돼지와 **가금류**의 비율

2988

sting
[stiŋ]

동 찌르다, 쏘다; 따끔거리다, 쓰리다

to be **stung** by a bee
벌에 **쏘이다**

2989

medi(a)eval
[mìːdíːvəl]

형 중세의; 중세풍의

medieval Muslim rulers
중세의 무슬림 지도자들

2990

limb
[lim]

명 팔다리, 사지(四肢)

the **limbs** of all mammals
모든 포유동물의 **팔다리**

2991

stem
[stem]

명 (식물의) 줄기, 대
동 (~에서) 생기다, 유래하다《from》

to drag the **stem** underground
줄기를 땅속으로 끌어당기다 모의

2992

monarchy
[mánərki]

명 군주제; 군주국
• monarch 군주, 제왕

the French **monarchy** of the 18th century
18세기의 프랑스 **군주제**

2993

twilight
[twáilàit]

명 황혼, 땅거미; 황혼기, 쇠퇴기

until the **twilight** of the Augusto Pinochet regime
아우구스토 피노체트 정권의 **황혼기**까지 EBS

2994

pledge
[pledʒ]

동 약속하다, 맹세하다
명 약속, 맹세

to **pledge** 4,000 dollars to help him
그를 돕기 위해 4천 달러를 **약속하다**

2995

foster
[fɔ́ːstər]

동 촉진[육성]하다; 아이를 기르다

to **foster** musical ability
음악적 재능을 **육성하다**

× × **Phrasal Verbs**

2996

come by

1. ~에 잠깐 들르다 2. (애쓴 끝에) 얻다, 구하다

Can I **come by** your home today and borrow your laptop?
내가 오늘 너희 집에 **잠깐 들러서** 네 노트북 컴퓨터 좀 빌려도 될까?

A long time ago, effective medicines for the disease were hard for ordinary people to **come by**.
옛날에는 일반 시민들이 질병에 효과적인 의약품을 **구하는** 것은 어려웠다.

2997

abide by

(규칙 등을) 따르다, 준수하다

You'll have to **abide by** the rules of the game.
여러분은 경기의 규칙을 **따라야** 할 것이다.

2998

see about

1. 고려하다, 생각해 보다 2. 준비[처리]하다

My cell phone is too old. I'll have to **see about** buying a new one.
내 휴대전화는 너무 오래됐어. 새것을 하나 사는 것을 **고려해** 봐야겠어.

× × Voca with **Multiple Meanings**

굵게 표시한 단어의 알맞은 의미를 각각 연결하시오.

2999 **project** 몡[prάdʒekt] 동[prədʒékt]

1 계획(하다); 과제	① to **project** a picture on a screen
2 예상하다, 추정하다	② to **project** a new dam construction
3 비추다, 투영하다	③ to **project** that economic growth will fall
4 (~에서) 돌출하다, 튀어나오다	④ a signpost **projecting** from the wall

3000 **mine** [main]

1 나의 것	① to lay **mines**
2 광산	② a diamond **mine**
3 지뢰	③ a friend of **mine**

ANSWER
• **project** 1-② 새로운 댐 건설을 계획하다 2-③ 경제성장률이 하락할 것이라고 예상하다 3-① 스크린에 영상을 비추다 4-④ 벽에서 튀어나온 푯말
• **mine** 1-③ 내 친구 2-② 다이아몬드 광산 3-① 지뢰를 설치하다

60

INDEX

굵은 글씨는 표제어, 얇은 글씨는 파생어와 참고어(cf.)를 나타냅니다.

쎄듀 본영어

<쎄듀 종합영어> 개정판

고등영어의 근本을 바로 세운다!

◈ 문법편

1 내신·수능 대비 문법/어법
2 올바른 해석을 위한 독해 문법
3 내신·수능 빈출 포인트 수록
4 서술형 문제 강화

◈ 문법적용편

1 문법편에서 학습한 내용을 문법/어법 문제에 적용하여 완벽 체화
2 내신·서술형·수능으로 이어지는 체계적인 3단계 구성

◈ 독해적용편

1 문법편에서 학습한 내용을 독해 문제에 적용하여 독해력 완성
2 대의 파악을 위한 수능 유형과 지문 전체를 리뷰하는 내신 유형의 이원화된 구성

쎄듀북닷컴(www.cedubook.com)에서 부가 자료를 무료로 다운로드할 수 있습니다.

쎄듀

❶ 구문 　판매 1위 '천일문' 콘텐츠를 활용하여 정확하고 다양한 구문 학습

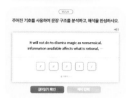 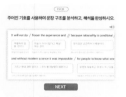 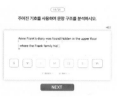 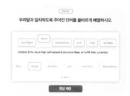

　끊어읽기　　해석하기　　문장 구조 분석　　해설·해석 제공　　단어 스크램블링　　영작하기

❷ 문법·서술형 　쎄듀의 모든 문법 문항을 활용하여 내신까지 해결하는 정교한 문법 유형 제공

　객관식과 주관식의 결합　　문법 포인트별 학습　　보기를 활용한 집합 문항　　내신대비 서술형　　어법+서술형 문제

❸ 어휘 　초·중·고·공무원까지 방대한 어휘량을 제공하며 오프라인 TEST 인쇄도 가능

　영단어 카드 학습　　단어 ↔ 뜻 유형　　예문 활용 유형　　단어 매칭 게임

❹ 선생님 보유 문항 이용

　Online Test　　OMR Test

cafe.naver.com/cedulearnteacher

쎄듀런 학습 정보가 궁금하다면?

쎄듀런 Cafe

· 쎄듀런 사용법 안내 & 학습법 공유
· 공지 및 문의사항 QA
· 할인 쿠폰 증정 등 이벤트 진행

최적화된 구성을 통해 단계적으로 해결하는 서술형

올씀(ALL씀) 시리즈

올씀 1권 **기본 문장 PATTERN**

· 서술형을 위한 영어식 사고 전환
· 16가지 패턴을 알아야 문장이 써진다!

올씀 2권 **그래머 KNOWHOW**

· 서술형에 불필요한 문법은 가라!
· 문법 오류를 없애는 5가지 노하우

올씀 3권

개정 **RANK 77 고등 영어 서술형**
NEW RANK 77 고등 영어 서술형
실전문제 700제

· 77개의 문법 포인트로 서술형 완벽 정복!
· 전국 253개 고교 기출 문제 완벽 분석 반영
· 양질의 문제로 서술형 고득점 대비
· 두 교재 병행 학습 시 학습 효과 최대화

쎄듀